陳澄波全集
CHEN CHENG-PO CORPUS
第十卷 · 相關研究及史料
Volume 10 · Related Research and Historical Materials

策劃／財團法人陳澄波文化基金會

發行／財團法人陳澄波文化基金會
中央研究院臺灣史研究所

出版／藝術家出版社

感　謝
APPRECIATE

文化部 Ministry of Culture

嘉義市政府 Chiayi City Government

臺北市立美術館 Taipei Fine Arts Museum

高雄市立美術館 Kaohsiung Museum of Fine Arts

台灣創價學會 Taiwan Soka Association

尊彩藝術中心 Liang Gallery

吳慧姬女士 Ms. WU HUI-CHI

陳澄波全集
CHEN CHENG-PO CORPUS

第十卷・相關研究及史料
Volume 10・Related Research and Historical Materials

藝術家

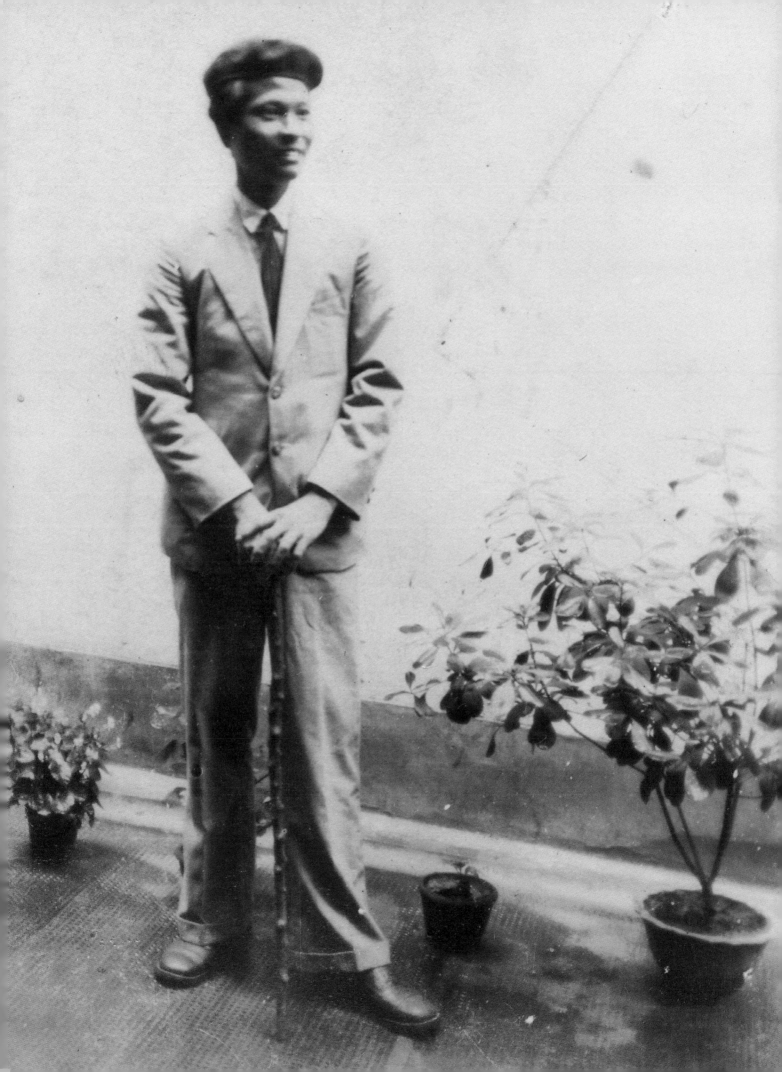

目　錄

Contents

榮譽董事長 序

　　家父陳澄波先生生於臺灣割讓給日本的乙未（1895）之年，罹難於戰後動亂的二二八事件（1947）之際。可以說：家父的生和死，都和歷史的事件有關；他本人也成了歷史的人物。

　　家父的不幸罹難，或許是一樁歷史的悲劇；但家父的一生，熱烈而精采，應該是一齣藝術的大戲。他是臺灣日治時期第一個油畫作品入選「帝展」的重要藝術家；他的一生，足跡跨越臺灣、日本、中國等地，居留上海期間，也榮膺多項要職與榮譽，可說是一位生活得極其精彩的成功藝術家。

　　個人幼年時期，曾和家母、家姊共赴上海，與父親團聚，度過一段相當愉快、難忘的時光。父親的榮光，對當時尚屬童稚的我，雖不能完全理解，但隨著年歲的增長，即使家父辭世多年，每每思及，仍覺益發同感驕傲。

　　父親的不幸罹難，伴隨而來的是政治的戒嚴與社會疑慮的眼光，但母親以她超凡的意志與勇氣，完好地保存了父親所有的文件、史料與畫作。即使隻紙片字，今日看來，都是如此地珍貴、難得。

　　感謝中央研究院翁啟惠院長和臺灣史研究所謝國興所長的應允共同出版，讓這些珍貴的史料、畫作，能夠從家族的手中，交付給社會，成為全民共有共享的資產；也感謝基金會所有董事的支持，尤其是總主編蕭瓊瑞教授和所有參與編輯撰文的學者們辛勞的付出。

　　期待家父的努力和家母的守成，都能夠透過這套《全集》的出版，讓社會大眾看到，給予他們應有的定位，也讓家父的成果成為下一代持續努力精進的基石。

　　我が父陳澄波は、台湾が日本に割譲された乙未（1895）の年に生まれ、戦後の騒乱の228事件（1947）の際に、乱に遭われて不審判で処刑されました。父の生と死は謂わば、歴史事件と関ったことだけではなく、その本人も歴史的な人物に成りました。

　　父の不幸な遭難は、一つの歴史の悲劇であるに違いません。だが、彼の生涯は、激しくて素晴らしいもので、一つの芸術の偉大なドラマであることとも言えよう。彼は、台湾の殖民時代に、初めで日本の「帝国美術展覧会」に入選した重要な芸術家です。彼の生涯のうちに、台湾は勿論、日本、中国各地を踏みました。上海に滞在していたうちに、要職と名誉が与えられました。それらの面から見れば、彼は、極めて成功した芸術家であるに違いません。

　　幼い時期、私は、家父との団欒のために、母と姉と一緒に上海に行き、すごく楽しくて忘れられない歳月を過ごしました。その時、尚幼い私にとって、父の輝き仕事が、完全に理解できなっかものです。だが、歳月の経つに連れて、父が亡くなった長い歳月を経たさえも、それらのことを思い出すと、彼の仕事が益々感心するようになりました。

　　父の政治上の不幸な非命の死のせいで、その後の戒厳令による厳しい状況と社会からの疑わしい眼差しの下で、母は非凡な意志と勇気をもって、父に関するあらゆる文献、資料と作品を完璧に保存しました。その中での僅かな資料であるさえも、今から見れば、貴重且大切なものになれるでしょう。

　　この度は、中央研究院長翁啟恵と台湾史研究所所長謝国興のお合意の上で、これらの貴重な文献、作品を共同に出版させました。終に、それらが家族の手から社会に渡され、我が文化の共同的な資源になりました。基金会の理事全員の支持を得ることを感謝するとともに、特に総編集者である蕭瓊瑞教授とあらゆる編輯作者たちのご苦労に心より謝意を申し上げます。

　　この《全集》の出版を通して、父の努力と母による父の遺物の守りということを皆さんに見せ、評価が下させられることを期待します。また、父の成果がその後の世代の精力的に努力し続ける基盤になれるものを深く望んでおります。

<div style="text-align:right">

財團法人陳澄波文化基金會

榮譽董事長　陳重光

2012.3

</div>

Foreword from the Honorary Chairman

My father was born in the year Taiwan was ceded to Japan (1895) and died in the turbulent post-war period when the 228 Incident took place (1947). His life and death were closely related to historical events, and today, he himself has become a historical figure.

The death of my father may have been a part of a tragic event in history, but his life was a great repertoire in the world of art. One of his many oil paintings was the first by a Taiwanese artist featured in the Imperial Fine Arts Academy Exhibition. His life spanned Taiwan, Japan and China and during his residency in Shanghai, he held important positions in the art scene and obtained numerous honors. It can be said that he was a truly successful artist who lived an extremely colorful life.

When I was a child, I joined my father in Shanghai with my mother and elder sister where we spent some of the most pleasant and unforgettable days of our lives. Although I could not fully appreciate how venerated my father was at the time, as years passed and even after he left this world a long time ago, whenever I think of him, I am proud of him.

The unfortunate death of my father was followed by a period of martial law in Taiwan which led to suspicion and distrust by others towards our family. But with unrelenting will and courage, my mother managed to preserve my father's paintings, personal documents, and related historical references. Today, even a small piece of information has become a precious resource.

I would like to express gratitude to Wong Chi-huey, president of Academia Sinica, and Hsieh Kuo-hsing, director of the Institute of Taiwan History, for agreeing to publish the *Chen Cheng-po Corpus* together. It is through their effort that all the precious historical references and paintings are delivered from our hands to society and shared by all. I am also grateful for the generous support given by the Board of Directors of our foundation. Finally, I would like to give special thanks to Professor Hsiao Chong-ray, our editor-in-chief, and all the scholars who participated in the editing and writing of the *Chen Cheng-po Corpus*.

Through the publication of the *Chen Cheng-po Corpus*, I hope the public will see how my father dedicated himself to painting, and how my mother protected his achievements. They deserve recognition from the society of Taiwan, and I believe my father's works can lay a solid foundation for the next generation of Taiwan artists.

Honorary Chairman, Chen Cheng-po Cultural Foundation
Chen Tsung-kuang
2012.3

Chen, Tsung-kuang

院長 序

　　嘉義鄉賢陳澄波先生，是日治時期臺灣最具代表性的本土畫家之一，1926年他以西洋畫作〔嘉義街外〕入選日本畫壇最高榮譽的「日本帝國美術展覽會」，是當時臺灣籍畫家中的第一人；翌年再度以〔夏日街景〕入選「帝展」，奠定他在臺灣畫壇的先驅地位。1929年陳澄波完成在日本的專業繪畫教育，隨即應聘前往上海擔任新華藝術專校西畫教席，當時也是臺灣畫家第一人。然而陳澄波先生不僅僅是一位傑出的畫家而已，更重要的是他作為一個臺灣知識分子與文化人，在當時臺灣人面對中國、臺灣、日本之間複雜的民族、國家意識與文化認同問題上，反映在他的工作、經歷、思想等各方面的代表性，包括對傳統中華文化的繼承、臺灣地方文化與生活價值的重視（以及對臺灣土地與人民的熱愛）、日本近代性文化（以及透過日本而來的西方近代化）之吸收，加上戰後特殊時局下的不幸遭遇等，已使陳澄波先生成為近代臺灣史上的重要人物，我們今天要研究陳澄波，應該從臺灣歷史的整體宏觀角度切入，才能深入理解。

　　中央研究院臺灣史研究所此次受邀參與《陳澄波全集》的資料整輯與出版事宜，十分榮幸。臺史所近幾年在收集整理臺灣民間資料方面累積了不少成果，臺史所檔案館所收藏的臺灣各種官方與民間文書資料，包括實物與數位檔案，也相當具有特色，與各界合作將資料數位化整理保存的專業經驗十分豐富，在這個領域可說居於領導地位。我們相信臺灣歷史研究的深化需要多元的觀點與重層的探討，這一次臺史所有機會與財團法人陳澄波文化基金會合作共同出版《陳澄波全集》，以及後續協助建立數位資料庫，一方面有助於將陳澄波先生的相關資料以多元方式整體呈現，另一方面也代表在研究與建構臺灣歷史發展的主體性目標上，多了一項有力的材料與工具，值得大家珍惜善用。

<div align="right">
臺北南港／中央研究院

院長

2012.3　翁啟惠
</div>

Foreword from the President of the Academia Sinica

Mr. Chen Cheng-po, a notable citizen of Chiayi, was among the most representative painters of Taiwan during Japanese rule. In 1926, his oil painting *Outside Chiayi Street* was featured in Imperial Fine Arts Academy Exhibition. This made him the first Taiwanese painter to ever attend the top-honor painting event. In the next year, his work *Summer Street Scene* was selected again to the Imperial Exhibition, which secured a pioneering status for him in the local painting scene. In 1929, as soon as Chen completed his painting education in Japan, he headed for Shanghai under invitation to be an instructor of Western painting at Xinhua Art College. Such cordial treatment was unprecedented for Taiwanese painters. Chen was not just an excellent painter. As an intellectual his work, experience and thoughts in the face of the political turmoil in China, Taiwan and Japan, reflected the pivotal issues of national consciousness and cultural identification of all Taiwanese people. The issues included the passing on of Chinese cultural traditions, the respect for the local culture and values (and the love for the island and its people), and the acceptance of modern Japanese culture. Together with these elements and his unfortunate death in the post-war era, Chen became an important figure in the modern history of Taiwan. If we are to study the artist, we would definitely have to take a macroscopic view to fully understand him.

It is an honor for the Institute of Taiwan History of the Academia Sinica to participate in the editing and publishing of the *Chen Cheng-po Corpus*. The institute has achieved substantial results in collecting and archiving folk materials of Taiwan in recent years, the result an impressive archive of various official and folk documents, including objects and digital files. The institute has taken a pivotal role in digital archiving while working with professionals in different fields. We believe that varied views and multi-faceted discussion are needed to further the study of Taiwan history. By publishing the *corpus* with the Chen Cheng-po Cultural Foundation and providing assistance in building a digital database, the institute is given a wonderful chance to present the artist's literature in a diversified yet comprehensive way. In terms of developing and studying the subjectivity of Taiwan history, such a strong reference should always be cherished and utilized by all.

President of the Academia Sinica
Nangang, Taipei
Wong Chi-huey
2012.3

總主編 序

作為臺灣第一代西畫家，陳澄波幾乎可以和「臺灣美術」劃上等號。這原因，不僅僅因為他是臺灣畫家中入選「帝國美術展覽會」（簡稱「帝展」）的第一人，更由於他對藝術創作的投入與堅持，以及對臺灣美術運動的推進與貢獻。

出生於乙未割臺之年（1895）的陳澄波，父親陳守愚先生是一位精通漢學的清末秀才；儘管童年的生活，主要是由祖母照顧，但陳澄波仍從父親身上傳承了深厚的漢學基礎與強烈的祖國意識。這些養分，日後都成為他藝術生命重要的動力。

1917年臺灣總督府國語學校畢業，1918年陳澄波便與同鄉的張捷女士結縭，並分發母校嘉義公學校服務，後調往郊區的水崛頭公學校。未久，便因對藝術創作的強烈慾望，在夫人的全力支持下，於1924年，服完六年義務教學後，毅然辭去人人稱羨的安定教職，前往日本留學，考入東京美術學校圖畫師範科。

1926年，東京美校三年級，便以〔嘉義街外〕一作，入選第七回「帝展」，為臺灣油畫家入選之第一人，震動全島。1927年，又以〔夏日街景〕再度入選。同年，本科結業，再入研究科深造。

1928年，作品〔龍山寺〕也獲第二屆「臺灣美術展覽會」（簡稱「臺展」）「特選」。隔年，東美畢業，即前往上海任教，先後擔任「新華藝專」西畫科主任教授，及「昌明藝專」、「藝苑研究所」等校西畫教授及主任等職。此外，亦代表中華民國參加芝加哥世界博覽會，同時入選全國十二代表畫家。其間，作品持續多次入選「帝展」及「臺展」，並於1929年獲「臺展」無鑑查展出資格。

居滬期間，陳澄波教學相長、奮力創作，留下許多大幅力作，均呈現特殊的現代主義思維。同時，他也積極參與新派畫家活動，如「決瀾社」的多次籌備會議。他生性活潑、熱力四射，與傳統國畫家和新派畫家均有深厚交誼。

唯1932年，爆發「一二八」上海事件，中日衝突，這位熱愛祖國的臺灣畫家，竟被以「日僑」身分，遭受排擠，險遭不測，並被迫於1933年離滬返臺。

返臺後的陳澄波，將全生命奉獻給故鄉，邀集同好，組成「臺陽美術協會」，每年舉辦年展及全島巡迴展，全力推動美術提升及普及的工作，影響深遠。個人創作亦於此時邁入高峰，色彩濃郁活潑，充分展現臺灣林木翁鬱、地貌豐美、人群和善的特色。

1945年，二次大戰終了，臺灣重回中國統治，他以興奮的心情，號召眾人學說「國語」，並加入「三民主義青年團」，同時膺任第一屆嘉義市參議會議員。1947年年初，爆發「二二八事件」，他代表市民前往水上機場協商、慰問，卻遭扣留羈押；並於3月25日上午，被押往嘉義火車站前廣場，槍決示眾，熱血流入他日夜描繪的故鄉黃泥土地，留給後人無限懷思。

陳澄波的遇難，成為戰後臺灣歷史中的一項禁忌，有關他的生平、作品，也在許多後輩的心中逐漸模糊淡忘。儘管隨著政治的逐漸解嚴，部分作品開始重新出土，並在國際拍賣場上屢創新高；但學界對他的生平、創作之理解，仍停留在有限的資料及作品上，對其獨特的思維與風格，也難以一窺全貌，更遑論一般社會大眾。

以「政治受難者」的角色來認識陳澄波，對這位一生奉獻給藝術的畫家而言，顯然是不公平的。歷經三代人的含冤、忍辱、保存，陳澄波大量的資料、畫作，首次披露在社會大眾的面前，這當中還不包括那些因白蟻蛀蝕

而毀壞的許多作品。

　　個人有幸在1994年，陳澄波百年誕辰的「陳澄波・嘉義人學術研討會」中，首次以「視覺恆常性」的角度，試圖詮釋陳氏那種極具個人獨特風格的作品；也得識陳澄波的長公子陳重光老師，得悉陳澄波的作品、資料，如何一路從夫人張捷女士的手中，交到重光老師的手上，那是一段滄桑而艱辛的歷史。大約兩年前（2010），重光老師的長子立栢先生，從職場退休，在東南亞成功的企業經營經驗，讓他面對祖父的這批文件、史料及作品時，迅速地知覺這是一批不僅屬於家族，也是臺灣社會，乃至近代歷史的珍貴文化資產，必須要有一些積極的作為，進行永久性的保存與安置。於是大規模作品修復的工作迅速展開；2011年至2012年之際，兩個大型的紀念展：「切切故鄉情」與「行過江南」，也在高雄市立美術館、臺北市立美術館先後且重疊地推出。眾人才驚訝這位生命不幸中斷的藝術家，竟然留下如此大批精采的畫作，顯然真正的「陳澄波研究」才剛要展開。

　　基於為藝術家留下儘可能完整的生命記錄，也基於為臺灣歷史文化保留一份長久被壓縮、忽略的珍貴資產，《陳澄波全集》在眾人的努力下，正式啟動。這套全集，合計十八卷，前十卷為大八開的巨型精裝圖版畫冊，分別為：第一卷的油畫，搜羅包括僅存黑白圖版的作品，約近300餘幅；第二卷為炭筆素描、水彩畫、膠彩畫、水墨畫及書法等，合計約241件；第三卷為淡彩速寫，約400餘件，其中淡彩裸女占最大部分，也是最具特色的精采力作；第四卷為速寫（I），包括單張速寫約1103件；第五卷為速寫（II），分別出自38本素描簿中約1200餘幅作品；第六、七卷為個人史料（I）、（II），分別包括陳氏家族照片、個人照片、書信、文書、史料等；第八、九卷為陳氏收藏，包括相當完整的「帝展」明信片，以及各式畫冊、圖書；第十卷為相關文獻資料，即他人對陳氏的研究、介紹、展覽及相關周邊產品。

　　至於第十一至十八卷，為十六開本的軟精裝，以文字為主，分別包括：第十一卷的陳氏文稿及筆記；第十二、十三卷的評論集，即歷來對陳氏作品研究的文章彙集；第十四卷的二二八相關史料，以和陳氏相關者為主；第十五至十七卷，為陳氏作品歷年來的修復報告及材料分析；第十八卷則為陳氏年譜，試圖立體化地呈現藝術家生命史。

　　對臺灣歷史而言，陳澄波不只是個傑出且重要的畫家，同時他也是一個影響臺灣深遠（不論他的生或他的死）的歷史人物。《陳澄波全集》由財團法人陳澄波文化基金會和中央研究院臺灣史研究所共同發行出版，正是名實合一地呈現了這樣的意義。

　　感謝為《全集》各冊盡心分勞的學界朋友們，也感謝執行編輯賴鈴如、何冠儀兩位小姐的辛勞；同時要謝謝藝術家出版社何政廣社長，尤其他的得力助手美編柯美麗小姐不厭其煩的付出。當然《全集》的出版，背後最重要的推手，還是陳重光老師和他的長公子立栢夫婦，以及整個家族的支持。這件歷史性的工程，將為臺灣歷史增添無限光采與榮耀。

<div align="right">
《陳澄波全集》總主編

國立成功大學歷史系所教授　蕭瓊瑞
</div>

Foreword from the Editor-in-Chief

As an important first-generation painter, the name Chen Cheng-po is virtually synonymous with Taiwan fine arts. Not only was Chen the first Taiwanese artist featured in the Imperial Fine Arts Academy Exhibition (called "Imperial Exhibition" hereafter), but he also dedicated his life toward artistic creation and the advocacy of art in Taiwan.

Chen Cheng-po was born in 1895, the year Qing Dynasty China ceded Taiwan to Imperial Japan. His father, Chen Shou-yu, was a Chinese imperial scholar proficient in Sinology. Although Chen's childhood years were spent mostly with his grandmother, a solid foundation of Sinology and a strong sense of patriotism were fostered by his father. Both became Chen's impetus for pursuing an artistic career later on.

In 1917, Chen Cheng-po graduated from the Taiwan Governor-General's Office National Language School. In 1918, he married his hometown sweetheart Chang Jie. He was assigned a teaching post at his alma mater, the Chiayi Public School and later transferred to the suburban Shuikutou Public School. Chen resigned from the much envied post in 1924 after six years of compulsory teaching service. With the full support of his wife, he began to explore his strong desire for artistic creation. He then travelled to Japan and was admitted into the Teacher Training Department of the Tokyo School of Fine Arts.

In 1926, during his junior year, Chen's oil painting *Outside Chiayi Street* was featured in the 7th Imperial Exhibition. His selection caused a sensation in Taiwan as it was the first time a local oil painter was included in the exhibition. Chen was featured at the exhibition again in 1927 with *Summer Street Scene*. That same year, he completed his undergraduate studies and entered the graduate program at Tokyo School of Fine Arts.

In 1928, Chen's painting *Longshan Temple* was awarded the Special Selection prize at the second Taiwan Fine Arts Exhibition (called "Taiwan Exhibition" hereafter). After he graduated the next year, Chen went straight to Shanghai to take up a teaching post. There, Chen taught as a Professor and Dean of the Western Painting Departments of the Xinhua Art College, Changming Art School, and Yiyuan Painting Research Institute. During this period, his painting represented the Republic of China at the Chicago World Fair, and he was selected to the list of Top Twelve National Painters. Chen's works also featured in the Imperial Exhibition and the Taiwan Exhibition many more times, and in 1929 he gained audit exemption from the Taiwan Exhibition.

During his residency in Shanghai, Chen Cheng-po spared no effort toward the creation of art, completing several large-sized paintings that manifested distinct modernist thinking of the time. He also actively participated in modernist painting events, such as the many preparatory meetings of the Dike-breaking Club. Chen's outgoing and enthusiastic personality helped him form deep bonds with both traditional and modernist Chinese painters.

Yet in 1932, with the outbreak of the 128 Incident in Shanghai, the local Chinese and Japanese communities clashed. Chen was outcast by locals because of his Japanese expatriate status and nearly lost his life amidst the chaos. Ultimately, he was forced to return to Taiwan in 1933.

On his return, Chen devoted himself to his homeland. He invited like-minded enthusiasts to found the Tai Yang Art Society, which held annual exhibitions and tours to promote art to the general public. The association was immensely successful and had a profound influence on the development and advocacy for fine arts in Taiwan. It was during this period that Chen's creative expression climaxed — his use of strong and lively colors fully expressed the verdant forests, breathtaking landscape and friendly people of Taiwan.

When the Second World War ended in 1945, Taiwan returned to Chinese control. Chen eagerly called on everyone around him to adopt the new national language, Mandarin. He also joined the Three Principles of the People Youth Corps, and served as a councilor of the Chiayi City Council in its first term. Not long after, the 228 Incident broke out in early 1947. On behalf of the Chiayi citizens, he went to the Shueishang Airport to negotiate with and appease Kuomintang troops, but instead was detained and imprisoned without trial. On the morning of March 25, he was publicly executed at the Chiayi Train Station Plaza. His warm blood flowed down onto the land which he had painted day and night, leaving only his works and memories for future generations.

The unjust execution of Chen Cheng-po became a taboo topic in postwar Taiwan's history. His life and works were gradually lost to the minds of the younger generation. It was not until martial law was lifted that some of Chen's works re-emerged and were sold at record-breaking prices at international auctions. Even so, the academia had little to go on about his life and works due to scarce resources. It was a difficult task for most scholars to research and develop a comprehensive view of Chen's unique philosophy and style given the limited

resources available, let alone for the general public.

Clearly, it is unjust to perceive Chen, a painter who dedicated his whole life to art, as a mere political victim. After three generations of suffering from injustice and humiliation, along with difficulties in the preservation of his works, the time has come for his descendants to finally reveal a large quantity of Chen's paintings and related materials to the public. Many other works have been damaged by termites.

I was honored to have participated in the "A Soul of Chiayi: A Centennial Exhibition of Chen Cheng-po" symposium in celebration of the artist's hundredth birthday in 1994. At that time, I analyzed Chen's unique style using the concept of visual constancy. It was also at the seminar that I met Chen Tsung-kuang, Chen Cheng-po's eldest son. I learned how the artist's works and documents had been painstakingly preserved by his wife Chang Jie before they were passed down to their son. About two years ago, in 2010, Chen Tsung-kuang's eldest son, Chen Li-po, retired. As a successful entrepreneur in Southeast Asia, he quickly realized that the paintings and documents were precious cultural assets not only to his own family, but also to Taiwan society and its modern history. Actions were soon taken for the permanent preservation of Chen Cheng-po's works, beginning with a massive restoration project. At the turn of 2011 and 2012, two large-scale commemorative exhibitions that featured Chen Cheng-po's works launched with overlapping exhibition periods — "Nostalgia in the Vast Universe" at the Kaohsiung Museum of Fine Arts and "Journey through Jiangnan" at the Taipei Fine Arts Museum. Both exhibits surprised the general public with the sheer number of his works that had never seen the light of day. From the warm reception of viewers, it is fair to say that the Chen Cheng-po research effort has truly begun.

In order to keep a complete record of the artist's life, and to preserve these long-repressed cultural assets of Taiwan, we publish the *Chen Cheng-po Corpus* in joint effort with coworkers and friends. The works are presented in 18 volumes, the first 10 of which come in hardcover octavo deluxe form. The first volume features nearly 300 oil paintings, including those for which only black-and-white images exist. The second volume consists of 241 calligraphy, ink wash painting, glue color painting, charcoal sketch, watercolor, and other works. The third volume contains more than 400 watercolor sketches most powerfully delivered works that feature female nudes. The fourth volume includes 1,103 sketches. The fifth volume comprises 1,200 sketches selected from Chen's 38 sketchbooks. The artist's personal historic materials are included in the sixth and seventh volumes. The materials include his family photos, individual photo shots, letters, and paper documents. The eighth and ninth volumes contain a complete collection of Empire Art Exhibition postcards, relevant collections, literature, and resources. The tenth volume consists of research done on Chen Cheng-po, exhibition material, and other related information.

Volumes eleven to eighteen are paperback decimo-sexto copies mainly consisting of Chen's writings and notes. The eleventh volume comprises articles and notes written by Chen. The twelfth and thirteenth volumes contain studies on Chen. The historical materials on the 228 Incident included in the fourteenth volumes are mostly focused on Chen. The fifteen to seventeen volumes focus on restoration reports and materials analysis of Chen's artworks. The eighteenth volume features Chen's chronology, so as to more vividly present the artist's life.

Chen Cheng-po was more than a painting master to Taiwan — his life and death cast lasting influence on the Island's history. The *Chen Cheng-po Corpus*, jointly published by the Chen Cheng-po Cultural Foundation and the Institute of Taiwan History of Academia Sinica, manifests Chen's importance both in form and in content.

I am grateful to the scholar friends who went out of their way to share the burden of compiling the *corpus*; to executive editors Lai Ling-ju and Ho Kuan-yi for their great support; and Ho Cheng-kuang, president of Artist Publishing co. and his capable art editor Ke Mei-li for their patience and support. For sure, I owe the most gratitude to Chen Tsung-kuang; his eldest son Li-po and his wife Hui-ling; and the entire Chen family for their support and encouragement in the course of publication. This historic project will bring unlimited glamour and glory to the history of Taiwan.

Editor-in-Chief, *Chen Cheng-po Corpus*
Professor, Department of History, National Cheng Kung University
Hsiao Chong-ray

Chong-ray Hsiao

遊畫之跡──從展覽的時空歷程理解陳澄波

　　展覽對於藝術家而言，是創作以外最能夠呈現其創作的價值，且與社會溝通的主要的行為。但是展覽與創作還有一個很大的差異，一件作品可以在不同的展覽中出現，但是每一個展覽就只能有一次。所以，每次的展覽都是獨一無二的，不只集結了人力與金錢，也是空間與時間的綜合、有機、且不可逆的活動。了解一個藝術家雖可以單純從作品來認識，但是要了解他與所處社會、時代的關係，就得從他的展覽歷程和紀錄，才能窺見較為完整的面貌。

　　本卷主要內容即是以展示的角度來認識陳澄波。劉碧旭博士在《觀看的歷史轉型：歐洲藝術展覽的起源與演變》一書中談到：「藝術創作、藝術展示與藝術評論三個層面都涉及藝術作品的『觀看』，而三者之間，藝術展示則是藝術創作與藝術評論得以發生關係的中介（medium）。也就是說，展示是藝術作品與觀眾發生視覺關係的一項機制，從而影響著藝術評論的發生。」[1]

　　在這樣的思考脈絡之下，本卷試圖從收集陳澄波生前參與過的展覽，以及過世之後各類型重要展覽的紀錄，來呈現這個對藝術家來說，除了創作以外最重要的活動。藉由他參與過的展覽紀錄，這些素材共同呈現出一個什麼樣的軌跡？後人從中又可以發現什麼？甚至展開對藝術家不同角度的認識！以本卷為基礎，或許未來能讓讀者從中再去思考、發掘藝術家在各個展覽間，是否有創作上與態度上的差異？並以不同於作品分析的角度來了解一個藝術家，思考藝術世界的核心業務「展覽」與藝術家的創作、甚至是觀眾的理解與詮釋、社會的趨勢等多個面向之間，彼此有什麼樣的互動與影響。

　　本導論分成四節，用以說明在素材取得、資料篩選、分類與編排時，編輯是如何處理這些內容。期待透過導論的說明，幫助讀者走進陳澄波生前與身後展覽的歷程，體驗那些珍貴的時空和軌跡。

第一節、收錄範圍與編排方式

一、收錄範圍

　　本卷收錄的參展記錄起訖年份自1925年至2021年止（展覽資料主要以1925年至2015年間為主），這與陳澄波的生卒年：1895至1947年的時間長度不同，以下說明。

　　陳澄波有明確的展覽紀錄開始年份為1925年，到1947年陳澄波因為228事件過世為止，展覽紀錄總數為94次。在那一年之後，與藝術家相關的展覽次數也就大幅降低。往後的三十年間，除了幾次參與聯展的簡單紀錄之外，相關展出資料、報導、文獻幾近闕如。直到1979年由陳澄波遺孀張捷女士所舉辦的「陳澄波遺作展」，才算是藝術家身故之後，作品於戰後正式展覽的開端。

　　1990年，解嚴之後的第三年，臺北市立美術館舉辦「臺灣早期西洋美術作品展」，展出數張陳澄波的作品，到了1992年北美館又為陳澄波、劉錦堂兩位前輩藝術家舉辦雙個展，至此之後，陳澄波的相關展覽數量開始大幅增加。

　　2014年，經過大量的籌備工作和推動之下，陳澄波文化基金會啟動「陳澄波百二誕辰東亞巡迴大展」，展覽地點包含日本、中國與臺灣等多個城市。該巡迴展一直持續到2015年才結束，本卷的展覽資料編排即至此年度為

止，2015年以後的展覽只列入展覽清單。因此，從1925年到2021年的96年間收錄的展覽總計122回，為本卷內容的全部範圍。此範圍的全部展覽分成四個部分，即為本書的主要篇章結構，分別是：

（1）1925年至1947年間的個展

（2）1925年至1947年間的官辦美展

（3）1925年至1947年間的在野展覽

（4）1948年至2021年間的重要展覽，此期間再依照展覽性質分為三個時期：1948年至1991年、1992年至2000年、1999年至2021年。

二、編排方式

在每一回展覽的編排上，分成四個區塊，各區塊的順序是根據這些資訊與每一回展覽本身的相關程度來安排，分別為：基本資料、文件、報導與附記等四區。說明如下：

（1）基本資料：主要是展覽的日期、時間、地點、陳澄波展出作品等，讀者可以一目了然該次展覽的時空條件。

（2）文件：是以展品圖版、出版品（圖錄、展品清單）、各項與展覽直接相關的文件（例如展場海報、邀請函）。1948年以後的展覽文件則增加了展覽摺頁、學習單、展場與活動照片、展間規劃與設計圖等，讀者可以透過這些紀錄，想像展覽當時的樣貌與氛圍。

（3）報導：是以專文報導或資訊性提及展覽的媒體報導、評論和記錄。內容以平面紙本媒體為主，本卷依據報導篇幅的重要性、參考價值摘錄部分的內容。讀者可從這些節錄內容來了解當時的記者、評審、藝評人的觀點，或是認識當時社會對於這些藝術展覽的態度與反應，比如進入日本的帝展、獲選進入臺展，對於藝術家本人或是臺灣社會當時有何回應與評價，都可從報導中閱讀得到。

（4）附記：放在最後一區，主要是前三區無法收錄的資料就會歸納在此，包含學術研討會、推廣教育活動等。

第二節、展覽的分類

本卷收錄的展覽總數共有122回。為了進一步理解這些蒐集到的珍貴展覽資料，我們設定以下條件來作為展覽的區分依據。

一、依「發生年代」區分

由於陳澄波過世的1947年是在二次大戰結束後不久，同時剛好也是展覽的官方主辦單位更換的時間，從日本官方轉變為渡臺而來的國民政府，因此本卷收錄展覽紀錄的年代分界，即以陳澄波過世的那一年做為概略性分野：即「1925至1947年」與「1948至2021年」的兩個時間段的展覽。

二、依「展覽來源」區分

依照展覽中展品來源的差異做區分，1947年以前的展覽，分別是以陳澄波作品為主的個展，和提供數件作品參加的聯展（主要是參加具有評選、競賽性質的展覽活動，例如帝展、臺展以及民間組織的聯展等）二種。1948年以後的個展，以官方美術館為藝術家規劃的紀念展為主。聯展則以國內外各大美術館的藝術史研究型展覽為主（如1999年於日本各美術館巡迴的「東亞油畫的誕生與開展」大展）。

另有幾檔較為特殊，且仍然可以是為陳澄波「個展」類別的展覽。這些展覽不同於傳統的藝術展，並非展示畫作原作，而是展出作品修復主題的研究型展覽（2011年的「再現澄波萬里──陳澄波作品保存修復特展」），或是以陳澄波作品來發想、規劃的互動式展覽（2014年的「光影旅行者──陳澄波百二互動展」）。●

三、依「主辦單位」區分

主辦單位對於一個展覽的主要影響力在於一個展覽在社會上或藝術圈裡的地位。當某個展覽是以國家力量來舉辦（如帝展），這和民間組織的展覽除了在規格上的不同外，對於藝術家本身也有不同的意義。1947年以前，陳澄波所參與的官方展覽，在日本政府對於美術活動的重視與推廣下，快速提升了日本與臺灣的美術展覽品質，更因整個社會的關注和推動，民間的藝術組織也相繼成立，蔚為另外一股支持藝術家的力量，相繼產生許多非官方的展覽。本卷對於1947年以前的展覽便依此來區分成官辦美展或在野展覽兩大類。

到了1948年以後的展覽籌辦原因非常多元，個別的意義也很不同，例如二戰後的第一次個展（即使不在官方美術館裡，由家屬主籌）、首次有國家的官方美術館舉辦的個展等等意義。因此1948年以後的展覽分類條件不依據官方或非官方此一條件做分類。

四、依「地理位置」區分

由於陳澄波到日本求學、赴中國執教、返臺成立繪畫組織，使他能在日本、中國與臺灣等地積極擴大他在各個藝術圈的人際網絡，這些都是使得他的展覽歷程從臺灣能一路擴及到日本、中國、韓國（當時的朝鮮）和東南亞（馬來西亞的檳城）的有利基礎。令人驚訝的是，從1925至1947年的短暫廿多年間，陳澄波的非本地（臺灣）參展次數竟然接近五成（40次）。

參閱展覽類別樹狀圖（圖1），讀者可理解本卷如何分類陳澄波參與的展覽類型及數量。

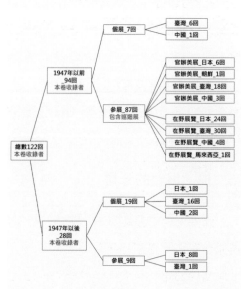

圖1：陳澄波參加的展覽類型與次數的分類樹狀圖。此樹狀圖呈現了陳澄波的展覽紀錄結構。本卷收錄的總數122回依年代（1947年為界）分成二部分，下一層再個別分為個展與參展。第三階層在1947年以前依照地點與主辦單位（官辦美展或在野展覽）作區分。1948年以後的展覽則以舉辦地點作區分。

第三節、展覽的變化

一、1947年以前展覽的數量及變化

依據目前資料顯示，陳澄波在30歲（1925年）時有了第一次展覽紀錄，而生前最後一次展覽紀錄是1946年。從已知文獻統計，21年間他總共參與94次展覽。如果以年平均數來看，陳澄波一年參加四次以上的展覽，如此頻率即使在今日也是活動量很高的藝術家。要是考量二十世紀初期東亞的交通條件、物質水平，將很難想像陳澄波在創作與展覽上的能量是多麼龐大。依據他每個不同年份參與的展覽數量所得到的曲線圖（圖2），可以看出他在這廿多年間參與展覽的頻率。

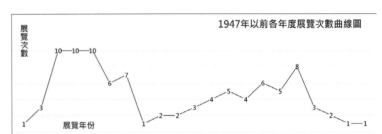

圖2：陳澄波於1947年以前的展覽次數曲線圖。此曲線圖為陳澄波生前各個年度的展覽次數，高峰在1927年至1931年間。1932年因為一二八事變爆發，他在1933年從上海遷回臺灣，創作和展覽數量也就大受影響，之後則又繼續緩步增加。

從這個曲線圖表可以看到，從1927年到1931年可以說是陳澄波參與展覽數量上的高峰，而這些年的前半段是他留學東京的時期（1924年至1929年），後半段自1929年起則是他前往中國發展的年份，直到1933年初。在這短短的五年期間（1927年至1931年）期間總共累積了43次的展覽經歷，幾乎占據戰前展覽的一半數量。以藝術家當時的情況來說，這個階段包含他的求學階段後期以及遠赴上海執教的期間，生活中充滿大幅度的變動，他卻能維持如此參展的量能。儘管參展要能夠入選、獲勝，除了機遇還有評選路線的考量，但是能夠累積如此成績，藝術家在創作背後肯定投注了十分驚人的心力。

除了數量上的變化之外，陳澄波所參加的都是哪一類的展覽？在總數94次的展覽中（圖3），官方主辦展覽有29次，包含日本的帝展和在臺灣舉行的臺展、府展，以及中國的官方展覽活動，以及資訊不完整的朝鮮展覽文件。最後一次展覽則是1946年國民政府時期之後的「第一屆臺灣省美術展覽會」。

此外，陳澄波在日本的學業完成後赴中國工作，又因戰爭返回臺灣，可是他參與日本民間藝術社團的軌跡卻沒有斷過，從一開始的白日會（第一次參加為1925年）、太平洋畫會、槐樹社一直到1942年參與第二十九回光風會展為止，十八年間只有1932至1934年的三年內目前尚無參展紀錄的史料。至於光風會則是陳澄波自1935年以後幾乎年年參加未曾中斷。總計這些日本非官方組織的展覽次數共24次。

至於在臺灣非官方的展覽活動（36次，包含個展），陳澄波參與的組織從赤陽會（1927、1928）、赤島社

1925年至1947年間展覽主辦方性質			
類型	地區	展覽數	總數
官辦美展	日本	6	28
	臺灣	18	
	中國	3	
	亞洲其他地區	1	
在野展覽	日本	24	66
	臺灣	36	
	中國	5	
	亞洲其他地區	1	
展覽總次數		94	

（以上展覽次數包含個展與巡迴展）

圖3：1925-1947年展覽主辦方性質與展覽數統計表。從統計表中可以看到陳澄波除了積極參與官辦展覽如帝展、臺展、府展外，不論是在日本或臺灣，參與非官方舉辦的展覽會總次數亦高達66次。

（1929-1931）到臺陽展，特別是臺陽展的第一個十年（1935-1944），每一回陳澄波都有作品展出。目前，關於陳澄波的作品與展覽履歷，大多著重在他於官方藝術展覽的紀錄。不過，非官方展覽和各種文獻紀錄，對於理解陳澄波的創作或許更能夠提出不一樣的詮釋角度。原因在於1947年以前，不論日本或臺灣的非官方藝術組織，多有想與官方主流審美系統較勁或提出不同路線的意識和企圖心，在展覽的徵件選擇、評議方向也有差異，這些多少會影響藝術家對於參選作品的選擇。在這樣的環境下，陳澄波提供參展、參選作品是否會有什麼不一樣考量和表現，需要更多的文獻資料出土和研究才能慢慢廓清，但這很可能是陳澄波的研究領域中未來值得探討分析的議題。

接著我們可以從展覽地點（舉辦展覽的城市）的角度來觀察陳澄波參與展覽的地理空間跨度。總計94次的展覽主要發生在東亞，依數量排序臺北最多，其次是日本。我們以三個主要大區域：日本、中國、臺灣（臺北則另外獨立一區），以及前三區以外的地方來比較的話，可以得出以下的展覽地點占比圓餅圖（圖4）。

那麼，在這些展覽地點之間有什麼樣的關聯？大體上而言，或許我們可以從參展的作品來尋找線索。依據每一次展覽資料中的展品明細，儘管有些作品會因為不同展覽而有不同畫題，若以目前從明細中確認出來的作品，可以勾勒出陳澄波各幅作品創作後的展覽情況。

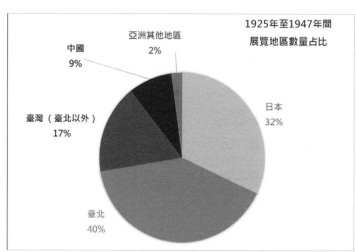

圖4：1925至1947年間的展覽地區數量占比圓餅圖。陳澄波戰前參展總數94次都發生在哪些地區？各地的比重如何？其中臺灣本島與非臺灣本島的數量占比約57%（40% + 17%）比43%（32% + 9% + 2%）。臺灣地區之中因為臺北數量特別多，獨立成一個比較項目。

陳澄波不論是在臺灣創作，或是在日本所畫，除了努力地要擠進官方美展，更同時參與許多民間展覽。為了增加作品曝光度，除非展覽中銷售出去，不然他還會將作品送到不同地點（包含跨國、跨城市或跟著巡迴展）參加展覽。即使後來到中國發展，他也會將在教書時期的畫作除了在中國各地展出之外，也會寄回或帶回臺灣參加各種展覽。甚至是拿到日本參加官方展覽，例如：1930年的「第二回聖德太子奉讚美術會」，作品〔普陀山の普濟寺〕；1934年的第十五回帝展，作品〔西湖春色（二）〕。當他因戰事爆發從上海回臺灣之後，作品展出的地理路線就反過來了。在臺灣完成的作品，除了在臺灣各個展覽或評選活動展出，也積極地參與日本各個繪畫組織。

此外，在陳澄波的1947年以前的7次個展紀錄中，由於展品清單的紀錄並不完整，只知道約略的作品數量，最少為40件，最多有70餘件。以下所舉範例為〔嘉義街外（一）〕的展覽紀錄：1926年在日本（東京府美術館）入選第七回帝展後，隔年在臺灣舉辦兩次個展（臺灣總督府博物館、嘉義公會堂）。

二、1948年以後展覽的三個時期

戰後展覽總數的統計起訖年為1948到2021年。依照目前現有資料，沒有展覽的年份計有：1950-1951、1953-

1976、1978、1980-1989、1991、2000-2005。在總計68年間，排除了私人畫廊展覽、拍賣公司的預展、藏家釋出少量作品的借展等等記錄之後，目前已知有44個年份可能都沒有展覽，展覽空窗期多數集中在1976年以前。單純從展覽數字而言，可以發現在1990年以前的臺灣對於陳澄波這個名字應該相當陌生，沒有了展覽的空間和機會，自然而然會就讓藝術家在社會的記憶裡逐漸消失。以下，我們將1948年以來的展覽分成三個時期，分別是：1948年至1991年、1992年至2000年、1999年至2021年，並說明這三個時期的區分概念和內容。

（1）1948年至1991年

這個時期是整個戰後階段最漫長的時間段，展覽紀錄也是最少的，只有6次，至於編排能夠呈現的內容更只有1次，就是1979年的「陳澄波遺作展」，地點為臺北的春之藝廊。

這次的遺作展本身具有極重要的意義；其一、此展是由陳澄波遺孀張捷女士多年藏畫之後，終於推動成功陳澄波身故後的第一檔個展，因此題名為遺作展。其二、該展也是戰後、解嚴前所有收錄的展覽紀錄中，唯一一次在公開場合舉行的個展。加以當時仍在戒嚴時期，展覽能夠舉辦有其今日時空無法理解的困境和壓力，從閱讀當時的報導可以發現，媒體普遍避談陳澄波的死因，敏感的二二八事件字樣更是沒有出現在任何的紀載中。

（2）1992年至2000年

此一階段收錄的內容包含個展與參展總共5次展覽，展覽次數為21次，這一階段編排內容包含第一次官方展覽，即1992年的「陳澄波作品展」（臺北市立美術館）和1994年的兩次紀念展（嘉義市立文化中心的「陳澄波百年紀念展」；同一年的臺北市立美術館所舉辦的展則是把劉錦堂與陳澄波的作品以雙個展的形式同時展出）。

此一時期的展覽除了一般性參展外，多數主題反映了臺灣社會在解嚴後對以往各種禁忌話題的研究和發表。例如僅有紀錄，但是本卷並未收錄的2000年在臺北二二八紀念館所舉行的參展「悲慟中的堅毅與昇華——228受難者及家屬藝文特展」。不只連結陳澄波與二二八事件的相關性是這個階段展覽的主軸，其他一般性以藝術性為訴求的展覽報導也可以讀到這些文字，由此能看到一個社會對於「陳澄波」三個字在態度上的改變，儘管此一階段著重的是政治議題。

（3）1999年至2021年

在第二個時期與第三個時期，我們有兩個年度前後相互重疊：1999年與2000年。原因是因為這個時期的畫分只是一個概念上的參考，並非是具體的以哪一年為絕對的分野。同時也象徵著一件事情，展覽呈現了社會對於各種議題的想像和詮釋。90年代對於政治禁忌議題探索的同時，各種文化產業的專業性也持續在進化，這就是第三個時期與陳澄波展覽的社會背景。

此外，1999年陳澄波文化基金會成立，正式大規模啟動一連串藝術家的作品、個人收藏文物的清點和修復工作。並以這些工作成果為基礎，進一步投入研究、出版、展覽、推廣教育的規畫，這些舉措對於第三階段的展覽具有莫大的影響與助力。由於藝術家的作品經過完善的修復、整理與保存之後，學界與研究者對於陳澄波的探討才有了實務與實物的根本，進而能夠進入到藝術專業研究的層面。因此第三階段，編者認為這是一種「回歸／邁向藝術專業」的階段。以下再從參展與個展兩大類作說明。

參展部分，第一檔有三件重要作品：〔夏日街景〕、〔我的家庭〕、〔嘉義街景〕在日本靜岡縣立美術館等五個館參與巡迴展「東亞油畫的誕生與開展」。另外，2006年的「帝展油畫第一人──陳澄波畫展」、「【近代美術Ⅳ】被發掘的鄉土──日本時代的臺灣繪畫」以及2012年開展的「北師美術館序曲展」、2014年的「東京‧首爾‧臺北‧長春──官展中的近代美術」。這幾次展覽都是從藝術史角度出發，把陳澄波放到東亞美術史的脈絡中，以專業的視角來看待藝術家的創作，如此態度便有別於前兩個階段的策展眼光。

　　此一時間段還有許多次陳澄波的個展分別有不同的選件和策展角度。2006年在台灣創價學會、2011年於高雄市立美術館、2012年在臺北市立美術館等等的個展，到了2014年初以「陳澄波百二誕辰東亞巡迴大展」為大標題，共有臺南、北京、上海、東京、臺北等地個展，東京則另有研究型的畫作修復主題展。儘管這些重要的展覽中有許多作品會重複出現，但是選件和作品呈現的方法再到展間的規劃，都有各種不同考量及差異，這些都是研究者未來在展覽史議題下繼續深究的沃土。

　　除了上述的專業藝術展外，還有一些不同於傳統藝術類型的特殊展覽，但是它們的製作手法和策畫概念正是當前全球展覽產業、美術館、博物館的展覽新主流。分別是2012年由正修科技大學藝術中心舉辦的「再現澄波萬里──陳澄波作品保存修復特展」以及2014年到2015年的「光影旅行者──陳澄波百二互動展」。

　　由於藝術品終究是會持續耗損的有機物品，因此展覽不可能永遠都是只能拿原件來做展示。但是對一件作品的研究與詮釋，是每個世代都可以持續發揮的無限空間。前述兩個展覽展出的都不是原作，而是從陳澄波的作品發想、企畫出來的內容，讀者可以透過對這類型展覽的觀察，思考對於觀眾來說，一個展覽所能夠呈現的，除了親眼見到作品以外，還有什麼是能夠讓觀眾更有感受、收穫更多的展覽形式？這或許是讓觀眾與藝術之間持續有新的連結，同時也是展覽可以持續想像和創造的空間。

　　除了靜態的展覽之外，這一時間段的展覽還搭配學術研討會、系列講座、教育推廣活動。透過這些延伸活動，加深社會對藝術作品的討論。尤其是以真跡高仿複製品畫作，於校園巡迴展覽作藝術教育推廣活動。或是邀請音樂家、創作者以陳澄波的畫作為靈感，來發想創作樂曲所集結而成的專題音樂會。這些一連串的動態、多元性的活動觸角配合著靜態的展覽，或深或淺地都已經將陳澄波三個字滲入到社會各個領域。由於上述的努力，第三個時期的這十幾年間，可說是擴大一般大眾對於陳澄波的認識和理解程度成長最快速的時期。

　　此外，今日在藝術市場上陳澄波畫作亮眼的價格表現，背後除了有許多的展覽與研究成果來奠基社會對於陳澄波的熟悉度之外，有一件事情也可能扮演了重要的因素。估計從1970年代末期開始，陳澄波遺孀張捷女士將她所收藏的陳澄波作品以遺產或嫁妝的形式，分贈給家族中所有的女眷。直至她於1993年過世前後，約有過半數的畫作已經在不同的家屬手中。加以當年社會氛圍在解嚴之後，關於陳澄波的討論與收藏熱度不斷增溫，當家族各方親屬陸續釋出作品之後，這些都成為藝術市場流通的重要基礎。今日回顧張捷女士此一看似單純的遺產分配行為，或許對陳澄波作品後來在藝術市場上的表現，其實有著極為深遠的影響。

第四節、閱讀的關鍵字

　　一個展覽的必要條件在今日的認知裡，包含了人、事、時、地、物，從展覽角度來說就是展品清單、展示地點與空間、主辦單位、宣傳品與各式媒體報導，以及藝術家與策展人的介紹等等。不過這些現今被認為是一個展覽的基本配備，至少經過數百年的演變才成為今日我們所認知的展覽。最早甚至可以溯及到文藝復興時期，西方藝術史上第一個美術學院的建立，並將「展示」作為教育的一部分，才開始有展覽的專業產生。

　　至於為什麼要如此認真討論和看待「展覽」一事？根據法國藝術史學者阿哈斯（Daniel Arasse）在《繪畫的歷史》[2]一書中曾提出，藝術品本身具備了三種時間：第一種是藝術品在我們眼前的此刻、當下的時間。第二種是藝術品從創造出來後存在於這個世界上，直到被我們看見為止。第三種則是藝術家從開始創作該件作品到完成之前。其中以第一種和第二種時間會與「展示」有很大關聯。第一種時間，關乎我們在哪裡？以及為什麼看到這幅畫作？甚至看到的此刻我們已經接收到了什麼樣的資訊？第二種時間，則是牽涉到一幅作品出現之後，對這個世界產生什麼樣的影響，可能影響也透過各種管道進入我們的知識和理解領域，直到我們親眼看見它的那一刻。

　　今日若仔細回頭閱讀從陳澄波生前1947年以前的展覽，直到臺灣解嚴前後的展覽紀錄，甚至到2000年之後的當代展覽思維，可以發現「展覽」如同社會的一面投影，投射出當時人們對於藝術的理解和應對的方式，有時候更呈現出各種政治和社群的意識。因此，從展覽歷程來看陳澄波，不僅能夠閱讀到他個人創作的軌跡，更可以看到其藝術與社會的關係。以下列出幾個關鍵字建議讀者可多加比較和注意，或許能從展覽的各種面相認識藝術家與展覽所處的時代。

一、展覽地點

　　今日，一個展覽在什麼樣地方舉行，往往決定了展覽的水平甚至重要性。但是在1948年以前，在那個物質條件不寬裕的時代，展覽地點的選擇性很少，官方或非官方的各種藝術相關展覽往往就是在同一個地點舉行。到了1990年代以後，展覽空間的選擇變多，展覽的地點甚至會影響呈現的方式；例如都是陳澄波的個展（不論紀念展或回顧展），不同場館所展出的清單與館方的立場、營運方向甚至時代氛圍有何呼應和搭配？有時候，即便是同一展館在不同年份舉辦以陳澄波為題的展覽，觀點也會產生變化，這些都是值得讀者閱讀本卷時可以多加注意的地方。

二、圖錄或展品清單

　　圖錄或展品清單往往代表了一個展覽的全部面貌，當展覽結束之後，留給後世最具體的資訊就是展覽圖錄或展品清單。從中可以得到該次展出的藝術家名單、作品清單，以及與展覽相關的各種資訊。當後人回顧時，除了媒體報導外，就屬這兩種文件的參考價值最高。例如在1948年以前的展覽，許多圖錄或展品清單除了上述資訊之

外，還標註了作品的價格，而我們也可以從當時公教人員數十元的月薪水平，來理解一幅陳澄波的畫作（定價少則也有數十元，多則數百元）在當時處於什麼樣的物價水平。

三、藝術家明信片

在展覽資料的編排內容有一類文件與展覽並不是直接相關，而是與藝術家本人和其親友有關。在二戰前的資訊傳遞只能靠書信或電報。陳澄波因為多次入選帝展或是臺展、府展等等重要藝術展覽會，不論在地方上或是城市裡都是非常轟動的大事。便有人捎信、書寫祝賀的隻字片語，或是在印有歐美知名畫作明信片上，寄給榮獲入選或得獎的藝術家本人，也有陳澄波回信、卡片給親朋好友。除此之外，還有一種比較特別的明信片，就是藝術家自己作品的明信片！因為在二次大戰以前，展覽圖錄的價錢很貴，往往也只有官方展覽有能力印製展覽圖錄，而且觀眾大多無法買得起這樣的出版品。但是很多藝術家會因為獲得參展、入選官方展覽後，將重要作品委託廠商印製明信片，一來可以在展場銷售以獲得另外一筆收入。二來是拓展知名度，寄贈給藏家或友人都是非常方便的工具。

在此提供一張特別的明信片，圖像本身是陳澄波的作品，但是寄件者不是藝術家本人，而是為陳澄波印製明信片的廠商，內容提到該張明信片尚有庫存與當時想批發回去給陳澄波的售價，是十分值得參考的有意思的內容。

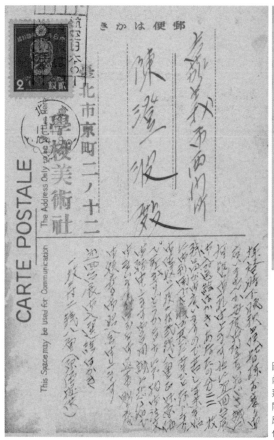

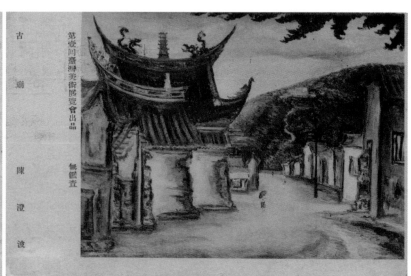

圖5：學校美術社用陳澄波〔古廟〕圖像所印製的明信片寫給陳澄波，向畫家本人推銷庫存。明信片內容翻譯如下：
拜啟：晚秋之際，府上一切可好？感謝您平日的愛顧，衷心感謝。入選第一回臺展的作品繪葉書，閣下的部分，尚有二十二張的庫存，若您欲用於年底或年初的話，甚幸。一張貳錢八厘，以原價供應，非常實在，歡迎多加訂購。我們知道您非常忙碌，還望您能撥冗回覆或詢問。第一回臺展入選作品明信片一張二錢八厘（原價供應）（翻譯／李淑珠）

24

四、報導

在本卷收錄展覽的大量摘錄報導文字中，可以看到在1947年以前的許多展覽，報導中至少可以呈現三種以上的資訊層級。第一個是社會對於展覽的重視和接受程度。第二個是對展出作品的評論角度，比如評論家討論的話題是比較不同展覽間的作品表現、作品水平。或是用來評比日本內地與臺灣本島藝術家的差異。第三個則是社會對於某些議題的態度轉變，如前述看待陳澄波先從避談政治因素，到正面討論，甚至是後來回歸藝術專業立場等。藉由報導，可以發現社會對於個別展覽的各種閱讀角度。

結語

作為展覽角度的專門一卷，若只是單純呈現展覽記錄，很容易讓讀者產生跟編年史或藝術家年表一樣的流水帳之感。為了避免這樣的問題，本卷希望在編排和篩選上，先以摘要資訊來讓讀者先建立展覽輪廓，再帶領讀者依序、如同心圓般向外閱讀各項史料，一步步感受陳澄波參與過或圍繞著他的創作的展覽。期待本卷的內容能讓讀者感受到每個年代的人們如何辦展覽、看展覽，以及各個時代的展覽氛圍，進而能對陳澄波與其藝術有多一種理解的途徑。

陳柏谷[*]

【註釋】

[*] 陳柏谷：中央大學法文系畢業。曾任典藏藝術家庭出版部總編輯、網路部經理，現為專業藝術圖書獨立出版社阿橋社文化事業有限公司負責人。主要出版藝術產業從業人員專用工具書與藝術理論趨勢專著。

1. 劉碧旭，《觀看的歷史轉型：歐洲藝術展覽的起源與演變》頁20，2020，臺北：藝術家出版社。

2. « tout objet d'art qui a déjà un certain degré d'existence dans l'Histoire » : le premier, c'est la « présence contemporaine de l'oeuvre » ; le deuxième, est celui de sa production ; le troisième, est le temps intercalaire entre les deux." Daniel Arasse. Histoires de Peintures, Paris: Gallimard, 2004. p.226.

The Paths of Touring Paintings:
Understanding Chen Cheng-po through the Time-Space History of his Exhibitions

To an artist, exhibiting is the next best thing to creating works of art in demonstrating the value of one's creation, not to mention that it is also a main channel for communicating with society. But there is also a major difference between exhibiting and creating: a piece of art work can appear in different exhibitions, but each exhibition can take place only once. Thus, every exhibition is unique— it is an activity that not only amasses human effort and money, but is one that is an organic and irreversible intertwining of space and time. Though one can learn about an artist simply from their works, but to have an understanding of their relationship with society and the times in which they live, a fuller picture can only be gained by examining their exhibition history and records.

This volume aims at learning about Chen Cheng-po from the perspective of exhibiting. In her book *The Historical Transformation of Gaze: The Origin and Development of European Art Exhibition*, Dr. Liu Pi-hsu said, "The three aspects of art creation, art exhibiting, and art review all involve the 'viewing' of art works. Among these three aspects, art exhibiting is the medium through which art creation and art review are related. In other words, exhibiting is a mechanism through which art works develop a visual relation with viewers, which subsequently gives rise to art review."[1]

Under this line of thought, this volume attempts to present one of the most important activities of Chen Cheng-po outside his creative work by compiling the exhibitions he had participated in when he was alive, as well as the various types of major exhibitions held after his death. What kind of paths can be discerned from the records of the exhibitions in which he had taken part? What can future generations discover from these paths? It is entirely possible that they can start learning about the artist from entirely different angles! Based on what this volume reveals, would it be possible that, in the future, readers can get a lead to rethink and rediscover whether our artist had shown any difference in his work creation and attitude from one exhibition to another? Or perhaps they can adopt an angle different from the one adopted in analyzing art works to understand the artist, and to contemplate the interactions and influence of exhibitions as a core business of the art world with the creation of artists, or even with the understanding and interpretation of the audience and social trends.

This introduction is divided into four parts to describe how the editors handle contents in the course of acquiring source materials as well as the screening, classifying, and laying out of information. It is hoped that the descriptions in this introduction will help readers follow the history of exhibitions held before and after Chen Cheng-po's death to experience those precious time-space and paths.

I. Compilation Scope and Layout Method

1. Compilation Scope

The exhibitions recorded in this volume begin with 1925 and end with 2021, with the majority taking place in the period 1925-2015. The duration of this period is different from that of Chen Cheng-po's life from 1895 to 1947. This will be explained below.

The first year in which there was a definite record of Chen Cheng-po's participation in an exhibition was 1925. From then until 1947, when the artist's life was taken because of his involvement in the 228 Incident, the number of exhibitions recorded was 94. After 1947, the number of exhibitions related to him had dropped sharply. In the three decades that followed, apart from some sketchy accounts of participation in joint exhibitions, there were virtually no information and reporting of and literature on any exhibition. It was not until 1979 when the "Chen Cheng-po Posthumous Exhibition" was organized by his widow, Chang Jie, that heralded a series of formal exhibitions of his works long after his death.

In 1990, three years after the lifting of martial law in Taiwan, Taipei Fine Arts Museum (TFAM) hosted the "Taiwan Early-Period Western Art Works Exhibition" in which several of Chen Cheng-po's paintings were on exhibit. In 1992, TFAM again staged a double solo exhibition for two of Taiwan's old masters, Chen Cheng-po and Liu Chin-tang. From then onwards, the number of Chen Cheng-po related exhibitions started to increase markedly.

In 2014, after a great deal of preparation and promotion, Chen Cheng-po Cultural Foundation kicked off the "Chen Cheng-po's 120th Birthday Anniversary Touring Exhibition", which was successively held in a number of cities in Japan, China, and Taiwan. This touring exhibition was run continuously before it came to a close in 2015, so this volume chooses to include all major exhibitions held until that year; exhibitions held after 2015 will only be listed. For this, this volume will include all the 122 exhibitions held in the 96 years from 1925 to 2021. These exhibitions will be presented in four sections in this volume as follows:

(1) Solo exhibitions from 1925 to 1947;

(2) Official exhibitions from 1925 to 1947;

(3) Unofficial exhibitions from 1925 to 1947;

(4) Major exhibitions from 1948 to 2021, which are subdivided into three periods according to their nature: 1948-1991, 1992-2000, and 1999-2021.

2. Layout Method

The information of each exhibition is laid out in four blocks, namely, basic information, documents, reports, and supplements. The order of these four blocks is decided according to the relevance of such information to the exhibition in question. These four blocks are described as follows:

(1) Basic Information: This refers mainly to the date, time, venue of an exhibition and the works Chen Cheng-po exhibited, allowing readers an overall grasp of the temporal and spatial facts of the exhibition in question. For exhibitions held after 1948, information on the organizer(s) may be added.

(2) Documents: These include the picture files of exhibits, publications (picture catalog and exhibit list), and documents related to an exhibition (such as venue posters and invitation letters). For exhibitions held after 1948, exhibition folders, learning

lists, photos of venues and activities, layout, and design diagrams of exhibition zones are also included. Through these records, readers can have an idea of the appearance and ambiance of an exhibition at the time when it was held.

(3) Reports: These are special reports or informative media reports, comments, and records on the exhibitions. The contents come mainly from printed media. Depending on the importance and reference value of these contents, some are excerpted in this volume. From these excerpted contents, readers will be able to understand the viewpoints of the reporters, exhibition adjudicators, and art critics of the time, or the attitudes and reactions of the then society on the exhibitions. For example, one can read from the reports the responses and opinions of Chen Cheng-po himself or Taiwan society of the time when the artist's works were selected for the "Imperial Academy of Fine Art Exhibition" (Imperial Exhibition) in Japan or the "Taiwan Art Exhibition" (Taiwan Exhibition).

(4) Supplements: This block is placed at the end. It includes all of the information that cannot be placed in the previous three blocks, such as academic seminars, promotion, and educational activities.

II. Classification of Exhibitions

The number of exhibitions compiled in this volume is 122. To gain further understanding of the precious information collected, the following are used as the basis for differentiating the exhibitions.

1. Differentiation according to the time of occurrence

The year in which Chen Cheng-po passed away, 1947, was not long after WWII ended, which was also a time when there was a change in official organizer—from the Japanese government to the Republic of China government which came to Taiwan from the mainland. For this, the era boundary adopted to roughly distinguish the exhibitions recorded in this volume was the year in which the artist died. In other words, the exhibitions are divided into two time periods: 1925-1947 and 1948-2021.

2. Differentiation according to the sources of exhibits

Differentiated according to the sources of the exhibits, the exhibitions held before 1947 can be divided into two types: solo exhibitions of chiefly Chen Cheng-po's works and joint exhibitions in which only a few of his works were entered. The main joint exhibitions were mainly competitive events in which adjudicators were involved, such as the Imperial Exhibition, the Taiwan Exhibition, or those organized by the non-government bodies. Solo exhibitions held from 1948 onward were mainly artist memorial exhibitions curated by government-run art museums. Joint exhibitions were mainly those related to art history research organized by art museums at home and abroad. An example is the "Birth and Development of East Asian Oil Paintings Exhibition" that made its rounds among various Japanese art museums in 1999.

There were several rather special exhibitions which can still be classified as Chen Cheng-po's "solo exhibitions". These exhibitions, unlike traditional ones, did not display original paintings. They might be research exhibitions under the theme of

painting restoration, such as the "Exhibition of Conservation & Restoration of Chen Cheng-po's Works" held in 2011. Alternatively, they might be interactive exhibitions triggered by and planned with Chen Cheng-po's works, such as the "Traveler through Time: A Digital Interactive Exhibition Commemorating the 120th Anniversary of the Birth of Chen Cheng-po" held in 2014.

3. Differentiation according to the organizers

The main influence of the organizer of an exhibition is manifested by the status of the exhibition in society or the art circle. Exhibitions organized with the wherewithal of a nation (such as the Imperial Exhibition) are not only different in status from those organized by the private sector, they have a different significance to the artists involved. Before 1947, the government sponsored exhibitions in which Chen Cheng-po participated had quickly raised the quality of art exhibitions in Japan and Taiwan because the Japanese government valued art activities and promoted them actively. Also, because of society's attention and encouragement, art organizations were set up in the private sector one after another, soon becoming another artist supporting force. Subsequently, many non-government sponsored exhibitions came into being. For this reason, exhibitions held before 1947 are differentiated into official and unofficial ones.

After 1948, there were many more reasons for organizing exhibitions and the significance of these exhibitions could be very different. For example, there was the first solo exhibition held after WWII (even though it was not held in a government-run art museum and was organized by the artist's family). There was also a solo exhibition held for the first time in a government-run art museum, etc. For this reason, exhibitions held after 1948 are not classified on the basis of whether they were government sponsored or non-government sponsored.

4. Differentiation according to geographic location

Since Chen Cheng-po had pursued studies in Japan, went to teach in China, and returned to Taiwan to organize painting associations, he was able to actively expand his social network in the art circles in Japan, China, and Taiwan. This was the favorable basis on which his exhibition journey could spread from Taiwan to Japan, China, Korea (*Chōsen* at that time), and Southeast Asia (Penang in Malaysia). What is surprising was that, within the short period of 20 years or so from 1925 to 1947, close to 50% (40 exhibitions) of the exhibitions participated by Chen Cheng-po were non-local (Taiwan) ones.

By referring to the tree diagram on exhibition categories (Fig. 1), readers should have an understanding of how the exhibition types and numbers with Chen Cheng-po's participation are classified in this volume.

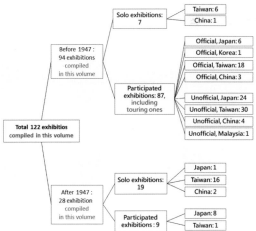

Fig. 1: Tree diagram showing the number and types of exhibitions participated by Chen Cheng-po. This diagram depicts the structure of the artist's exhibition records. The 122 exhibitions compiled in this volume are divided into two categories according to the time in which they took place (using the year 1947 as demarcation). In the second level, the exhibitions are differentiated into solo ones and participated ones. In the third level, exhibitions held before 1947 are classified according to their locations and the nature of organizers (official or unofficial). Exhibitions held from 1948 onward are classified according to the location in which they were held.

III. Changes in Exhibitions

1. The number of and changes in exhibitions held before 1947

According to current information, Chen Cheng-po had his first exhibition at the age of 30 (in 1925), whereas the last exhibition in his lifetime took place in 1946. From known literature, he had engaged in 94 exhibitions within these 21 years. On average, he had participated in more than four exhibitions every year, a frequency showing that he was a highly active artist even by today's standard. If we consider the transportation conditions and the material standard of living in East Asia in the early 20th century, it is difficult to imagine how energetic Chen Cheng-po was in art creation and exhibition participation. From the line graph showing the number of exhibitions he had participated in in different years (Fig. 2), we can have an idea of the frequency of exhibition participation in these 20 years or so.

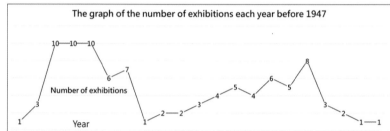

The graph of the number of exhibitions each year before 1947

Number of exhibitions

Year

1925 1926 1927 1928 1929 1930 1931 1932 1933 1934 1935 1936 1937 1938 1939 1940 1941 1942 1943 1944 1946

Fig. 2: Line graph of Chen Cheng-po's exhibition participation before 1947. The graph shows the number of exhibitions he had participated in each year, with a peak appearing from 1927 to 1931. In 1932, because of the outbreak of the January 28 incident, Chen Cheng-po moved back from Shanghai to Taiwan in 1933, so both the number of art works and exhibition participation were greatly affected, but the numbers gradually climbed back afterward.

From the graph, it can be seen that 1927-1931 was the peak in the number of exhibitions Chen Cheng-po participated in. The first half of this period was the time he studied in Tokyo (1924-1929), while the second half beginning with 1929 until early 1933 was the time he went to China to build his career. In just a short period of five years (1927-1931), a total of 43 exhibitions were logged, which was almost half of the number of exhibitions participated in the pre-war period. To the artist, it was a period that included the latter half of his studying abroad and then going to Shanghai to take up teaching. He was undergoing tremendous changes in his life, yet he was able to maintain so much energy to participate in all these exhibitions. Admittedly, participating in exhibitions requires being selected and winning, so there were considerations such as chance and appraisal decisions. Still, to be able to achieve such a feat implies that the artist had definitely invested in an astonishing amount of effort.

Besides concerns with the changes in the number of exhibitions, what can we tell about the types of exhibitions Chen Cheng-po had participated in? Of the 94 exhibitions he had participated in before 1947 (Fig. 3), 29 were government sponsored. These 29 exhibitions included the Imperial Exhibition in Japan; the Taiwan Exhibition and the Taiwan Governor-

Nature of Organizers for Exhibitions in 1925-1947			
Type	Location	No. of Exhibitions	Total
Official	Japan	6	28
	Taiwan	18	
	China	3	
	Other Asian locations	1	
Unofficial	Japan	24	66
	Taiwan	36	
	China	5	
	Other Asian locations	1	
Total number of exhibitions			94
The above numbers include solo and touring exhibitions			

Fig. 3: Nature of and the number of exhibitions participated in 1925-1947. The figures show that, in addition to actively participating in official exhibitions run by organizations such as the Imperial Exhibition, The Taiwan Exhibitions, the Governor Office Exhibition, etc, Chen Cheng-po had also participated in 66 exhibitions run by unofficial organizations irrespective of whether he was in Japan, Taiwan or elsewhere.

General Office Fine Art Exhibition (Governor Office Exhibition); exhibitions run by Chinese governments at various levels; as well as the incompletely documented exhibition held in Korea. The last one was the "First Taiwan Provincial Art Exhibition" in 1946 after the National Government took over Taiwan.

Furthermore, though Chen Cheng-po went to work in China upon finishing his studies in Japan, and later returned to Taiwan because of the War, he had never stopped participating in exhibitions organized by non-government art associations in Japan. He had successively participated in the art exhibitions organized by Hakujitsukai (the first time in 1925), Pacific Art Society, Kaijū Club until the 29th edition of the exhibition organized by the Kōfū Club in 1942. In the intervening 18 years, such engagement was only interrupted in the three years from 1932 to 1934. For exhibitions organized by the Kōfū Club, Chen Cheng-po had participated uninterruptedly every year since 1935. In total, Chen Cheng-po had participated in 24 such exhibitions run by non-government organizations in Japan before 1947.

As for the unofficial exhibitions in Taiwan that Chen Cheng-po had participated in (36 exhibitions, including solo ones), the organizations included Red Sun Society (in 1927 and 1928), Red Island Painting Society (1929-1931), and Tai Yang Art Society. In particular, for the first decade of the Tai Yang Art Exhibition (1935-1944), Chen Cheng-po had participated every year. At present, when it comes to the artist's works and exhibition history, the attention is usually skewed toward government sponsored art exhibitions. Nevertheless, information on his participation in non-government sponsored exhibitions and related documents may perhaps offer an alternative angle in interpreting the artist's work creation. The reason is that, before 1947, most non-government art organizations, whether in Japan or Taiwan, had either the intention of challenging the mainstream government esthetic viewpoints, or having the awareness and ambition of proposing alternative approaches. Moreover, there were also differences in the choice of art work selection and the direction of appraisal, which would, to some extent or another, affect an artist's choice of selecting their works for submitting to the exhibitions. Under such an environment, whether Chen Cheng-po had different considerations or conducts in submitting works for exhibitions or adjudication will need further unearthing of more literature and studies before the situation can be clarified. This may be a topic in Chen Cheng-po studies worthy of further exploring and analyzing in the future.

Next, we can observe the geographical span of the exhibitions participated by Chen Cheng-po by noting the exhibition locations (the cities in which the exhibitions were staged). Of the 94 exhibitions, most were held in East Asia. Ranked by the number of exhibitions participated, the most frequent location was Taipei, followed by Japan. By using the three main areas of Japan, China,

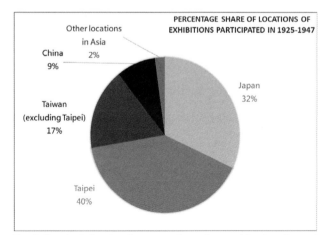

Fig. 4. Pie chart showing the percentage shares of the locations of exhibitions participated in 1925-1947. Where did the 94 exhibitions participated by Chen Cheng-po in the pre-war years take place? What were the relative shares of these locations? The relative shares of exhibitions held in Taiwan to exhibitions held outside of Taiwan were 57% (40%+17%) to 43% (32%+9%+2%). Within Taiwan, because the number of exhibitions held in Taipei was particularly large, Taipei was treated as an independent area.

and Taiwan (Taipei is considered another area) as the basis for comparing with other areas, we arrive at the following pie chart for percentage shares of exhibitions locations (Fig. 4):

What then were the connections among the different exhibition locations? In general, perhaps we can identify clues from the works that were entered for the exhibitions. According to the details of the exhibits for each exhibition, although some art works were given different titles in different exhibitions, from the works so far identified from the details, we can have a rough idea of the exhibition situation of each work after its creation. Whether his paintings were made in Taiwan or Japan, Chen Cheng-po was keen not only on getting them selected into government sponsored art exhibitions, he was also eager to enter them into non-government sponsored ones. To increase the exposure of his works, unless they were sold in exhibitions, he would send them to different locations (including different countries, different cities, or different stops of a touring exhibition) for exhibition. Even when he later embarked on his career in China, he would still post or bring his paintings back to Taiwan to participate in different exhibitions. Some of these paintings were even brought to Japan for entering into government sponsored exhibitions. This was true of the painting *Puji Temple in Putuo Mountain*, which was entered into the second "Prince Shotoku Memorial Exhibition" in 1931; and of *Spring at West Lake (2)*, which was entered into the 15th edition of the Imperial Exhibition. After he returned from Shanghai to Taiwan because of the outbreak of the war, the geographical route of the exhibition of works was reversed. The paintings he had made in Taiwan were not only shown in various exhibitions and contests in Taiwan; Chen Cheng-po had also made serious efforts to have them shown in exhibitions organized by various painting societies in Japan.

Because of the incompleteness of exhibit lists, we have learned that, in the seven solo exhibitions held before 1947, the minimum number of works was 40 and the maximum number was over 70. The following are the records of how *Outside Chiayi Street (1)* was circulated in different exhibitions. After being selected into the 7th Imperial Exhibition held in Japan (in the Tokyo Metropolitan Art Museum) in 1926, it was on display in two solo exhibitions held in Taiwan in the following year (in Taiwan Governor Museum—now named National Taiwan Museum—and Taipei Chiayi City Hall).

2. The three periods of exhibitions held after 1948

The number of exhibitions held after the war is counted from 1948 to 2021. From the information available so far, the years in which no exhibition was held were 1950-1951, 1953-1976, 1978, 1980-1989, 1991, and 2000-2005. In the interim 68 years, after counting out exhibitions of private galleries, preview exhibitions of auction houses, and the exhibiting of a few pieces of works on loan from collectors, there were 44 years in which there might be no exhibitions—most of these years were before 1976. Purely by looking at the number of exhibitions, it is apparent that Taiwan was quite unfamiliar with the name Chen Cheng-po before 1990. With no space or opportunity for exhibition, it is quite natural that the artist disappeared from the memories of society. In the discussion below, the exhibitions held after 1948 are divided into three periods: 1948-1991, 1992-2000, and 1999-2021. The reasoning in differentiating these three periods and their respective contents are explained below.

(1) 1948-1991

This is the longest period in the post-war phase, and also the period with the lowest number of exhibitions held, as only six were recorded. There was only one exhibition for which we can present its layout, and that was the "Chen Cheng-po Posthumous Exhibition" held at Spring Fine Arts Gallery in Taipei in 1979.

This posthumous exhibition bears great significance in itself. First, it was the first solo exhibition successfully initiated by Chen Cheng-po's widow after years of preserving the artist's works upon his death, so it was called a posthumous exhibition. Second, among all exhibitions recorded after the war and before the martial law was lifted, it was the only solo exhibition held in a public venue. At a time when martial law was still enforced, the difficulties and pressures one had to undergo to stage the exhibition are hard to comprehend today. From reading the reporting from that time, one can discover that the media generally avoided mentioning the cause of Chen Cheng-po's death, and sensitive terms like "228 Incident" did not appear in any record at all.

(2) 1992-2000

There were 21 exhibitions held in this period, and the details of 5 solo and participated exhibitions have been compiled. This period witnessed the first government-sponsored exhibition after the war, which was the "Chen Cheng-po Art Work Exhibition" held in TFAM in 1992. There was also a second commemorative exhibition in 1994—the "Chen Cheng-po Centennial Memorial Exhibition" held at Chiayi Municipal Cultural Center. In that year, TFAM also put the works of Chen Cheng-po and Liu Chin-tang together in a double solo exhibition.

During this period, other than exhibitions of a general nature, most of the themes of the participated exhibitions reflected the studies and comments carried out in Taiwan society about previous taboo topics after martial law was lifted. An example is an exhibition of which only records are kept by not compiled in this volume. It is the "Fortitude and Sublimation in Grief: Exhibition of Art and Literature of 228 Victims and Family Members" held at the Taipei 228 Memorial Museum in 2000. Connecting Chen Cheng-po with the 228 Incident was not just the common theme of the exhibitions held in this period; the mentioning of the connection could also be read in the reporting of exhibitions revolving around art issues. From this, we can see that, even though political issues were a major concern at this stage, there was a fundamental change in attitude in society toward the name "Chen Cheng-po".

(3) 1999-2021

There are two years of overlapping between the second and third period: 1999 and 2000. This is so because the differentiation of periods is only based on concepts and is not based on any particular year. In symbolizing a certain issue, an exhibition reflects society's imagination and interpretation. In the 1990s, while society was exploring political taboo issues, the professionalism of various cultural industries was continuously evolving, and this was the social background of the third period of Chen Cheng-po's post-war exhibitions.

Moreover, the establishment of Chen Cheng-po Cultural Foundation in 1999 had kicked off large-scale inventorying and restoration of the artist's works as well as his collections and personal effects. On the basis of these inventorying and restoration efforts, further investment and planning were made in research, exhibitions, and promotional education, which had imparted immense influence and help to the exhibitions in the third period. It was only after the artist's works had been properly restored,

sorted, and conserved that academia and researchers had practical and physical bases for studying Chen Cheng-po, making it feasible for them to delve into the realm of professional art research. Thus, the editors of this volume believe that the third period is a stage of "return to and embarking on the route of professional art". More details about the artist's joint exhibitions and solo exhibitions are given below.

Among the joint exhibitions, the first one was the touring exhibition on "Oil Painting in East Asia—Its Awaking and Development" jointly organized by Shizuoka Prefectural Museum of Art and four other art museums. Three important works of Chen Cheng-po were involved, namely, *Summer Street Scene*, *My Family*, and *Chiayi Street Scene*. Other major exhibitions included "Chen Cheng-po, the Best Man in the Imperial Exhibition", "[Modern Artists IV] In Search of Self: Taiwanese Painting during the Japanese Colonial Era" in 2006, the "Overture Exhibition of the Museum of National Taipei University of Education" in 2012, the "Toward the Modernity: Images of Self & Other in East Asian Art Competitions" in 2014. These exhibitions were all curated from the perspective of art history, putting Chen Cheng-po in the context of East Asian art history, and viewing the artist's works from a professional perspective. This stance is very different from the curation perspectives of the previous two periods.

In this period, many of Chen Cheng-po's solo exhibitions had different work-selection and curation perspectives. These include those organized by Taiwan Soka Association in 2006, by Kaohsiung Museum of Fine Arts in 2011, by TFAM in 2012. In early 2014, under the umbrella theme of "Chen Cheng-po's 120th Birthday Anniversary Touring Exhibition in East Asia", solo exhibitions were held in Tainan, Beijing, Shanghai, Tokyo, and Taipei. Meanwhile, in Tokyo, a research-oriented exhibition under the theme of painting restoration was held. Though many of the artist's works showed up repeatedly in these important exhibitions, there were different considerations and details in the selection and presentation of works as well as the layout of exhibition halls. These are rich soils for future exploration by researchers under the theme of exhibition history.

Other than the above professional art exhibitions, there were also special exhibitions that were a departure from traditional art types. Nevertheless, their production approach and curation concepts are the new exhibition mainstream of the global exhibition industry of today. This included the "Exhibition of Conservation & Restoration of Chen Cheng-po's Works" organized by Cheng Shiu University Art Centre in 2012 and "Traveler through Time: A Digital Interactive Exhibition Commemorating the 120th Anniversary of the Birth of Chen Cheng-po" in 2014-2015.

Since works of art are, after all, organic objects prone to continued deterioration, exhibitions cannot bank on displaying only original copies forever. But the study and interpretation of each piece of art work offer infinite room for every generation to leverage their ingenuity. No original copy of art work was displayed in both of the above two exhibitions. Rather, the contents were triggered by Chen Cheng-po's works and planned accordingly. Readers, through the observation of these types of exhibitions, can contemplate what exhibitions can offer to viewers, other than what they can see with their eyes. Would there be any exhibition format that could give viewers more emotional impacts and rewards? This may allow the continuous appearance of new connections between viewers and art, while exhibitions would have the latitude for continuous imagination and creation.

In addition to static exhibitions, exhibitions in this period were sometimes held in conjunction with academic conferences,

topical seminars, and educational activities. Through these extended activities, the public would have in-depth discussions of the art works in question. This is particularly true if high-quality replicas of authentic art works are used in touring exhibitions for education purposes. Alternatively, one can organize theme concerts in which musicians and composers can be invited to use Chen Cheng-po's paintings to trigger their inspiration and compose music. To one extent or another, by combining such a dynamic and diversified range of activities with static exhibitions, the name "Chen Cheng-po" can percolate into different facets of society. Because of these efforts, the several decades in the third period were a time when the public's awareness and understanding of Chen Cheng-po were growing fastest.

In addition, other than the many exhibitions and research which have formed the foundation of society's familiarity with Chen Cheng-po, one incident might have been an important factor that resulted in the eye-popping price tags of the artist's paintings in today's art market. Since the late 1970s, Chang Jie, Chen Cheng-po's widow, had been giving away Chen Cheng-po's art works to all female members of the family clan either in the form of inheritance or dowry. It is estimated that, up until she passed away in 1993, about half of Chen Cheng-po's works were already in the hands of different family members. At a time when discussions on Chen Cheng-po and the desire to acquire his paintings had been increasing, the gradual putting up of his works for sale by these family members has become an important foundation for the circulation of the works in the art market. When we look back into the seemingly simple action of distributing inheritance on the part of Chang Jie, we would realize that it may have far-reaching impacts on the performance of Chen Cheng-po's works in the art market.

IV. Key Terms to Take Note

Our present-day understanding is that an exhibition necessarily requires people, event, time, place, and things. In exhibition terms, these refer to the exhibit list, exhibition venue and space, organizer, publicity materials and the reporting of various types of media, as well the profiles of the artist(s) and curator(s) concerned. These, though considered today to be essential, have evolved for at least several centuries before the exhibitions we know today come into being. The existence of exhibition as a professional field can even be traced back to the renaissance period when the first art school in Western art history was founded and "exhibiting" was considered part of education.

Why is there the need to discuss and treat "exhibition" so seriously? In his book *The History of Paintings*[2], French art historian Daniel Arasse had suggested that a work of art possesses in itself three types of time. The first is the current time when the art work is in front of our eyes. The second is the existence of the art work in this world after it has been created until it is seen by us. The third is the time when the artist started creating the art object until it is completed. The first and the second type of time may have a great deal of connection with "exhibiting". The first type of time is about where we are, why we come across a painting, and even what type of information we have received before seeing it. The second type of time relates to the influence of a piece of art work on this world after it has appeared. It may, through various channels, also influence our knowledge or realm of

comprehension until the very moment we see it with our eyes.

Today, let us go back and carefully read from the beginning about the exhibitions before 1947 when Chen Cheng-po was alive, until the exhibitions around the time of the lifting of martial law, or about the contemporary exhibition thinking after 2000. We can discover that "exhibitions" are like a projected image of society, they reveal the way people in a certain period understand and respond to art, and sometimes they also show the ideologies of various political ideas and social groups. Therefore, by understanding Chen Cheng-po through the history of his exhibitions, we not only can read the paths of creation he had taken, we can also discern the relations between his art and society. We suggest that readers should give more time to compare and pay attention to the following key terms. By doing so, perhaps they can learn through the exhibitions something about the artist and the times in which the exhibitions were held.

1. Exhibition location

Today, the location where an exhibition is held often determines the standard or even the importance of the exhibition. Before 1948, however, at a time when material affluence is less than desirable, there was little choice for exhibition locations, so much so that art-related exhibitions run by government or non-government institutions often had to be staged in the same location. From the 1990s onward, the choice of exhibition venues has multiplied, the location of an exhibition might even have influenced the way of presentation. For instance, when it comes to Chen Cheng-po's solo exhibitions (be it a commemorative or retrospective one), how would the exhibit list agree with and blend into the standpoints and operation directions of different venues, and even the ambiance of the time? Sometimes, viewpoints may differ even if Chen Cheng-po exhibitions are staged at the same venue in different years. These are details readers should note when reading this volume.

2. Picture catalogs or exhibit lists

A picture catalog or an exhibit list often represent all the aspects of an exhibition. After an exhibition ends, the most specific information left to posterity is its picture catalog or exhibit list. From the catalog or list, one can learn about the list of artists involved, the list of art works on display, as well as miscellaneous information related to the exhibition. When posterity looks back to the exhibition, other than media reporting, these two types of documents would have the highest reference value. For many of the exhibitions held before 1948, many picture catalogs or exhibit lists would give, other than the above information, also the prices of the works. Knowing that civil servants and teachers in those days were getting a salary of a few tens of yuan per month, we will have an idea of the then price levels of Chen Cheng-po's works, which were set at a few tens to a few hundreds of yuan.

3. Artist postcards

One type of documents that was compiled as exhibition information has no direct relationship with the exhibitions themselves, but was related to the artist himself and this friends and family. Before WWII, transmission of information was

reliant on letters or cables. The multiple times Chen Cheng-po's works were selected for major exhibitions such as the Imperial Exhibition, the Taiwan Exhibition, or the Governor Office Exhibition were very sensational events at the local or city level. Someone would write a few words of congratulations in a letter or on a postcard printed with a famous European or American painting and post it to the selected or award-winning artist. There were also letters or postcards sent by Chen Cheng-po back to his friends and family. Besides these, there was one very unusual type of postcards—one printed with the artist's own painting! This was unusual because, before WWII, exhibition catalogs were expensive and usually only government-sponsored exhibitions could have the resources to print them, while the majority of the audience could not afford to buy them. Many artists, however, upon being selected for a government-sponsored exhibition, would commission a printer to make postcards from one of their major works. One benefit was that it would generate additional income when sold at the exhibition venue. Another benefit was that it was a convenient means of boosting name recognition by sending the postcards to collectors or friends.

Below is a very special postcard printed with one of Chen Cheng-po's paintings. The sender was not the artist himself, but rather the printer that made the postcard for Chen Cheng-po. The printer told Chen Cheng-po that there were still some postcards in stock and offered to wholesale back to him at a certain price. This is an interesting piece of information of reference value.

4. Reporting

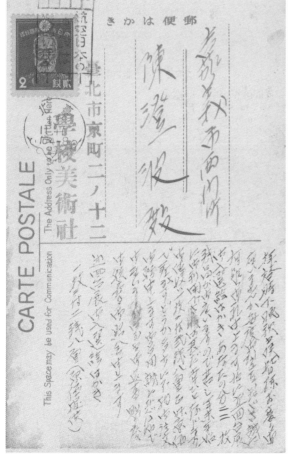

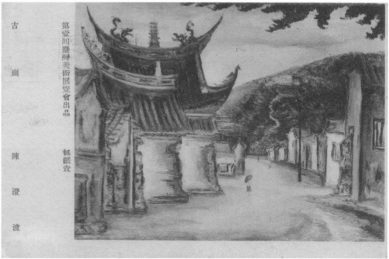

Fig. 5. School Art Supplies Shop printed some postcards using Chen Cheng-po's painting *Old Temples*. The printer wrote to the artist himself trying to sell its stock of the postcard. The message of the postcard is as follows:
Dear Sir: It is now late Autumn. How are things in your family? I'd like to convey my gratitude for your regular patronage. Among the art postcards of the inaugural Taiwan Exhibition (Taiten), we still have in stock 22 of yours. It would be fantastic if you wish to use them in the coming year-end or early next year. We are now offering them at the original cost of 2 *qian 8 li* each. This is really a fair price and your ordering is much welcomed. We understand that you are very busy, so we would appreciate it if you could take the time to give us a reply or make further inquiries. Postcard of art work selected for the first Taiten selling at 2 *qian 8 li* (at cost) (Japanese-Chinese translation by Prof. Li Su-chu)

From the large number of excerpted exhibition write-ups compiled in this volume, it can be observed that, for many exhibitions held before 1947, the write-ups can at least display three information levels. The first is the high degree of regard and acceptance of society for the exhibitions. The second is the angles of commenting on the works on exhibit. For example, the discussion points of critics may be the comparison of the performance and artistic value of the works in different exhibitions. Alternatively, it could be the differences between artists from the Japanese mainland and Taiwan. The third is society's changes in attitude on certain issues. As mentioned above, when discussing Chen Cheng-po, political issues were first avoided, then it was discussed openly, and there was even a return to the professional stance of art. From the reporting, one can discern society's various interpretation angles on individual exhibitions.

Conclusion

In compiling this volume dedicated to exhibition viewpoints, if we confine to presenting exhibition records, readers would easily think that they are reading a journal of account not unlike that of a chronicle or a year-by-year description of an artist's life. To avoid such a misconception, in arranging and selecting materials for this volume, we will first provide excerpted information to give readers a general outline of the exhibitions. Then we will lead readers to extend their reading scope in an orderly manner so that they can gradually experience the exhibitions participated by Chen Cheng-po or the ones organized around his works. The contents of this volume can provide readers with an awareness of how people in each generation organize and view exhibitions, as well as the exhibition ambiance in each age. This way, they will have an additional way of understanding Chen Cheng-po and his art.

Chen Bogu.

*Chen Bo-gu is graduate of the Department of French at the National Central University. He has worked as the chief editor and manager of the cyber department of ARTouch Publishing House, and is now the person-in-charge of Pont D'Art Publishing Limited, an independent publisher of professional art books, particularly reference books and books on art theories and trends used by practitioners in the art industry.

1. Liu Pi-hsu, *The Historical Transformation of Gaze: The Origin and Development of European Art Exhibition*, p. 20, Taipei: Artist Publishing, 2020.
2. "Any art object already has a certain degree of existence in history": the first is the "contemporary presence of the work"; the second is that of its production; the third is the time between the two." Daniel Arasse. *Histoires de Peintures (The History of Paintings)*, p.226, 2004, Paris: Gallimard.

凡例 Editorial Principles

・本卷收錄陳澄波相關之展覽，以陳澄波逝世年代1947年為區隔。1947年以前陳澄波參加的展覽又分成：個展、官辦美展和在野展覽三類；1948-2021年為陳澄波逝世後之展覽選錄。

・展覽之屆數，一律置於展名前面，於日本統治地區一律用「回」，其餘則用「屆」。

・展出作品名稱若原為日文，則統一翻譯成中文。

・展出作品名稱為展覽當時之名稱，若與現行名稱不同則以註釋標示現名。

・作品名稱統一以〔〕表示。

・文中之「台」，除專有名詞外，逕予改為「臺」。

・引文中出現之異體字，逕予改為正體字。

・引文若有錯字，則於錯字後將正確字標示於（＿）中。

・引文無法辨識之字，以□代之。

・引文贅字以｛｝示之。

・引文漏字以【＿】補之。

・引文譯者皆以略稱附於文末，除有標譯文引用出處外，其餘未標譯者即原文為漢文。譯者略稱如下：
李／李淑珠
顧／顧盼
伊藤／伊藤由夏

・原剪報與雜誌文章均無註釋，註釋為譯者或編者所加。

展覽一覽表 Exhibition lists

1925-1947展覽一覽表

地區 年代	日本		臺灣	
1925	6月	第二回白日會展覽會（頁116）		
1926	7月 10月	第三回白日會展覽會（頁117） 第七回帝國美術院美術展覽會（巡迴展，東京、京都）（頁56）		
1927	2月 3月 3月 4月 10月	第二十三回太平洋畫會展覽會（頁120） 第八回中央美術展覽會（頁123） 第四回槐樹社展覽會（頁124） 第四回白日會展覽會（頁118） 第八回帝國美術院美術展覽會（頁59）	6月 7月 9月 10月 12月	陳澄波個展（頁46） 陳澄波個展（頁47） 第一回赤陽會展覽會（頁142） 第一回臺灣美術展覽會（頁66） 陳澄波與林英貴書畫展覽會（頁49）
1928	2月 2月 2月 2月 3月 3月	第五回白日會展覽會（頁119） 第三回一九三〇協會洋畫展覽會（頁130） 第五回槐樹社展覽會（頁126） 第二十四回太平洋畫會展覽會（頁121） 第十五回日本水彩畫會展覽會（頁131） 第十五回光風會展覽會（頁132）	9月 10月	第二回赤陽會展覽會（頁143） 第二回臺灣美術展覽會（頁68）
1929	1月 3月 10月	第四回本鄉美術展覽會（頁141） 第六回槐樹社展覽會（頁127） 第十回帝國美術院美術展覽會（頁61）	8月 11月	第一回赤島社展覽會（頁144） 第三回臺灣美術展覽會（頁70）
1930	2月 3月	第七回槐樹社展覽會（頁128） 第二回聖德太子奉讚美術會（頁65）	4-5月 8月 10月	第二回赤島社展覽會（巡迴展，臺南、臺北）（頁146） 陳澄波個展（頁50） 第四回臺灣美術展覽會（頁73）
1931	3月	第八回槐樹社展覽會（頁129）	4月 10月	第三回赤島社展覽會（巡迴展，臺北、臺中、臺南）（頁148） 第五回臺灣美術展覽會（頁75）
1932			10月	第六回臺灣美術展覽會（頁76）
1933			9月 10月	陳澄波書畫展覽會（頁51） 第七回臺灣美術展覽會（頁78）
1934	10月	第十五回帝國美術院美術展覽會（頁63）	10月	第八回臺灣美術展覽會（頁80）
1935	2月	第廿二回光風會展覽會（頁133）	5月 10月	第一回臺陽美術協會展覽會（頁149） 第九回臺灣美術展覽會（頁84）
1936	4月	第廿三回光風會展覽會（頁134）	4月 10月	第二回臺陽美術協會展覽會（頁153） 第十回臺灣美術展覽會（頁87）
1937	2月	第廿四回光風會展覽會（頁135）	4-5月 10月	第三回臺陽美術協會展覽會（巡迴展，臺北、臺中、臺南）（頁156） 皇軍慰問臺灣作家繪畫展（頁91）
1938	2月	第廿五回光風會展覽會（頁136）	4月 10月 約3月	第四回臺陽美術協會展覽會（頁158） 第一回臺灣總督府美術展覽會（頁92） 陳澄波個展（頁52）
1939	2月	第廿六回光風會展覽會（頁137）	4-6月 10月	第五回臺陽美術協會展覽會（巡迴展，臺北、臺中、彰化、臺南）（頁161） 第二回臺灣總督府美術展覽會（頁94）
1940	2月	第廿七回光風會展覽會（頁138）	4月 8月 12月 10月	第六回臺陽美術協會展覽會（頁163） 第一回青辰美術展覽會（頁173） 皇紀二千六百年奉祝展覽會（頁174） 第三回臺灣總督府美術展覽會（頁96）
1941	2月	第廿八回光風會展覽會（頁139）	2月 4-5月 10月	皇軍傷病兵慰問作品展（頁176） 第七回臺陽美術協會展覽會（巡迴展，臺北、臺中、彰化、臺南、高雄）（頁166） 第四回臺灣總督府美術展覽會（頁98）
1942	2月	第廿九回光風會展覽會（頁140）	4月 10月	第八回臺陽美術協會展覽會（頁167） 第五回臺灣總督府美術展覽會（頁100）
1943			4月 10月	第九回臺陽美術協會展覽會（頁168） 第六回臺灣總督府美術展覽會（頁102）
1944			4月	第十回臺陽美術協會展覽會（頁170）
1946			10月	第一屆臺灣省美術展覽會（頁104）

地區 年代	中國	其他
1925		
1926		
1927		
1928	7月　陳澄波個展（頁53） 9月　福建省立美術展（頁110）	
1929	4月　第一屆全國美術展覽會（頁111） 6月　西湖博覽會（頁113） 7月　現代名家書畫展覽會（頁177） 9月　第一屆藝苑美展（頁178）	朝鮮美術展覽會（頁108）
1930		
1931	3月　新華畫展（頁181） 4月　第二屆藝苑美展（頁180）	
1932		
1933		
1934		
1935		
1936		4月　第一屆嚶嚶藝術展覽會（頁182）
1937		
1938		
1939		
1940		
1941		
1942		
1943		
1944		
1946		

1948-2021展覽一覽表

年代	展名	展出作品	地點	頁數
1948	6月　第十一屆臺陽美術協會展覽會	〔新樓風景〕等3件		
1949	5月　第十二屆臺陽美術協會展覽會	〔西湖風光〕等3件		
1952	5月　第十五屆臺陽美術協會展覽會	〔盧家灣〕、〔南普陀寺〕、〔上海一角〕	臺北中山堂	
1955	7月　第三屆南部美展	〔風景〕、〔水鄉〕	嘉義縣商會	
1957	8月　第二十屆臺陽美術協會展覽會	〔上海公園〕	臺北市福星國校大禮堂	
1977	9月　第四十屆臺陽美術協會展覽會	〔西湖〕		
1979	11月　陳澄波先生遺作展		春之藝廊	186
1982	11月　年代美展——資深美術家作品回顧第二部分（國畫‧水彩‧版畫‧雕塑）	〔自畫像〕、〔運河〕、〔淡水〕	國父紀念館中山畫廊	
1990	2月　臺灣早期西洋美術回顧展	〔我的家庭〕、〔夏日街景〕、淡彩〔裸女〕（現名〔坐姿裸女-32.1（29）〕）	臺北市立美術館	
1992	2月　陳澄波作品展		臺北市立美術館	194
1992	9月　第五十五屆臺陽美術協會展覽會	〔淡水風景〕（現名〔淡水風景（三）〕）和淡彩〔裸女〕（現名〔坐姿裸女-32.1（29）〕）		
1993	2月　二二八紀念美展	〔嘉義公園一景〕	誠品畫廊敦南店	
1993	6月　嘉義市藝術名家邀請展	〔花〕（現名〔大白花〕）、速寫〔阿里山〕（現名〔阿里山鐵軌-35.4.8〕）、〔裸女〕（現名〔臥姿裸女-32.1（28）〕）	嘉義市立文化中心	
1993	10月　藝術家眼中的淡水	〔淡水〕	淡水藝文中心	
1994	2月　臺灣前輩畫家作品展	〔淡水風景（三）〕	玉山銀行總行二樓展覽室	
1994	2月　陳澄波百年紀念展		嘉義市立文化中心	198
1994	7月　典藏品研究特展2　陳澄波——新樓		臺北市立美術館	
1994	8月　嘉義市八十三年藝術家作品義賣聯展	〔裸女〕（現名〔坐姿裸女（152）〕）	嘉義市立文化中心	
1994	8月　陳澄波百年紀念展		臺北市立美術館	203
1995	3月　臺灣地區前輩美術家作品特展（三）油畫展	〔淡水〕	臺灣省立美術館	
1996	2月　回顧與省思——二二八紀念美展	〔自畫像〕（現名〔自畫像（一）〕）、〔玉山遠眺〕、〔祖母像〕、〔我的家庭〕、〔小弟弟〕、〔嘉義街中心〕、〔新樓〕、〔玉山積雪〕	臺北市立美術館	
1997	2月　二二八事件五十周年紀念展	陳澄波在二二八事件中受難時所穿的衣服、遺書、畫架和畫筆等文物	嘉義市二二八紀念公園	
1999	4-10月　東亞油畫的誕生與開展	〔夏日街景〕、〔我的家庭〕、〔嘉義街景〕	巡迴展，靜岡縣立美術館、兵庫縣立近代美術館、德島縣立近代美術館、宇都宮美術館、福岡亞洲美術館	207
1999	7月　陳澄波嘉義風景作品展		嘉義市立文化中心	
1999	7月　回到家鄉——順天美術館收藏展	〔蘇州公園〕、〔小鎮〕（現名〔戰後（三）〕）	臺北市立美術館	
1999	12月　臺灣美術與社會脈動	〔嘉義街中心〕	高雄市立美術館	
2000	6月　東亞油畫的誕生與開展	〔夏日街景〕、〔我的家庭〕、〔嘉義街景〕	臺北市立美術館	207
2003	3月　2003典藏常設展	〔新樓〕	臺北市立美術館	
2004	7月　日治時期臺灣美術地域色彩展	〔嘉義遊園地（嘉義公園）〕、〔淡水風景（淡水）〕、〔懷古〕	國立臺灣美術館	
2006	2-6月　陳澄波帝展油畫第一人		巡迴展，台灣創價學會景陽藝文中心、錦州藝文中心	214
2006	7月　【近代美術Ⅳ】被發掘的鄉土——日本時代的臺灣繪畫	〔嘉義遊園地〕（現名〔嘉義遊園地（嘉義公園）〕）、〔祖母像〕、〔懷古〕	福岡アジア美術館	

年代	展名	展出作品	地點	頁數
2007	2月　藝域長流——臺灣美術溯源	〔嘉義公園〕（現名〔嘉義遊園地（嘉義公園）〕）	國立臺灣美術館	
	5-7月　七十臺陽、再現風華特展	〔日本二重橋〕（現名〔二重橋〕）	巡迴展，國父紀念館中山國家畫廊、臺中市政府文化局、臺南市立文化中心、嘉義市立博物館、桃園縣政府文化局桃園館	
2008	11月　家：2008臺灣美術雙年展	〔我的家庭〕、〔嘉義公園〕（現名〔嘉義遊園地（嘉義公園）〕）	國立臺灣美術館	
2010	2月　詠懷油彩的化身——陳澄波先生紀念畫展		龍巖人本新竹會館	
2011	3月　國美無雙　館藏精品常設展	〔嘉義遊園地〕（現名〔嘉義遊園地（嘉義公園）〕）	國立臺灣美術館	
	10月　檔案‧顯像‧新「視」界——陳澄波文物資料特展暨學術論壇		嘉義市立博物館	218
	10月　切切故鄉情：陳澄波紀念展		高雄市立美術館	223
	10月　再現澄波萬里——陳澄波作品保存修復特展		正修科技大學	230
	11月　人文百年　化成天下：中華民國百年人文傳承大展	〔上野美術館〕（現名〔東京府美術館〕）、〔表慶館〕（現名〔冬之博物館〕）、〔日本橋風景〕（現名〔日本橋風景（一）〕）	國立歷史博物館	
2012	2月　行過江南——陳澄波藝術探索歷程		臺北市立美術館	236
	3月　艷陽下的陳澄波		台灣創價學會至善藝文中心	241
	4月　七五臺陽‧再創風華	〔裸女靠立椅上紅巾前〕	巡迴展，國父紀念館中山藝廊、臺中市立大墩文化中心大墩藝廊	
	9月　北師美術館序曲展	〔北回歸線地標〕、〔溫陵媽祖廟〕、〔自畫像（一）〕、〔我的家庭〕、〔裸女靠立椅上紅巾前〕、〔岡〕	北師美術館	248
2013	2月　流轉‧時光：走讀嘉義美術	〔祖母像〕、〔厝後池邊〕、〔花〕、〔裸女握肘〕（現名〔抱肘裸女〕）	嘉義市政府文化局展覽室	
	2月　隱藏的真實：典藏品修復展	〔夏日街景〕、〔紅與白〕	臺北市立美術館	
	4-5月　美麗臺灣——臺灣近現代名家經典作品展（1911-2011）	〔嘉義公園〕、〔女人〕	中國美術館、中華藝術宮	
2014	1月　澄海波瀾——陳澄波百二誕辰東亞巡迴大展　臺南首展		新營文化中心、臺南文化中心、鄭成功文物館、國立臺灣文學館	253
	1月-2015年2月　光影旅行者——陳澄波百二互動展		巡迴展，嘉義市立博物館、大東文化藝術中心、松山文創園區	299
	2-7月　東京‧首爾‧臺北‧長春——官展中的東亞近代美術	〔初秋〕、〔新樓〕（現名〔新樓庭院〕）	巡迴展，福岡アジア美術館、東京府中市美術館、兵庫縣立美術館	250
	3月　梅樹月：大師×對話	〔灣邊〕、〔裸女高傲〕、〔少女舞姿〕、〔垂釣〕、〔淡水寫生合畫〕、〔坐姿裸女-32.5.23（112）〕	李梅樹紀念館	
	4月　南方豔陽——陳澄波（1895-1947）藝術大展		中國美術館	264
	6月　海上煙波——陳澄波藝術大展		中華藝術宮	272
	6月-2015年5月 Guess What? Hardcore Contemporary Art's Truly a World Treasure Selected Works from Yageo Foundation Collection	〔淡水〕	巡迴展，東京國立近代美術館、名古屋市美術館、廣島市現代美術館、京都國立近代美術館	
	9月　臺灣近代美術——留學生的青春群像（1895-1945）	〔裸女靜思〕、〔溫陵媽祖廟〕、〔清流〕、〔祖母像〕、〔女人〕、〔我的家庭〕、〔嘉義街景〕、〔嘉義公園一景〕、〔山居〕	東京藝術大學大學美術館	280
	9月　臺灣繪畫的巨匠——陳澄波油彩畫作品修復展		東京藝術大學正木紀念館	286
	12月　藏鋒——陳澄波特展		國立故宮博物院	289

年代	展名	展出作品	地點	頁數
2015	5月 台灣製造‧製造台灣：臺北市立美術館典藏展	〔綢坊之午後〕、〔清風亮節（陳澄波等人）〕、〔筆歌墨舞（墨寶）─通州狼山〕、〔新樓〕、〔夏日街景〕、〔戴面具裸女〕	臺北市立美術館	
	11月 澄現‧陳澄波Ｘ射線展		正修科技大學藝術中心	
2016	11月 228‧七〇：我們的二二八特展	陳澄波遺書、受難著服和文物參展	國立臺灣歷史博物館	
2017	2月 屹立不搖──陳澄波特展		總統府一樓第3、4展間	
	3月 梅樹月：大時代的色彩──228事件七十周年紀念美展	〔清流〕、〔玉山積雪〕	李梅樹紀念館	
	5月 臺灣近代美術巨匠的作品於福岡首次公開！	〔東台灣臨海道路〕	福岡アジア美術館	
	11月 傍徨的海──旅行畫家‧南風原朝光與臺灣、沖繩	〔東京府美術館〕、〔獵食〕、〔望鄉山〕、〔玉山積雪〕、〔裸女抽象〕	沖繩縣立博物館‧美術館	
	12月 山林唫歌		總統府一樓第3、4展間	
2018	5月 上山滿之進逝世80周年展	〔東台灣臨海道路〕	日本山口縣防府市地域交流中心	
	7月 靈魂的墓穴、神廟、機器與自我	〔裸女坐姿冥想〕	高雄市立美術館203展覽室	
	10月 相挺：典藏捐贈展	〔新樓庭院〕、〔百合花〕、〔坐姿裸女速寫-27.11（103）〕、〔蹲姿裸女速寫-27.4.16（7）〕、〔坐姿裸女速寫-27.4.30（90）〕、〔立姿裸女速寫-27.4.16（99）〕等	臺南市美術館1館	
2019	1月 府城榮光	〔自畫像（一）〕	臺南市美術館1館	
	1月 南薰藝韻──陳澄波、郭柏川、許武勇、沈哲哉專室	〔新樓庭院〕、〔天平山下〕、〔含羞裸女〕、〔百合花〕、〔坐姿裸女素描-25.6.11（4）〕、〔坐姿裸女-32.1（21）〕、〔坐姿裸女（155）〕、〔坐姿裸女速寫-27.4.30（90）〕、〔合歡山〕	臺南市美術館2館2樓展覽室I	
	6月 共時的星叢：「風車詩社」與跨界域藝術時代	〔我的家庭〕、〔上海碼頭〕、〔戰後（一）〕、〔戰災（商務印書館正面）〕、〔東京美術學校〕、〔綠面具裸女〕、〔玉山積雪〕、〔自畫像（二）〕、〔岩〕、〔上海路橋〕、〔日本橋風景（一）〕、〔手足素描-26.5.28〕、〔臥姿裸女素描-29.5.3（4）〕	國立臺灣美術館101、102、201展覽室	
	11月-2020年4月 線條到網絡──陳澄波與他的書畫收藏展		巡迴展，國父紀念館中山畫廊、嘉義市政府文化局	
2020	9月 梅樹月：繁花盛開──美術史上的「三國演繹」	〔測候所〕	李梅樹紀念館、國立臺北大學	
	10月 辶反風景	〔展望諸羅城〕、〔嘉義街外（二）〕、〔千古不朽〕、〔山之巔〕	嘉義市立美術館	
	10月 不朽的青春──臺灣美術再發現	〔東台灣臨海道路〕、〔南郭洋樓〕	北師美術館	
	11月 經典再現──臺府展現存作品特展	〔清流〕、〔普陀山海水浴場〕、〔松邨夕照〕、〔阿里山之春〕、〔岡〕、〔淡水〕、〔古廟〕、〔濤聲〕、〔夏之朝〕、〔新樓風景〕、〔初秋〕、〔新樓〕	國立臺灣美術館	
2021	1月 南方作為相遇之所	〔阿里山遙望玉山〕	高雄市立美術館	
	3月 進步時代──臺中文協百年的美術力	〔西湖春色（二）〕、〔我的家庭〕、〔嘉義遊園地（嘉義公園）〕、〔淡水風景（淡水）〕、〔街景-32.4〕、素描簿、陳澄波藏書	國立臺灣美術館202展覽室	
	3月 海外存珍──順天美術館藏品歸鄉展	〔公園一隅〕、〔蘇州公園〕、〔戰後（三）〕	國立臺灣美術館102-107展覽室	
	4月 梅樹月：春風和煦──東京美術學校日臺師生作品展	〔東京美術學校〕、〔溫陵媽祖廟〕、〔小弟弟〕、〔望鄉山〕、〔高腳桌旁立姿裸女〕、〔綠面具裸女〕、素描簿	李梅樹紀念館	
	5月 百年情書‧文協百年特展	〔群眾〕、〔溫陵媽祖廟〕	臺灣文學館展覽室D	
	10月 走向世界：臺灣新文化運動中的美術翻轉力	〔夏日街景〕、〔嘉義遊園地（嘉義公園）〕、〔新樓〕	臺北市立美術館	
	12月 光──臺灣文化的啟蒙與自覺	〔自畫像（一）〕、〔清流〕、〔群眾〕、〔我的家庭〕、〔琳瑯山閣〕、素描簿、陳澄波收藏之美術明信片	北師美術館	

※陳澄波個展因展品眾多，故無列出展出作品。

個展（1925-1947）

Solo Exhibitions (1925-1947)

臺灣Taiwan

中國China

陳澄波個展

日　　期：1927.6.27-6.30
地　　點：臺灣總督府博物館
主辦單位：待考

展出作品

〔嘉義町外〕[1]、〔南國川原〕、〔秋之博物館〕、〔美校花園〕、〔西洋館〕、〔初雪上野〕、〔朱子舊跡〕、〔鼓浪嶼〕、〔郊外〕、〔伊豆風景〕、〔雪街〕、〔黎明圖〕、〔潮干狩〕、〔紅葉〕、〔須磨湖水港〕、〔觀櫻花〕、〔丸之　〕、〔池畔〕、〔雪之町〕；水彩畫〔水邊〕；日本畫〔秋思〕等約60件作品

報導

・欽一廬〈自分の繪を描く　陳澄波氏の繪（畫自己的畫　陳澄波氏的畫）〉《臺灣日日新報》日刊5版，1927.6.29，臺北：臺灣日日新報社

內容節錄

陳君的是稚拙的畫，不是很有技巧也不太有霸氣，而這正是陳氏特有的優點，使其能從青年畫家之間脫穎而出、拔得頭籌。（李）

・〈無腔笛〉《臺灣日日新報》夕刊4版，1927.7.4，臺北：臺灣日日新報社

內容整理

依據此篇報導，展覽中買畫者與購買作品如下：小野第三高女校〔秋之博物館〕、黃鳴鴻〔鼓浪嶼〕和〔水邊〕、吳昌才〔郊外〕、張園〔雪街〕、陳振能〔伊豆風景〕、陳天來〔黎明圖〕、李延齡〔潮干狩〕、倪蔣懷〔紅葉〕、劉克明〔觀櫻花〕、臺灣日日新報社同人〔須磨湖水港〕。

・〈博物館　油畫展覽〉《臺灣日日新報》夕刊4版，1927.6.18，臺北：臺灣日日新報社

・〈陳澄波氏　博物館個人展　自明日起三日間〉《臺灣日日新報》日刊4版，1927.6.26，臺北：臺灣日日新報社

・〈陳澄波氏個展　於博物館舉辦〉《臺灣日日新報》日刊2版，1927.6.26，臺北：臺灣日日新報社

・〈墨瀋餘潤〉《臺灣日日新報》日刊4版，1927.6.29，臺北：臺灣日日新報社

・國島水馬〈陳氏個人展　博物館に開催中（陳氏個人展　於博物館舉辦中）〉《臺灣日日新報》夕刊2版，1927.6.29，臺北：臺灣日日新報社

・一記者〈觀陳澄波君　洋畫個人展〉《臺灣日日新報》日刊4版，1927.6.30，臺北：臺灣日日新報社

1927.6.29《臺灣日日新報》刊登欽一廬
（石川欽一郎）評論陳澄波個展的文章

1. 現名〔嘉義街外（一）〕。

陳澄波個展

日　　期：**1927.7.8-7.10**
地　　點：**嘉義公會堂**
主辦單位：待考

展出作品

油畫〔嘉義街外〕[1]、〔南國川原〕、〔遠望淺草〕、〔嘉義公會堂〕、〔美術學校的花園〕、〔紅葉（一）〕、〔紅葉（二）〕、〔臺灣的某條街〕、〔媽祖廟〕、〔雪景〕、〔初雪的上野〕、〔丸之內池畔〕、〔秋之表慶館〕、〔洗足風景（一）〕、〔洗足風景（二）〕、〔江之島（一）〕、〔江之島（二）〕、〔山峰〕、〔上海大街〕、〔小川〕、〔朱夫子舊跡〕、〔少女之顏〕、〔春之上野〕、〔秋晴〕、〔上野公園〕、〔雪中銅像〕、〔南國ノ斜陽〕（南國斜陽）、〔不忍池畔〕、〔鼓浪嶼〕、〔落日〕、〔釣魚〕、〔熱海旅館〕、〔常夏之臺灣〕、〔宮城〕、〔二重橋〕、〔熱海風景〕、〔西洋館〕、〔宮城前廣場〕、〔日本橋（一）〕、〔日本橋（二）〕、〔夏之南國〕、〔芝浦風景〕、〔罌粟花田〕、〔須磨的貢多拉〕、〔神戶港〕、〔黃昏之景〕；日本畫〔秋思〕、〔垂菊〕、〔雌雄並語〕；其他〔水邊〕、〔川原〕（河邊）、〔鐘塔〕〔黃埔江〕、〔素描（一）〕、〔素描（二）〕、〔素描（三）〕、〔素描（四）〕、〔素描（五）〕、〔素描（六）〕等作品，共59件

文件

1927.7.6陳澄波寄給賴雨若的展覽邀請函，另附展出作品清單。（圖片提供／黃琪惠）

報導

- 〈無腔笛〉《臺灣日日新報》夕刊4版，1927.7.22，臺北：臺灣日日新報社

內容節錄

據聞第一日之觀客，千七百餘名，第二日二千數十名，第三日二千二百餘名，賣出數點，計二十一點。即帝展入選之〔嘉義町外〕，由同街有志合同購贈於嘉義公會堂。嘉義中學，購〔媽祖廟〕；林文章君〔丸之內〕；陳福木君〔江之島〕；周福全君〔山峰〕；林木根君〔春之上野〕；蔡酉君〔上野公園〕及〔常夏之臺灣〕二點；黃岐南君〔殘雪〕；白師彭君〔落日〕及〔若草山〕亦二點；賴雨若君〔釣魚〕；徐述夫君〔日本橋〕；庄野桔太

郎君〔芝浦風景〕；蘇友讓君〔東京雜踏〕；岸本正賢君〔花園〕；陳新木君〔須磨〕；蔡壽郎君〔神戶港〕。其他番外數點，此間可注目者，為本島人士熱心購入，於此可見本島人非必拜金主義，賤視藝術。支那民族，自來上流家庭，皆喜收藏名人墨蹟，近如南洋華僑諸成金者，亦且爭向廈門、潮汕、香粵採入，故其處書畫之貴，甚於臺灣。或云縱有高樓大廈，而無名人書畫，終不免貽人土富之譏，而習染成性，藝術上之眼光發達，將進而資人格上之陶冶焉。

陳君此回之個展，聞雖得利有千餘金，然扣除費用及色料資本，所餘學資金無多。昔明末清終，南田草衣渾（惲）壽平，竟以貧終；而大名鼎鼎之金農冬心，在維揚賣畫自給，亦非贏餘。今日時代進化，賞音者多，當不至使藝術家坎坷一生也。

- 〈諸羅　陳氏油畫展覽〉《臺灣日日新報》夕刊4版，1927.6.16，臺北：臺灣日日新報社
- 〈陳澄波氏嘉義で作品展（陳澄波氏在嘉義的作品展）〉《臺灣日日新報》日刊3版，1927.7.4，臺北：臺灣日日新報社
- 〈陳澄波氏個人展〉《臺灣日日新報》夕刊3版，1927.7.8，臺北：臺灣日日新報社
- 〈諸羅　陳氏個人畫展〉《臺灣日日新報》日刊4版，1927.7.11，臺北：臺灣日日新報社

1927.7.22《臺灣日日新報》刊登的〈無腔笛〉報導陳澄波個展賣出作品與購買者

1. 現名〔嘉義街外（一）〕。

陳澄波與林英貴書畫展覽會

日　　期：**1927.12.11**

地　　點：臺北公會堂

主辦單位：待考

展出作品

待考

報導

· 〈諸羅　娛樂評議〉《臺灣日日新報》夕刊4版，1927.12.11，臺北：臺灣日日新報社

　內容

嘉義公會堂娛樂部，本十一日午前十時，在同公會堂，開評議員會。是日並欲主開陳澄波及林英貴二氏之書畫展覽會云。

1927.12.11《臺灣日日新報》刊登的〈諸羅　娛樂評議〉

陳澄波個展

日　　期：**1930.8.16-8.17**
地　　點：**臺中公會堂**
主辦單位：**待考**

展出作品

〔早春〕、〔萬船朝江〕、〔廈門港〕、〔前寺〕[1]、〔綢坊之午後〕、〔夏日街景〕、〔四谷風景〕、〔風雨白浪〕、〔小公園〕等75件

文件

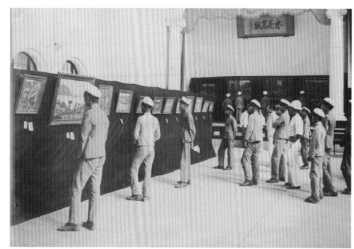

陳澄波個展展場一隅。「忠亮篤誠」匾額下之作品右起為：〔前寺〕、〔早春〕、〔綢坊之午後〕、〔夏日街景〕；前排作品左起為：〔四谷風景〕、〔風雨白浪〕、〔小公園〕。此張照片曾刊登在〈陳澄波氏の個人展　初日の盛況〉報導中。

報導

· 〈陳澄波氏の個人展　初日の盛況（陳澄波氏的個展　首日的盛況）〉出處不詳，約1930.8.16

內容節錄

日前報導過的陳澄波氏的個人展覽會，於臺中公會堂開幕第一天，雖然地點有點不便，但由於久違的畫展以及陳氏在畫壇上的地位與名聲，個展相當受到歡迎。一大早來參觀的民眾便絡繹不絕，而帝展入選作品〔杭州風景〕[2]的大作由嘉義林文淡氏、〔萬船朝江〕由林垂珠氏、〔廈門港〕則由常見秀夫氏等購買的賣約也相繼成交，呈現大盛況。（李）

· 〈陳澄波氏畫展　十六十七兩日　在臺中公會堂〉《臺灣日日新報》夕刊4版，1930.8.16，臺北：臺灣日日新報社

內容節錄

數入帝展之嘉義本島人洋畫家陳澄波氏之個人畫展，訂十六、十七兩日間，開於臺中公會堂。聞臺中官紳及報界，皆盛為後援。出品點數油畫、水彩、素描，凡七十五點。內有入選帝展、聖德太子展，臺灣展、朝鮮展、中華國立美術展等之作品，亦決定陳列，餘為東京近郊，及臺灣各地風景畫。

1. 此作當時另有其他兩種畫題：〔普濟寺〕和〔普陀前寺〕。
2. 1930年以前陳澄波共入選帝展三次，其中1929年的〔早春〕描繪的正是杭州西湖的風景，依據個展照片〔早春〕確實有展出，故此處之〔杭州風景〕應是指〔早春〕。

陳澄波書畫展覽會

日　　期：**1933.9.20-9.24**
地　　點：嘉義女子公學校
主辦單位：嘉義商業協會與商公會

展出作品
上海各地名勝畫作約70件

報導

· 〈嘉義城隍祭典詳報　市內官紳多數參拜　開特產品廉賣書畫展覽　各街點燈阿里山線降價〉《臺灣日日新報》
第4版，1933.9.22，臺北：臺灣日日新報社

內容節錄

嘉義商業協會及商公會所主僅（催），特產品展覽會，秋季移動市大廉賣及新古書畫展覽會，自是日起在元
（原）女子公學校開會，按主催五日間，每日午前八時開會，午後九時閉會。會場鄰近高結祿門四個特產品及書
畫展覽，假教室內陳列。特產品中，有商工專修學校、刑務所方面委員授產會等製品及市內指物、山產物、竹細
工、藤細工等，約一千餘點。廉賣會在運動場，特設露店數十座，各商店參加。另築一室，日夜開演餘興。書畫
展覽會，有新古名人作品二百餘點，內陳澄波氏作品上海各地名勝約七十點。

1933.9.22《臺灣日日新報》刊登嘉義城隍祭典活動、特產品與書畫展覽消息

陳澄波個展

日　　期：約1938.3.26
地　　點：彰化
主辦單位：待考

展出作品

〔觀音山〕等

文件

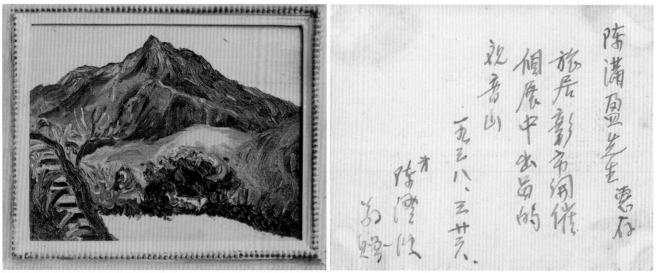

從這張陳澄波要送給陳滿盈的照片背後文字可知1938年3月26日他在彰化曾舉辦個展。照片背後文字：「陳滿盈先生惠存　旅居彰市開催個展中出品的觀音山　一九三八、三、廿六　弟　陳澄波　敬贈」

陳澄波個展

日　　期：**1928.7.28-7.30**

地　　點：廈門旭瀛書院

主辦單位：待考

展出作品

西湖風景等40件

文件

1928.7.30陳澄波（前排右四）在廈門旭瀛書院開個展時與友人合影

報導

· 〈無腔笛〉《臺灣日日新報》日刊4版，1928.8.3，臺北：臺灣日日新報社

內容節錄

臺灣苦熱，居民望雨情殷，依洋畫家陳澄波君來信，廈門每日百零二三度，云七月十日渡廈寫生，不三日即二次患腦貧血，人事不省，經注射種種醫治，全身疲勞，今尚在廈門繪畫學院王氏宅中靜養。據醫者談云，體質與杭州西湖之水不合，又且為廈門酷熱所中。然氏尚不屈，仍依同好之士，及臺灣公會等鼎力，於去七月二十八日起，至同三十日三日間，場所在城內旭瀛書院，開個人畫展，出品點數，計四十點。內西湖風景等凡三點，豫定出品於今秋帝展。從來臺灣喜購對岸繪畫，今得陳氏逆輸出亦禮尚往來之一端也。

官辦美展（1925-1947）

Official Art Exhibitions (1925-1947)

日本Japan
臺灣Taiwan
朝鮮Chosen
中國China

第七回帝國美術院美術展覽會

1926.10.16-11.20／東京府美術館

1926.11.27-12.11／京都市岡崎公園第二勸業館

主辦單位：帝國美術院

展出作品

〔嘉義街外〕[1]

文件

嘉義の町はづれ　　　　　障　澄　汲

《帝國美術院第七回美術展覽會圖錄　第二部繪畫西洋畫之部》刊登的〔嘉義街外〕圖版，以及最後以英文書寫的圖版清單。

第七回帝展於11月27日至12月11日於京都市岡崎公園第二勸業館巡迴展出，11月20日京都市長安田耕之助寄邀請函給陳澄波。

東京美術新論社想要拍攝陳澄波第七回帝展入選畫作於雜誌中刊載，特寫信請求陳澄波同意授權。

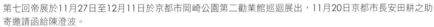

報導

· 欽一廬〈談陳澄波君的入選畫〉《臺灣日日新報》夕刊3版，1926.10.15，臺北：臺灣日日新報社

內容節錄

我一直都覺得，究竟在臺灣所畫的油畫，似乎大多都不太在意筆觸的粗細，在法國（France）那邊也有不少這種使用粗筆觸的畫，但往往容易過於粗糙，一不小心就會出現只憑手的勞動就完成一幅畫的習慣，必須時時警戒才好。陳君未曾感染那種時代的流行，單純地畫著自己的畫，而且誠懇努力的痕跡也歷然在畫面中呈現，實在值得全力推崇。在此感謝陳君替本島人洋畫家揚眉吐氣。（李）

· 槐樹社會員〈帝展談話會〉《美術新論》第1卷第1號（帝展號），頁124，1926.11.1：東京：美術新論社

內容節錄

（〔嘉義街外〕陳澄波氏）

「我知道這個畫家，是臺灣人。」

「我覺得很有趣。」

「我覺得色彩有點晦暗，不夠明快。」

「整體氛圍還蠻純真無邪的，很好懂。」（李）

- 〈帝展の洋畫　入選發表さる　一作家一點づつの　新しい鑑查振りで　總點數百五十四（帝展的西洋畫　入選公布　一位作家一件作品的　新審查取向　總件數一百五十四）〉《東京朝日新聞》朝刊7版，1926.10.11，東京：朝日新聞東京本社
- 〈帝展洋画部の総花ぶり　新入選は五十六人　無鑑查は五十点（帝展西洋畫部的遍地開花現象　新入選五十六人　無鑑查五十件）〉《報知新聞》第2版，1926.10.11，東京：報知新聞社
- 〈生れた街を藝術化して　臺灣人陳澄波君（將出生之地予以藝術化　臺灣人陳澄波君）〉《讀賣新聞》朝刊3版，1926.10.11，東京：讀賣新聞社
- 〈本島出身之學生　洋畫入選於帝展　現在美術學校肄業之　嘉義街陳澄波君〉，出處不詳，1926.10.12
- 〈本島人畫家名譽　洋畫嘉義町外入選〉《臺灣日日新報》夕刊4版，1926.10.12，臺北：臺灣日日新報社
- 〈陳澄波君の洋畫「嘉義の町外れ」入選　東京美術學校の高等師範部に學ぶ本島青年（陳澄波的油畫〔嘉義街外〕入選　東京美術學校高等師範部在學的本島青年）〉《臺灣日日新報》夕刊2版，1926.10.12，臺北：臺灣日日新報社
- 〈嘉義街の陳君が　帝展洋畫部入選す　臺北師範を十三年卒業（嘉義街的陳君　入選帝展洋畫部　大正十三年畢業於臺北師範）〉第7版，1926.10.12，臺南：臺南新報社
- 〈新顔が多い　帝展の洋畫　女流畫家も萬々歲　百五十四點の入選發表（新臉孔多　帝展的西洋畫（女性畫家也欣喜若狂　一百五十四件的入選公布）〉出處不詳，約1926.10
- 〈入選と聞き　喜び溢れる　陳澄波夫人（聽到入選　滿心喜悅的　陳澄波夫人）〉《臺灣日日新報》日刊5版，1926.10.12，臺北：臺灣日日新報社
- 〈本島人帝展入選の嚆矢　陳澄波君（本島人帝展入選之嚆矢　陳澄波君）〉，出處不詳，1926.10.16
- 〈帝展へ出した洋畫が美事入選したとの報知を得て喜悅滿面の陳澄波君（得知送件帝展的油畫成功入選而笑逐顏開的陳澄波君）〉《臺灣日日新報》夕刊2版，1926.10.16，臺北：臺灣日日新報社
- 〈臺日漫畫〉《臺灣日日新報》日刊8版，1926.10.17，臺北：臺灣日日新報社
- 井汲清治〈帝展洋畫の印象（二）（帝展西洋畫的印象（二））〉《讀賣新聞》第4版，1926.10.29，東京：讀賣新聞社

1. 現名〔嘉義街外（一）〕。

第八回帝國美術院美術展覽會

日 期：1927.10.16-11.20
地 點：東京府美術館
主辦單位：帝國美術院

展出作品

〔夏日街景〕

文件

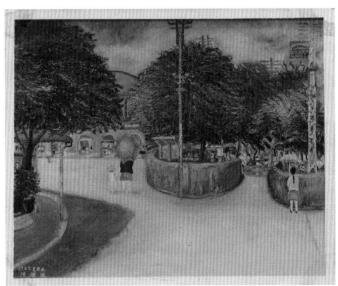

〔夏日街景〕老照片

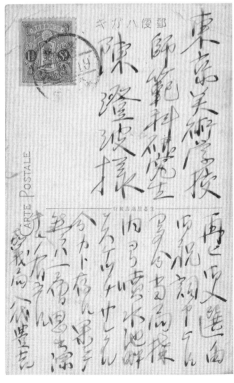

1927.10.19在嘉義郵局任職的八代豐吉寫給陳澄波的祝賀明信片中，可知〔夏日街景〕描繪的是中央噴水池附近的景色

《美術新論》第2卷第11號（帝展號）中刊登的〔夏日街景〕圖版與〈帝展洋畫合評座談會〉中提及陳澄波的頁面

報導

- 〈二度目の入選は　初入選より苦勞　入選と聞いた時は夢のやう　陳澄波君大喜び（再次入選比初入選還更辛苦　聽到入選時彷彿是在做夢　陳澄波君欣喜若狂）〉《臺灣日日新報》日刊5版，1927.10.15，臺北：臺灣日日新報社

 內容節錄

 我將作品題為〔夏日街景〕出品帝展，這是今年暑假回臺灣時在嘉義的中央噴水池附近畫的。一般而言，初入選雖然本來就不容易，但第二次要入選卻更加困難。所以一直擔心這次會被排除在入選名單之外，當聽到入選時，簡直以為自己在做夢。（李）

- 槐樹社同人〈帝展洋畫合評座談會〉《美術新論》第2卷第11號（帝展號），頁130-154，1927.11.1，東京：美術新論社

 內容節錄

 ◇陳澄波氏〔夏日街景〕

 牧野：這幅畫非常有趣。

 大久保：有獨到的特色。

 奧瀨：毫無理由，就是喜歡！

 金澤：來往行人畫得太俐落，若能再多加處理，我會更滿意。（李）

- 石田幸太郎等人〈帝展繪畫全評〉《中央美術》第13卷第11號，1927.11，東京：中央美術社

 內容節錄

 第四室〔夏日街景〕陳澄波

 物象區塊不明，地面的遠近距離感也有待加強。人物勾勒等功力仍顯不足。

 （譯文引自吳孟晉〈陳澄波與一九二〇年代的日本西畫壇〉《陳澄波專題研究》頁1-18，2014.1.18，臺南：臺南市政府）

- 〈無絃琴〉《臺灣日日新報》夕刊1版，1927.10.14，臺北：臺灣日日新報社

- 〈陳澄波氏　帝展入選〉《臺灣日日新報》夕刊2版，1927.10.14，臺北：臺灣日日新報社

- 〈陳澄波氏再入選　帝展洋畫審查終了〉《臺灣日日新報》夕刊4版，1927.10.14，臺北：臺灣日日新報社

- 〈無腔笛〉《臺灣日日新報》日刊4版，1927.10.26，臺北：臺灣日日新報社

第十回帝國美術院美術展覽會

日　　期：1929.10.16-11.20
地　　點：東京府美術館
主辦單位：帝國美術院

展出作品

〔早春〕

文件

〔早春〕老照片

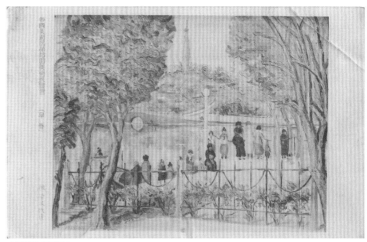

〔早春〕明信片

報導

・〈押すな押すなの　大賑ひ　帝展招待日（別推呀別推呀的　大盛況　帝展招待日）〉《□□新聞》約1929.10

內容節錄

帝展開幕的第一天，即十六日的招待日，一大早入場者便蜂擁而至，熱鬧無比。早上八點二十分開館，以一張招待券帶二十五位同伴的客人以及初入選者帶著盛裝打扮的妻小家眷前來參觀等等，場內就像擠沙丁魚般擁擠不堪，到中午時的入場者約有六千人，各展覽室均因人多擁擠而悶熱不已，結果導致有人貧血暈倒。在這樣擁擠的人潮當中，大倉喜七郎男【爵】、白根松介男【爵】、本鄉大將、增田義一、高島平三郎等諸氏以及支那西畫家的王濟遠、陳澄波兩氏亦露臉。十七日開始，將公開給一般大眾參觀。宮內省決定採買作品，應該於十六日下午三點便會知曉。【照片乃蜂擁而至的招待貴賓】（李）

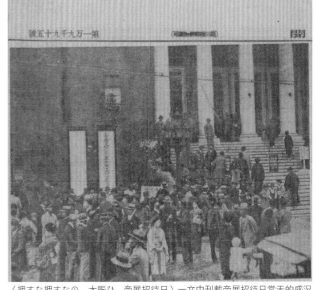

〈押すな押すなの　大賑ひ　帝展招待日〉一文中刊載帝展招待日當天的盛況

· 〈帝展洋畫の入選發表　嚴選主義でふるひ落し　二百七十一點殘る（帝展西洋畫的入選名單公布　以嚴選主義篩選淘汰　剩下二百七十一件）〉《東京朝日新聞》朝刊3版，1929.10.12，東京：朝日新聞東京本社

內容節錄

超大型作品增加　南薰造氏談

審查結束，第二部主任南薰造氏如是說：

「可能是因為會場變大，今年比起去年，應徵作品件數大約有八百人一千五百件的增加，總件數高達四千三百九十三件，而且超大型作品非常多，我們在審查之際，因為想要選出認真實在的畫作，自然會出現嚴選現象，至於二百七十一件獲得入選的作品，毋庸置疑的，每年都顯示了進步的痕跡，但在所謂的一定的水準之外，似乎也未發現更加出類拔萃的作品。在作品內容上也可說幾乎沒有物語風或歷史物，這些似乎全拱手讓給了日本畫。奇想的（fantastic）題材或都會風景也相當多，卻也沒有特別優秀的作品，或多少可看到一些具備思想性質的作品，但欠缺露骨或激情的表現，只是一如往年，風景畫或靜物主題的畫作佔絕大多數，讓我們陷入難以取捨的困境。」（李）

· 〈彙報　臺北通信〉《臺灣教育》第328號，頁135-146，1929.11.1，臺北：財團法人臺灣教育會

內容節錄

目前在帝都舉辦中的帝展，本島有藍蔭鼎、陳澄波和石川畫伯的公子共三個人榮獲入選，實在可喜可賀。陳澄波是嘉義人，國語學校畢業後完成東京美術學校師範科學業，熱心研究繪畫，去年臺展時以力作〔龍山寺〕贏得了特選的榮譽，此事眾所皆知，至於帝展入選，這次是第三次。藍蔭鼎是自公學校畢業後以自學方式研究繪畫至今之人，帝展是首次入選，但在臺展方面已有兩次都入選的紀錄。今年四月剛從羅東公學校榮升到臺北第一高等女學校及第二高等女學校擔任囑託，專門負責繪畫的指導和研究。慶祝藍君首度入選的茶話會，已於十九日舉辦完畢。我等除了對三人的努力表示最深的敬意，同時也期待他們更上一層的偉大成就。（李）

· 〈こゝも嚴選　帝展洋畫入選者　四千四百點の中から　二百六十一點[1]內新入選七十點[2]（日本這裡也嚴選　帝展西洋畫入選者　四千四百件中　入選二百六十一件　其中新入選七十件）〉，出處不詳，約1929.10

· 〈帝展洋畫入選者　▲印は新入選（帝展西洋畫入選者　▲記號為新入選）〉，出處不詳，約1929.10

· 〈本島から　二人入選（本島有二人入選）〉《臺灣日日新報》夕刊2版，1929.10.13，臺北：臺灣日日新報社

· 〈陳澄波氏　三入選帝展〉《臺灣日日新報》夕刊4版，1929.10.13，臺北：臺灣日日新報社

· 〈帝展洋畫雜筆　本年非常嚴選　我臺灣藝術家　努力有效〉《臺灣日日新報》夕刊4版，1929.10.23，臺北：臺灣日日新報社

1. 文中所列之入選名單有「二百七十二」件，故「二百六十一」應為誤植。但據〈帝展西洋畫的入選名單公布　以嚴選主義篩選淘汰　剩下二百七十一件〉和〈帝展西洋畫入選者　▲記號為新入選〉二文所刊載之入選名單為「二百七十一」件。
2. 「七十」應為誤植，依據文中所列之新入選名單有「七十二」件。

第十五回帝國美術院美術展覽會

日　　期：1934.10.16-11.20
地　　點：東京府美術館
主辦單位：帝國美術院

展出作品

〔西湖春色〕[1]

文件

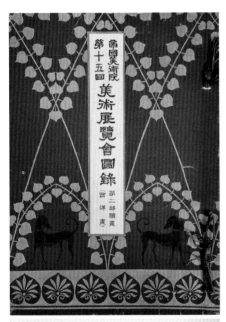

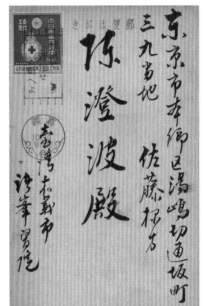

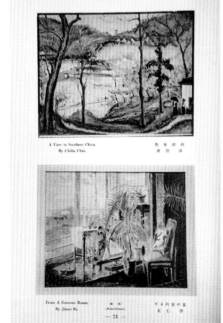

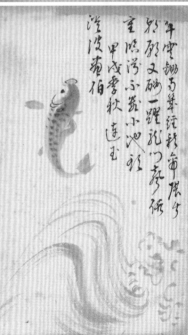

《帝國美術院第十五回美術展覽會圖錄　第二部繪畫（西洋畫）》刊登的〔西湖春色〕圖版

根據《第拾五回美術展覽會陳列品目錄》，〔西湖春色〕於第十二室展出，標價八百元。

1934.10.10張李德和寄給陳澄波的明信片，祝賀他帝展入選。

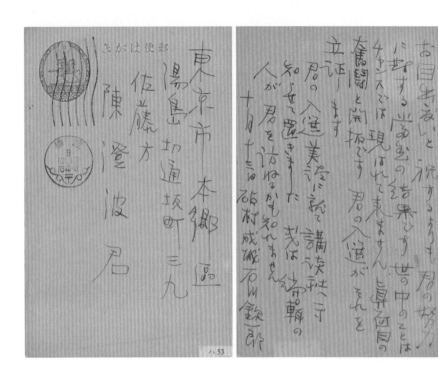

1934.10.13石川欽一郎寫給陳澄波的祝賀明信片,並提到已將其帝展入選消息告知講談社,編輯人員也許會去採訪陳澄波。

報導

· 〈閨秀畫家の美しい同情　洋畫特選一席　陳澄波氏（閨秀畫家的美麗的同情　西畫特選第一名　陳澄波氏）〉
出處不詳,約1934.10

內容節錄

陳澄波氏今年久違的帝展入選,這次臺展又特選第一名(作品〔八卦山〕)榮獲臺展賞。陳氏是東京美術學校出身,在校時便入選帝展,在臺灣作家中擁有最多帝展入選的頭銜。畢業後在上海執教,去年回臺專心投入於創作之中。另外,陳氏今年獲得帝展入選和臺展特選第一名,背後其實藏有以下的佳話:

陳氏家貧,以致無法於今年九月赴京,將作品請東京的師長們批評指教之外,順便參觀帝展。就在他每日扼腕長嘆之際,嘉義的志願者、閨秀作家的張李德和女士聽聞此事,非常同情前途似錦的作家就這樣坐以待斃,於是掏出自己身上配戴的金項鍊,提出了將此典當以便籌措赴京經費的建議。陳氏再三予以婉拒,但受其誠意感動,接受了資助,才如願赴京,拿下帝展入選以及臺展特選第一名的榮冠。

以上是陳氏赴京之際,含淚自述的內容。(李)

· 〈無腔笛〉《臺灣日日新報》夕刊4版,1934.10.24,臺北:臺灣日日新報社

內容

東洋人,方提倡大亞細亞主義,而臺灣美術展,東洋畫逐年減,真不可思議之現象也。據聞內地帝展東洋畫之出品點數無減,而入選之比率,洋畫三十人一人,日本畫十人一人,彫刻三人一人,工藝五人亦一人。洋畫本年多大作,餘與例年,大同小異。又本年關西方面,以風水害故其出品者減,殊如京都一邊之日本畫為然。又有論為徵收手數料之關係者。而陳澄波氏之入選作品,曩報為南國風景,其實不然,乃〔西湖春色〕[1],蓋因事務員之貼札有誤,因而誤報云。

· 〈帝展入選　本島陳廖李　三洋畫家〉《臺灣日日新報》夕刊4版,1934.10.12,臺北:臺灣日日新報社

1. 現名〔西湖春色（二）〕。

第二回聖德太子奉讚美術展覽會

日　　期：1930.3.17-4.14
地　　點：東京府美術館
主辦單位：財團法人聖德太子奉讚會

展出作品

〔普陀山之普濟寺〕

報導

· 〈陳氏洋畫入選　受記念杯之光榮〉出處不詳，約1930.3

　　臺灣出身之美術洋畫家嘉義陳澄波氏，現就上海美術學校洋畫科主任，此番作品為浙江省南海普陀山，題目即〔普陀山之普濟寺〕，出品於聖德太子奉贊（讚）美術展覽會，其會乃戴久邇宮殿下，審查結果，陳氏得入選之光榮。聞此展覽會，其性質非隨便可以出品，須曾經二回[1]入選帝展，始有資格可以出品，尤須嚴選方得入選，陳氏洋畫可謂出乎其類矣，而久邇宮特賜以記念杯，陳氏可謂一身之光榮也。

陳澄波收藏的剪報〈陳氏洋畫入選　受記念杯之光榮〉

· 〈藝術兩誌〉《臺灣日日新報》日刊4版，1930.4.3，臺北：臺灣日日新報社

1. 另篇剪報〈藝術兩誌〉提及聖德太子奉讚美術展覽會之出品資格為曾入選帝展三回，兩種說法不同，尚待考證。

第一回臺灣美術展覽會

日　　期：**1927.10.28-11.6**

地　　點：**樺山小學校**

主辦單位：**臺灣教育會**

展出作品

〔帝室博物館〕

文件

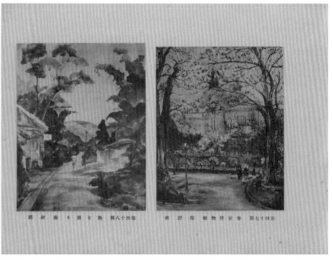

《第一回臺灣美術展覽會圖錄》中刊登的〔帝室博物館〕圖版

報導

· 〈臺展を見て　某美術家談（臺展觀後感　某美術家談）〉《臺灣日日新報》日刊5版，1927.10.28，臺北：臺灣日日新報社

[內容節錄]

觀看臺展，想針對尤其是映入我的眼簾的西洋畫和東洋畫，抒發一下感想。西洋畫方面，以主觀來表現的描寫居多，隸屬於梵谷（Van Gogh）、高更（Gauguin）、馬諦斯（Matisse）等所謂的後期印象派系譜，以鹽月桃甫氏為首，除了蒲田丈夫、素木洋一、野田正明、倉岡彥助諸氏之外，師事鹽月氏者均可見此傾向。其次是印象派但嘗試以客觀來表現者，以石川欽一郎氏為首，陳澄波、陳植棋氏等皆是。（中略）陳澄波氏的〔帝室博物館〕是一幅透過率真的畫道來描寫的作品，這是可以肯定的，但顏料的處理仍有不足之嫌，若能加以研究，將來必能隨著年歲的增長，漸入佳境。（中略）西洋畫的畫家們，不論是試圖立於主觀的表現性描寫者，或是試圖立於客觀的表現性描寫者，還是學院主義（academic）的畫家們或寫實派的畫家們，都有必要時常離開自己習慣的描寫，嘗試不一樣的描寫，這樣才能為自己經常嘗試的描寫帶來更進一步的效果。這個建議，對日本畫的畫家們也同樣適用。總之，第一回的臺灣美術展，非常成功。（李）

· 鷗亭生〈臺展評　西洋畫部　四〉《臺灣日日新報》日刊5版，1927.11.2，臺北：臺灣日日新報社

內容節錄

第一回臺展，對臺灣而言，是個還可以觀賞程度的展覽，但實際上是摻雜少數美術家的素人畫家展示業餘愛好的展覽，這麼說可能更適當。然而，今年的素人畫家在明年的臺展時，或許已經成為傑出的專業畫家，亦即，剛誕生的臺展今後的成長，頗為有趣。其健全的發展，前提便是島內美術家的精進與否，故希望畫家們能在用心和構思上加倍努力。（李）

· 〈無絃琴〉《臺灣日日新報》夕刊1版，1927.10.14，臺北：臺灣日日新報社

· 鹽月桃甫〈臺展洋畫概評〉《臺灣時報》11月號，頁21-22，1927.11.15，臺北：臺灣時報發行所

1927.11.15《臺灣時報》刊載鹽月桃甫的〈臺展洋畫概評〉

· 西岡塘翠〈島を彩れる美術の秋　臺展素人寸評（彩繪島嶼的美術之秋　臺展素人短評）〉《臺灣時報》昭和2年12月號，頁83-92，1927.12.15，臺北：臺灣時報發行所

第二回臺灣美術展覽會

日　　期：**1928.10.27-11.6**
地　　點：樺山小學校
主辦單位：臺灣教育會

展出作品

〔龍山寺〕（特選）、〔西湖運河〕

文件

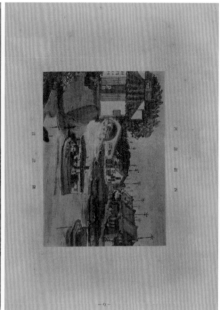

《第二回臺灣美術展覽會圖錄》中刊登的〔西湖運河〕、〔龍山寺〕圖版

報導

・〈アトリエ廻り（畫室巡禮）〉《臺灣日日新報》夕刊2版，1928.10.5，臺北：臺灣日日新報社

內容節錄

陳澄波君表示：「我屢次想描繪去年竣工、臺灣具代表性的寺院龍山寺的莊嚴之圖並配以亞熱帶氣氛的盛夏，卻苦無機會，幸好利用休假，目前正在龍山寺閉關製作中。不過，連我自己都還不滿意」。（李）

・〈第二回臺灣美術展　發表審查入選作品　比較前回非常進境　本島人作家努力顯著〉《臺灣日日新報》夕刊4版，1928.10.18，臺北：臺灣日日新報社

內容節錄

含有美的觀念，無論出品與不出品，一般人士期待之臺灣美術展第二回出品成績如何，去十五十六兩日，在樺山小學講堂，經小林、松林兩審查員，及本島鹽月、鄉原、石川、木下各審查員，慎重審查結果，發表入選東洋畫二十七點，西洋畫六十三點。前者出品人數六十五，點數一〇八，（中略）陳澄波氏，大昨年、去年繼續入選帝展，本年帝展雖偶然鍛羽，所畫〔龍山寺〕及〔西湖運河〕，得入選臺展，亦可稍慰，殊如龍山寺圖，乃稻艋有

志之士囑氏執筆欲獻納於同寺者。右（又）據幣原審查委員長談云，本回小林、松林兩大家，來自內地審查，極迅速，極公平，則入選者益當滿足。兩氏不獨為日本大家，蓋世界的大家，入選品無內臺人之別，無人物職業之差等，藝術優秀之人便得入選，比較前回，進步之跡顯著，可為本島文□賀也。

· 〈臺展　招待日　朝から賑ふ（臺展招待日　從早上開始熱鬧）〉《臺灣日日新報》夕刊2版，1928.10.27，臺北：臺灣日日新報社

內容節錄

臺展的招待日於二十六日上午八點開場，但當天恰好是明石將軍的墓前祭，因此官民有力人士們在歸途中一同觀賞。從早上開始熱鬧，到下午一點時已有五百名觀眾，持續到下午四點時已有超過千名入場者。當日售出東洋畫三幅、西洋畫兩幅：（中略）

西洋畫　〔西湖運河〕（一百二十圓）陳澄波，由三好德三郎氏購買。〔植物園小景〕（五十圓）由臺中州大甲街吳准水氏購買。（伊藤）

· 〈第二【回】臺灣美術展　入選中特選三點　皆島人〉《臺灣日日新報》夕刊4版，1928.10.30，臺北：臺灣日日新報社

內容節錄

龍山寺，為稻艋有志人士，醵金囑陳澄波氏所執筆也。龍山寺凤由有志獻納黃土水氏所彫刻釋尊木像，故陳氏此回之受囑，深引為榮。計自嘉義搭車數番來北，又淹留於稻江旅館，子（近）三禮拜，日夕往返，到廟寫真，合額面及繪料，所費不貲（貲）。自云為獻身的執筆，比諸出品於帝展者，更加一倍虔誠努力，誓必入特選，今果然矣。想陳氏當人，及諸寄附者，不知如何喜歡。蓋至少陳氏之圖，亦須臺展特選，始可與黃土水氏之釋尊，陳列於室中而無愧也。

· 〈臺展特選　龍山寺　陳澄波氏〉《臺灣日日新報》夕刊4版，1928.11.1，臺北：臺灣日日新報社
· 〈臺灣美術展　會場中一瞥　作如是我觀〉《臺灣日日新報》日刊4版，1928.10.26，臺北：臺灣日日新報社
· 〈龍山寺洋畫奉納〉《臺灣日日新報》日刊6版，1928.11.12，臺北：臺灣日日新報社
· 以佐生〈臺展の洋畫を見る（臺展洋畫之我見）〉《第一教育》第7卷第11號，頁91-96，1928.12.5，臺北：臺灣子供世界社
· 小林萬吾〈臺灣の公設展覽會——臺展（臺灣的公設展覽會——臺展）〉《藝天》3月號，頁17，1929.3.5，東京：藝天社

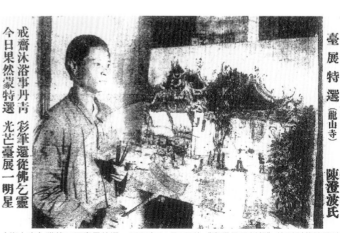

〔龍山寺〕獲第二回臺展特選，1928年11月1日的《臺灣日日新報》特別刊載陳澄波與〔龍山寺〕的照片，魏清德撰寫漢詩記述此事。

第三回臺灣美術展覽會

日　　期：**1929.11.16-11.25**
地　　點：**樺山小學校**
主辦單位：**臺灣教育會**

展出作品

〔晚秋〕（特選・無鑑查）、〔普陀山前寺〕（無鑑查）、〔西湖斷橋殘雪〕[1]（無鑑查）

文件

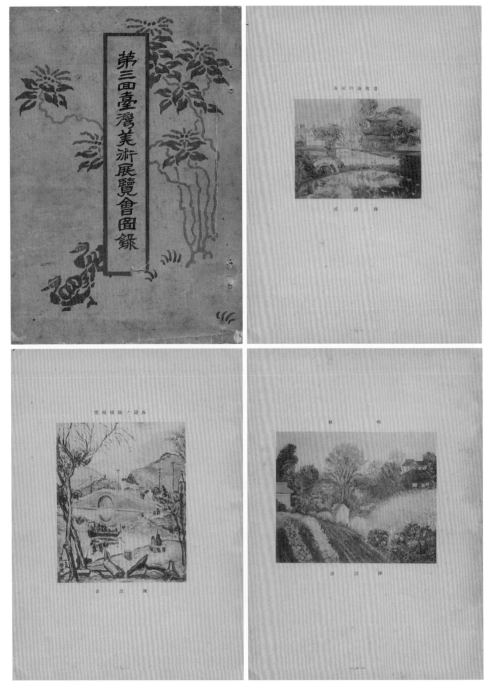

《第三回臺灣美術展覽會圖錄》中刊登的
〔普陀山前寺〕、〔西湖斷橋殘雪〕、〔晚
秋〕圖版

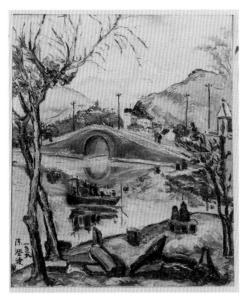

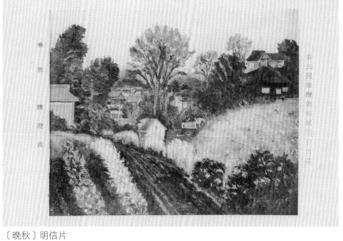

〔晚秋〕明信片

〔西湖斷橋殘雪〕老照片

報導

· 〈臺展入選二三努力談　呂鼎鑄蔡雪溪諸氏是其一例〉《臺灣日日新報》，夕刊4版，1929.11.14，臺北：臺灣日日新報社

內容節錄

臺展成績，年佳一年，精進不已，南國藝術，必有燦爛大放光明之一日也。洋畫一門，多臺北師範，及高校在籍生徒，其出自內地東京美術，及關西美術學院者，更不待論矣。然諸作家，仍時時刻刻，苦心孤詣，對於色彩，構造理想，各思嶄□，露現頭角。（中略）若夫無鑑查之陳澄波君〔晚秋〕，君數年來恒流連於蘇杭一帶，現擔任上海美術大學教授，故其圖面，自然幾分中國化，將來能如郎（世）寧，以洋畫法，寫中國畫，則其作品，必傳於永久。

· 一記者〈第三回臺展之我觀（中）〉《臺灣日日新報》，夕刊4版，1929.11.17，臺北：臺灣日日新報社

內容節錄

西洋畫之東洋化者，吾人當□□屆於宜蘭服部正夷氏之〔風景〕，蓋用大□子之筆法，變為洋畫，實西洋畫之有骨者。此□畫入特選，□謂審查員，專重肖生□□。陳澄波氏之〔西湖斷橋殘雪〕，亦帶有幾分東洋畫風，但陳澄波氏之所謂力作者，特選〔晚秋〕，惜乎南面之家屋過大，壓迫主觀點視線，而右方之草木，實欠□大。此種論法，對於名畫，或失於刻薄苛求。

· 〈臺展第一日〉《臺灣日日新報》日刊7版，1929.11.17，臺北：臺灣日日新報社

內容節錄

等待已久的臺展開放參觀的第一天，受惠於週末的秋高氣爽，到下午四點為止，已記錄有一千五百名的入場者。已被訂購的作品，除了鹽月氏的〔祭火〕，還有陳澄波氏的〔晚秋〕等，有八件之多。另外，販售中的臺展明信片，價格約二十圓。（李）

· 〈島都の秋を飾る　臺灣美術展を見て（一）　總括的感想漸く曙光を認む（點綴島都之秋的臺灣美術展觀後感（一）　整體感想：曙光漸露）〉《新高新報》第9版，1929.11.25，臺北：新高新報社

內容節錄

陳澄波的〔晚秋〕，此類題材是對色彩配置有興趣的畫家執筆創作的直接動機，但作者似乎只陶醉在色彩之中，

根本忽略了物象本身。不論是右邊的紅屋頂，還是其他房舍，這幅畫上描繪的屋舍，沒有一間有令人滿意的確切描寫，這究竟是怎麼回事？在陰影和向陽處的表現上，顏料的部分本來應該有所區別，若明暗不分，整個畫面塗滿蠕動的顏料，是絕對沒辦法勾勒出傑出作品的。疑似被枯草覆蓋的右邊的坡道或像是菜園的前面的綠色色塊或上方的樹葉，這些看到的都只是顏料的塗抹，無法辨識出描寫的是什麼。色彩方面的確搭配地非常優雅美麗，但光靠顏色或色調是絕對無法構成一幅畫的。若談到陳氏之作，反而是其他兩件作品，尤其是〔普陀山前寺〕更為出色。（李）

・K・Y生〈第三回臺展盛況〉《臺灣教育》第329號，頁95-100，1929.12.1，臺北：財團法人臺灣教育會

・〈臺灣美術展一瞥　洋畫雖少、佳於昨年　西洋畫大作較多人物繪驟增〉《臺灣日日新報》日刊4版，1929.11.15，臺北：臺灣日日新報社

1929.12.1《臺灣教育》第329號刊載Ｋ Ｙ生〈第三回臺展盛況〉，從所附的展出清單中可知陳澄波三件作品：〔晚秋〕定價六百元、〔普陀山前寺〕定價八十元、〔西湖斷橋殘雪〕定價二百五十元。

1. 現名〔清流〕。

第四回臺灣美術展覽會

日　　期：**1930.10.25-11.3**
地　　點：**總督府舊廳舍**
主辦單位：**臺灣教育會**

展出作品

〔蘇州虎丘山〕、〔普陀山海水浴場〕

文件

《第四回臺灣美術展覽會圖錄》中刊登的〔蘇州虎丘山〕、〔普陀山海水浴場〕圖版

報導

· Y生〈第四回臺展を見て（第四回臺展觀後感）〉《臺灣教育》第340號，頁112-115，1930.11.01，臺北：財團法人臺灣教育會

內容節錄

第四室，陳澄波的〔蘇州虎丘山〕具有晦澀感的東方特色，但前方的草叢，稍嫌欠缺諧調。山田新吉的〔裸女〕雖是小品，但色彩表現佳，是一幅傑出的作品，若要挑剔的話，臉和手的描寫似乎有些過頭，應該努力透過線條和色彩來表現整體感才對。其他如小田部三平的〔植物園小景〕及服部正夷的〔花〕等等，雖都是小品，但皆佳作。

第五室裡，桑野龍吉的〔碼頭〕和陳澄波的〔普陀山海水浴場〕，看起來熠熠生光。（李）

· 一批評家（投）〈臺展を考察す（下）（考察臺展（下））〉《臺灣日日新報》夕刊3版，1930.11.07，臺北：臺灣日日新報社

內容節錄

第三室的藍蔭鼎氏的〔港〕以哲學觀點統一其獨特的深度，色彩也具有令人難以理解的新生的苦悶。陳英聲氏的

〔畫室〕有許多不自然之處，本橋正虎氏的〔黃昏風景〕較佳。李澤藩氏的〔閒庭之晨〕，比起水彩，用油畫來畫會更好。第四室的陳澄波氏的〔蘇州虎丘山〕，具有不可動搖的沉穩態度，比陳植棋氏更具深度。（中略）

總之，整幅畫同時兼具深度與廣度的作品很少，內容仍處於準備階段。臺展是一個在偉大的指導精神下的自由活動，是對本島的藝術的最佳理解者與發現者，也是一個確實掌握本島藝術的展覽機制。（李）

· 〈臺展の搬入　出品數昨年より增加　兩部とも大作多し（臺展收件　出品件數較去年增加　兩個部門均多大型作品）〉《臺南新報》日刊7版，1930.10.16，臺南：臺南新報社

· 一記者〈第四回臺灣美術展之我觀〉《臺灣日日新報》夕刊4版，1930.10.25，臺北：臺灣日日新報社

· 〈第四回臺展漫畫號〉《臺灣日日新報》夕刊4版，1930.10.27，臺北：臺灣日日新報社

· N生記〈臺展を觀る（五）（臺展觀後記（五））〉《臺灣日日新報》日刊6版，1930.10.31，臺北：臺灣日日新報社

1930.10.31《臺灣日日新報》中刊載的N生記〈臺展を觀る（五）〉

第五回臺灣美術展覽會

日　　期：**1931.10.25-11.3**
地　　點：**總督府舊廳舍（西洋畫）**
主辦單位：**臺灣教育會**

展出作品

〔蘇州可園〕

文件

《第五回臺灣美術展覽會圖錄》中刊登的〔蘇州可園〕圖版

報導

· 一記者〈第五回臺展我觀（下）〉《臺灣日日新報》日刊4版，1931.10.26，臺北：臺灣日日新報社

節錄內容

二、西洋畫

本年果然嚴選。使人聯想從前之過於多方獎勵，目不暇給。林克恭之裸體畫，獨寫背面筆致清淨。陳澄波之〔蘇州可園〕，宛然若以草畫筆意為之，而著眼則在於色之表現。陳植棋往矣，〔婦人像〕尚留存會場一角，畫家精神不死，惜天不更假以年壽，使之大成。他如廖繼春之〔庭〕、濱武蓉于（子）之〔靜物〕、藍蔭鼎之〔斜陽〕、談清江之〔山之夫婦〕、李石樵之〔男像〕、竹內軍平之〔金魚〕皆可推為佳作。（中略）統觀本年西洋畫之入選方針，似不喜塗抹。夫塗抹之不可，東西畫原無二元，雖然西洋畫，較有創造精神，東洋畫亦不可不向創造方面努力，然而創造與杜撰不同，苟非天才、見識、學力三者具備，則容易陷於魔道。臺灣藝術殿堂之建築，猶有賴於出品者諸君，相與雲蒸霞蔚，振作盛運者也。

· K・Y生〈第五回臺展を見て（第五回臺展觀後感）〉《臺灣教育》第352號，頁126-130，1931.11.1，臺北：財團法人臺灣教育會

第六回臺灣美術展覽會

日　　期：1932.10.25-11.3
地　　點：臺灣教育會館（西洋畫）
主辦單位：臺灣教育會

展出作品

〔松邨夕照〕

文件

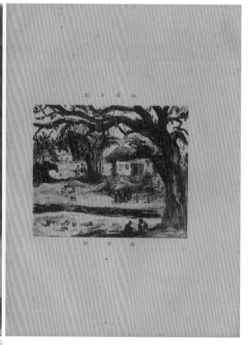

《第六回臺灣美術展覽會圖錄》中刊登的〔松邨夕照〕圖版　　　　　　　　　　　　　　作品説明卡

報導

· 〈臺展搬入第一日　東洋畫二十一點　西洋畫百八十點〉《臺灣日日新報》夕刊4版，1932.10.18，臺北：臺灣日
　日新報社

內容節錄

　　臺展開會期，已接近目前出品物之搬入，去十六日午前九時起，西洋畫在教育會館，東洋畫在第一師範學校，各
開辦受付。（中略）西洋畫搬入第一番為市內龍口町松本貞氏所作〔靜物〕，總搬入點數有百八十點，內有陳澄
波氏之〔驟雨前〕及〔黃昏〕[1]，濱武蓉子氏之〔靜物〕等。又搬入第二日之十七日午間九時起，至下午六時云。

· 一記者〈臺展會場之一瞥（下）　東洋畫依然不脫洋化　而西洋畫則漸近東洋〉《臺灣日日新報》日刊8版，
　1932.10.25，臺北：臺灣日日新報社

內容節錄

　　西洋畫　進境頗見顯著，吾人非必好新，總以作家能發揮個性之特長，庶幾不至千篇一律，宮女如花滿宮殿，人

盡捧心。第一室〔聖堂〕、〔初秋之街〕皆佳。〔初秋之街〕，有嫌其上雲氣過重者。陳澄波氏之〔松村夕照〕，宜改為〔榕村夕照〕[2]，此種八景的之命名，亦惟君久居申江，習染漢學而始能者。（中略）要之此回入選諸作，色彩混沌者絕少，而處處見有接近夫東洋畫者。靜物凡上堆物易見錯雜，錯雜則似靜而動，又白菜與青果及酒等，實際鮮見同時陳列於案上者。夫西洋畫之接近東洋畫，固為可喜，東洋畫之迫近西洋畫，亦自不惡，神而明之，諸指導者，咸有其責。雖然，東洋畫實難，除賣弄丹青而外，所貴乎讀書習字，以養成士氣，有志復古，一面求新而勿徒以會場之藝術。自終，為臺灣鄉土藝術，發揮真價，幸甚。（一記者妄）

‧〈人事〉《臺灣日日新報》夕刊4版，1932.11.4，臺北：臺灣日日新報社

‧〈アトリエ巡り（十）　裸婦を描く　陳澄坡（波）〉（畫室巡禮（十）　描繪裸婦　陳澄波）《臺灣新民報》約1932，臺北：株式會社臺灣新民報社

1. 財團法人學租財團編《第六回臺灣美術展覽會圖錄》中所載陳澄波入選之作品為〔松邨夕照〕，〔黃昏〕可能是〔松邨夕照〕。
2. 財團法人學租財團編《第六回臺灣美術展覽會圖錄》中畫題為「松邨夕照」。

第七回臺灣美術展覽會

日　　期：1933.10.26-11.14
地　　點：臺灣教育會館
主辦單位：臺灣教育會

展出作品

〔西湖春色〕[1]

文件

《第七回臺灣美術展覽會圖錄》中刊登的〔西湖春色〕圖版

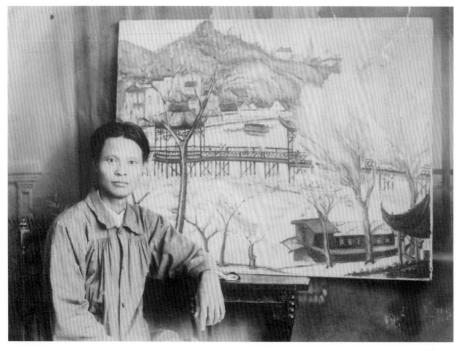

陳澄波與〔西湖春色〕合影

報導

- 〈嘉義市の臺展入選者　祝賀招待會（嘉義市的臺展入選者　祝賀招待會）〉《臺灣日日新報》日刊3版，1933.10.31，臺北：臺灣日日新報社

內容

【嘉義電話】由嘉義市吳文龍氏及其他兩名人士為發起人，召集市內志願參加者四十餘名贊助招待本年度臺展入選、推薦、特選、無鑑查出品等的林（李）德和、陳澄波、林玉山、朱木通、徐青年（清蓮）、盧雲友、張秋禾等七氏，訂於三十日下午六點在諸嶺（峰）醫醫（院）舉辦祝賀會。（李）

- 錦鴻生〈臺展評　一般出品作を見ろ（七）（臺展評　一般出品作觀後感（七））〉《臺灣新民報》第6版，1933.11.3，臺北：株式會社臺灣新民報社

內容節錄

陳澄波的〔西湖春色〕，趣味十足。陳氏獨特的天真無邪之處，很有意思。西湖的詩般情緒，足以充分玩味。只不過右側的樹，顏色有點太白，甚是可惜。

蘇秋東的〔基隆風景〕有一些與陳澄波的〔西湖春色〕相似之處，但趣味不如陳氏，筆觸也較生硬，但在這個會場裡，仍算是有趣的作品，引人矚目。（李）

- 〈アトリヱ巡り（十四）（畫室巡禮（十四））〉《臺灣新民報》約1933，臺北：株式會社臺灣新民報社

內容節錄

被聘為上海新華藝術專科學校西洋畫科主任，在對岸得到充分發揮的陳澄波，最近在家鄉嘉義畫了不少作品。這次參展臺展的作品，似乎是今年春天在西湖畫的〔西湖春色〕（五十號）。這是一幅很能忠實表現當時西湖春天氣息的作品。（李）

- 〈臺展一瞥　東洋畫筆致勝　西洋畫神彩勝〉《臺灣日日新報》日刊8版，1933.10.26，臺北：臺灣日日新報社

1. 現名〔西湖春色（一）〕。

第八回臺灣美術展覽會

日　　期：1934.10.26-11.4

地　　點：臺灣教育會館

主辦單位：臺灣教育會

展出作品

〔八卦山〕[1]（特選‧臺展賞‧推薦）、〔街頭〕

文件

《第八回臺灣美術展覽會圖錄》中刊登的〔八卦山〕、〔街頭〕圖版

《第八回臺灣美術展覽會目錄》封面與內頁

《第八回臺灣美術展覽會目錄》內頁記載陳澄波兩幅畫作於第五室展出，分別是第二十七號、定價六百元的〔街頭〕和第二十八號、註記特選／臺展賞、定價五百元的〔八卦山〕。而歷次臺展特選、得獎與推薦清單中，則紀錄陳澄波於第二、三回獲特選，第八回則為特選、臺展賞和推薦（陳澄波手寫）。

報導

· 〈東洋畫漸近自然　西洋畫設色佳妙　臺展之如是觀〉《臺灣日日新報》夕刊4版，1934.10.25，臺北：臺灣日日新報社

內容節錄

臺展以前年為最盛，東西洋畫特選多至十一名。本年出品程度較高，而審查員亦極嚴選。故入選畫點數，少於前年，卻非遜色，蓋已經過八回，理宜精益求精。以故年來入選者，本年多落孫山之外，而入選者確係傑作始近於完璧者。（中略）特選臺展賞陳澄波氏以頻年研鑽，物質的所費不啻，本年出品帝展，幸得有心閨秀畫家為助資斧，乃得入選。而臺展之特選，亦穫首席，其苦心孤詣，當有精神上之慰安也。

· 〈臺灣美術の殿堂　臺展を觀て　寸評を試みる（臺灣美術的殿堂　臺展觀後短評）〉《新高新報》第7版，1934.10.26，臺北：新高新報社

內容節錄

特選　陳澄波的〔八卦山〕、〔街頭〕

這兩幅都是力道十足的作品，須用心觀賞。顏料塗滿每個角落，作者似乎搞錯了用心努力的方向。例如天空的描寫方式，實在沒必要將輕快遼闊、清澄的美麗天空，像地面一樣塗上厚厚的顏料。就算要塗滿顏料，天空也有天空本身的質感，地面也有地面本身的質感，但因為用筆過度，而損害了圖面調和之美。若說此乃反映這個作者的鮮明個性和熱忱，也無不可。在描寫對象的表現上很純真，這點亦佳。（李）

· 〈南國美術の殿堂　臺展の作品評　臺展の改革及其の將來に就いて（南國美術的殿堂　臺展作品評　臺展改革及其未來）〉《昭和新報》第5版，1934.10.27，臺北：昭和新報社

內容節錄

陳澄波的〔八卦山〕和〔街頭〕兩幅畫，熱情有是有，但可以發現有許多地方讓人無法信服。例如色彩的混濁或遠近法的不正確，實在令人驚訝。若說那正是有趣之處的話，就另當別論。但我實在無法認同。（李）

· 顏水龍〈臺灣美術展の西洋畫を觀る（臺灣美術展的西洋畫觀後感）〉《臺灣新民報》，約1934.10.28，臺北：株式會社臺灣新民報社

內容節錄

在濃綠轉為淡黃的時候，就是裝飾島都的美術季節（saison）的到來。在此，應稱為島內美術的殿堂。臺展也將迎接八歲的生日，而憑藉小孩本能所製作的自由畫，已無法滿足時代的需求，呈現出要求理智與真理的時代演進。觀察今年的陳列作品，也感覺到進入純粹繪畫的轉折點（epoch），日漸形成。對作畫精神與手法的認知錯誤的作品雖然也不少，但這是因為在職者邊工作邊自學的關係，所以也是情非得已。（中略）陳澄波氏的〔街頭〕，作者拚命表現自己的獨特性。站在繪畫的立場，只覺得純真和有趣而已。陳氏的作品，經常在看，但其不惜付出勞力的傾向，筆者認為是錯誤的。畫面上不必要的東西，用顏料一層一層厚塗的地方，或者條件不全的線條等等，都是多餘的費心。例如天空的表現上，顏料高凸堆疊，地面也不忘上色，廣闊的藍天和笨重的大地，這樣的感覺並不正確。看陳氏的畫，總覺得很累。不過，〔八卦山〕這幅，又是可以輕鬆欣賞的畫。（李）

· T&F〈第八回臺展評（2）〉《大阪朝日新聞（臺灣版）》第13版，1934.10.31，大阪：朝日新聞社

內容節錄

其次是榮獲朝日賞和特選的陳清汾的〔沒有天空的風景〕。筆者在今年特選作品中，最欣賞的就是該氏的作品和陳澄波的〔八卦山〕。這幅畫尤其是構圖顯露才氣，令人欣喜。可惜的是色彩太過低調，而且前景的房舍和芭蕉，顯得軟弱無力，此處應予以更強而有力的描寫才對。

陳澄波的兩件作品中，果然還是特選的〔八卦山〕特別傑出。陳氏懷抱愛情來觀看描寫對照（象），再以謙恭的心境來進行描繪，如此的創作態度，值得肯定。背【景】的山巒之類的描寫，有一種稚拙的趣味，讓人不禁面泛微笑。前景的描寫，應該可以再想看看。（李）

· 〈陳澄波氏の光榮　臺展から「推薦」さる（陳澄波氏的光榮　得到臺展的「推薦」）〉，出處不詳，約1934.11

內容節錄

臺灣美術展覽會於十月三十一日，根據臺展規則第二十七條，由審查委員長幣原坦氏推薦今年西洋畫部特選第一名並榮獲臺展賞的陳澄波氏，此後，陳氏在臺展將享有今後五年無鑑查出品的特權。（李）

· 〈精進努力の跡を見る　秋の臺灣美術展　…進境著しく畫彩絢爛を競ふる（可見精進努力痕跡的　秋之臺灣美術展　…進步顯著、畫彩互競絢爛）〉《南日本新報》第2版，1934.10.26，臺北：南日本新報社

· 〈臺展を衝く（入調臺展）〉《南瀛新報》第9版，1934.10.27，臺北：南瀛新報社

· 〈百花燎亂の裝を凝して　臺展の蓋愈開く　開會前から既に問題わり

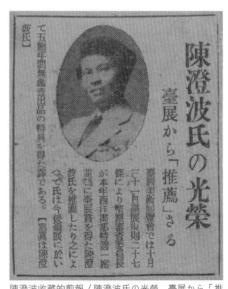

陳澄波收藏的剪報〈陳澄波氏の光榮　臺展から「推薦」さる〉記載他榮獲「推薦」

◇南部出身の審査員と新入選（百花撩亂的精心裝扮　臺展即將開幕　開幕前就有問題　◇南部出身的審查員和新入選者）〉《臺灣經世新報》第11版，1934.10.28，臺北：臺灣經世新報社

· 野村幸一〈臺展漫評　西洋畫を評す（臺展漫評　西洋畫評）〉《臺灣日日新報》日刊3版，1934.10.29，臺北：臺灣日日新報社

· 〈ローカル・カラーも　實力も充分出てる　藤島畫伯の特選評（地方色彩也　實力也充分顯現　藤島畫伯的特選評）〉出處不詳，約1934.10

· 〈閨秀畫家の美しい同情　洋畫特選一席　陳澄波氏（閨秀畫家的美麗的同情　西畫特選第一名　陳澄波氏）〉出處不詳，約1934.10

· 〈臺展特選入賞者發表（臺展特選得獎者名單公布）〉出處不詳，約1934.10

· 〈臺展特選及受賞者（臺展特選及得獎者名單）〉出處不詳，約1934.10

· 〈今年の推薦　洋畫の陳澄波氏　東洋畫は一人もなし（今年的「推薦」　西洋畫的陳澄波氏　東洋畫從缺）〉《臺灣日日新報》日刊7版，1934.11.1，臺北：臺灣日日新報社

· 〈洋畫の陳澄波氏　臺展で推薦　「第八回」の成績にとり（西洋畫的陳澄波　臺展獲推薦　以「第八回」的成績為依據）〉《臺南新報》日刊7版，1934.11.1，臺南：臺南新報社

· 青山茂〈臺展を見て（臺展觀後感）〉《臺灣教育》第388號，頁47-53，1934.11.1，臺北：財團法人臺灣教育會

· 坂元生〈秋の彩り　臺展を觀る（10）（秋之點綴　臺展觀後感（10））〉《臺南新報》夕刊2版，1934.11.10，臺南：臺南新報社

· 〈入選者を招待（招待入選者）〉《臺灣日日新報》日刊3版，1934.11.22，臺北：臺灣日日新報社

· 〈嘉義／開祝賀會〉《臺灣日日新報》日刊12版，1934.11.23，臺北：臺灣日日新報社

· 〈第八回臺展〉《臺灣時報》昭和9年12月號，頁147，1934.12.1，臺北：臺灣時報發行所

1. 現名〔八卦山（一）〕。

第九回臺灣美術展覽會

日　　期：**1935.10.26-11.14**
地　　點：**臺灣教育會館**
主辦單位：**臺灣教育會**

展出作品

〔阿里山之春〕（無鑑查）[1]、〔淡江風景〕（無鑑查）

文件

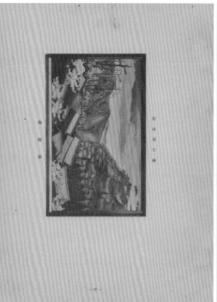
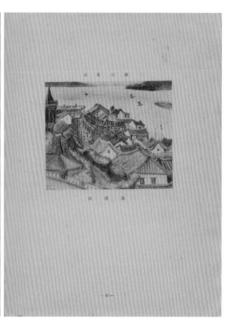

《第九回臺灣美術展覽會圖錄》中刊登的〔阿里山之春〕、〔淡江風景〕圖版

《第九回臺灣美術展覽會目錄》封面與內頁

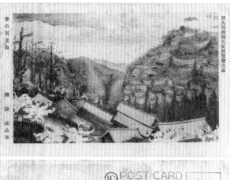

《第九回臺灣美術展覽會目錄》內頁紀錄〔阿里山之春〕於第五室展出定價六百元；〔淡江風景〕於第七室展出定價二百五十元。

〔阿里山之春〕明信片

報導

· 〈臺展之如是我觀　推薦四名皆本島人　鄉土藝術又進一籌〉《臺灣日日新報》日刊8版，1935.10.25，臺北：臺灣日日新報社

內容節錄

臺灣畫壇，本島人獨擅勝場，允推鄉土藝術，如東洋畫之三次特選，蒙推薦之榮者，初則臺北呂鐵州、郭雪湖兩氏，繼則嘉義林玉山氏，西洋畫之被推薦者，厥惟嘉義陳君澄波一人，四人皆本島人，而內地人尚無一人，可謂榮矣。而四人中臺北、嘉義各占半數，兩地畫界之進步從可類推。而後輩青年，受其薰陶而入選者亦不少。被推薦有效期間五年，此五年中，出品畫皆無鑑查，故無再入特選之事。惟受臺展賞金百圓之臺展最高賞則與一般出品人同其權利也。

· 〈臺展之如是我觀　島人又被推薦兩名　推薦七名占至六名〉《臺灣日日新報》日刊12版，1935.10.26，臺北：臺灣日日新報社

內容節錄

李石樵氏之〔閨房〕、楊佐三郎氏之〔母子〕及〔盛夏淡水〕皆佳，確有推薦價值。陳澄波氏之〔淡江風景〕及〔阿里山春景〕[2]，二畫筆力，局外人則知其老手，同人若非置籍於中國美術學校教員，則早與廖繼春、陳氏進二氏同為審查員矣。

· 〈けふ臺展の最終日　中川總督が一點買上げ（今日是臺展最後一日　中川總督購畫一幅）〉《臺灣日日新報》日刊7版，1935.11.14，臺北：臺灣日日新報社

內容

作為始政四十週年紀念的第九回臺展，以超高人氣和佳作齊聚展開序幕，而延長二十天的會期，也終於在今日十四日落幕。適逢臺灣博覽會的盛事，本年度的入場者也在十三日達到三萬五千人，和去年相比，顯示增加了一萬五千人左右，然而，作品賣約件數卻比去年東洋畫和西洋畫合計的二十八件，減少到只有三件。本年度作品與去年不同，全都是作家頗為自信之作，在有識人士之間也不乏好評之作。而十三日，中川健藏總督已決定購買陳澄波氏的油畫〔淡江風景〕一幅，而十四日是臺展的最後一天，賣約件數也一定會增加不少。另外，十四日當天預定自下午

兩點開始，在審查委員與幹事的列席下，進行臺展賞、臺日賞、朝日賞的頒獎，之後進行幹事懇談會。（李）

· 〈臺灣美術展餘聞　閉會時又多數賣出　今後專賴官廳援助〉《臺灣日日新報》日刊8版，1935.12.4，臺北：臺灣日日新報社

<u>內容節錄</u>

既報臺灣美術展覽會中，因值空前臺灣博開催，總督府社會課員忙筒不了，不能如曩年之為諸出品人幹旋賣約，致賣出少數，幸於閉會時關係官員，再盡一臂之力，因得再賣出數點。（中略）本年賣出如左[3]。

▲旗山尾　村上無羅氏筆。三百圓。旗山庄役場購入。

▲赤光　立石鐵臣氏筆。三百圓。臺北帝大購入。

▲淡江風景　陳澄波氏筆。二百五十圓。中川總督購入。

▲戎克船　郭雪湖氏筆。一千圓。臺北市役所購入。欲懸於公會堂。

▲蘇鐵　呂鐵州氏筆。四百圓。王野社會課長。

▲水牛　黃靜山氏筆。百圓。基隆顏家購入。

▲アサヒカヅラ[4]　吉川靜（清）江氏筆。八十圓。同上購入。

▲雲海　木下靜崖（涯）氏筆。臺北州購入。

· 〈美術の秋　アトリヱ巡り（十三）　阿里山の神秘を　藝術的に表現する　陳澄波氏（嘉義）（美術之秋　畫室巡禮（十三）　以藝術手法表現　阿里山的神秘　陳澄波氏（嘉義））〉《臺灣新民報》，1935年秋，臺北：株式會社臺灣新民報社

· 〈臺展の入選者（臺展的入選者）〉《臺灣日日新報》日刊11版，1935.10.22，臺北：臺灣日日新報社

· 宮田彌太郎〈東洋畫家の觀た　西洋畫の印象（東洋畫家所見西洋畫的印象）〉《臺灣日日新報》日刊6版，1935.10.30，臺北：臺灣日日新報社

· 岡山實〈第九　臺展の洋畫を觀る　全體として質が向上した（第九回臺展的洋畫觀後感　整體而言水準有提升）〉《臺灣日日新報》日刊3版，1935.11.2，臺北：臺灣日日新報社

· 〈臺展鳥瞰評　悲しい哉一點の赤札なし（臺展鳥瞰評　可悲啊！連一張紅單都無）〉《臺灣經世新報》第3版，1935.11.3，臺北：臺灣經世新報社

· 〈第九囘の臺展　好成績に終る　入場者は記錄を破り　三萬五千九百餘名（第九回臺展　以佳績落幕　入場人數破紀錄　三萬五千九百餘名）〉《臺灣日日新報》日刊11版，1935.11.15，臺北：臺灣日日新報社

· 〈臺展觀客　三萬六千名〉《臺灣日日新報》夕刊4版，1935.11.16，臺北：臺灣日日新報社

1. 《第九回臺灣美術展覽會目錄》有呂鐵州、郭雪湖、林玉山、陳澄波獲「推薦」之記錄，而《第九回臺灣美術展覽會圖錄》裡記載的「推薦」是村上無羅、李石樵、楊佐三郎，兩者不同，實因目錄裡記載的是歷年曾獲「推薦」的人，圖錄裡則是第九回新獲得「推薦」的人。綜觀一至十回臺展圖錄，第六至八回均有「推薦」卻無記載，第七回之後則是缺少「無鑑查」之記載，可見圖錄應有所闕漏。依據臺展章程與報紙刊載，陳澄波於第八臺展時獲「推薦」，其有效期限為五年，期間均可享「無鑑查」出品，故陳澄波第九臺展出品應享有「無鑑查」資格。
2. 財團法人學租財團編《第九回臺灣美術展覽會圖錄》中之畫題為「春の阿里山」，現名為「阿里山之春」。
3. 原文為直式，由右至左排列。
4. 中譯為「朝日葛」。

第十回臺灣美術展覽會

日　　期：**1936.10.21-11.3**

地　　點：臺灣教育會館

主辦單位：臺灣教育會

展出作品

〔岡〕（無鑑查）[1]、〔曲徑〕（無鑑查）

文件

《第十回臺灣美術展覽會圖錄》中刊登的〔岡〕、〔曲徑〕圖版

《第十回臺灣美術展覽會目錄》記載第五室展出〔岡〕定價六百元、〔曲徑〕定價二百元

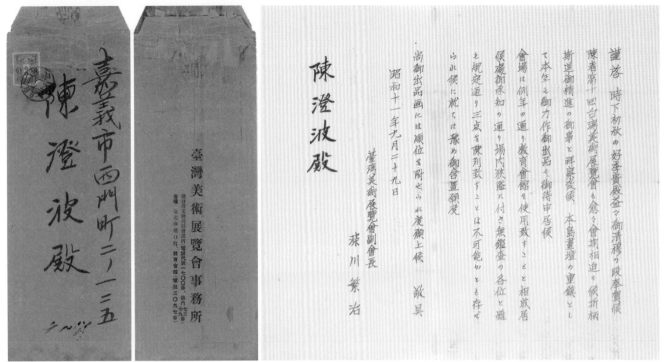

1936.9.29臺灣美術展覽會副會長深川繁治寄給陳澄波的信。信中提到因展覽會場狹隘小，所以連擁有無鑑查（免審查）資格的陳澄波，也將無法按照規定展出三件作品，特此致歉。

報導

・無無標題，出處不詳，約1936.9

內容節錄

惟試觀展覽會之審查委員概係內地人，尚無本島人[2]，此或因本島人之藝術家尚少所致，若以藝術之本質而論，應無內臺之分也，然顧過去有廖繼春、陳氏進、陳澄波諸氏在帝展屢入特選，在畫壇亦頗負盛名者，若採用之，為獎勵本島人對於藝術界之進出，亦屬有意義之舉也。

・〈臺展の搬入　第一日　東洋畫三一點　西洋畫二五五點（臺展搬入第一天　東洋畫三十一件　西洋畫二百五十五件）〉出處不詳，約1936.10.15

內容節錄

點綴臺灣畫壇秋天的臺展，作品搬入日第一天，亦即十四日早上九點開始在臺北市龍口町教育會館進行，九點前便已有人陸續抵達會場，到了下午六點，第一天的搬入件數為東洋畫三十一件、西洋畫二百五十五件，共計二百八十六件的好成績，其中東洋畫方面，辦理搬入的有呂鐵州、郭雪湖、林玉山等三人的無監（鑑）查出品，西洋畫方面，辦理搬入的則有立石鐵臣、李石樵、顏水龍、廖繼春、楊佐三郎、陳澄坡（波）等六人的無監（鑑）查出品。（李）

・〈美術シーズン　作家訪問記（十）　陳澄波氏の卷（美術系列　作家訪問記（十）　陳澄波氏篇）〉《臺灣新民報》1936.10.19，臺北：株式會社臺灣新民報社

內容節錄

轉眼間，臺展就快要十年了。一個團體能夠維持這麼久的，實在不多。雖然這是政府的業務，但也由於有關人士以及各方的大力支援，才能持續到今天。我們這些創作者，實在應該表示最大的感謝不可。

這也是我們創作者作為左手，全力抬著臺展這頂花轎一路走來的原因。想必當局也一定能夠體諒我們的立場與努力。

我想也唯有結合支持者與出品者兩邊的力量，健全明朗的臺展，才有可能實現。今年秋天我們就滿十歲了。如果還不讓我們自己走走看的話，這便是做父母的太過於親切了。如果由於過度的溺愛，使得健全明朗的勇者，無法從我們臺展這裡誕生的話，就實在太可惜了。不過，這個問題先擱一邊，今年是十週年展。如果不大肆慶祝滿十歲的話，就根本沒有意義。因為不才的我認為，臺展就是我們臺灣的美術殿堂。

因此，我堅決相信有必要製造某些值得紀念的機會。亦即，舉辦所謂的美術祭的活動。這不是每三年或五年，而是每十年才舉辦一次的大活動。活動方法以及內容，則是舉行化妝遊行。至於參加人員，除了臺展的出品作者之外，有關人士與支持者也有參加的義務。這並非輕浮之舉，也不應該被輕視。（李）

我相信這項活動，不但能促使我們島內的美術向上發展，還能培養明朗剛毅的健全青年畫家，意義深遠。

· 宮武辰夫〈臺展そぞろ步き　西洋畫を見る（臺展漫步　西洋畫觀後感）《臺灣日日新報》日刊4版，1936.10.29，臺北：臺灣日日新報社

內容節錄

即便攜手，在生活習慣上卻有著巨大差距（gap）的內地人和本島人，闖進這個所謂的臺展，在這個舞臺上彼此對視，從那裡，筆者領悟到某種意味深長的指引。亦即，只一瞥，兩者的民族性，便以無比清楚的赤裸之姿，在藝術之上呈現出巨大差別的痛切感受。不同於用頭腦畫畫的內地人，只用雙手作畫的本島人的空腦袋。轉而言之，與滯塞不前的內地人畫風相比，宛如外交般玩弄各種技巧的本島人；相對於質樸內斂的內地人，這邊又是好大喜功的本島人……等等。在此，可以窺見兩個相異但有趣的真實面貌。在現實生活中相處的話，往往會看錯對方的性格，但透過作品表現出來的作者的品性，則絕對錯不了。鏡子反映身影、畫作反映內心。（中略）

曲徑（陳澄波）　說起創作，有利用表現上必然產生的技巧（technic），或是利用來自於某既成觀念、多半具有賣弄性質所產生的技巧（technic）等兩種處理大自然的態度，這位作者正是屬於後者，當然，作者在某種程度上進行了大自然的變形或扭曲，但有墮入賣弄技巧的傾向。整體來說，本島人的畫大多有畫過頭的毛病，希望能保留一些餘韻或餘情。兩幅出品作品中，很高興〔曲徑〕這幅還留有素樸的感覺。（中略）

然而，關於臺展機構的未來，在此針對所謂的「無鑑查」制度，提出可能留下莫大禍害的質疑。這對任何一個畫壇來說都是不合法的制度，在一個團體誕生當時，作為中堅分子善盡職責的一群畫家，因為無鑑查的這張銀紙而得以享受安逸、墮入形式主義（mannerism），而在此期間，鬥志高昂的年輕人作為現役畫家，埋頭勤奮創作，後起直追。而無鑑查大老們則沉溺於過去的工作勳章、停止前進，將他們今日的創作，和無位無官的年輕畫家的如火焰般努力下的創作相比，年輕畫家將唾棄無鑑查這枚勳章。這將成為所有畫壇崩潰的因子以及分裂的動機。

功勞是靜止物而且無成長的可能性，畫家卻需要永久持續的成長、進行。今日的批判應只針對今日的創作，具過去時代性的創作，其成就不應冠諸於今日。然而，過去的創作若與今日的相比，而依然具有優秀性的話，誠然是今日的霸者。無鑑查作品若在今日也仍持續成長、冠於今日作品的話，便是大幸，但若停止或呈現退步卻仍想依賴勳章效果的話，就很堪慮。這次的臺展，無鑑查群之中也有許多畫家日益磨練、暇以待整地以現役身分繼續有前瞻性的創作，但也有一部分可悲的畫家懷抱著過去的勳章，貪圖安眠，這勢必將成為日後產生爭議（trouble）的原因。（李）

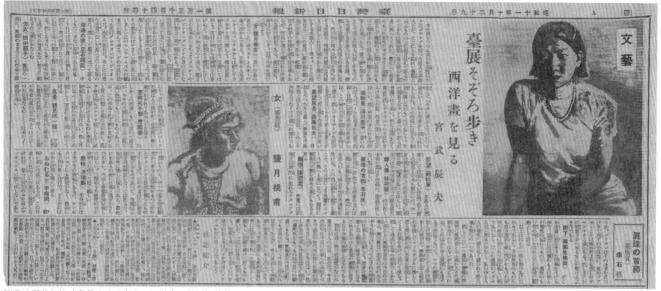

陳澄波所留存的〈臺展そぞろ歩き　西洋畫を見る〉剪報

- 〈第十回臺展　搬入第一日〉《臺南新報》第7版，1936.10.15，臺南：臺南新報社
- 〈昨年よりも多い　臺展第一日の搬入　洋畫が斷然リード（比去年還多　臺展第一天的搬入　西洋畫斷然領先）〉《臺灣日日新報》日刊11版，1936.10.15，臺北：臺灣日日新報社
- 〈臺展搬入日　初日多數　較客年更多〉《臺灣日日新報》夕刊4版，1936.10.16，臺北：臺灣日日新報社
- 〈榮えある入選者（光榮的入選者）〉《臺灣日日新報》日刊7版，1936.10.19，臺北：臺灣日日新報社
- 〈臺展第十回展審查結果　一人一品搬入傾向特に顯著（臺展第十回展審查結果　一人一作的搬入傾向尤其顯著）〉《臺南新報》第7版，1936.10.19，臺南：臺南新報社
- 〈目覺しい台展　發展に驚く　幣原審查委員長談（耀眼的臺展　令人驚訝的成長　幣原審查委員長談）〉《大阪朝日新聞（臺灣版）》第5版，1936.10.20，大阪：朝日新聞大阪本社
- 〈臺展十年間推薦者　東西洋畫各有四名〉《臺灣日日新報》日刊12版，1936.10.22，臺北：臺灣日日新報社
- 〈臺展十年　連續入選者　表彰遲延〉《臺灣日日新報》夕刊4版，1936.10.22，臺北：臺灣日日新報社
- 〈美術之秋　臺展觀後感〉《臺灣經世新報》第4版，1936.10.25，臺北：臺灣經世新報社
- 蒲田生〈臺展街漫 C〉《大阪朝日新聞（臺灣版）》第5版，1936.10.25，大阪：朝日新聞大阪本社
- 錦鴻生〈臺展十週年展觀後感（三）〉《臺灣新民報》，約1936.10，臺北：株式會社臺灣新民報社
- 〈臺展十周年祝賀式　きのふ盛大に擧行　連續入賞者及び勤續役員に　夫々記念 品を贈る（臺展十周年慶祝會昨日盛大擧行　頒獎給連續得獎者與連續勤務幹事）〉《臺灣日日新報》日刊7版，1936.11.4，臺北：臺灣日日新報社
- 〈臺展祝賀會　表彰多年作家役員〉《臺灣日日新報》日刊8版，1936.11.4，臺北：臺灣日日新報社

1. 「無鑑查」記錄參閱《第十回臺灣美術展覽會目錄》與報紙記載。《第十回臺灣美術展覽會圖錄》則沒有「無鑑查」之記錄，實因臺展圖錄第七回之後即沒有記載「無鑑查」。
2. 此處有誤，已有臺灣人當任過審查員：陳進曾擔任臺展第6-8回東洋畫審查員、廖繼春曾擔任臺展第6-8回西洋畫審查員、顏水龍曾任第8回西洋畫審查員。

皇軍慰問臺灣作家繪畫展

日　　期：1937.10.9-10.11
地　　點：臺灣教育會館
主辦單位：臺陽美術協會、栴檀社、臺灣水彩畫會

展出作品

〔劍潭山〕

報導

· 〈皇軍慰問繪畫展　愈よけふより開催（皇軍慰問繪畫展　今日起開展）〉《臺灣日日新報》日刊7版，
1937.10.9，臺北：臺灣日日新報社

內容節錄

非常時期美術之秋──洋溢著本島畫壇人士赤誠的皇軍慰問臺灣作家繪畫展，將於九日至十一日在臺北市龍口町
教育會館盛大舉辦，是東洋畫、西洋畫、水彩畫的綜合小品展，完全是小型臺展的感覺，作品也總計九十五件，
不管哪一幅都是彩管報國的結晶作品。以臺展東洋畫審查員木下靜涯氏的作品為首，秋山春水、武部竹令、宮田
彌太郎、藍蔭鼎、野村泉月、宮田金彌、簡綽然等諸氏的具有時局傾向的作品，尤其是會場的焦點，其他如丸山
福太、陳澄波、陳清汾、李梅樹、楊佐三郎、陳英聲的作品，也有令人想像皇軍慰問使命的呈現。（李）

· 〈皇軍慰問の繪畫展　森岡長官けふ來場（皇軍慰問的繪畫展　森岡長官今日蒞臨）〉《臺灣日日新報》夕刊2
版，1937.10.10，臺北：臺灣日日新報社

內容

皇軍慰問臺灣作家繪畫展，九日上午九點起在臺北市龍口町教育會館隆重舉辦，
鑒於目前局勢，非常受到歡迎，有相當多的入場者。十二點半，森岡長官也與三
宅專屬一起蒞臨會場，也看到長崎高等副官等人露臉。又，已售出的作品，有李
梅樹氏〔玫瑰〕、陳澄波氏〔劍潭山〕、木下靜涯氏〔淡水〕等等。
另外，臺展審查員鹽月桃甫氏以現金代替出品畫，作為皇軍慰問金捐給該展。
（李）

· 〈彩管報國　皇軍慰問畫展　賣約と贈呈終る（彩管報國　皇軍慰問畫展　賣約
與贈呈終了）〉《大阪朝日新聞（臺灣版）》第5版，1937.10.15，大阪：朝日
新聞大阪本社

1937.10.10〈皇軍慰問の繪畫展　森岡長
官けふ來場〉刊登總務長官森岡二朗參觀
畫展的照片

內容節錄

臺陽美術協會、栴檀社、臺灣水彩畫會共同舉辦皇軍慰問展，至十一日為止的三天期間，在臺北市教育會館盛大
開幕，陳英聲作〔奇來主山〕、陳清汾作〔山野之秋〕、戴文忠作〔竹東街道〕的三件作品由小林總督收購，陳
澄波作〔劍潭山〕和李梅樹作〔玫瑰〕的二件作品由森岡長官收購，其他合計有二十七件作品七百四十五圓的賣
約成立，並已將此所得對分為二，作為慰問金分別贈與陸軍和海軍。此外，剩下的七十件作品，也以三十五件對
分，贈送給陸海軍。（李）

第一回臺灣總督府美術展覽會

日　　期：**1938.10.21-11.3**

地　　點：臺北公會堂

主辦單位：臺灣總督府文教局

展出作品

〔古廟〕（無鑑查）

文件

《第一回府展圖錄》中刊登的〔古廟〕圖版

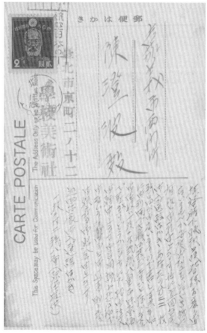

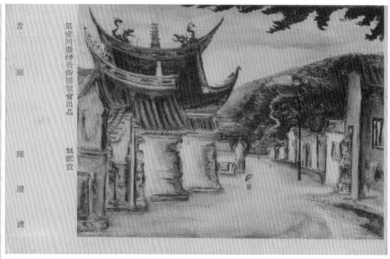

1938.11.17學校美術社寄給陳澄波的〔古廟〕明信片，內容是詢問陳澄波是否想要購買22張庫存的〔古廟〕明信片。

報導

- 〈嘉義は畫都　入選者二割を占む（嘉義乃畫都　入選者占兩成）〉《臺灣日日新報》日刊5版，1938.10.20，臺北：臺灣日日新報社

內容

本島美術的最高□第一回官展的嘉義市入選者，西洋畫七件出品，招待出品一件：〔古廟〕—陳澄波氏，入選二件：〔月台（platform）〕—翁崑德君以及〔蓖麻與小孩〕—林榮杰君；東洋畫八件出品，招待出品一件：〔雄視〕—林玉山君，入選六件：〔蓮霧〕—林東令君、〔蓖麻〕—高銘村君、〔閑庭〕—張李德和女士、〔菜花〕—張敏子小姐、〔向日葵〕—黃水文君、〔蕃石榴〕—江輕舟君等六名，入選者二十七名中占兩成以上，如此前有未有的佳績，市民們都高興地像是自己的事似的。（李）

- 岡山蕙三〈府展漫評（四）　洋畫の部（府展漫評（四）　西洋畫部）〉，《臺灣日日新報》，日刊3版，1938.10.28，臺北：臺灣日日新報社

內容節錄

以招待出品的陳澄波〔古廟〕，再怎麼看都感受不到美。或許是感覺上的差異吧！（李）

1938.10.20《臺灣日日新報》刊載的〈嘉義は畫都　入選者二割を占む〉。

第二回臺灣總督府美術展覽會

日　　期：1939.10.28-11.6

地　　點：臺灣教育會館

主辦單位：臺灣總督府文教局

展出作品

〔濤聲〕（推選／推薦）[1]

文件

《第二回府展覽會》中刊登的〔濤聲〕圖版

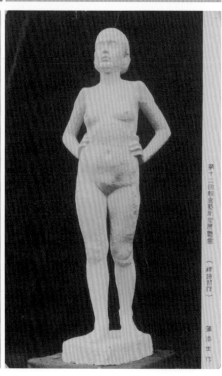

1939.9.25陳澄波寄給陳重光與陳碧女的明信片，信中提到「爸爸的畫，〔濤聲〕（五十號）也就是畫海浪的那張最好。」

報導

・合評／A山下武夫、B西尾善積、C高田晝〈府展の西洋畫（中）（府展的西洋畫（中））〉《臺灣日日新報》日刊6版，1939.11.3，臺北：臺灣日日新報社

內容節錄

B 　……其次是陳澄波的〔濤聲〕。

C 　色彩感覺很晦暗。

A 　總之不太高明。不過，根據過去的經歷，給它推薦還算適當。（李）

・〈第二囘府展の審査終了　目につく興亞色に滿ちた畫題　東洋畫三四點西洋畫 七十點入選（第二回府展審查結束　畫題以興亞色為主流　東洋畫三十四件西洋畫七十件入選）〉《臺灣日日新報》日刊7版，1939.10.25，臺北：臺灣日日新報社

・〈特選の變り種　初入選の女流と遺作（特選之變種　初次入選之女流與遺作）〉《臺灣日日新報》日刊7版，1939.10.25，臺北：臺灣日日新報社

1939.11.3《臺灣日日新報》刊載的〈府展の西洋畫（中）〉為山下武夫、西尾善積、高田晝三人對第二回府展作品的評論

1. 圖錄寫「推選」；《臺灣日日新報》日刊7版〈特選の變り種　初入選の女流と遺作（特選之變種　初次入選之女流與遺作）〉（1939.10.25，臺北：臺灣日日新報社）中刊載的是「推薦」。

第三回臺灣總督府美術展覽會

日　　期：1940.10.26-11.4
地　　點：臺灣教育會館
主辦單位：臺灣總督府文教局

展出作品

〔夏之朝〕（無鑑查）

文件

《第三回府展圖錄》中刊登的〔夏之朝〕圖版

報導

· 楊佐三郎、吳天賞〈第三回府展の洋畫に就いて（第三回府展洋畫評論）〉《臺灣藝術》第1卷第9號，頁31-33，
　1940.12.20，臺北：臺灣藝術社

內容節錄

吳　在本島，對畫作的批評太少了。若沒有尖銳激進的批評湧現，畫家這邊也可能因為缺少刺激，以致於難以鼓
　　起勇氣朝向獨自的畫境前進，而傾向於製作迎合大眾品味的作品，又害怕大眾的背離，便只專注於製作宛如
　　大眾小說的膚淺作品，卻因此在不知不覺中讓藝術之神逃得無影無蹤。嚴厲的畫評可能傷害彼此感情的顧
　　慮，對藝術的世界而言，反而是奇怪的，而一心只期待讚辭的傻氣作家，也令人傷腦筋。就憑這點，我認為
　　畫家方面也可以盡情發表評論。

楊　站在作家立場，我想作家還是盡量不要插手批評比較好，因為自己的作品也一起陳列其中，還是避嫌的好。
　　建議主辦單位每年招聘優秀的審查員時，也同時招聘優秀的批評家。希望嚴格的批評能提供畫家良好的刺

激。我覺得臺灣迄今的批評，顧及私人交情的比較多，不是支吾其詞，就是講些客套話，或者挑剔一番，這些都稱不上真正的批評。希望能更親切並具體地指出作品的好壞。

吳　稱讚夥伴雖算不上是壞事，但針對夥伴的作品，也應秉持藝術良心，認真予以批評才對。這樣的風氣若不養成，便很難指望畫壇會有多大的進步！批評者和被批評者，希望雙方都能抱持坦然寬容的心態來看待畫評。

楊　同感。（中略）

吳　陳澄波君返老還童了呢！

楊　陳君若返老還童，應該高興才對。

其作品貴於天真無邪、坦誠。將來可期。（李）

·〈第三囬臺灣美術展　昨日で受付締切り（第三回臺灣美術展　送件受理於昨日截止）〉《臺灣新民報》第2版，1940.10.20，臺北：株式會社臺灣新民報社

·〈譽れの臺展入選者　きのふ發表さゐ（榮譽的臺展入選者　昨日名單發表）〉《臺灣新民報》第2版，1940.10.22，臺北：株式會社臺灣新民報社

·〈第三囬府展入選發表　新入選は僅かに十五名（第三回府展入選發表　新入選僅有十五名）〉《臺灣日日新報》日刊7版，1940.10.22，臺北：臺灣日日新報社。

第四回臺灣總督府美術展覽會

日　　期：1941.10.24-11.5

地　　點：臺灣教育會館

主辦單位：臺灣總督府文教局

展出作品

〔新樓風景〕（無鑑查）

文件

《第四回府展圖錄》中刊登的〔新樓風景〕圖版

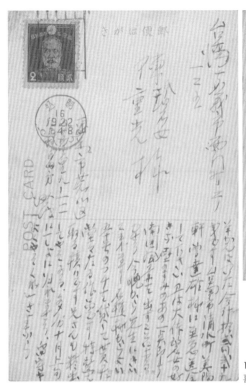

1941.9.22陳澄波寄給陳重光與陳碧女的明信片，信中提到「臺展打算送大號的南國風景參加，就是碧女喜歡的那張有牆角的畫」。

報導

- 〈きのふ發表　第四回府展入選者　新入選は二十八名（昨日發表　第四回府展入選者　新入選有二十八名）〉
 《臺灣日日新報》日刊3版，1941.10.24，臺北：臺灣日日新報社

第五回臺灣總督府美術展覽會

日　　期：**1942.10.19-10.29**
地　　點：臺北公會堂
主辦單位：臺灣總督府文教局

展出作品

〔初秋〕（推薦・無鑑查）

文件

《第五回府展圖錄》中刊登的〔初秋〕圖版

報導

・立石鐵臣〈府展記〉《臺灣時報》第25卷第11號，頁122-127，1942.11.10，臺北：臺灣時報發行所

內容節錄

李石樵、李梅樹、楊佐三郎、陳澄波、秋永紀（繼）春、田中清汾等人的三年期限的推薦資格，都是今年到期，並再次擠進了惟（推）薦這個榮譽的名單，在此特別只列出本島人諸君，是因為想要思考一下從他們身上所看到的共通的藝術精進的性格。有這樣的想法，是有原因的，並非對他們隨便投以奇怪的眼光。（中略）

陳澄波和秋永紀（繼）春的作品，雖然很努力，但成果很差。極端來說，兩人好似身陷前程未卜的污泥，卻還一副悠哉的樣子。（中略）

以上這些作品的共通性格，是對藝術的思考及精進畫藝的方法，都既不夠遠大又太草率。李梅樹君或李石樵君的藝術創作，是孜孜不倦、努力耕耘的成果，但同時也是技法透過重複鍛練達到形式化，再慢慢地成熟生巧的一種

具有侷限性的創作，這可以從兩人的畫風上窺知。至於其他諸君的創作，也都一樣太過於懶散且隨便。年輕時，在技法的磨鍊上往一定的水準邁進時，途中或許會有顯著的成長，但若將之誤以為是得到了真正的發展，則等技法到達一定水準時，創作會開始陷入難以進步的繞圈子困境。而且不知何故，技法也會隨隨便便就安住於某種框架內，不思進取。此外，上述畫家不太思考構圖的結構性，不禁令人懷疑是否不知道何謂造形概念！言猶未盡，但這些現象，只要稍有觀畫素養的人，應該都不難發現，而上述這些本島人作家中的佼佼者的特性，究竟肇因於何？則是一個值得深入探討的課題。

本島人畫家中不見新人的影子，這又是怎麼回事？這幾年，榮獲特選的本島人畫家，相當稀少，也沒有銳氣的新人入選。不過，就新人這點，內地人作家也一樣，真正能創作新鮮的畫作、具有年輕感性的新人，已經許久未見了。（李）

．〈第五回府展入選者　きのふ發表　新入選は三十六點（第五回府展入選者　昨天發表　新入選三十六件）〉《臺灣日日新報》日刊3版，1942.10.17，臺北：臺灣日日新報社

．〈特選など決定す　第五回台灣美街（術）展覽會（特選等名單已定　第五回臺灣美街（術）展覽會）〉《朝日新聞（臺灣版）》第4版，1942.10.24，大阪：朝日新聞大阪本社

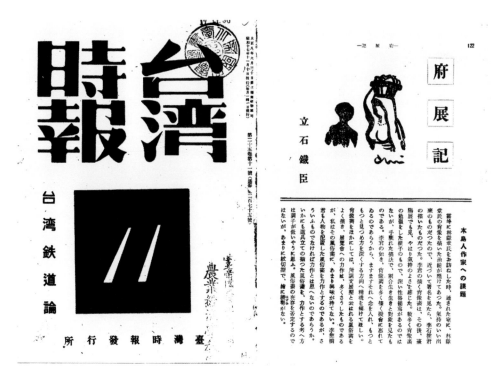

《臺灣時報》第25卷第11號封面與立石鐵臣撰寫的〈府展記〉刊頭

第六回臺灣總督府美術展覽會

日　　期：**1943.10.26-11.4**

地　　點：臺北公會堂

主辦單位：臺灣總督府文教局

展出作品

〔新樓〕（推薦・無鑑查）

文件

《第六回府展圖錄》中刊登的〔新樓〕圖版

陳澄波〔新樓〕送件審查結果通知

《第六回臺灣美術展覽會展覽陳列品目錄》中記錄陳澄波〔新樓〕以無鑑查的資格於第二室展出，定價五百元。

報導

・王白淵〈府展雜感──藝術を生むもの（府展雜感──孕育藝術之物）〉《臺灣文學》第4卷第1期，頁10-18，1943.12，臺北：臺灣文學社

內容節錄

晚秋的十月二十六日起，第六回府展於臺北市公會堂舉辦。全世界正面臨新秩序與舊秩序的生死搏鬥，大東亞戰爭進入決戰階段呈現極為激烈的樣貌，在如此的時局下，今日我們還能靜心鑑賞藝術，可謂幸福之至。（中略）

看過第六回府展，第一個感覺就是作品都缺乏強烈的個性，以及英雄式的激情薄弱。也幾乎不見深入探究自然、令藝術女神驚喜的畫作。好的一面是，沒有贊否兩論引發爭議的作品。（中略）

第二畫部（西洋畫部），陳列大約百幅的水彩畫和油畫。件數多，劣作也多，其中更有一些令人不禁質疑：「這種水準也能參展？」的作品。此外，也令人納悶審查員的審查標準究竟為何？水彩畫雖有九幅，全非傑出之作。（中略）

陳澄波的〔新樓〕仍然顯示陳氏獨自的境地。這個不失童心的可愛作家，就像亨利・盧梭（Henri Julien Félix Rousseau）一樣，經常給我們的心靈帶來清新感。十年如一日般，一直持續守護著自己孤壘的陳氏，在好的意義上，是很像藝術家的藝術家。陳氏的畫，以前和現在都一樣。既沒進步也沒退步。總是像小孩般興高采烈地作畫。僅僅希望陳氏的藝術能有更多的深度和「寂」（sabi）[1]。然而，這或許就像是要求小孩要像大人一樣，勉強不來。陳氏的世界，就是有那麼的獨特。（中略）

磯部正男的〔月眉潭風景〕是與陳澄波畫作幾乎分辨不出來，同樣傾向的畫。雖不知這是在陳氏的影響之下製作的畫，還是出自磯部氏自身本質的必然結果，總之，真會畫這麼相似的畫。高原荒僻的鄉村情調十足。點綴在那裏的人物，也總覺得像神仙。（中略）

陳碧女的〔望山〕，不愧是陳澄波的女兒，是有乃父之風的畫。雖然還有許多幼稚之處，但希望可以成為不比父親遜色的優秀藝術家。（李）

1. 指日本傳統的美學「侘寂」（Wabi-sabi）。

第一屆臺灣省美術展覽會

日　　期：1946.10.22-10.31

地　　點：臺北市中山堂

主辦單位：臺灣省行政長官公署

展出作品

〔兒童樂園〕、〔製材工廠〕、〔慶祝日〕

文件

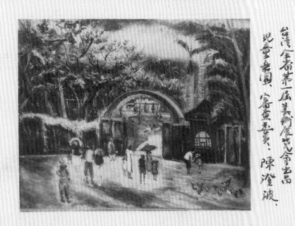

〔兒童樂園〕老照片

〔製材工廠〕老照片

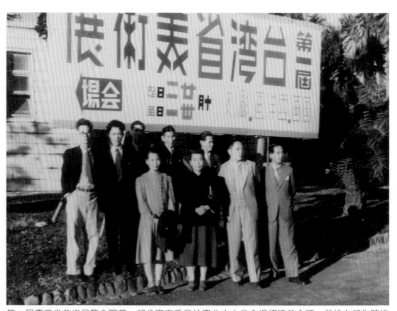

第一屆臺灣省美術展覽會開幕，部分審查委員於臺北中山堂會場招牌前合照。前排左起為陳進的妹妹、陳進、楊三郎、郭雪湖；後排左起為陳敬輝、陳夏雨、劉啟祥、顏水龍、陳澄波。

〔慶祝日〕老照片

《臺灣全省第一屆美術展覽會出品目錄》

1946年10月臺灣畫報社出版的《臺灣畫報》第一屆臺灣省美術展特刊號

報導

・〈美術展審查委員　已決定二十七名〉《民報》第2版，1946.9.10，臺北：民報社

內容

【本報訊】臺灣行政長官公署為培養本省藝術研究興趣及提高本省藝術文化水準並為紀念光復，特定于本年十月

二十一日起十日間，于臺北市中山堂舉行首次全省美術展覽會，擬定十月十二，十三兩日開始搬入作品于會場中山堂盼望全省美術家踴躍參加。

【又訊】全省美術展覽會長陳儀特聘全省著名美術家十六名，及其他社會重要人士十一名，為審查委員（姓名如左）。

國畫部—郭【雪】湖、林玉山、陳進、陳敬輝、林之助

西洋畫部—楊三郎、李石樵、李梅樹、陳清汾、藍蔭鼎、劉磯（啟）祥、陳澄波、廖繼春、顏水龍

雕塑部—陳夏雨、蒲添生

其他審查委員

游彌堅、周延壽、陳兼善、李季谷、更（夏）濤聲、李萬居、林紫貴、李友邦、宋斐如、曾德培、王潔宇

1946.9.10《民報》報導省展舉辦的時間、地點與審查委員

・〈本省首屆美術展覽會　各部審查已完畢　計選出：國畫三十三點、西洋畫五十四點、彫刻十三點〉《民報》第3版，1946.10.17，臺北：民報社

内容節錄

洋畫審查感想

臺灣光復後第一屆臺灣全省美術展覽會西洋畫部，於十月十三、十四兩日間在中山堂嚴密審查完畢了，審查後，審查委員九名綜合了審查感想如下：

一、今年為抗戰的關係，或以為一方面因美術材料不能獲得，還是準備的期日短促，恐怕出品稀少，然事實的情形告我們，這完全是杞憂而已。

計今年所搬入西洋畫的總數一八五件，審查之結果入選人員四八名，實是空前盛況。

二、我們臺灣的美術家個個都有抱負一個遠大的高起的希望，來表現於個人的作品，所以今年我們認為審查方針，應以獎勵和領導為目標，而對出品者之作品個個詳細嚴重（謹）和懇切之態度，公允地審查之結果，入選畫件件都繪的（得）精巧，可云較之以往之展覽會有過之而無不及，且綻放了他們對美術之自由發展，而使其盡力來貫徹表現他們的作品的新精神，雖然如此，對于此次入選者，我們仍希望都要對精神上和技術上各方精益求精，繼續研究，務求恢復到過去祖國如漢、唐、宋、元、明時代之盛態。

總而言之，我們應認識過去民族特有的藝術，再創造將來的新文化，是我們最大的使命，希望大家多多的奮鬥與加努力！

・〈美術展閉幕　蔣主席訂購多幀〉《民報》第3版，1946.11.1，臺北：民報社

內容節錄

【本報訊】自本月二十二日在中山堂公開之光復後本省第一屆美術展覽會，于三十一日下午五時已告閉幕。此間蔣主席伉儷蒞臨賜覽外，本省各機關、團體、一般社會人士、學生等等約十萬人到場觀覽，足以表示本省美術文化程度之高。又蔣主席伉儷蒞場時，對於郭雪湖氏作〔驟雨〕、范天送氏作〔七面鳥〕、李梅樹氏作〔星期日〕、陳澄波氏作〔製材工廠〕特加以稱讚定買。又藍蔭鼎氏作之〔村莊〕、

1946.11.1《民報》報導省展作品出售情形

〔綠蔭〕、〔夕映〕三幀由美國領事館定買，其他陳澄波氏之〔兒童樂園〕由教育處長、〔慶祝日〕由秘書長，楊三郎氏之〔殘夏〕由軍政部定買外，國畫、洋畫各二幀，彫塑一件各由長官公署定購，又李梅樹氏之〔星期日〕定價為臺幣二十萬元云。

· 〈長官招待審查員　美術展不日開幕〉《民報》第3版，1946.10.18，臺北：民報社

朝鮮美術展覽會

起訖年分：**1922-1944**

主辦單位：朝鮮總督府

文件

陳澄波名片背面曾記載作品入選鮮展。

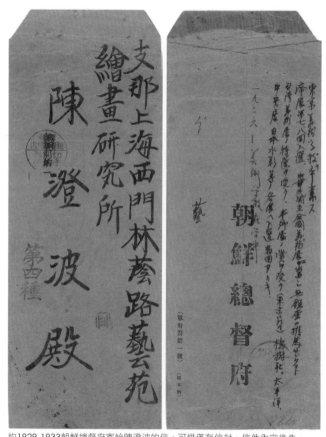

約1929-1933朝鮮總督府寄給陳澄波的信，可惜僅存信封，信件內容佚失。

報導

・〈陳澄波氏畫展　十六十七兩日　在臺中公會堂〉《臺灣日日新報》夕刊4版，1930.8.16，臺北：臺灣日日新報社

內容節錄

數入帝展之嘉義本島人洋畫家陳澄波氏之個人畫展，訂十六、十七兩日間，開於臺中公會堂。聞臺中官紳及報界，皆盛為後援。出品點數油畫、水彩、素描，凡七十五點。內有入選帝展、聖德太子展，臺灣展、朝鮮展、中華國立美術展等之作品，亦決定陳列，餘為東京近郊，及臺灣各地風景畫。

1930.8.16《臺灣日日新報》報導陳澄波個展時，提及其中有入選朝鮮展的作品展出。

・張星建〈臺灣に於けろ美術團體とその中堅作家〉《臺灣文藝》第2卷第8、9期合併號，頁75，1935.8.4，臺北：臺灣文藝聯盟

1935.8.4張星建刊登於《臺灣文藝》的文章，其中「特選組略歷」一節中介紹臺展西洋畫特選人的簡歷，在陳澄波簡歷中有記載「朝鮮展特選」

1. 1922年朝鮮美術展覽會由日本統治時期所設立的朝鮮總督府仿照日本的「文展」、「帝展」模式舉辦，初期設置除了西洋畫、東洋畫部門外，另設有書法部。目前所找到陳澄波參展「朝鮮展」的資料僅有簡單的紀載，並沒有參展年分與展出作品等詳細資訊，在朝鮮美術展覽會的圖錄中也找不到陳澄波的展出紀錄，因此僅將資料列出備查。

福建省立美術展

日　　期：**1928.9**
地　　點：**福建**
主辦單位：**待考**

展出作品

〔錢塘江〕、〔空谷傳聲〕

報導

· 〈無腔笛〉《臺灣日日新報》夕刊4版，1928.9.20，臺北：臺灣日日新報社

內容節錄

本島人洋畫家陳澄波君，今秋對於各種美術展，決定以西湖全景，及東浦橋出品於帝展，決定以目下力作中之臺北萬華龍山寺出品於臺展。君又嘗以〔空谷傳聲〕，及〔錢塘江〕二點，出品於福建省立美術展，近經接到入選消息。自來日本內地及支那對岸藝術家，多輸入臺灣，若君則由臺灣而延長於內地對岸，藝術家日沒顧於印象派、寫實派、未來派、立體派，超然塊立於政界風波而外，悠悠然□□染赤，描寫宇宙間大自然，藝術家貴重之生命，實在乎是。

〔空谷傳聲〕，景在西湖蘇小墓畔，一面〔錢塘江〕，則以錢塘蘇小是鄉親故，與〔空谷傳聲〕，成一聯絡。君於此種擇題，為古典派，無怪其克適合於福建人士之審美觀也。

1928.9.20《臺灣日日新報》刊登的〈無腔笛〉紀載陳澄波入選福建省立美術展之消息

第一屆全國美術展覽會

日　　期：1929.4.10-4.30

地　　點：上海新普育堂

主辦單位：中華民國教育部

展出作品

〔早春〕、〔清流〕、〔綢坊之午後〕

文件

《教育部全國美術展覽會出品目錄》中陳澄波的三件作品〔清流〕未標示價格、〔綢坊之午後〕定價二百五十元、〔早春〕定價二百元。（圖片提供／李超）

1929年11月中國文藝出版部所發行的《全國美展覽會精品　中西畫集》刊載〔清流〕圖版。（圖片提供／李超）

報導

· 張澤厚〈美展之繪畫概評〉《美展》第9期，第5、7、8頁，1929.5.4，上海：全國美術展覽會編輯組

內容節錄

（十五）陳澄波　陳澄波君底技巧，看來是用了刻苦的工夫的。而他注意筆的關係，就失掉了他所表現的集力點。如〔早春〕因筆觸傾在豪毅，幾乎把早春完全弄成殘秋去了。原來筆觸與所表現的物質，是有很重要的關係。在春天家外樹葉，或草，我們用精確的眼力去觀察，它總是有輕柔的、媚嬌的。然而〔早春〕與〔綢坊之午後〕，都是頗難得的構圖和題材。

1929.5.4張澤厚〈美展之繪畫概評〉中評論陳澄波展出作品〔早春〕、〔綢坊之午後〕的頁面。（圖片提供／李超）

西湖博覽會

日　　期：**1929.6.6-10.9**
地　　點：杭州
主辦單位：西湖博覽會

展出作品

〔湖上晴光〕、〔外灘公園〕、〔中國婦女裸體〕、〔杭州通江橋〕

文件

何崇傑、郎靜山、陳萬里、蔡仁抱編輯的《西湖博覽會紀念冊》（1930.7，上海：商務印書館）中刊載的會場大門與場館之一的「藝術館」外觀以及內部陳列狀況。

報導

· 〈藝苑繪畫研究所近訊　籌募基金舉行書畫展　將開暑期研究班〉《申報》第 11 版，1929.6.10，上海：申報館

內容節錄

一、參加西湖博覽會藝術館：西湖博覽會藝術館總幹事李朴園、參事王子雲，一再至該所徵求出品，該所指導潘玉良、唐蘊玉、張弦、邱代明、張辰伯、王濟遠、馬施德、陳澄波、薛珍等集三十二件以應之，已由博覽會駐滬幹事派員前來點收運杭，以襄盛舉。

· 〈人事〉《臺灣日日新報》夕刊4版，1929.6.13，臺北：臺灣日日新報社

內容節錄

嘉義洋畫家陳澄波氏，自上海來信，言自六月六日起，至十月九日之間，有西湖博覽會開催，已以〔湖上晴光〕及〔外灘公園〕、〔中國婦女裸體〕，〔杭州通江橋〕四點出點（品）。

1929.6.10《申報》報導藝苑繪畫研究所的指導老師提供作品參加西湖博覽會的消息

1929.6.13《臺灣日日新報》刊登陳澄波參展西湖博覽會的消息及其參展作品

在野展覽（1925-1947）

Unofficial Art Exhibitions (1925-1947)

日本Japan
臺灣Taiwan
中國China
馬來西亞Malaysia

第二回白日會展覽會

日　　期：1925.6.21-7.10
地　　點：上野竹之臺陳列館
主辦單位：白日會

展出作品

〔南國的夕陽〕

文件

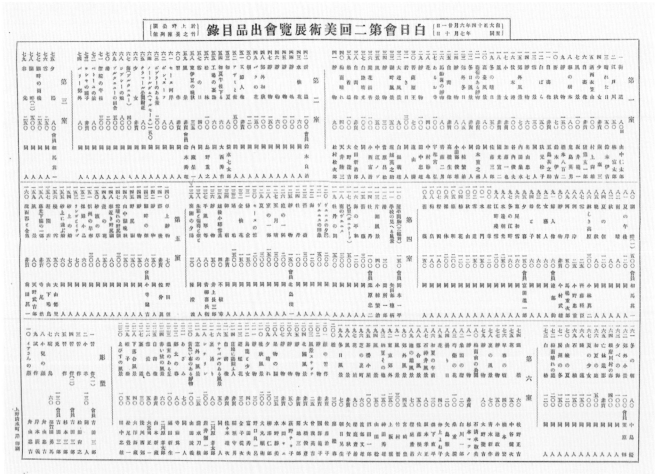

《白日會第二回美術展覽會出品目錄》中刊載〔南國的夕陽〕於第四室展出，定價三十元。

第三回白日會展覽會

日　　期：1926.7.3-7.15
地　　點：東京府美術館
主辦單位：白日會

展出作品

〔南國的川原〕、〔南國的和平〕

文件

第三回白日會展覽會出品目錄

第一室

			作者氏名
	雪聲		
一	草原の船	一八、○○○	會員笠原　韌
二	首夏の新潟港	一二、○○○	同
三	夏の新潟	一五〇〇	同
四	相陰達池	一二、○○○	同
五	湖畔の秋	一八、○○○	同
六	赤城山の秋	一五〇〇	會員小寺健吉
七	船と夏草	一〇〇〇	同
八	草原の秋	七〇〇	同
九	習作	七〇〇	同
一〇	新潟の村	非賣	同
一一	五月の朝	六〇〇	同

—13—

一二	往來で梨喰ふ男	三〇〇〇	會員岩井登人
	馬鹿囃子の大鼓叩く男		
	支那人の大道藝人	四〇〇〇	同
	子供の顔	二〇〇〇	同
一三	草間	一六〇〇	會員池部　鈞
一四	梅里門	一五〇〇	同
一五	楢原花	一八〇〇	同
一六	檜園蒔	一五〇〇	同
一七	湖畔秋晴	一八〇〇	同
一八	秋山亭	一六〇〇	同
一九	梅樹紅梨	四〇〇〇	同
二〇	撫樹院	四〇〇〇	同
二一	小庭春閑		同
二二	河庭春口	三〇〇〇	會員富田溫一郎

—14—

第二室

二六	早春深溪	九〇〇〇	同
二九	山峽光る		同
三〇	道花	八〇〇〇	會員森水谷
三三	聽河臺風景	八〇〇〇	陳室孝新洞
三四	アマリ、ス	一五〇〇	小青孝新洞
三五	春南國の川原	五〇〇	森水谷
三六	昔 薔薇	非賣	陳室孝新洞
三七	南國のある風景	一七〇〇	櫻場　堂
三八	別郡の花のある風景	八〇〇〇	北川場　喜芳
三九	靜物綠	一〇〇〇	根本喜實
四一	田園初夏	一四〇〇	米澤順子
	二人の裸婦	非賣	會員佐分　眞
		一〇〇〇	同
		一八〇〇〇	同
		一〇〇〇	同

—15—

第三室

七九	スケッチ小品	一〇〇〇	會員鈴木良治
七八	白い椿	五〇〇〇	同
七七	バラの花	一〇〇〇	同
七六	同〔其二〕	一〇〇〇	同
七五	靜物〔其一〕	一〇〇〇	同
七四	婦人の倫	非賣	同
七三	麥の秋	六〇〇〇	同
七二	花をさしたおみきすゞ	一〇〇〇	千木良富士
八一	下谷風景	五〇〇	間所一蔵
八二	荒川風景	非賣	山所富郎
八三	習作	五〇〇	佐藤章
八四	靜物	非賣	水谷浩
八一	裸婦		
八二	靜物		

—18—

八五	バラの花	八〇〇〇	荻野晴美
八六	桐の花のある靜物	七〇〇〇	中村節也
八七	病院の屋上	非賣	金田新治郎
八八	久世山風景	二〇〇〇	寺尾浩
八九	書棚の上	一〇〇〇	金田新治
九〇	初夏風景	六〇〇〇	水戸範雄
九一	卓上靜間	非賣	橋本八百二
九二	鳳間		同
九三	スキートピー	八〇〇〇	井上長三
九四	眠れる裸婦	非賣	大池ちよ
九五	南國の平和	八〇〇	陳澄波
九六	靜物	非賣	前田眞一
九七	山莊内	四〇〇〇	野崎俊一
九八	奉の景	八〇〇〇	小松鑾
九九			土田富平

—19—

《第三回白日會美術展覽會出品目錄》中刊載〔南國的川原〕於第一室展出，定價五百元；〔南國的和平〕於第三室展出，定價八十元。

117

第四回白日會展覽會

日　　期：1927.4.3-4.15

地　　點：東京府美術館

主辦單位：白日會

展出作品

〔雪之町〕、〔秋之表慶館〕

文件

《第四回白日會美術展覽會出品目錄》中刊載第三室展出〔雪之町〕，定價六十元與〔秋之表慶館〕，定價五十元。

第五回白日會展覽會

日　　期：1928.2.4-2.19
地　　點：東京府美術館
主辦單位：白日會

展出作品

〔新高的白峯〕

文件

《第五回白日會美術展覽會目錄》中刊載第二室展出〔新高的白峰〕定價五十元

報導

‧葛見安次郎〈第五回白日會評〉《Atelier》第5卷第3號，1928.3，東京：アトリヱ社

內容節錄

第二室—〔新高的白峯〕陳澄波，雖美卻顯貧弱。（譯文引自吳孟晉〈陳澄波與一九二〇年代的日本西畫壇〉
《陳澄波專題研究》，頁1-18，2014.1.18，臺南：臺南市政府）

關於白日會

起訖年分：1924年迄今

創建者：中澤弘光、川島理一郎

簡介：由日本洋畫家中澤弘光與川島理一郎在1924年1月創立，分成兩個部門：繪畫部（包含油畫、水彩、版畫）與雕刻部，會員們都是在二科會、光風會、太平洋畫會、日本美術院等上非常活躍的畫家。創會同年即舉辦以會員為主的展覽。第二回改採徵件形式，展品來源也益加豐富，除了會員、徵件，甚至還有收藏家的藏品。至於展覽地點，到了第三回因為東京府美術館落成（在此之前為上野竹之臺展覽館），便改到該館展出直到二戰爆發。陳澄波所參與的第三至五回展覽，就是在東京府美術館展出。該會戰後經過許多周折風波之後，將屆百年的白日會，目前仍然在營運中。（資料來源：日本維基百科、白日會官網www.hakujitsu.com）

第二十三回太平洋畫會展覽會

日　　期：**1927.2.12-2.27**
地　　點：東京府美術館
主辦單位：太平洋畫會

展出作品

〔媽祖廟〕、〔雪景〕

文件

《第二十三回太平洋畫會展覽會出品目錄》中的第一部（繪畫）刊載了陳澄波兩件展出作品：〔媽祖廟〕定價七十元、〔雪景〕定價六十五元。

報導

· 奧瀨英三〈第二十三回太平洋畫會展覽會漫評〉《美術新論》第2卷第3號，頁105-110，1927.3.1，東京：美術新論社

內容節錄

一般參展者大多為新海覺雄、小田島茂、矢部進等二科會所青睞的畫作，栗原信、塚本茂等則對陳澄波純樸的畫風賦予高度好評。（譯文引自吳孟晉〈陳澄波與一九二〇年代的日本西畫壇〉《陳澄波專題研究》，頁1-18，2014.1.18，臺南：臺南市政府）

· 池田永治〈大（太）平洋畫會展覽會〉，《Atelier》第4卷第3號，頁75，1927.3，東京：アトリヱ社

內容節錄

陳澄波氏的〔雪景〕及〔媽（媽）祖廟〕，皆以笨拙的筆觸毫無顧忌的描繪，其純情可佩。（李）

第二十四回太平洋畫會展覽會

日　　期：1928.2.22-3.10
地　　點：東京府美術館
主辦單位：太平洋畫會

展出作品

〔南國的學園〕

文件

《第二十四回太平洋畫會展覽會出品目錄》中刊載〔南國的學園〕定價二百二十元

展覽海報

報導

· 〈嘉義〉《臺灣日日新報》日刊6版，1928.2.29，臺北：臺灣日日新報社

內容節錄

嘉義的陳澄波氏，以〔南國的學園〕和〔歲暮之景〕出品太平洋畫展及槐樹社展，兩畫展已於二月十七日和十八日公布入選名單，結果兩幅都入榜。這兩個畫會都是僅次於帝展的有力展覽。（李）

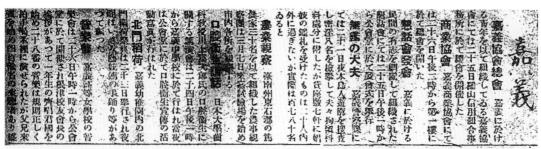

1928.2.29《臺灣日日新報》刊登陳澄波入選太平洋畫會展覽會與槐樹社展覽會的消息

關於太平洋畫會

起訖年分：1902年迄今

創建者：小山正太郎、淺井忠等人

簡介：前身為明治美術會，1935年更名為「太平洋美術會」。為當時日本明治到大正時期，最主要培養年輕一代學習西洋繪畫與雕塑的組織。該畫會營運持續至今。（資料來源：日本維基百科、太平洋美術會官網http://www.taiheiyobijutu.or.jp）

第八回中央美術展

日　　期：1927.3.11-3.31

地　　點：東京府美術館

主辦單位：中央美術社

展出作品

〔嘉義公會堂〕

文件

〈中央美術展／第八回展〉（立行政法人文化財研究所、東京文化財研究所編《大正期美術展覽　出品目錄》，頁395-398，2002.6.30，東京：中央公論美術出版）中紀錄了陳澄波展出作品為〔嘉義公會堂〕。

報導

· 北川一雄〈第八回中央美術展評〉《Atelier》第4卷第4號，1927.4，東京：アトリヱ社

內容節錄

第四室，⋯⋯（中略）⋯⋯。陳澄波的〔嘉義公會堂〕完整展現了他技術上的進步。（譯文引自吳孟晉〈陳澄波與一九二〇年代的日本西畫壇〉《陳澄波專題研究》，頁1-18，2014.1.18，臺南：臺南市政府）

關於中央美術展

起訖年分：1920年至1929年

創建者：田口掬汀

簡介：此一展覽名稱雖名為「中央」卻與日本官方沒有直接關係。1915年，作家同時也是美術評論家的田口掬汀成立以美術題材為主的出版社「中央美術社」以及「日本美術學院」的類似私塾的組織。後來出版了《中央美術》雜誌，該刊物主要以介紹大正時期的西洋美術動態、新興美術潮流為主。並於1920年開始舉辦「中央美術展覽會」，之後改名為「中央美術展」。

第四回槐樹社展覽會

日　　期：1927.3.30-4.14

地　　點：東京府美術館

主辦單位：槐樹社

展出作品

〔秋之博物館〕[1]、〔遠望淺草〕

文件

《第四回槐樹社展覽會目錄》（局部）刊載第三室展出〔秋之博物館〕定價一百元、〔遠望淺草〕定價九十元

報導

· 宗像生〈第四回槐樹社展評〉《美之國》第3卷第4號，1927.4，東京：美之國社

內容節錄

陳澄波的筆觸說明要素過多且累贅。（譯文引自吳孟晉〈陳澄波與一九二〇年代的日本西畫壇〉《陳澄波專題研究》，頁1-18，2014.1.18，臺南：臺南市政府）

· 金澤重治、金井文彥、吉村芳松、田邊至、奧瀨英三、牧野虎雄〈槐樹社展覽會合評〉《美術新論》第2卷第5號，頁38-58，1927.5.1，東京：美術新論社

內容節錄

陳澄波〔秋之博物館〕、〔遠望淺草〕

田邊：儘管與村田的表現形態不同，但從畫面中同樣也感受到親切與天真無邪。

奧瀨：非刻意的生澀畫法傳達出的純樸氛圍令人讚賞。（譯文引自吳孟晉〈陳澄波與一九二〇年代的日本西畫壇〉《陳澄波專題研究》，頁1-18，2014.1.18，臺南：臺南市政府）

· 鶴田吾郎〈槐樹社展覽會評〉《中央美術》第13卷第5號，1927.5，東京：中央美術社

內容節錄

臺灣畫家陳澄波有相當風趣之處，例如純樸、細膩，正如〔秋之博物館〕般有著引人注目的地方。他的作品已達到具備準確表現力及充分掌握的境界。（譯文引自吳孟晉〈陳澄波與一九二〇年代的日本西畫壇〉《陳澄波專題研究》，頁1-18，2014.1.18，臺南：臺南市政府）

· 稅所篤二〈第四回槐樹社展〉《みづゑ（Mizue）》第267號，1927.5，東京：春鳥會

· 川一雄〈第四回槐樹社展所感〉《Atelier》第4卷第5號，1927.5，東京：アトリヱ社

秋の博物館　　　陳　澄　波

1927.5.1《美術新論》第2卷第5號（槐樹社號）刊載的〔秋之博物館〕

1. 現名〔秋之博物館（二）〕。

第五回槐樹社展覽會

日　　期：**1928.2.19-3.9**
地　　點：東京府美術館
主辦單位：槐樹社

展出作品

〔歲暮之景〕

文件

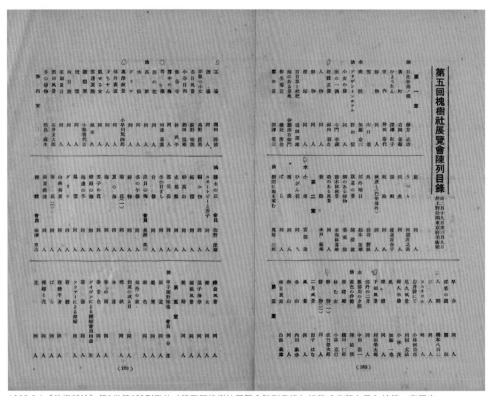

1928.3.1《美術新論》第3卷第3號刊登的〈第五回槐樹社展覽會陳列目錄〉記載〔歲暮之景〕於第一室展出

報導

· 槐樹社會員〈槐樹社展覽會入選作合計（評）〉，頁90-106，1928.3.1，東京：美術新論社

內容節錄

陳澄波氏〔歲暮之景〕

齊藤：活潑有趣。

吉村：景點人物部分，畫得十分有趣。

金井：同感。（李）

第六回槐樹社展覽會

日　　期：1929.3.16-4.4
地　　點：東京府美術館
主辦單位：槐樹社

展出作品

〔西湖東浦橋〕

文件

《第六回槐樹社展覽會目錄》刊載〔西湖東浦橋〕於十二室展出，定價二〇〇元

報導

· 槐樹社會員〈槐樹社展覽會合評雜話〉《美術新論》第4卷第4
號，頁76-101，1929.4.1，東京：美術新論社

內容節錄

陳澄波　西湖東浦橋

金井：這位畫家能畫出更有趣的作品，明年的表現值得期待。（譯
文引自吳孟晉〈陳澄波與一九二〇年代的日本西畫壇〉《陳澄波專
題研究》，頁1-18，2014.1.18，臺南：臺南市政府）

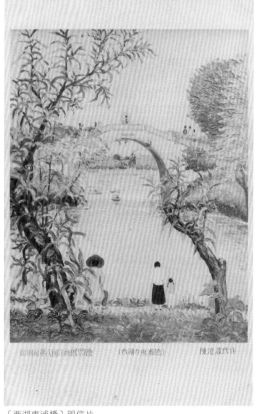

〔西湖東浦橋〕明信片

第七回槐樹社展覽會

日　　期：1930.2.26-3.14
地　　點：東京府美術館
主辦單位：槐樹社

展出作品

〔杭州風景〕

文件

《第七回槐樹社展覽會目錄》刊載〔杭州風景〕於十六室展出，定價八百元。於同室展出的還有藍蔭鼎、立石鐵臣、郭柏川的作品。

第八回槐樹社展覽會

日　　期：**1931.3.15-4.4**
地　　點：東京府美術館
主辦單位：槐樹社

展出作品

〔有護城河的風景（上海市外）〕

文件

《第八回槐樹社展覽會出陳目錄》刊載〔有護城河的風景（上海市外）〕於十三室展出，同室展出的還有陳植棋的作品〔街上〕

關於槐樹社

起訖年分：1924年至1931年

創建者：高間惣七、熊岡美彥、牧野虎雄、齋藤與里、田邊至、大久保作次郎等人

簡介：該組織成立於1924年，運作到1931年解散。並於1926年開始發行刊物《美術新論》。其屬性相當於帝展的外圍組織，成員作品以融合了野獸派、立體派，以及外光派等元素。二次大戰結束後，曾加入槐樹社的日本野獸派代表性畫家堀田清治便在1958年成立「新槐樹社」，並且持續運作至今。（資料來源：https:// kotobank.jp/word/槐樹社-1515598與新槐樹社官網http://www.shinkaijusha.jp）

第三回一九三〇年協會洋畫展覽會

日　　期：**1928.2.11-2.26**

地　　點：東京府美術館

主辦單位：一九三〇年協會

展出作品

〔不忍池畔〕

文件

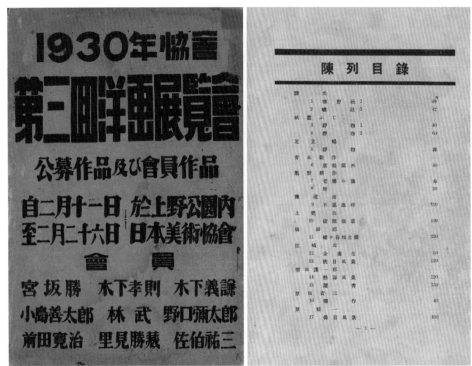

《一九三〇年協會第三回洋畫展覽會　公募作品及會員作品》中刊載〔不忍池畔〕陳列編號為9，定價一百五十元。

第十五回日本水彩畫會展覽會

日　　期：1928.3.13-3.30

地　　點：東京府美術館

主辦單位：日本水彩畫協會

展出作品

〔臺灣風景〕

文件

〈第十五回日本水彩畫會展覽會目錄〉（收入公益社團法人日本水彩畫會監修、瀨尾典昭編著《近代日本水彩畫一五〇年史》，頁535-540，2015.12.25，東京：株式会社国書刊行会）刊載〔臺灣風景〕於第五室展出，定價三十元。

關於日本水彩畫會

起訖年分：1913年迄今

創建者：由石井柏亭、石川欽一郎、丸山晚霞、赤城泰舒、水野以文、小山周次、南薰造及其他等六十多位

簡介：日本水彩畫會成立於1913年，由多位當時有影響的水彩畫家所共同成立，至今已經超過百年，目前組織仍然在運作中。並且每年都在東京上野地區舉辦「日本水彩畫展」，是日本歷史最悠久的繪畫組織之一。（資料來源：日本水彩畫會官網http://www.nihonsuisai.or.jp/）

第十五回光風會展覽會

日　　期：1928.3.15-3.30
地　　點：東京府美術館
主辦單位：光風會

展出作品

〔雪景〕

文件

《第十五回光風會展覽會出品目錄》中刊載〔雪景〕於第二室展出，定價五十五元。

第廿二回光風會展覽會

日　　期：1935.2.11-2.27
地　　點：東京府美術館
主辦單位：光風會

展出作品

〔南國街景〕、〔不忍池畔〕

文件

《第廿二回光風會展覽會出品目錄》中刊載第十二室展出〔南國街景〕定價五百元、〔不忍池畔〕定價六百元。

第廿三回光風會展覽會

日　　期：1936.4.24-5.10
地　　點：東京府美術館
主辦單位：光風會

展出作品

〔淡水達觀樓〕

文件

《第廿三回光風會展覽會目錄》中刊載第十二室展出〔淡水達觀樓〕定價五百元

第廿四回光風會展覽會

日　　期：**1937.2.10-2.28**
地　　點：東京府美術館
主辦單位：光風會

展出作品

〔淡江風景〕

文件

《第廿四回光風會展覽會目錄》中刊載第十三室展出〔淡江風景〕定價五百元

1937.2.10《近代風景》No.4光風會號刊登〈第廿四回光風會出品者〉，陳澄波的名字在第七列。

第廿五回光風會展覽會

日　　期：1938.2.16-3.6

地　　點：東京府美術館

主辦單位：光風會

展出作品

〔嘉義遊園地〕

文件

《第廿五回光風會展覽會目録》中刊載第十二室展出〔嘉義遊園地〕

第廿六回光風會展覽會

日　　期：1939.2.19-3.5
地　　點：東京府美術館
主辦單位：光風會

展出作品

〔椰子林〕

文件

《第廿六回光風會展覽會目錄》中刊載第十一室展出〔椰子林〕定價五百元

第廿七回光風會展覽會

日　　期：1940.2.14-3.3

地　　點：東京府美術館

主辦單位：光風會

展出作品

〔水邊〕

文件

《第廿七回光風會展覽會出品目錄》中刊載第十一室展出〔水邊〕定價四百元

第廿八回光風會展覽會

日　　期：1941.2.14-3.1

地　　點：東京府美術館

主辦單位：光風會

展出作品

〔池畔（上海）〕

文件

《紀元二千六百一年第廿八回光風會展覽會出品目錄》中刊載第十二室展出〔池畔（上海）〕定價一千元

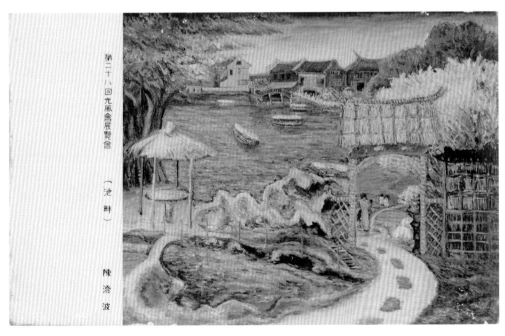

〔池畔（上海）〕明信片

第廿九回光風會展覽會

日　　期：1942.2.14-3.1

地　　點：東京府美術館

主辦單位：光風會

展出作品

〔摘花的女孩們〕

文件

《第廿九回光風會展出品目錄》中刊載第十一室展出〔摘花的女孩們〕

關於光風會

起訖年分：1912年迄今

創建者：中澤弘光、跡見泰、山本森之助、三宅克己、杉浦非水、岡野榮、小林鐘吉

簡介：成立於1912年的光風會，其前身是白馬會。白馬會是以十九世紀末期，留法且倡導外光派（在日本又被人稱為新派、紫派）的黑田清輝等人，在1896年所成立的，直到1911年以階段性使命已完成為由解散。白馬會解散之後，中澤弘光、跡見泰等七人於隔年成立光風會，並於同年舉辦展覽。成立至今，除了有幾年因戰爭停辦之外，年年都有舉辦展覽。該組織目前仍在持續運作中。（資料來源：日本維基百科「白馬會」、「光風會」詞條與光風會官網https://kofu-kai.jp）

第四回本鄉美術展覽會

日　　期：**1929.1.10-1.30**
地　　點：東京府美術館
主辦單位：本鄉繪畫研究所

展出作品

〔西湖風景〕[1]、〔杭州風景〕、〔自畫像〕

文件

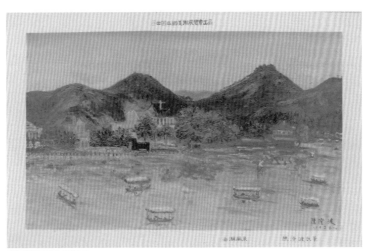

〔西湖風景〕明信片

報導

· 〈人事欄〉《臺灣日日新報》夕刊4版，1929.2.12，臺北：臺灣日日新報社

內容節錄

嘉義洋畫家陳澄波君（中略）又云接東京學友通信，知己所出品於本鄉展之西湖、及杭洲風景、自畫像三點入選，陳氏滯杭期日。豫定至本月下旬。

· 奧瀨英三〈第四回本鄉美術展瞥見〉《美術新論》第4卷第3號，頁63-64，1929.3.1，東京：美術新論社

內容節錄

陳燈澤（澄波）氏的〔西湖風景〕十分有趣，觀賞它感覺心情愉快，中景部分很有趣但實在不敢恭維。（李）

· 太田沙夢樓〈本鄉美術展覽會〉《Atelier》第6卷第2號，1929.2，東京：アトリヱ社

1. 現名〔西湖泛舟（西湖風景）〕。

關於本鄉繪畫研究所

起訖年分：1912年至？

創建者：岡田三郎助、藤島武二

簡介：1912年畫家岡田三郎助在東京本鄉區，與另外一位畫家藤島武二共同成立了一所西洋繪畫教學的私塾—本鄉洋畫研究所，後改名為「本鄉繪畫研究所」，也有人稱「本鄉美術研究所」，培育了許多日本當時新一代的油畫藝術家（參閱：日本維基百科「本鄉洋画研究所」詞條）。陳澄波也曾入本鄉繪畫研究所進修，並參加該所舉辦的「本鄉美術展覽會」。

第一回赤陽會展覽會

日　　期：**1927.9.1-9.3**
地　　點：臺南公會堂
主辦單位：赤陽洋畫繪

展出作品

待考

文件

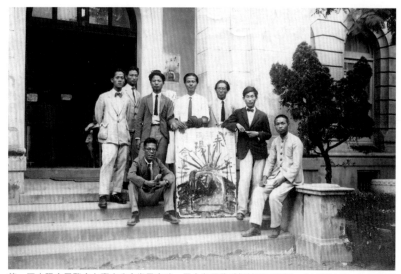

第一回赤陽會展覽會在臺南公會堂展出時，眾人與展覽看板於門口留影。右二顏水龍、右三廖繼春、右四陳澄波、右五張舜卿。

報導

· 〈洋畫展覽會　來一日於臺南公館〉《臺灣日日新報》日刊4版，1927.8.20，臺北，臺灣日日新報社

內容節錄

臺南新樓神學校之洋畫教師尌（廖）繼春氏，係東京美術學校出身，者番與尚在美校肄業中之陳澄波、顏水龍、張舜卿、范洪甲、何德來五氏，共組一赤陽洋畫會，相互研究畫事。茲該會為欲進洋畫趣味涵養，訂來月一日起三日間，將假臺南公會堂，開洋畫展覽會，作品約百二十餘點。

1927.8.20《臺灣日日新報》報導赤陽會展覽消息

第二回赤陽會展覽會

日　　期：1928.9.1-9.3
地　　點：臺南公會堂
主辦單位：赤陽洋畫繪

展出作品

待考

報導

· 〈無腔笛〉《臺灣日日新報》，日刊4版，1928.8.3，臺北：臺灣日日新報社

內容節錄

臺灣苦熱，居民望雨情殷，依洋畫家陳澄波君來信，廈門每日百零二三度，云七月十日渡廈寫生，不三日即二次患腦貧血，人事不省，經注射種種醫治，全身疲勞，今尚在廈門繪畫學院王氏宅中靜養。據醫者談云，體質與杭州西湖之水不合，又且為廈門酷熱所中。（中略）同氏云定本月十日前後發廈門折上海，赴東京，後歸臺灣，俟九月一、二、三日臺南赤陽會展覽會終後，再上北移於龍山寺之獻納寫生也。

第一回赤島社展覽會

日　　期：**1929.8.31-9.3**
地　　點：臺灣總督府博物館
主辦單位：赤島社

展出作品

〔西湖風景〕、〔西湖東浦橋〕、〔空谷傳聲〕

報導

· 〈臺灣洋畫界近況　北七星畫壇南則赤陽會將合併新組　訂來月中開展覽會於南北兩處〉《臺灣日日新報》日刊4版，1929.6.7，臺北：臺灣日日新報社

內容節錄

向來本島人組織之洋畫會，北有七星畫壇，其同人乃陳植棋、張秋海、藍蔭鼎、陳承潘、陳英聲、倪蔣懷諸氏，南有赤陽會，其會負（員）即陳澄波、廖繼春、范洪甲、顏水龍、張舜卿、何德來諸氏，此二會創立以來，俱閱三年，有南北對抗之勢，此回將合併，新組織一全島的大團體，其會名，或謂美島社，或號赤島社等，尚未確定。聞將於來七月開第一回展覽會於臺北、臺南兩處，會員概東京美術學校畢業生、或在學生、外巴里留學中之陳清汾氏、關西美術院出身之楊佐三郎氏，亦決定新加入為會員。蓋此等諸氏，乃本島洋畫界之新人，為臺灣斯界中堅，今後對本島人之美術界，必有所貢獻云。

· 〈嘉義〉出處不詳，約1929.6

內容節錄

嘉義出生的洋畫第一人者陳澄波氏，攜一錢看囊訪問北京，好不容易抵達上海，在此勤奮於郊外寫生的停留期間，不慎感染到白喉（diphtheria），六月十四日時病情急速惡化，在危機一髮之際，幸得畫友相助，接受西醫的急救措施並住院療養，短短數日，阮囊也為之羞澀，結果只好打消到北京的念頭，決定轉往普陀山以及蘇州旅遊。身體狀態因曾一時陷入昏迷，故目前醫師們吩咐必須絕對靜養，但他非常焦急想出院的模樣，令人頗為同情！也因此，將來不及回臺灣參加七星畫壇和赤陽會合併後的赤島會（社）的七月[1]的展覽，但據說作品〔西湖風景〕、〔西湖東浦橋〕、〔空谷傳聲〕等三件風景畫將會參展。（李）

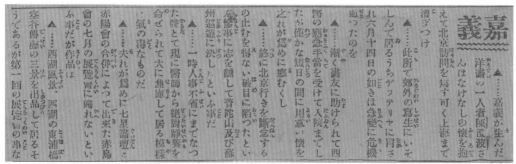

約1929年6月的報導〈嘉義〉，內容提到陳澄波在上海感染白喉，因此無法回臺參加赤島社第一回展覽。

· 〈粒揃ひの畫家連　臺展の向ふを張つて　「赤島社」を組織し　本島畫壇に烽火を揚ぐ（畫家聯合向臺展對抗組織赤島社　本島烽火揚起）〉《臺南新報》，1929.8.28，臺南：臺南新報社

內容節錄

以本島為中心，包含本島、內地、海外的本島人洋畫家精英聯合組成赤島社，將於每年春天三、四月舉辦展覽，和秋天的臺展展開對抗，可以說向本島畫壇揚眉吐氣，成員除了帝展入選的陳澄波、陳植棋、廖繼春，春陽展入選的楊三郎，法國沙龍入選的陳清汾等，還有藍蔭鼎、倪蔣懷、郭柏川、何德來、張秋海、范洪甲、陳承潘、陳惠（慧）坤、陳英聲等諸君合計十四名。他們成立的宣言是：忠實反映時代的脈動，生活即是美，吾等希望始於藝術、終於藝術，化育此島為美麗島。愛好藝術的我們，心懷為鄉土臺灣島殉情，隨時以兢兢業業的傻勁，不忘研究、精進，赤島社的使命在此，吾等之生活亦在此。且讓秋天的臺展和春天的赤島展來裝飾這殺風景的島嶼吧！聲言的背後可以看出針對臺展的反旗張揚。相對於內地，春陽展或二科展也不敢提到與帝展怎麼樣，而由本島畫家精英集結的赤島社將會對臺展採取什麼態度，是值得大眾注目的。看來，臺北的畫壇要逐漸忙碌起來了。第一回展預定於本月三十一日起連三天在臺北博物館展出。（譯文引自《臺灣美術全集14：陳植棋》，頁48-49，1995.1.30，臺北：藝術家出版社）

- 〈臺展の向ふを張つて　美術團體「赤島社」生る　每春美術展覽會を開く（與臺展較量　美術團體「赤島社」誕生　每年春天舉辦美展）〉《臺灣日日新報》夕刊7版，1929.8.28，臺北：臺灣日日新報社

內容節錄

此次名為「赤島社」的美術團體誕生（中略）今年為了準備作業，導致美展的開辦延後，從明年開始將於春天舉辦，而且，目前為止，會員雖然只有西洋畫家，但將來有加入像陳進女士和黃土水君一樣的日本畫或彫刻家，成為綜合美術型的一大民辦展覽會的計畫。（中略）巴里遊學中的陳清汾君、在支那寫生旅行中的陳澄波君，兩人都特別從遊學和旅遊當地送來作品參展，其他會員也展出嘔心力作，開幕時一定能博得好評。（李）

- 〈赤島社洋畫展覽　本日起開於臺北博物館　多努力傑作進步顯著〉《臺灣日日新報》夕刊4版，1929.8.31，臺北：臺灣日日新報社

內容節錄

殊如陳澄波君之〔西湖風景〕三點，偉然呈一巨觀，較去年在臺展特選之〔龍山寺〕，更示一層進境。〔東浦橋〕兩株柳樹，帶有不少南畫清楚氣分（氛）。

- 石川欽一郎〈手法與色彩——赤島社展觀後感〉《臺灣日日新報》日刊6版，1929.9.5，臺北：臺灣日日新報社

- 〈赤島社美術展　本島人洋畫家蹶起　本月三十一日來月一三兩日開於臺北博物館〉《臺灣日日新報》夕刊4版，1929.8.29，臺北：臺灣日日新報社

- 鷗亭〈新臺灣の鄉土藝術　赤島社展覽會を觀る（新臺灣的鄉土藝術　赤島社展觀後感）〉《臺灣日日新報》日刊5版，1929.9.1，臺北：臺灣日日新報社

- 鹽月善吉〈赤島社　第一回展を觀る（赤島社　第一回展觀後感）〉《臺南新報》1929.9.4，臺南：臺南新報社

1. 赤島社第一回展的日期最後確定為1929年8月31日至9月3日。

第二回赤島社展覽會

1930.4.25-4.27／臺南公會堂

1930.5.9-5.11／臺灣總督府博物館

主辦單位：赤島社

展出作品

〔南海普陀山〕、〔狂風白浪〕、〔四谷風景〕

報導

· 〈臺灣赤島社　油水彩畫　在臺南公會堂〉《臺灣日日新報》日刊4版，1930.4.24，臺北：臺灣日日新報社

內容

臺灣島人西洋畫界錚錚者所組織赤島社，同人為美術運動起見，昨歲曾以作品，舉第一回展於臺北，者番訂月之二十五、六、七日三日間，假臺南市公會堂，開第二回展覽會，出品者倪蔣懷三、范洪甲六、陳澄波三、陳英聲三、陳承潘三、陳植棋三、陳惠（慧）坤三、張秋海三、廖繼春六、郭柏川六、楊佐三郎三、藍蔭鼎三，計四十五點，中有水彩畫數點，皆係最近得意之作云。

· 〈赤島社洋畫家　開洋畫展覽會〉《臺灣新民報》第7版，1930.4.29，臺北：株式會社臺灣新民報社

內容節錄

決定自四月二十五日起三日間，要在臺南市公會堂開臺灣赤島社第二回洋畫展覽會。出品約有四十五點，多是大型的洋畫。於四月二十三日下午四時，先在臺南公會堂樓上，由該社招待各報社記者鑑賞批評，於二十五日即行公開，甚歡迎各界人士參觀云。

該社的會員為陳澄波、范洪甲、廖繼春、郭柏川、陳植棋、陳承潘、陳清汾、張秋海、陳慧坤、李梅樹、何德來、楊佐三郎、藍蔭鼎、倪蔣懷、陳英聲諸氏，皆是臺灣產出的畫家，有入選帝展、臺展者，對于臺灣藝術運動，頗有抱負云。

· 〈赤島社第二回賽會　八日下午先開試覽會〉《臺灣日日新報》夕刊4版，1930.5.10，臺北：臺灣日日新報社

內容

既報臺灣本島人一流少壯油畫家所組織之赤島社第二回展覽會，訂九、十、十一、三日間，開於新公園內博物館，歡迎一般往觀。前一日即八日下午三時半，招待出品者一閱，開試覽會，是日杉本文教局長、及石川、鹽月兩畫伯□來會，觀覽畢，更聯袂□□□□□，又□□□□席上陳植棋氏，代表主催者，簡單敘禮後，杉本文教局長，述對於開會滿足及希望之詞，並云此後若總督府舊廳舍修繕，及教育會館、臺北市公會堂成時，請十分利用之。其次則由石川畫伯，論此回之出品，比第一回，構圖及運筆色彩，皆於□□，顯示進步，所□此後由□□，而漸次超越□□，由□中之精神□□□出。鹽月畫伯，則論若日本畫之栴檀社，足與洋畫之赤島社匹敵，蓋二者俱為臺展入選者中心人物所組成，以後二者俱望開放門戶，廣徵一般作品，提倡藝術，作臺展之先奏曲，以外為希望兼陳列小品，以示餘裕。其次則蒲田大朝，論畫□於歷史環境，余頗疑本島人作品，何故不帶□□氣，即畫品不高，是其缺點，以後望對於是點，努力改善。又□□□□，則就陳植棋氏之〔風景靜物〕，陳澄波氏之〔南海普陀山〕、〔狂風白浪〕、〔四谷風景〕，楊佐三郎氏之〔庭〕、〔淡水風景〕，藍蔭鼎氏之〔菊〕、〔裡町〕，張秋海氏之〔チユリツプ[1]裸婦〕、〔雪景〕、廖繼春氏之〔讀書〕，郭柏川氏之〔臺南舊街〕、〔石膏靜

物〕，范洪甲氏之〔□□〕、〔街〕，陳英聲之〔河畔〕、〔大屯山〕，陳承潘氏之〔裸體〕，陳慧坤氏之〔風景靜物〕，各加以詳細評論。歡談至五時半散會。附記是日出品目錄中有一部未到者，而陳清汾氏之作品，則云欲□本人自歐洲歸後，□一番□□展覽云。

· 〈赤島社展〉《臺灣日日新報》日刊第7版，1930.5.10，臺北：臺灣日日新報社

內容

第二回赤島社油畫展，如同之前的報導，將於九日、十日、十一日共三天，在博物館舉辦，陳澄波、陳清汾、楊佐三郎、倪蔣懷、張秋海、陳植棋諸氏等十五位赤島社會員，目前有許多人分散在巴黎、東京、上海等地，因此，出品也匯集了在各地製作的作品，與日本畫的栴檀社展一起為本島畫壇揚眉吐氣。作品陳列總計三十五件，有張秋海氏的〔裸婦〕和〔雪之庭〕、陳植棋氏的〔靜物〕、陳澄波氏的〔海〕、楊佐三郎氏的〔庭院〕和〔少女〕等等力作，也有許多裸體畫的出品，還有藍蔭鼎氏的水彩，打破了向來以一件傑作取勝的本島畫展的單調。（李）

· 鷗汀〈赤島社の畫展と 鄉土藝術（赤島社的畫展與鄉土藝術）〉《臺灣日日新報》日刊8版，1930.5.14，臺北：臺灣日日新報社

內容

在博物館觀賞了赤島社會員的第二回展，該社是由臺灣出身的美術家所組成，成員們皆擁有東京美術學校或其他相關學歷。與第一回展相較，此次步調較一致，作品也似乎經過精挑細選。陳澄波的三幅畫作，拿到哪裡參展都不會丟臉，只不過這個赤島社會員的所謂的命脈，在於「鄉土藝術」。這個議題，端看會員們如何處理，如何應用，如何賦予其特色使之成為赤島社的招牌，而這也是決定這些會員們存在的關鍵。縱使模倣內地風的油畫，在臺灣也成不了氣候，所以如果無論如何都想在此地以油畫家安身立命的話，必須先將基調放在臺灣，再徹底表現出臺灣的色彩，這樣才有意義。以此點來看這次展覽的作品，廖繼春、楊佐三郎、陳植棋、張秋海、藍蔭鼎等人作品已迅速地往這個方向顯露頭角，諸君也已具備一些稱得上鄉土藝術家的特質。若能再將臺灣的色彩和情趣和特徵，不屈不撓、勤奮鑽研的話，赤島社的存在感將越來越強烈也越有意義，備受世人囑目，領導我們臺灣畫壇也指日可待。（鷗）（李）

· 石川欽一郎〈第二回赤島社展感〉《臺灣日日新報》夕刊3版，1930.5.14，臺北：臺灣日日新報社

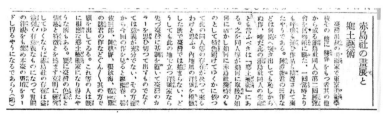

1930.5.14鷗（大澤貞吉）在《臺灣日日新報》發表第二回赤島社展覽會的評論

1. 中譯為「鬱金香」。

第三回赤島社展覽會

1931.4.3-4.5／總督府舊廳舍
1931.4.11-4.13／臺中公會堂
1931.4.25-4.27／臺南公會堂
主辦單位：赤島社

展出作品

〔上海郊外〕、〔男之像〕等

報導

· 〈愈よけふから　赤島展開く　◇……各室一巡記（本日起　赤島展開放參觀　各室一巡記）〉《臺灣日日新報》日刊7版，1931.4.3，臺北：臺灣日日新報社

內容節錄

今年早早闖入以野獸派自許的獨立美術展的臺灣美術界，今年究竟會呈現怎樣的動向，大家正拭目以待。網羅本島畫家中新秀的赤島社，從四月三日起共三天，在舊廳舍陳列會員十三名的習作六十一件，讓大眾觀賞。雖說是習作，但不僅充滿朝氣的臺展西洋畫部中堅作家共聚一堂，也可看到一個跡象，即，不同於官展，會員各自自由地揮灑彩筆，向世人展現其價值的氣概，誠然是一個愉快的展覽。

首先在第一室映入眼簾的是，陳澄波氏從上海送來的五件油畫。題為〔上海郊外〕的作品，是一幅漂浮著戎克船（Junk）的河流從畫布（canvas）的右上往下流的大型作品，□□構圖雖然也很有趣，但陳氏獨特的黏稠筆法，在題為〔男之像〕的自畫像上最為活躍。（中略）

看完赤島社展之後，感覺到會員們都認真對待、進行順暢，然而，現在的畫壇早就已經告別了如赤島社展一般的樸實的自然觀和人生觀，轉向進行新色彩和線條的研究。以這樣的立場來評論赤島社展的話，該展也只能說依舊是年輕但老練畫家的博物館式勞作，希望肩負著臺展油畫的新進畫家們能夠多想一想。（李）

· 〈洋畫展覽〉《臺灣日日新報》夕刊4版，1931.4.28，臺北：臺灣日日新報社

內容

島人新進畫家組織赤島社，即藍蔭鼎、倪蔣懷、范洪甲、陳澄波、陳英聲、陳慧坤、張秋海、李梅樹、廖繼春、郭伯川、何德來、楊佐三郎諸氏作品，去二十五日起向後三日間，假臺南公會堂開展覽會云。

第一回臺陽美術協會展覽會

日　　期：1935.5.4-5.12
地　　點：臺灣教育會館
主辦單位：臺陽美術協會

展出作品

〔綠蔭〕、〔夏日〕、〔芍藥〕、〔黃昏〕、〔街頭〕、〔西湖春色〕[1]、〔新高殘雪〕

文件

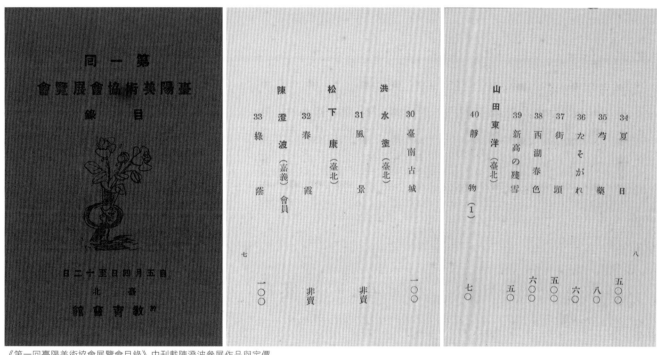

《第一回臺陽美術協會展覽會目錄》中刊載陳澄波參展作品與定價

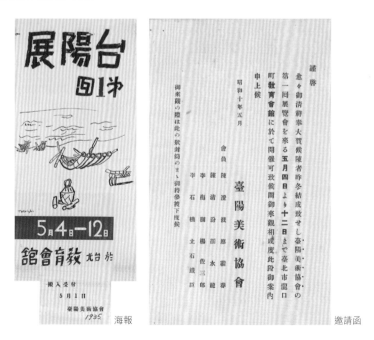

海報　　　　　　邀請函

報導

- 〈臺陽美術協會の第一回展覽會　五月四日から（臺陽美術協會的第一回展　五月四日起）〉《臺灣日日新報》
 日刊11版，1935.4.10，臺北：臺灣日日新報社

內容

去年九月，由作為臺灣美術展的支流的該展中堅作家陳澄波、陳清汾、李梅樹、李石樵、廖繼春、顏水龍、楊佐
三郎、立石鐵臣等八氏組成舉辦的臺陽美術展，終於將於五月四日至十二日，在臺北教育會館舉辦其第一回展。
一般公募出品是油畫和水彩畫，受理搬入的日期是五月一日，在教育會館受理作品。該展聚集了臺展的年輕中堅
作家，想必一定不乏熱情活潑的作品呈現，大家從現在起拭目以待。（李）

- 〈臺陽美術協會　五月開第一回展覽　發表出品規定〉出處不詳，約1935.4

依臺展洋畫壇作家，昨秋結成之臺陽美術協會，來五月四日起至十二日以一星期間開第一回展覽會，於臺北市教
育會館，發表左記[2]出品規定。

臺陽美術協會第一回展覽會出品規定

一、本展覽會不論何人可得將自己之製作繪畫（油繪、水彩）而[3]

二、鑑查及審查

　　出品作品會員鑑查后而陳列，陳列作品審查對卓越者而授賞

三、出品規定

　　甲、本會所定之出品目錄添付搬入受付期日於教育會館搬入

　　乙、地方用品搬入迄前日目錄添入臺北市京町學校美術社

　　丙、作品入額椽其裏面協會發行出品標中附記名題、氏名等之粘貼

　　丁、出品作品之不備損害本會不負其責

　　戊、鑑查不入選作品自接通知日起三日以內以與通知書引換搬出

四、陳列及賣約

　　甲、出品作品之陳列方法依會定之

　　乙、陳列作品不至展覽會閉會後不得搬出

　　丙、對出品作品賣約賣價之二割本會收之（以上）

尚搬入受付場所則教育會館受付五月一日截止，詳細向臺北市兒玉町三之三立石方臺陽協會事務所照會陳澄波、
陳清汾、李梅樹、李石樵、廖繼春、顏水龍、楊佐三郎、立石鐵臣

- 〈嘉義紫煙〉《臺南新報》日刊4版，1935.5.2，臺南：臺南新報社

內容節錄

陳澄波畫伯速寫阿里山夕照、雲海及靈峰新高的日出，準備出品五日在臺北市教育會館舉辦的臺陽美術展。（李）

- 〈不朽の名作を揃え　臺陽美術展開かる（不朽名作齊聚一堂　臺陽美術展開幕）〉《東臺灣新報》，1935.5.5，

花蓮：株式會社東臺灣新報社

內容節錄

臺展兩位審查員、特選、無鑑查，一字排開的陣容。以廖繼春、顏水龍、楊佐三郎、立石鐵臣、陳澄波、陳清汾、李梅樹、李石樵等人為會員的臺陽美術協會成立，第一回展覽從四日至十二日在教育會館舉辦，代表現今臺灣的作者，即前述的會員六人的名作約五十件，而一般人士的一百二十七件送審作品，嚴選五十六件，並於三日發表入選者名單。（李）

· SFT生〈臺陽展に臨みて　終（訪臺陽展，訪臺陽展……完）〉出處不詳，1935.5.8

內容節錄

會員未必都是佳作，其中也有不良之作，但其努力卻值得讚賞。環顧會場，感覺作品的陳列方式非常好，讓人不知不覺就看完了，從這點，可見會員諸君頭腦的優秀。有第一室和第二室，第二室的作品水準比較一致。可以清楚感受到熱愛協會的會員諸君的心，值得欣慰，是個統整良好又不失變化（variation）的有趣展覽。佳作或劣作，一目瞭然。若容我吹毛求疵的話，希望會員諸君的作品，要重質不重量。可能是因為才剛剪掉臍帶不久，所以想辦得熱鬧風光一點，但從第二回展開始，希望能以品質優先的心態來籌辦。超越一切，摒除小家子氣的想法，充分協調，為臺灣畫壇而努力。再說一次，臺陽展是臺灣畫壇的斷層線，是廣大無邊的斷層線，懇請諸賢以理解和同情之心，給予這個獨一無二的臺陽永遠的支持。（中略）陳澄波氏（會員）的畫有澀味，看事物的觀點有童心之處，畫作令人玩味。不妨把格局（scale）再放大些，避免構圖散漫。〔街頭〕這幅畫最有意思，讓人想起盧梭氏的畫。（中略）回顧會場上的所有作品，覺得最顯而易見的缺點，仍是素描能力的不足，而且這不只限於一般出品者，也是會員諸賢必須思考的問題。色彩研究以及質感（matière）的表現方面，也必須更加留意！衷心期待各位的努力。（李）

· 漸陸生〈最近の臺灣　壇（近來的臺灣畫壇）〉出處不詳，約1935.5

內容節錄

臺灣的畫壇愈來愈有趣，引起大眾的注意。這是因為諸團體以臺展為主展開各自行動的緣故。

由臺展的東洋畫部審查員及中堅作家們組成的梅檀社，眾所周知，已然得到社會的認可，水彩畫會和一盧會，則以不同的宗旨和意義，每年定期舉辦。尤其是自去年冬天起，臺陽美術協會和臺灣美術聯盟的兩大洋畫團體成立，使得臺灣的洋畫壇頓時活力四射。（中略）

臺陽美術協會於本月四日起假教育會館舉辦，這是該協會成立後的第一次展覽，會員都非常認真，除了一、兩件作品之外，其他都是佳作或傑作。（中略）

△陳澄波氏的〔西湖春色〕乃帝展出品作，果然令人眼睛為之一亮。就陳氏的程度來說，也有幾幅畫的表現並不佳，不過〔綠蔭〕是比較實在的作品。

（中略）其他也還看到了不少佳作，但就此打住。就整體來看，臺陽美術協會第一回展的作品水準相當一致，值得前去觀賞。希望努力維持下去，不要只辦個三、四回就解散才好。如同前述，諸團體如雨後春筍般出現而且十

分活躍，像臺灣美術聯盟之類的團體，其宗旨或是對臺展的態度等等雖然都還未明確揭示，但在不久的將來應該會出現相當有趣的現象吧！

如此一來，原本令人擔憂的臺灣畫壇的未來，也將透過相互的刺激和不屈不撓的努力，呈現急速的進步與發展。

不難想像今年秋天的臺展審查員以及特選的爭奪戰，將會如何地白熱化。（李）

・野村幸一〈臺陽展を觀る 臺灣の特色を發揮せよ（觀臺陽展 希望發揮臺灣的特色）〉《臺灣日日新報》日刊6版，1935.5.7，臺北：臺灣日日新報社

・〈臺陽美術展は 十二日まで（臺陽美術展 到十二日為止）〉《臺灣日日新報》日刊7版，1935.5.9，臺北：臺灣日日新報社

・〈臺陽美術協會 開展覽會 假教育會館〉《臺灣日日新報》夕刊4版，1935.5.9，臺北：臺灣日日新報社

・陳清汾〈新しい繪の觀賞とその批評（新式繪畫的觀賞與批評）〉《臺灣日日新報》夕刊3版，1935.5.21，臺北：臺灣日日新報社

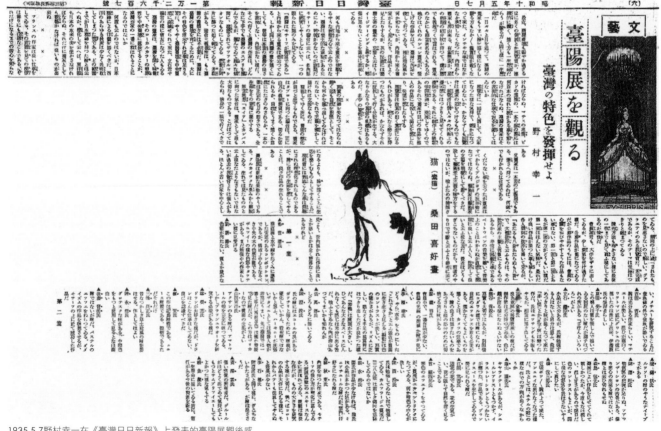

1935.5.7野村幸一在《臺灣日日新報》上發表的臺陽展觀後感

1. 現名〔西湖春色（二）〕。
2. 原文為直式，由右至左排列。
3. 原文此處應有闕漏。

第二回臺陽美術協會展覽會

日　　期：1936.4.26-5.3
地　　點：臺灣教育會館
主辦單位：臺陽美術協會

展出作品

〔觀音眺望〕、〔淡水風景〕[1]、〔北投溫泉〕、〔逸園〕、〔芝山岩〕

文件

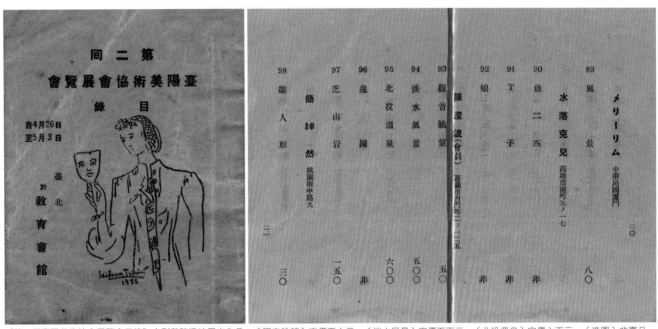

《第二回臺陽美術協會展覽會目錄》中刊載陳澄波展出作品：〔觀音眺望〕定價五十元、〔淡水風景〕定價五百元、〔北投溫泉〕定價六百元、〔逸園〕非賣品、〔芝山岩〕定價一百五十元。

〔淡水風景〕明信片

邀請函

陳澄波繪製的第二回臺陽展海報

報導

- 〈臺陽美術展〉《大阪朝日新聞（臺灣版）》第5版，1936.4.18，大阪：朝日新聞社

內容

以代表臺灣美術界的本島中堅作家陳清汾、顏水龍、陳澄波、楊佐三郎、李石樵、李梅樹、廖繼春等七人為幹事，並以去年度在臺展榮獲朝日賞的陳德旺氏為會友的臺陽美術協會，擬於二十三日截止作品的搬入，並於二十六日起在臺北教育會館舉辦為期五天的第二回臺陽美術展。由於去年第一回展搬入了一五○件以上的作品，頗受好評，因此今年除了會員和會友共同出品力作之外，一般公募作品也希望能有比上一次更好的成績。（李）

- 〈臺陽展の審查　搬入は二百五十點　夕刻に入選發表（臺陽展的審查　搬入作品有二百五十件　傍晚公布入選名單）〉《臺灣新民報》，1936.4.25，臺北：株式會社臺灣新民報社

內容

臺陽美術協會第二回展即將於二十六日開始在教育會館舉辦，搬入作品約有二百五十件，二十四日早上開始，由從南部趕來的陳澄波氏、廖繼春氏以及住在北部的陳清份（汾）、李梅樹、楊佐三郎、李石樵諸氏進行審查，今年成績相當不錯，所以入選名單預定會在今天傍晚公布。（李）

- 〈臺陽畫展　開于教育會館　觀眾好評〉《臺灣日日新報》夕刊4版，1936.4.28，臺北：臺灣日日新報社

內容

第二回臺陽展，自二十六日至五月三日，開于教育會館，出品畫百六點中，楊佐三郎、陳清汾、陳澄波、李石樵、李梅樹諸氏大作，最博好評。初日雖降雨，入場者甚多。又該展之會友及賞，決定如左[2]。一、會友蘇秋東、林克恭。二、臺陽賞許聲基、水落克兒。

- 足立源一郎，〈臺陽展を觀て　……一層の研究を望む（觀臺陽展　……期待更多的研究）〉《臺灣日日新報》日刊4版，1936.4.28，臺北：臺灣日日新報社

內容節錄

首先是會場的部分，教育會館的位置和建築自然是無可挑剔，雖然可以推測在大白天就必須打開電燈的室內的陰暗，是為了降低暑氣的特殊考量，但作為展覽會場，對觀賞者和出品作家而言，都是非常困擾的設計。因為進

入會場後，要花不少時間和努力才能將視覺調整過來。如果本身是明亮色調的畫作還好，遇到稍微陰暗色調的畫面，就很難仔細觀賞，電燈的照明起碼也要比現在的亮度多個十倍左右才行。

尤其是我的眼睛因為很習慣雪山的明亮耀眼，要評論在這種微光之下看到的作品，實在是沒什麼自信。在擁有適當光線的畫室（atelier）看的話，或許感覺會不一樣，但現在只能根據在這個會場上所看到的印象予以描述。（中略）

陳澄波君，描寫方式過於單一，同樣的筆觸重複太明顯。〔淡水風景〕有東洋畫之趣，相對於紅色的研究，綠色陷於單調，這點需要再多加思考。〔芝山巖〕是個不錯的小品。（中略）

整體來看風景畫較多，以人物為主題的作品很少，這可能是風土因素，即隨時可外出寫生，以及研究所設備稀少而較少描寫人物的機會使然。會員諸君的作品似乎對紅色有某種共通的興趣，但這也只是旅者之眼所接收到的訊息而已。這個現象在其他展覽的壁面上看不到嗎？為了樹立本展的特色，期待有更多的研究。（李）

· 〈臺陽展蓋明け　撤回問題で大人氣（臺陽展開跑　因撤回問題大受歡迎）〉《臺灣日日新報》日刊11版，1936.4.27，臺北：臺灣日日新報社

· 〈臺陽展　女流作家進出　本年出品倍多〉《臺灣日日新報》夕刊4版，1936.5.5，臺北：臺灣日日新報社

1. 現名〔淡水風景（淡水）〕。
2. 原文為直式，由右至左排列。

第三回臺陽美術協會展覽會

1937.4.29-5.3／臺灣教育會館

1937.5.8-5.10／臺中公會堂

1937.5.15-5.17／臺南公會堂

主辦單位：臺陽美術協會

展出作品

〔野邊〕、〔港〕、〔妙義山〕、〔紅屋〕、〔阿里山〕、〔白馬〕

文件

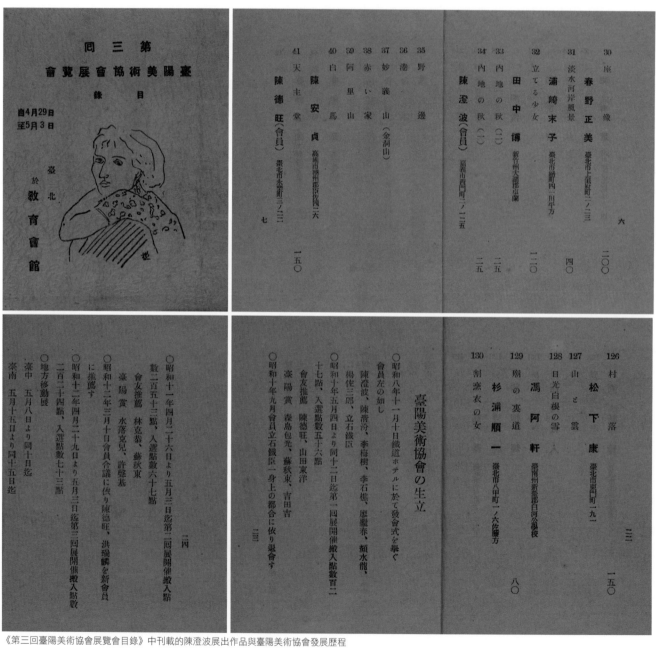

《第三回臺陽美術協會展覽會目錄》中刊載的陳澄波展出作品與臺陽美術協會發展歷程

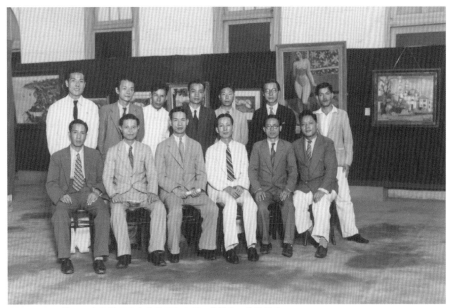
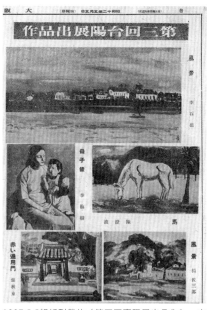

1937.5.15-17第三回臺陽美展臺南移動展紀念照。前排左二為陳澄波。

1937.5.5報紙刊載的〈第三回臺陽展出品作〉，中右圖即為陳澄波展出作品〔白馬〕。

報導

· 〈臺陽美術展　對出品畫　公開鑑查〉《臺灣日日新報》日刊8版，1937.3.24，臺北：臺灣日日新報社

內容

第三回臺陽美術展覽會，訂來四月二十九日，開于臺北市龍口町教育會館。該展自本回起，對搬入作品，公開鑑查。由會員陳澄波氏外八名連署，去二十日發表聲明書，顧（願）公開鑑查。照所發表聲明，為期鑑查公平，故鑑查當時招待新聞社、雜誌美術記者、美術關係者等立（莅）會，自四月二十六日起審查。又此公開鑑查，在內地畫展，亦未見其例，為一般美術關係者所注視者云。

· 〈臺陽展入選發表　新入選是十八點（臺陽展入選發表　新入選有十八件）〉《臺灣新民報》，1937.4.27，臺北：株式會社臺灣新民報社

內容節錄

臺陽美術協會二十六日下午四點之後進行第三回展的入選發表，搬入總數二百二十四件，入選總件數為七十三件，其中新入選有十八件。其中有遠從廈門的董倫求氏到全島各州的出品。（中略）臺陽展的公開審查於二十六日上午約十點開始，會員的楊佐三郎、李梅樹、李石樵、陳澄波、陳德旺、洪瑞麟等六人以非常謹慎的態度進行審查。（李）

· 平野文平次〈臺陽展漫步〉《臺灣日日新報》日刊6版，1937.5.3，臺北：臺灣日日新報社

內容節錄

陳澄波　真是個描寫全景（panorama）風景而樂此不疲的作家，不過〔野邊〕是個罕見的佳作，希望偶而可以看到這樣的創作。

第四回臺陽美術協會展覽會

日　　期：1938.4.29-5.1
地　　點：臺灣教育會館
主辦單位：臺陽美術協會

展出作品

〔裸婦〕、〔大理花〕、〔劍潭寺〕、〔新高日出〕、〔辨天池〕[1]、〔嘉義公園〕[2]、〔鳳凰木〕[3]、〔妙義山〕

文件

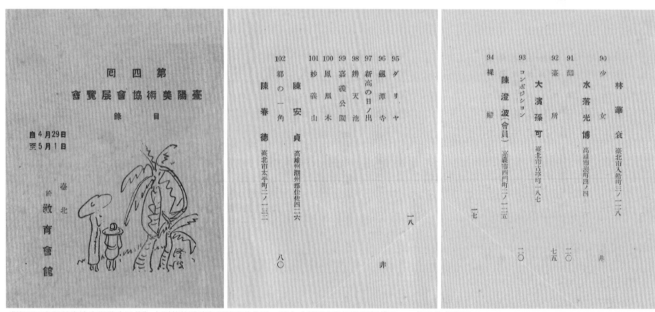

《第四回臺陽美術協會展覽會目錄》中刊載陳澄波參展的八件作品，其中〔劍潭寺〕下方標記「非」，代表為非賣品。

陳澄波攝於臺灣教育會館，其後作品自左二起為：〔鳳凰木〕、〔嘉義公園〕、〔辨天池〕。

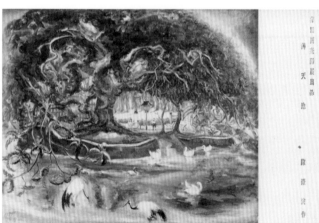

〔辨天池〕明信片

臺陽展畫友們與黃土水作品《擺姿勢的女人》於臺灣教育會館內合影。右
起為陳春德、呂基正、楊佐三郎、李梅樹、李石樵和陳澄波。
（圖片提供／呂基正後代家屬）

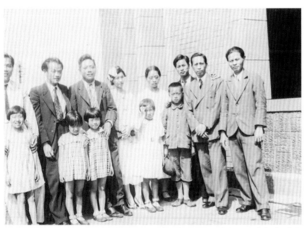

1938.5臺陽展畫友們與陳植棋遺孀於臺灣教育會館外合影。右起為陳澄
波、李梅樹、陳春德、陳植棋遺孀與子女、楊佐三郎夫婦與女兒、李石
樵、呂基正。

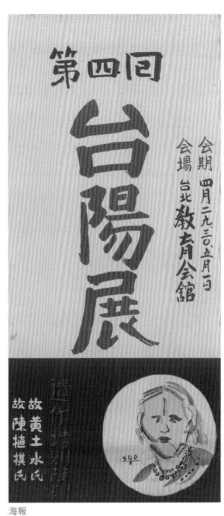

海報

報導

・〈臺陽展入選の發表（臺陽展入選的發表）〉《臺灣日日新報》日刊11版，1938.4.27，臺北：臺灣日日新報社

內容

第四回臺陽展鑑查自二十五日起，二十六日也從上午九點開始，繼續由楊佐三郎、陳澄波、李梅樹、李石樵等諸

會員進行慎重的鑑查，嚴選的結果，入選件數六十二件、入選者四十八名，其中新入選者十九名。其他還有特別

遺作出品十一件、會員出品二十八件、會友出品十件。

以下是鑑查員的談話：

本年度迎接第四回展，品質方面也非常優秀，其中稱得上真正作品的，不論是就技巧還是表現而言，其實數量頗

多，這一點感受深刻。總之，感謝我們作家彼此努力創作出作品，在事變的這種時局之下，也希望能讓這個畫展具有意義。

該展新入選作家名單如左[4]：

大濱孫可（臺北）、陳清福（臺北）、周賢謨（臺北）、佐久間越夫（新竹）、劉文祥（臺北）、謝裕仁（臺北）、張逢時（臺北）、王沼臺（新竹）、木下兵馬（臺北）、孫振業（新竹）、澤田稔（臺北）[5]、德丸不二男（臺北）、蒲地薰（臺北）、脇屋敷勳（新竹）、劉世英（臺北）、杜潤庭（臺北）、蔡錦添（臺南）、江見崇（臺北）、芳野二夫（臺北）。

此外該展將於四月二十九日至五月一日正式開幕，總出品件數一一一件，並於二十八日下午二點開始，舉行美術相關人士的預覽。（李）

· 岡山蕙三〈臺陽展の印象（臺陽展的印象）〉《臺灣日日新報》日刊3版，1938.5.3，臺北：臺灣日日新報社

內容節錄

作為本島美術界的民間團體而成立的臺陽展，也已舉辦四次了。目前我國舉國上下正處於國民精神總動員的狀態之下，不論是在前線還是在大後方，國民均齊心協力參加征討聖戰。聖戰現已進入長期征討戰的階段，但即使身在戰場也不忘情藝術，所謂「英雄胸襟坦蕩」是我國自古以來的武士道，因此，這時在事變下的本島舉辦臺陽展，足以顯示大國民的餘韻，是非常有意義的事。時逢天長佳節，在此寫下觀看該展的大致印象。

第一室——此室展出故陳植棋君的遺作6件，都是穩健堅實之作，筆法有塞尚的影子，但相當穩重，不愧是受過正規的訓練，有令人驚豔之處，故人之死，實在可惜。（中略）陳澄波君是個表現時好時壞的畫家，但這次好像還蠻穩定的。〔嘉義公園〕和〔新高日出〕，佳。（中略）以上敘述的只是個印象。一般出品者的部分，也有相當不錯的作品。不要老是提賺錢的話題，偶爾像這樣的藝術之華在本島綻放，不是也很好？期待臺陽展成員更加精進。（李）

1. 現名〔嘉義遊園地（嘉義公園）〕。
2. 現名〔嘉義公園一角（嘉義公園）〕。
3. 現名〔嘉義公園（鳳凰木）〕。
4. 原文為直式，由右至左排列。
5.《第四回臺陽美術協會展覽會目錄》中所載之住址為「臺東街新町一一〇」。

第五回臺陽美術協會展覽會

1939.4.28-5.1／臺灣教育會館　　　**1939.5.6-5.8／臺中公會堂**

1939.5.13-5.14／彰化公會堂　　　**1939.6.3-6.5／臺南公會堂**

主辦單位：臺陽美術協會

展出作品

〔南瑤宮〕[1]、〔春日〕、〔駱駝〕

文件

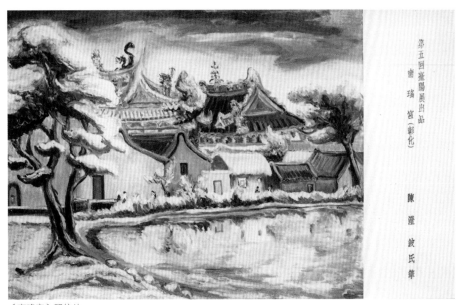

〔南瑤宮〕明信片

報導

· 加藤陽〈臺陽展を見る（臺陽展觀後感）〉《臺灣日日新報》日刊3版，1939.5.6，臺北：臺灣日日新報社

內容節錄

陳澄波氏的諸作中，〔春日〕是最具風土芳香的作品，其表現看似有些平凡，但在不平凡、陽光灑落的悠久天地之間，作者恬靜的生活感情緩緩滲出、顫動著。〔南瑤宮〕也是明快的佳作。〔駱駝〕也很有趣。（李）

· 〈臺陽展會員から恤兵金（臺陽展會員捐贈恤兵金）〉《臺灣日日新報》夕刊2版，1939.6.11，臺北：臺灣日日新報社

內容

第五回臺陽展在臺北舉辦之後，作品搬至臺中、彰化、臺南等地舉辦移動展，慰問畫已售件數總共五十六件，金額計有二百八十四圓七十錢的實際收入，完成了彩管報國的小小願望，並於十日上午十點，該展會員陳澄波、李梅樹、李石樵、楊佐三郎等四氏，訪問軍司令部以及海軍武官室，將前記金額分成兩份各為一百四十二圓三十五錢，分別捐獻給陸軍、海軍作為恤兵金。（李）

· 〈第五回臺陽展　搬入は四月二十三日〉《臺灣日日新報》日刊6版，1939.4.2，臺北：臺灣日日新報社

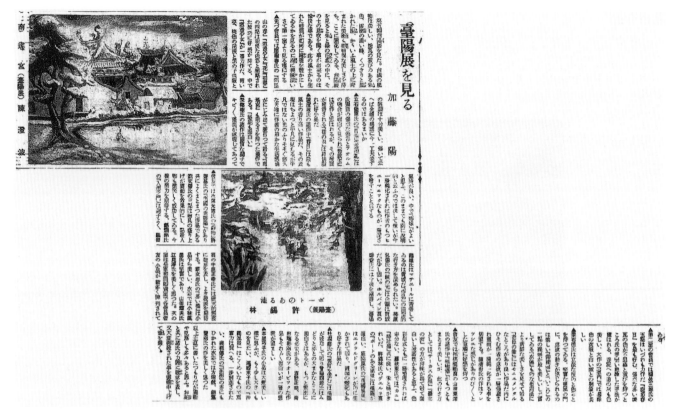

1939.5.6加藤陽在《臺灣日日新報》上發表的臺陽展觀後感

· 〈臺陽展けふ開幕〉《臺灣日日新報》日刊7版，1939.4.28，臺北：臺灣日日新報社

· 〈臺陽展、臺中公會堂に開催〉《臺灣日日新報》日刊5版，1939.5.5，臺北：臺灣日日新報社

· 〈移動臺陽展　臺南は六月三日から〉《臺灣日日新報》日刊9版，1939.5.25，臺北：臺灣日日新報社

1. 現名〔水邊（南瑤宮）〕。

第六回臺陽美術協會展覽會

日　　期：1940.4.27-4.30

地　　點：臺北公會堂

主辦單位：臺陽美術協會

展出作品

〔牛角湖〕、〔日出〕、〔江南春色〕[1]、〔嵐〕

文件

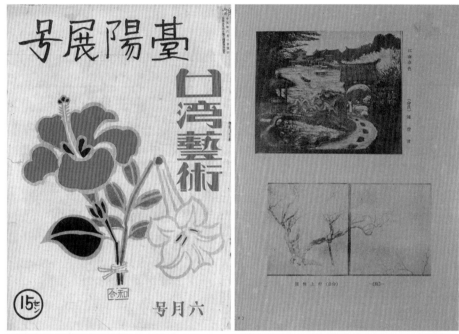

1940.6.1《臺灣藝術》第4號（臺陽展號）刊載了陳澄波作品〔江南春色〕、會員們的合照，並於書末刊出此次的展覽目錄

報導

· G生〈第六回台陽展を觀る（第六回臺陽展觀後感）〉《大阪朝日新聞（臺灣版）》第5版，1940.5.2，大阪：朝日新聞大阪本社

內容節錄

陳澄波逐漸找回了自我，從去年開始創作狀況越來越好。〔牛角湖〕是一幅輕鬆小品，但那個畫框的色調有點偏白，應再考慮。（李）

·〈臺陽展合評座談會（三）　廿七日夜　臺北公會堂で（臺陽展合評座談會（三）　廿七日夜　於臺北市公會堂）〉《臺灣新民報》第8版，1940.5.2，臺北：株式會社臺灣新民報社

內容節錄

△〔牛角湖〕、〔日出〕、〔江南春色〕、〔嵐〕──陳澄波作

楊　〔江南春色〕，昔日的優點回來了，讓人放心。

李（梅）　右邊的籬笆的技法，不論是形狀還是質感，都有他人無法效法之處。從此出發吧！期待日後的表現。（中略）

陳澄波　今年好像終於得到誇獎了，但我今後不管是被誇獎還是被批判，都不會在意，會專注在找回自我。我之前因為展覽會的紛擾，很長一段時間追著各種風格團團轉。去年上東京時，還被田邊和寺內兩位老師警告說：再不跳脫你自己的畫法，就不要怪我們不理你囉！在此建請作家諸君也以自己的畫法互勉互勵，在磨練中成長。並勤於鍛鍊諳於觀察的眼睛和描寫能力，例如淡水風景和安平風景的相異點為何？山中的池塘和平地的池塘有何不同？庭院裡的石頭和山裡的石頭又有何不同？也就是去追究這些感覺的差異。畫得不好的地方，大家盡量批評。總之，放手去畫吧！（李）

· 吳天賞〈臺陽展洋畫評〉《臺灣藝術》第4號（臺陽展號），1940.6.1，臺北：臺灣藝術社

內容節錄

作為藝術作品的繪畫，必須內含作者所欲表達的作品核心，否則產生不了問題。

作為作者，問題在於是否有可成為作品核心的題材，作品是否有表現出核心等等，鑑賞方的問題則在於能否讀取作品核心，

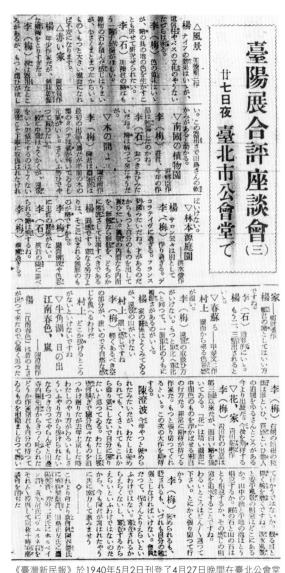

《臺灣新民報》於1940年5月2日刊登了4月27日晚間在臺北公會堂舉辦的臺陽展合評座談會部分內容

能否透過其核心來解讀作者的題材。

等決定了成為核心的題材，接下來便是表現技法該用這個還是那個的考量。作家們之間的批評，以此部分居多。

對觀賞方而言，先找到直覺是好畫的作品，再慢慢解讀其題材、研究其表現技巧，最後再來吟味整幅畫的氛圍。

亦即，作家的創作過程，和鑑賞者的鑑賞過程，順序其實是相同的。

不能理解這個道理的作家，可以說他陳腐，若是不能理解這個道理的觀者，其鑑賞能力也將受到質疑。住在這個島上的我們，對於這點不可不有所警戒。

作家本身，不管批評家怎麼批評，都應堅守自己立身的基底，抱持藝術不進則退的理念，永遠有脫皮蛻變的準備，而且脫了一次皮之後，會立即準備脫下一次。與此雖然也並非完全不同，但有些藝術家的做法是，從自己設定的遠程目標劃一條線連結至目前所處位置，然後用盡其一生的時間，順著這條線一步一步慢慢前進。這樣也很好。即使如此，只要觀看其作品的人，發現有脫了一層皮，便可說這個作家有了跳躍式的進步。內在的進展以及技法的摸索，若能為作家帶來可喜的獨特畫風的話，觀賞方也一定會覺得痛快、拍手叫好。

至於藝術作品的買賣，就沒那麼簡單，但藝道原本就是一條荊棘之路，作家必須秉持這樣的覺悟來從事創作。以下即以上述觀點來期待臺陽展的成果，同時例舉一些問題的作家及作品。（中略）

△…陳澄波氏的〔日出〕，是件難得展現作者霸氣的作品，但希望這位作者能有內在的層面誕生，並施以磨練。

（李）

· 岡田穀〈臺陽展を觀る（觀臺陽展）〉《臺灣日日新報》日刊6版，1940.5.2，臺北：臺灣日日新報社

1. 現名〔池畔〕。

第七回臺陽美術協會展覽會

1941.4.26-4.30／臺北公會堂　　**1941.5.10-5.11／臺中公會堂**

1941.5.14-5.15／彰化公會堂　　**1941.5.24-5.25／臺南公會堂**

1941.5.31-6.1／高雄公會堂

主辦單位：臺陽美術協會

展出作品

〔風景〕等4件作品

報導

・〈公會堂の臺陽展　今年から彫刻部を新設（公會堂的臺陽展　今年起新設彫刻部）〉《臺灣日日新報》夕刊2
版，1941.4.27，臺北：臺灣日日新報社

內容

網羅本島畫壇中堅級作家的第七回臺陽展，將於二十六日上午九點
開始在臺北市公會堂一般公開，裝飾會場的東洋畫三十三件、西洋
畫七十三件以及今年新設的彫刻部作品二十件，一件件均是在戰時
之下呈現美術蓬勃有朝氣的直率作品。尤其是在東洋畫部的村上無
羅和郭雪湖兩人的作品中，可以看到新技法，在西洋畫部會員李梅
樹、陳澄波、楊佐三郎、劉啓祥、李石樵等人的作品中，也都可以
發現進步的跡象。彫刻部方面，鮫島臺器氏的強有力的作品或陳夏
雨氏的小品之美，則令鑑賞者感到欣喜。展期到三十日為止。【照
片乃臺陽展會場】（李）

1941.4.27《臺灣日日新報》刊登的臺陽展會場照

・〈臺陽美術展　近く臺中で〉《臺灣日日新報》日刊4版，1941.5.10，臺北：臺灣日日新報社

・〈臺陽美術協會の地方移動展〉《臺灣日日新報》夕刊2版，1941.5.6，臺北：臺灣日日新報社

第八回臺陽美術協會展覽會

日　　期：1942.4.26-4.30
地　　點：臺北公會堂
主辦單位：臺陽美術協會

展出作品

〔新樓風景（一）〕等4件作品

報導

· 〈陸海軍部へ繪畫を獻納（向陸海軍部捐獻繪畫）〉《臺灣日日新報》日刊3版，1942.5.2，臺北：臺灣日日新報社

內容

這次在臺北市公會堂舉辦的由臺陽美術協會主辦的第八回臺陽展，博得好評，陳列在該展皇軍獻納畫室的日本畫、西洋畫，皆預定捐獻給陸軍部和海軍部。一日下午兩點半，該協會會員李梅樹、陳澄波兩氏，至軍司令部慰問，捐獻了以赤誠揮灑彩管的作品九件，接著下午三點半，走訪臺北在勤海軍武官府，捐獻了作品五件。陸軍和海軍也都表示了感謝之意。（李）

· 陳春德〈全と個の美しさ　今春の臺陽展を觀て（整體與個別之美──今春的臺陽展觀後感）〉《興南新聞》第4版，1942.5.4，臺北：興南新聞臺灣本社

內容節錄

陳澄波的〔新樓風景（一）〕，是一幅清新細緻，值得珍愛的小品，希望畫家再加把勁將這個氛圍發展成大型作品。然而，畫家近年來不斷掙扎而來的大作也因為有新味的加入，今年似乎更顯年輕了。（李）

第九回臺陽美術協會展覽會

日　　期：**1943.4.28-5.2**
地　　點：臺北公會堂
主辦單位：臺陽美術協會

展出作品

〔嘉義公園〕等作品

文件

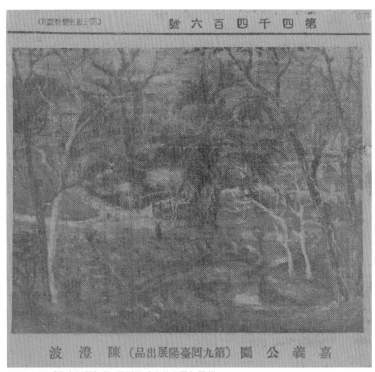

1943.4.25《興南新聞》第4版刊登〔嘉義公園〕圖版

報導

· 〈力作揃ひの臺陽美術展（力作齊聚的臺陽美術展）〉《臺灣日日新報》日刊3版，1943.4.28，臺北：臺灣日日新報社

內容

臺陽美術展也迎接第九回，今天起開放參觀，在此決戰時刻之下，作家們都各自拚命地努力創作，以陽光之畫促使美術之花盛開，而總件數也有超過數百件的盛況。和彩畫方面有故呂鐵洲（州）畫伯的遺作特別出品，該畫伯最近頓然在表現鄉土愛的風景畫方面欣見獨自風格的發芽，可惜英年早逝，展場中除了得以緬懷畫伯的清秀的作品之外，村上無羅、林玉山、林林之助諸氏的作品也構成了有個性的展覽。至於西畫部，僅次於以楊佐三郎、陳澄波、李石樵、李梅樹、陳春德氏等人為中核的作家群，新進畫家諸氏的接續部隊中也可以察覺出一點點新氣象。雕刻方面，陳夏雨、蒲添生氏的肖像作品有幾件受到注目。另外，該展本日起有五天的展期，舉辦到五月二日。（李）

· 文／陳春德、畫／林林之助〈臺陽展會員　合宿夜話〉《興南新聞》第4版，1943.5.3，臺北：興南新聞臺灣本社

內容

從中南部來的會員們擠在一塊睡的樣子，彷彿好像下鄉巡迴演出的賣藝藝人般有趣。楊佐三郎畫伯宅邸只有一張空床，而萬事處理敏捷的美麗的楊夫人，劈頭便說：「外子不在家，所以留宿的話，必須是兩人以上」。既然如此，只好硬著頭皮乖乖聽話，在一張床上三個人勉強並排躺下，然後把露出來的幾隻腳放在椅子上。

大家雖然情緒還很興奮，但好像自然而然地彼此克制一般，邊皺著眉頭，邊為了不影響明天的工作，想辦法趕快入睡。

畫面上睡在最裡面那端的是陳澄波，他口袋裡即使忘了錢包，也決不會忘記曼秀雷敦（Mentholatum）。他抱怨說臺北的臭蟲害得他每晚都睡不好。李石樵在這麼熱的夜裡被夾在中間，不時地抽動他的那個大獅子鼻，今宵也好心情。當李石樵偶爾說夢話，睡在前面這端的林林之助便伸出手來，用力地捏他的獅子鼻。林之助則因為腳長，每次翻身都把椅子弄倒，所以他也稱不上端莊。此時響起了陳澄波如雷鳴般的打鼾聲。（李）

1943.5.3陳春德發表在《興南新聞》上的文章，記述從中南部上來臺北的臺陽美協會員：陳澄波、李石樵、林林之助夜宿楊三郎宅邸的軼事。

· 陳春德〈臺陽展合評〉《興南新聞》第4版，1943.4.30，臺北：興南新聞臺灣本社

· 呂赫若〈臺陽展を觀て──魂と腕の練磨の連續（臺陽展觀後記──不斷地磨練靈魂與技巧）〉《興南新聞》第4版，1943.5.3，臺北：興南新聞臺灣本社

第十回臺陽美術協會展覽會

日　　期：1945.4.26-4.30

地　　點：臺北公會堂

主辦單位：臺陽美術協會

展出作品

〔參道〕、〔鳥居〕、〔大後方之樂〕、〔碧潭〕、〔防空訓練〕、〔眺望新北投〕

文件

《臺陽展目錄　第十回作品展》中刊載陳澄波6件展出作品

報導

· 〈臺陽展を中心に戰爭と美術を語る（座談）（臺陽展為中心談戰爭與美術（座談）〉〉《臺灣美術》，
1945.3，臺北：南方美術社

內容節錄

與會者

洋畫家　楊佐三郎／小説家　張文環／洋畫家　李石樵

東洋畫家　林林之助／小説家　呂赫若／小説家　黃得時

鑑賞家　吳天賞／本社（南方美術社）　大島克衛

期待與實際

大島　臺陽美術協會的十週年紀念展，毅然決然地廢止公募展，改為將會員及會友們的作品以及協會關係以外的
傑出的島內美術家的招待作品齊聚一堂。此舉除了有益於促進島內作家彼此之間的交友關係，考慮到材料不足
的節約、輸送力等方面，也的確是符合時宜且有意義之事。此以展覽的形式呈現的結果，作品方面因受到仔細挑
選，展出的都是優秀作品，使會場成為明朗且爽快的空間，大大滋潤了決戰下國民生活上枯竭的精神面。各位最
初對此展的期待與實際展出的狀況是否有所差距，請主辦單位的楊兄，率先發表一下感想。

楊　對於您提問的此次展覽，我覺得非常成功。雖然作品數量減少了，但如您剛才所言，作品品質都很一致且優
秀，無一劣作，也因此會場得以美輪美奐，令人欣喜。不過，因一時時局緊迫，作品有寄送上的困難，故取消
了一般公募，導致今年的出品不得不侷限於少數作家，違背了臺陽美術協會的創會宗旨——為年輕人開放門戶，
教導他們，以培育更多的畫家——，令人不勝寂寞。但招待出品的非本會成員的作家諸氏，皆欣然出品參展，這
點，令我們十分欣慰，在此聊表敬意。如此情況，不只是臺陽展，即便以一介畫家的立場，也想予以提倡，亦
即，希望各派別或團體之間，彼此不要有任何距離，無論何時都能手牽手，營造團結合作的氛圍。

大島　我個人本來也很好奇此展能有多成功，但結果似乎還算不錯。

楊　事實上，現在本業是畫家的人，都有送件參展，而其他有各自本業的人，因忙於工作沒空出品，也是人之常
情，不過，這些人對本會邀請參展的回覆甚為誠懇，因此，即使他們的作品未能一起陳列在我們的會場，其心意
我們亦能理解。

大島　張兄，您以第三者的立場，有沒有什麼……？

張　楊佐三郎氏剛才所述，我也非常贊同。即，營造團結一致的氛圍的說法；參觀今年的臺陽展，令人感到高興
的，便是網羅了許多不同派別或團體作家營造團結一致氛圍的這點。這不僅是繪畫界的問題，在文學界，也是一
樣。臺灣的畫家僅以府展為創作目標，跟小說家參加懸賞小說其實沒什麼兩樣。但比起追逐畫家之名聲，加入美
術研究團體，確實往藝術之道邁進，才是必要之舉。在臺灣，若真的想看到一個藝術家的本質，其個展並不能滿
足這個需求。但在每個團體所展出的會員作品上，卻都可以看到畫家「認真的一面」，就此點來說，這次臺陽展
的舉辦，意義深遠。我本身很討厭懸賞小說式的創作態度。所以，如果想了解臺灣美術的狀況，光看府展是不行

的。若不去參觀團體展，是不可能清楚臺灣美術狀況的。李兄覺得呢？

李　我大概都只報名一件作品參加府展，所以也只會提出自己覺得滿意的作品，而臺陽展因為自己是會員，所以可以通融多提一些作品參展，但今年似乎多了些。不過，想要真正了解一個作家，光看一件作品，的確是容易判斷錯誤的。所以這次我才多增加了幾件作品，想將自己攤開在陽光下。

張　要理解一個畫家，像李兄或楊兄，今年都有出品風景畫、人物畫及靜物畫等畫作這對第三者而言，例如想要理解李石樵氏的繪畫，相當有幫助。因此，像這樣。團體展不以一人只能提出一件作品為限制的話，多幅畫作對於了解一個美術家，是非常有益的。

楊　李兄和張兄所言，當然也是作家所期望的，但應該還有其他問題，例如作品的題材的問題等等。件數多寡的問題，誠如剛才兩位的發言，就作品批評而言，件數多，也比較能公平評論。若只是一件作品，往往會因為作家的身體狀況以及其當時的環境或處境，有時畫出傑作，有時陷入瓶頸，因此，只有一件作品，有時會令人感到困擾。件數若是複數，則因為可以同時接觸到不同的畫作，對該畫家的評判，也就不容易偏頗。

大島　是有這種情況。即使覺得有些畫家不錯，但當其狀況（condition）差時，也會出現讓人不禁發出：「蛤?!」的劣作。

楊　所以府展也最好不要限制件數。不是隨便陳列一堆作品就好，而是應該多入選優秀作品才對。此外，府展也應該轉換為指導單位，而非獎勵單位，不要再以獎勵的心情來審查作品才對。我們臺陽展也是一樣。（李）

第一回青辰美術展覽會

日　　期：**1940.8.30-9.2**
地　　點：**嘉義市山田石堂二樓**
主辦單位：**青辰美術協會**

展出作品

〔夏日〕、〔吳鳳廟〕等

文件

翁永真收藏、翁焜輝撰寫的《皇紀二六〇〇年　記錄帖　青辰美術協會》第5-7頁清楚記載載第一回青辰美術展覽會資訊、參觀者與展出作品、賣價。陳澄波的〔夏日〕、〔吳鳳廟〕分別以三十元、八十元賣出。（圖片提供／林榮燁）

報導

· 〈青辰美術展　嘉義市で開催（青辰美術展　在嘉義市舉辦）〉《臺灣日日新報》日刊第7版，1940.8.31，臺北：臺灣日日新報社

內容

【嘉義電話】住在嘉義地區的西畫家們，為了紀念光輝的皇紀二千六百年和會員相互間的連絡與親睦，也同時為了對西畫界發展的期許，之前便開始計畫組織青辰美術展，如今準備已妥，故從二十九日下午八點開始，於市內的山田食堂二樓舉行成立大會，接著從三十日至九月二日的四天，在同一地點舉辦第一回青辰美術展。（李）

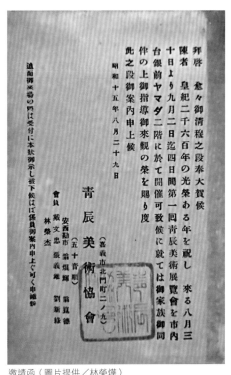

邀請函（圖片提供／林榮燁）

皇紀二千六百年奉祝展覽會

時　　間：1940.12.14-15
地　　點：嘉義公會堂
主辦單位：八紘畫會、青辰美術協會

展出作品

〔淡水風景〕、〔夏之朝〕、〔初冬〕

文件

翁永真收藏、翁焜輝撰寫的《皇紀二六〇〇年　記錄帖　青辰美術協會》第10-13頁記載皇紀二千六百年奉祝展覽會的資訊及展出作品、賣價等。（圖片提供／林榮燁）

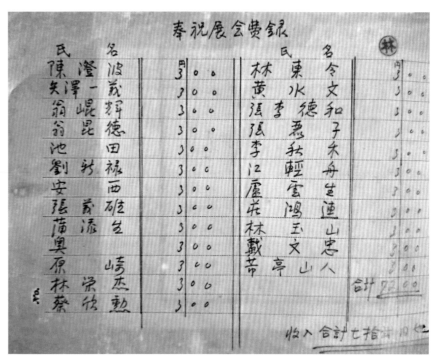

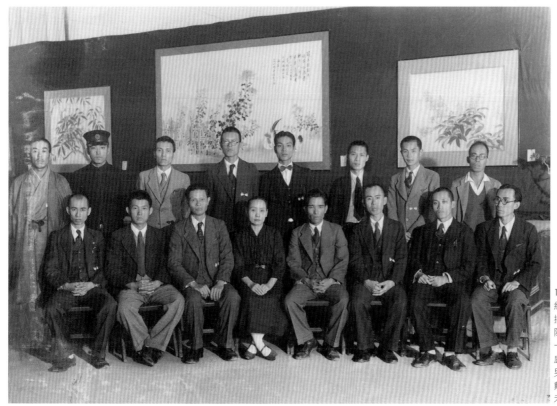

謹啓

初冬の候愈々御清祥の段奉慶賀候

陳者此の度皇紀二千六百年の佳辰に際し吾等嘉義地方の繪畫、彫刻家を打つて一丸となりこゝに奉讃の意を表すべく來る十二月十四、十五日を卜し當市公會堂に於て奉祝美術展を開催致度候間何卒斯道獎勵の思召を以て御家族様御同伴御觀覽の榮を賜り度此段御案内申上候

敬具

昭和十五年十二月　　日

主催　八紘美術畫會
　　　青辰畫協會

後援　嘉義市役所

奉祝展会費録

氏名	波	金	氏名		
陳澄波	蔵輝德	3 00	令文和子朱每生蓮山忠八		
矢澤一崑崑	田祿西碰岳	3 00	林水德焦秋輕雲鴻玉文		
翁翁池	新	3 00	黄李張張李江盧莊林戴苷		
劉安	黄添	3 00	亭山		

邀請函（圖片提供／林榮燁）　　　奉祝展會費錄（圖片提供／林榮燁）

1940.12.15奉祝展覽會紀念照於嘉義公會堂。前排左起林榮杰、翁焜輝、陳澄波、張李德和、矢澤一義、林玉山、蔡欣勳、盧雲生；後排左起池田憲男、石山定俊、翁崑德、戴文忠、黄水文、李秋禾、莊鴻連、朱芾亭。

皇軍傷病兵慰問作品展

時　　間：1941.2.26

地　　點：待考

主辦單位：青辰美術協會

展出作品

〔淡水風景〕、〔八卦山〕（素描）

文件

翁永真藏、翁焜輝撰寫的《皇紀二六〇〇年　記錄帖　青辰美術協會》第15頁記載
皇軍傷兵慰問作品目錄。（圖片提供／林榮燁）

現代名家書畫展覽會

日　　期：**1929.7.6-7.9**
地　　點：上海寧波同鄉會
主辦單位：藝苑繪畫研究所

展出作品

待考

報導

- 〈藝苑現代名家書畫展覽將開會〉《申報》第2版，1929.7.4，上海：申報館

內容

藝苑繪畫研究所宣稱，本所為籌募基金，舉行現代名家書畫展覽會，准於七月六日起至九日止，在西藏路寧波同鄉會舉行，出品分①書畫部，②西畫部。捐助作品諸名家有六十餘人，書畫部如：陳樹人、何香凝、王一亭、陳小蝶、胡適之、李祖韓、李秋君、狄楚青、陳（張）大千、張善孖、商笙伯、方介堪、王師子、沈子丞、鄭午昌、鄭曼青、張聿光、潘天授等，西畫部如：丁悚、王遠勃、王濟遠、江小鶼、汪亞塵、李毅士、邱代明、倪貽德、唐蘊玉、張辰伯、張光宇、楊清磬、潘玉良、陳澄波、薛玲（珍）等。薈萃中西名作於一堂，蔚為大觀。本會先期分隊售券，券額祇限六百張，屆時必有一番盛況也云云。

- 〈藝苑名家書畫展紀　七月六日起至今日止〉《申報》第19版，1929.7.9，上海：申報館

內容節錄

值此霉雨連綿中，吾人於煩悶之境界，得睹藝苑繪畫研究所舉行之現代名家書畫展覽會，於西藏路寧波同鄉會，不覺心身為之一快。先記其捐助作品諸家，分二部：（一）書畫部（中略）（二）西畫部：有丁悚、王遠勃、王濟遠、江小鶼、朱屺瞻、汪亞塵、李超士、李毅士、宋志欽、邱代明、倪貽德、馬施德、唐蘊玉、張弦、張辰伯、張光宇、陳澄波、楊清磬、潘玉良、薛珍等。薈萃中西名家作品於一堂，蔚為大觀。藝苑為籌募基金，特將全部作品發售書畫券二種：（一）藝字券每張十元，（二）苑字券每張五元，使觀眾出最低廉券資，得極名貴之作品，並已先期分隊售券，（中略）故券額以六百張為限，其中一百號之粉畫，價值五百元，一百〇一號之油畫，價值二百元，四十六號之國畫價值一百五十元，餘亦均在數十元或數百元以上者，誠為愛好書畫者，難得之機會。至其作品之佳美，當另文評之。

1929.7.9《申報》報導現代名家書畫展消息及展覽票券銷售方式

第一屆藝苑美展

日　　期：**1929.9.20-9.25**
地　　點：上海寧波同鄉會
主辦單位：藝苑繪畫研究所

展出作品

〔前寺〕、〔自畫像〕、〔晚潮〕等

文件

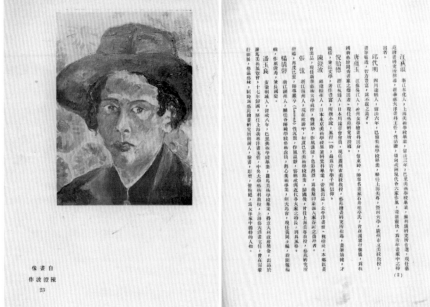

《藝苑　第一輯　美術展覽會專號》中刊載了〔前寺〕、〔自畫像〕圖版及藝術家的簡介

報導

- 〈藝苑將開美術展覽會　▲本月二十日起　▲在寧波同鄉會〉《申報》第11版，1929.9.16，上海：申報館

藝苑繪畫研究所，為促進東方文化，從事藝術運動起見，定於本月二十日起至二十五日止，假寧波同鄉會舉行第一次美術展覽會，分國畫、洋畫、彫塑三部，作家都是藝苑會員，羅列各美術學校教授及當代名家凡二十餘人。國畫部如名家李祖韓、李秋君、陳樹人、鄧誦先等。洋畫部如名家王濟遠、朱屺瞻、唐蘊玉、張弦、楊清磐（馨）及中央大學教授潘玉良、上海美專教授王遠勃、上海藝大教授王道源、廣州市美教授倪貽德、邱代明、新華藝大教授汪荻浪、陳澄波，並新從巴黎歸國之方幹民、蘇愛蘭等。彫塑部如名家江小鶼、張辰伯、潘玉良等，皆有最近之傑作。昨在林蔭路藝苑開會討論，議決各項進行事宜。

- 倪貽德〈藝展弁言〉《美周》第11期第1版，1929.9.21

內容節錄

藝苑繪畫研究所（中略）自從成立以來，迄今已將一載。在這一年之中，總是本著下列的主張去實行的。第一種是研究態度的公開，不問他是關於那一方面的，只要他是忠於藝術者，只要他的作品是從真實中產生出來的，我們都認為他是研究上良好的伴侶。第二種是研究態度的純正，我相信在藝苑的同志，他們都是為了自身研究的興味，本著對於物象的認識，用了真摯的精神，每日埋首在製作中的。

在這短短一年中的努力，已經有了相當的收獲。一方面為要引起社會人士對於藝術的興味，一方面更要增加同志們努力的精神，所以有將這些收獲公開展覽的必要。

何況這高爽明朗的秋天，正是美術的節季，巴黎之有秋季沙龍，這是誰都知道的事，即如新興美術的日本，其代表的美展如二科和帝展，都在秋季舉行，秋風搖撼的林間，落葉滿地的上野道上，那兒有無數的行人，都受了那藝術的吸引而奔走若狂。然而看著我們中國的情形怎樣？上海可說是我們藝術的中心點，但一年四季，能有幾處實力雄厚的美展？更說不到「美術之秋」，今年自從全國美展閉幕以後，藝術界好像告一個段（段）落，從此掩旗息鼓，聽不到一點可喜的消息。我們這次的展覽，雖然還說不到可以造成「美術之秋」的風尚，藉此鼓動藝術者們的熱情作拋磚引玉之舉，那是我們的初願。

出乎意料之外的是這次西畫出品作家的眾多，預定本來不過是可數的同人，但最近從歐州、日本回國來的新作家，都先後加入，增加我們的實力不少，說句大膽的話，這次的展覽可說是全滬——祇（至）少是大部分代表作家的集合。（中略）還有一位梵谷訶的崇拜者陳澄波氏，他的名恐怕還不為一般國人所熟知，然而他的作風確有他個人的特異處，在平板庸俗的近日國內的畫壇上，是一位值得注目的人物。

- 〈藝苑美展之第四日〉《申報》第10版，1929.9.24，上海：申報館
- 〈藝苑美展之第五日　▲今日下午六時閉幕〉《申報》第10版，1929.9.25，上海：申報館

第二屆藝苑美展

日　　期：**1931.4.3-?**
地　　點：上海明復圖書館
主辦單位：藝苑繪畫研究所

展出作品

〔人體〕

文件

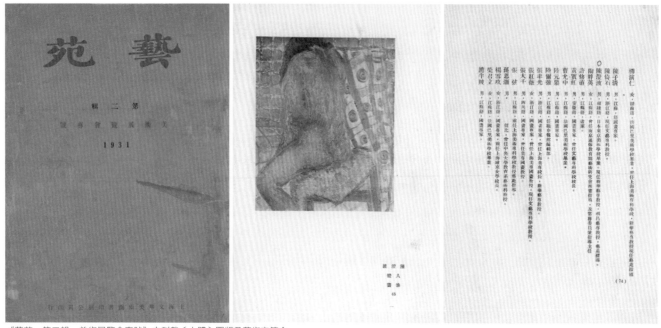

《藝苑　第二輯　美術展覽會專號》中刊載〔人體〕圖版及藝術家簡介

報導

· 〈藝苑二屆美展第三日〉《申報》第14版，1931.4.6，上海：申報館

內容

藝苑曾於十八年八月開第一屆展覽會，其主旨在美化民眾，此次由創辦人李秋君、朱屺瞻、王濟遠、江小鶼，潘玉良、張辰伯、金啟靜等，徵集海上中西名家王一亭、吳湖帆、黃賓虹、張聿光、張善孖、張大千、汪亞塵、王遠勃、吳恒勤、徐悲鴻、李毅士、顏文樑、陳澄波、孫思灝等之近作三百餘件，假亞爾培路五三三號明復圖書館開第二屆美術展覽會，公開展覽，不用入場券。昨為第三日，參觀者絡繹不絕，大有戶限為穿之勢云。

新華畫展

日　　期：**1931.3.8-?**
地　　點：上海新世界飯店
主辦單位：新華藝術專科學校

展出作品

待考

報導

· 〈新華畫展消息〉《申報》第12版，1931.3.9，上海：申報館

內容

上海打浦橋新華藝專，昨日借新世界飯店禮堂舉行繪畫展覽會，計有國畫一百餘件、洋畫六七十件。國畫如馬孟容之鶺鴒杜鵑，彩墨神韻，精妙絕倫；張大千之荷花，筆力扛鼎；張善孖之虎馬，生氣勃然；張聿光之荷花，清□生動；馬駘之人物，工細有致，均為名貴之作。洋畫如吳恒勤之仿法國名畫，精細絕妙；汪亞塵之水彩，以少勝多；邵代明之粉畫，別□韻致；陳澄波、張辰伯之畫像，神趣盎然，皆為洋畫界之名手。展覽二日，觀者達二三千人之譜。

1931.3.9《申報》報導新華畫展消息

第一屆嚶嚶藝術展覽會

日　　期：**1936.4.2-4.4**

地　　點：**檳城蓮花河街麗澤第五分校**

主辦單位：**嚶嚶藝術展覽會**

展出作品

水彩1件

報導

· 南郭〈檳城嚶嚶藝展會　二日晨舉行開幕　內外各埠參加者計有四十餘人　作品數百件琳瑯滿目美不勝收　請黃領事夫婦蒞場主持開幕禮〉《南洋商報》第10版，1936.4.6，新加坡：南洋商報

內容節錄

本報駐檳城特約通信南郭（四月二日）

籌備不少時間，耗費多人心力的檳城嚶嚶藝展會，已於今晨十時，在蓮花河街麗澤第五分校，舉行開幕典禮了，該次的藝展，有馬來亞各地，及中國、日本等處的藝界人士報名參加，約有四十多人，作品有繪畫、攝影、彫刻、書法等，計有三百件左右，這真是集藝術品於一堂，琳瑯滿目，美不勝收，該次的藝展，可說是提倡文化的一種表現，所以現在記者，要把開幕及作品的陳列情形，加以一番的紀述。

開幕之情形

今天是嚶嚶藝展第一天，大會曾請黃領事夫婦，於今晨十時，蒞場主持開幕典禮，以示隆重，會場門口以白布紅墨書「桟（第）一屆嚶嚶藝展大會」的字樣，門前又書參觀時間：由本日起至四日止，每天由上午十時至下午六時，（夜間無舉行）前廳安置塑像作品（楊曼生、李清庸二人的作品）左右兩旁懸掛彫刻、工藝美術、及油畫作品，再進中落及兩旁，掛著油畫、水彩畫、書法等作品，還有一部份（分）的書法（小楷）則安放於桌上，樓上各課堂，掛著攝影作品，攝影作品最多的，是吳中和君，他的作品，有的是在祖國攝的，有的是在馬來亞攝的。至於繪畫方面，作品最多的應當是李清庸與楊曼生二君。請黃領事夫婦行揭幕禮後，並有拍照，以留紀念，當日到處參觀的僑界，絡繹不絕，為數殊多。

作品一覽表

PH油畫一件，王有才攝影七件，白凱洲油畫二件，余天漢攝影四件，李碩卿國畫一件，李清庸油畫十九件、粉畫五件，邱尚油畫八件，林振凱國畫三件，周墨林油畫一件，吳仁文水彩一件，吳中和攝影廿四件，柯寬心水彩三件，紀有泉油畫一件，梁幻菲油畫四件、水彩六件，張□萍油畫六件、水彩一件，陳澄波水彩一件，陳成安水彩二件、攝影十二件，梁達才攝影七件、黃花油畫一件，郭若萍水彩三件、素描一件，楊曼生油畫二十件、水彩十五件、攝影十二件，管容德國畫一件，鄭沛恩攝影十二件，潘雅山國畫二件，戴惠吉水彩十件，戴夫人水彩四件，盧衡油畫二件，高振聲油畫三件，賴文基油畫一件、木刻二件，張汝器油畫二件，陳宗瑞油畫三件，林道盦油畫二件，莊有釗水彩二件，戴隱木刻四件，李清庸彫刻三件，楊曼生彫刻三件，陳錫福工藝美術三件，汪起予書法四幅，李陋齋書法五件，吳邁書法二幅，茅澤山書法二幅，陳柏裏書法五幅，管震民書法四幅、印譜二幅、

金石摹拓立軸四幅、篆書楹聯一幅，管容德書法二幅，潘雅聲書法一幅，此外尚有陳洵、黃節、康有為、曾仲鳴、梁漱溟、梁啟超等的書法，係書贈黃延凱領事者，亦在此處展覽。

以往之展會

檳城華人的以往藝術展覽會，個人的計有四次，聯合的連這一回計有兩次，而本回的藝展，參加的人數、範圍也最廣大，但上述的展覽會，是限於華人的，記者可把牠（它）分述如下：民國十四年，黃森榮個人美術展覽會，地點在火車頭路精武體育會（沒有籌款），民國十六年李仲乾在平章會館書畫展覽會（是籌款建設什麼學院），民國廿年二月間，由楊曼生、陳成安、鍾白术、葉應靖、黃花、陳蘭等，聯合檳怡兩坡，在平章會館開美術展覽會，籌款賑濟魯難，經費由彼等自備，民國廿一年十二月間，李清庸個人美術展覽會，地點在打石街檳城閱書報社內，也無籌款，民國廿三年六月廿二日，陳天嘯在平章會館開書畫展覽會，籌款做什麼用，記者已忘記了。本次嚶嚶藝展會，是在提倡文化，一切經費，是由籌委會自行負責籌措，嚶嚶藝展，明年或者再會舉行第二次的展覽會云。

展覽選錄（1948-2021）

Selected Exhibitions (1948-2021)

陳澄波先生遺作展

日　　期：1979.11.29-12.9
地　　點：臺北春之藝廊
主辦單位：陳澄波家屬、雄獅美術、春之藝廊

　　陳澄波因二二八事件罹難，此後他的名字成為禁忌，他的畫作被深藏在住家的閣樓裡，每年才會拿出來整理一次，直到他逝世三十二年後的1979年，在遺孀張捷及家屬與雄獅美術的合作下，首次於春之藝廊公開舉行遺作展，由家屬負責選件和籌措展覽經費，雄獅美術負責文宣、媒體聯絡、貴賓邀請與畫冊印製，張義雄協助整理展出畫作，楊三郎、李梅樹及家屬布置展場，共計展出油畫、膠彩、淡彩、素描等八十餘件作品和相關史料，包括謝東閔副總統、政務委員蔡培火、交通部長林金生、立法委員許世賢、嘉義縣長涂德錡、藝術家曹秋圃、王逸雲、楊三郎、李石樵、陳進、李梅樹、林玉山、洪瑞麟、袁樞真、陳景容等人，均到場參觀。展出十分成功，觀眾絡繹不絕，約有四萬人入場參觀。唯當時臺灣尚在戒嚴時期，報章雜誌報導展覽消息，但對於陳澄波的死因卻隻字未提。

展出作品
油畫、素描、水墨、書法等102件

文件

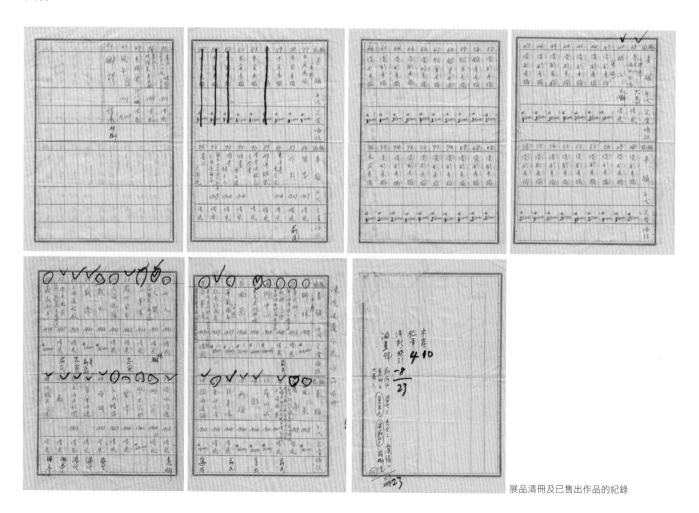

展品清冊及已售出作品的紀錄

文宣

1979.12雄獅圖書出版的展覽畫冊

邀請卡

1979年第106期的《雄獅美術》以陳澄波為專輯，作品〔人體〕為期刊封面，封底亦刊載展覽資訊。

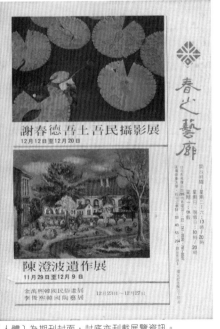

陳澄波家屬致函感謝雄獅美術公司與春之藝廊籌辦陳澄波遺作展

展場

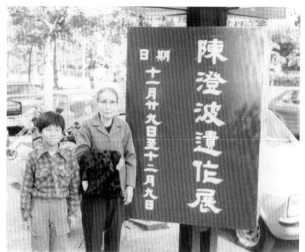

陳澄波遺孀張捷女士與家人攝於展覽告示牌旁

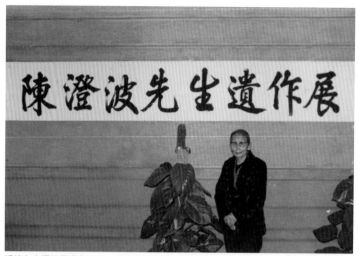

張捷女士攝於展場入口

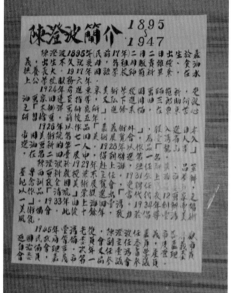

展覽現場張貼的陳澄波簡介

展場一隅

展場一隅

1979.11.30副總統謝東閔蒞臨參觀

行政院政務委員蔡培火蒞臨參觀，左為陳逢椿、右為陳重光。

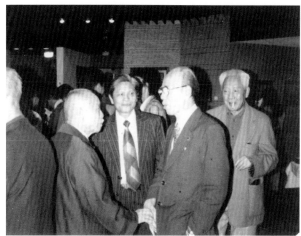

右起：楊三郎、林玉山、陳重光、曹秋圃攝於展場

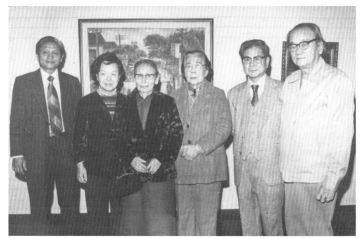

左起：陳重光、袁樞真、張捷、陳進、蒲添生、李石樵攝於展場

左起：曹秋圃、李賢文、陳重光

報導

・〈睹良人遺畫悲喜交織　陳老太太心願已達成　陳澄波個展觀眾絡繹不絕〉《臺灣時報》，1979.12.4，高雄：臺灣時報社

內容節錄

陳澄波是嘉義人，當卅餘年前因意外死亡後，他的妻子獨自含辛茹苦扶養八個孩子長大成人，如今，卅二年的歲月已過去，他們的第三代也已相繼長大，衰老的唯有他的妻子。但是，以往的日子中，她耿耿於懷的，便是為她

的丈夫開辦一個「遺作個展」。

展覽會場中有二幅陳澄波自畫像,是二幅上乘的油畫,陳老太太巍顫顫的對坐著,她似乎是了無所憾,這一生最大的心願是為陳澄波辦個畫展,把陳澄波在日本、上海及臺灣所有畫作一起展出,為此,她曾拜託她丈夫生前的好友,將他們所收藏的作品匯集起來。

如今這個心願已達成。

· 〈團聚─記陳澄波遺作展〉《雄獅美術》第107期,頁96-97,1980.1,臺北:雄獅美術月刊社

內容節錄

（巫永福）「日據時代在臺的日籍畫家在其本國根本無甚地位,他們是靠著殖民政府的庇護才得以在臺灣活躍,相反的,以陳澄波等人為首的臺籍前輩畫家,不僅在日本得到帝展的最高榮譽,回國從事美術運動當然要比日籍畫家高明許多。臺日籍畫家的對抗,最為明顯是臺陽展與府展的對立,一個仗著殖民勢力,另一邊卻全憑畫上的真造詣,高下立見。我認為回大陸期間的陳澄波,在畫藝上的意義只是增加了視野、題材,事實上,當時大陸畫壇可供他學習的並不多,尤其在油畫方面,臺灣要比大陸高出一大截。陳澄波畫面中的紅色最為特別,在好遠的地方看到了都會認得出來。」（中略）

對陳澄波的家屬而言,這次展出具有多重意義。舉行遺作展、出版畫集,是陳老太太含辛茹苦三十二年來最大的心願。今年老太太八十歲大壽,也是陳先生八十五歲冥誕紀念。陳氏家屬與本刊盡了最大的努力將其作品與文字資料做了詳盡的整理,我們發現有許多作品因為收存方式不當,畫面油彩有剝落的現象,適切的修補工作是必要

1980.1《雄獅美術》刊載的陳澄波遺作展報導

考慮的，往後這些作品該如何來收藏，也是一個重要的問題。此外，相信仍有若干我們（包括陳氏家族）未見過的陳氏作品被人收藏著，希望能主動提供線索，讓我們拍攝照片做成資料。這樣將能使得陳澄波一生各個時期作品的風貌更為清晰完整。

· 鄭木金〈陳澄波遺作長留愛國情〉《青年戰士報》，1979.11.29，臺北：青年戰士報社

· 〈陳澄波遺作即展出〉《中國時報》第9版，1979.11.25，臺北：中國時報社

· 胡在華〈陳澄波率真畫如人　倡美運認真影響深〉《中國時報》第9版，1979.11.28，臺北：中國時報社

· 王秋香〈學院中的素人畫家　台灣美術運動的先驅陳澄波〉《中國時報》第8版，1979.11.29，臺北：中國時報社

· 〈陳澄波遺作展　三件作品昨遭破壞〉《中國時報》第9版，1979.11.29，臺北：中國時報社

· 〈畫面污漬‧疑係「霉斑」　陳澄波作品日內可復原〉《中國時報》第9版，1979.11.30，臺北：中國時報社

· 〈陳副總統參觀　陳澄波遺作展　稱讚他是位了不起的畫家〉《青年戰士報》，1979.12.1，臺北：青年戰士報社

附記

陳重光談1979年陳澄波遺作展

說明：本篇訪談文字由賴鈴如於2018年4月2日、9日、16日，經過三次訪談陳重光先生的內容整理篩選而成。

·籌辦因緣

問：是李賢文主動想辦展覽，還是張捷主動促成？

答：第一次來的時候是他新婚蜜月旅行到家裡訪問，順便買了兩幅六號左右的油畫。六年後第二次訪問的時候才自動提出展覽會，已經接觸好臺北市的春之藝廊，我母親也想要發表他（陳澄波）的作品，所以一說就合。

問：春之藝廊是李賢文去談的？

答：對，我們跟春之藝廊都沒有接觸，是李賢文一手包辦，日期是1979年11月29日到12月9日，地點是光復南路春之藝廊。

問：有沒有討論過展覽的經費如何籌措？

答：展覽經費都沒有講，主要是春之藝廊賣畫抽三成，場地費不用，布置由我們來做，畫冊費用沒有提，後來雄獅美術才提起畫冊問題。

問：遺作展從開始籌畫到正式展出大概多久時間？

答：大約半年以前，因為很多圖都剝落，沒有框，所以無法馬上展覽。

·工作分配

問：雄獅美術在遺作展中主要負責什麼工作？

答：場地交涉、訂日期、宣傳，製作畫冊是後來才提到，畫冊一切都是雄獅負責，我們那時候對做畫冊不內行，從攝影到印刷完成為止都是雄獅美術一手

包辦，畫冊完成也沒有給我們看，完成後就拿到展覽場放。

問：畫作由誰清理？修復？

答：當時臺灣沒有專業的修復人員，畫作很多剝落的地方，張義雄先生自告奮勇由他來補畫作剝落的地方，當然不滿意，但是當時沒有專業人員只好如此，畫作剝落的地方空在那裏去展覽不好意思。

問：布展花了幾天？

答：一天，畫由嘉義搬來隔天開始布展。除了楊三郎之外，還有李梅樹、蒲添生，他們指導之外，我們家人，還有陳明全和他舅子開車從嘉義載畫過來也有幫忙布置。

問：展覽宣傳及媒體訪問由誰主持？

答：都是李賢文支持媒體訪問、報紙報導介紹內容都是李賢文籌備，當時報紙有十多家報導，報導的很多，不過都沒有提到父親怎樣死。

問：是李賢文刻意不講？

答：大概刻意不講

問：還是本來就不能講？

答：對，不能講，就寫1947.3.25去世而已。

· 展覽作品

問：展出作品的挑選是誰決定的？

答：跟張義雄一起挑選。

問：展出數量也是你們決定的嗎？

答：數量大概是我們決定，能夠佈置展覽會場，油畫40多幅、淡彩40多幅和其他參考資料為主。

問：有找到一份遺作展的作品清冊，請問實際展出的作品就是根據這份作品清冊嗎？

答：這份清冊應該是我寫的，展出作品應該是根據這份清冊。

問：展出的油畫都是以風景和人物為主，除了一件〔人體〕外，幾乎沒有展裸女油畫，在選件上是否有特別的原因而刻意不選其他的裸女油畫呢？

答：主要是跟當時的社會風氣有關係，那時候展裸女很少，都風景畫比較多，但是素描和淡彩、炭筆大部分都是裸女。

· 展覽經費

問：展覽總花費多少？分別花在那些地方？

答：總經費多少已經忘了，主要用在做畫框、運輸費用、茶會和修畫。

問：修畫不是張義雄修的嗎？也有付他費用嗎？

答：張義雄說很多畫都剝落無法拿去展覽，他自告奮勇要填補，那時候沒有專業的修復人員，所以就是他來填補，填補很不理想，亂七八糟，但是比沒有好。

問：展覽費用如何籌措？

答：費用主要是多年來的儲蓄，我們多年來一直很節省費用，所以有一點儲蓄，儲蓄花下去，當然還不夠，那時候賴洋卿拿七萬五出來，我們後來以〔遠望淺草〕15號來送給他，等於賣他畫，折扣再折扣，當然還是不夠，還有向朋友借，借多少我忘了。

問：展覽期間總共賣了幾幅畫？分別以多少錢賣出？是誰買走的？

答：賣了兩幅畫，一幅是〔花〕10M，吳三連買的，一幅是許鴻源買的〔戰後〕6號和三幅淡彩，因為春之藝廊還要抽三成，所以根本不夠開支。

· 圖錄出版

問：有先決定書的內容及版本、頁數及大小嗎？

答：沒有，彩色只有31頁，不到整個畫冊的一半，而且彩色印的跟真畫差很多，顏色不對，所以我們拿到畫冊的時候很失望。

問：出版費用是現金支付或畫作抵償？事先支付還是出版後付清？

答：出版費用好像是20萬，他的代價是50號的〔淡水河邊〕、〔人體〕20號、還有〔廟〕10號，三張。沒有付現金，以三張畫作代價，當時我覺得代價相當高，但是沒有辦法，我們對於印刷和當時畫的市價也不清楚，所以只好由他們決定。

問：畫冊總共印製幾本？您分到幾本？

答：到底印多少已經忘了，只記得開幕時拿100本發給貴賓，書拿來會場我們第一次看到，第一次看到就

很失望，因為黑白和彩色都是他來照相，拿回去製作，他照相是業餘的，都在日光之下，拿去陽台攝影，所以印出來沒有很理想，那時候我們也很外行，所以隨便他做，他要做之前也沒說要做多大本，要放什麼畫，都是他決定，其中一張37頁中的畫，家裏沒有，為何會放這張圖我也不知道，也不了解這張圖從哪裡來。

問：畫冊裡〔我的家庭〕中《普羅繪畫論》的書名為什麼會被塗掉？

答：那候畫已經掛上去了，後來發覺「普羅」是無產階級之意，字眼太敏感，後來這張畫就卸下，畫冊印還是有印，但《普羅繪畫論》字眼就把它塗掉。

· 開幕

問：開幕當天邀請的貴賓名單是誰決定的？

答：李賢文決定，他在臺北比較方便，所以由他決定

問：蔡培火是受邀前來看展的嗎？還是自行前來？請談談蔡培火來看展的情形？雄獅美術的文章中說他是陳澄波的好友，請問您是否知道他與您父親是怎麼認識的？

答：已經忘了蔡培火怎麼來的，聽說他90歲了，看他爬樓梯都筆直的上下，覺得他很健康，他聽說是我父親的好朋友，但怎樣要好我不知道。我只記得許世賢說，你爸爸要展覽我不來看怎麼行！所以她開會完下班後才匆匆忙忙跑來。其中最有趣的是袁樞真，她站在西湖60F的作品中流眼淚，我覺得很奇怪所以去問她怎麼在流淚？她說陳澄波是她新華藝專的老師，新華藝專可能只有她一個人來臺灣，她說寒暑假老師會帶學生去西湖寫生，回來後會開展覽會，她一直說陳澄波老師的事，說她在學校很關心學生，學生比較窮不夠顏料時，他都不惜成本拿顏料出來擠給他們用，感覺他對學生很親切，很關心學生的生活，緬懷過去讓她流眼淚。她那時候在師大美術系當主任。

· 展場

問：那有貴賓來是誰招待的？

答：都是我在招待的。來了很多名人：謝東閔、林金生、許世賢和蔡培火等，短短幾天當中有差不多四萬人擠滿了展場，春之藝廊的主人他說不賣畫沒關係，那麼多人來看他就很高興，賣的畫不多，但來買的就很勇敢。

問：展覽期間張捷的心情和反應如何？

答：當然很高興，因為她的心願就是發表他（我父親）的創作，有那麼多人來她當然很高興，還能見她丈夫的老朋友，所以內心應該很高興。

陳澄波作品展

日　　期：**1992.2.1-3.1**
地　　點：**臺北市立美術館**
主辦單位：**臺北市立美術館、藝術家出版社**

　　《臺灣美術全集1　陳澄波》是藝術家出版《臺灣美術全集》系列專書的第一本，1992年於臺北市立美術館舉行新書發表會，同時在該館推出「陳澄波作品展」。此展是陳澄波因二二八事件罹難後，首次在官方的美術館裡舉辦的展覽，展品由家屬提供，包括15幅油畫和3幅淡彩速寫及素描數幅等。由於陳澄波是二二八事件受難者，作品有很長一段時間沒有公開展示，直至1979年才有一次較大規模的遺作展在春之藝廊舉辦，但當時報紙均沒有提及陳澄波的死因。時隔12年後，臺灣已經解嚴，報章雜誌已公開談論陳澄波之死，但主辦單位及家屬在敏感的2月28日來臨之前舉辦展覽，則強調不是對二二八事件的抗議，而是希望透過展覽來紀念陳澄波，增進民眾對於陳澄波藝術成就的了解。

展出作品
15件油畫、3件淡彩速寫、素描數件

文宣

 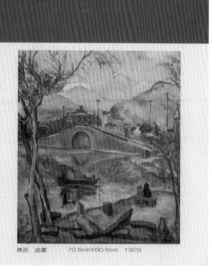

展覽邀請卡

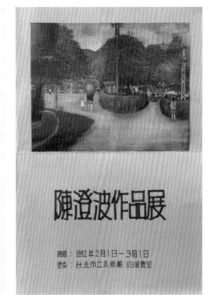

陳澄波作品展

展期／2月1日～3月1日
地點／台北市立美術館103室

台北市立美術館　藝術家雜誌社
——聯合主辦——

■台灣美術全集①陳澄波發表會　■專題演講
時間／2月23日下午2時30分　講　題／勇者的遺像——陳澄波
地點／台北市立美術館視聽室　主講人／顏前英博士
　　　　　　　　　　　　　時　間／2月23日下午3時
　　　　　　　　　　　　　地　點／台北市立美術館視聽室

1992年北美館刊物《美術館導覽9》以「陳澄波作品展」為該期內容　　海報　　《藝術家》雜誌所刊登的展覽廣告

活動

1992.2.1陳澄波家屬於展場前合影，右起：陳前民、陳碧女、陳紫薇、蒲添生、陳重光、陳慧瑛。

1992.2.1陳重光先生於展覽開幕活動上致詞，右側為時任館長的黃光男先生。

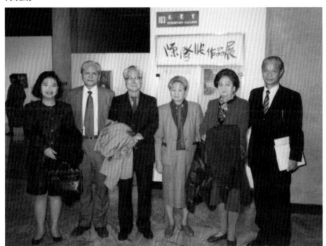

1992.2.1林玉山先生於展覽開幕活動上致詞

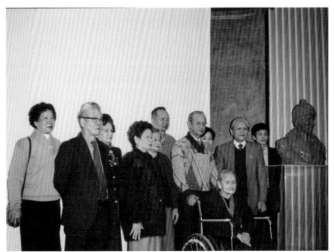

1992.2.23張捷至北美館參加《臺灣美術全集1　陳澄波》發表會，並參觀陳澄波作品展時與家屬留影。

報導

· 鄭乃銘〈陳澄波畫展二月一日登場〉《自由時報》，1992.1.26，臺北：自由時報社

內容節錄

臺北市立美術館訂於二月一日登場的「陳澄波紀念畫展」，已正式更名為「陳澄波畫展」（中略）由於這項畫展，當初被藝術界視為今年紀念二二八事件的相關藝術活動之一。但實際上，北美館、藝術家雜誌和陳氏家族根本不擬與二二八事件扯在一起，更也非為紀念陳澄波二二八事件波及過世的相關性展覽。

· 陳長華〈二二八受難畫家　陳澄波作品展　兒子說當年〉《聯合報》第12版／文化廣場，1992.1.31，臺北：聯合報社

內容節錄

嘉義市參議員派陳澄波、柯麟為「和平使者」，帶慰問品到機場與外省軍民溝通，未料立即被拘留。

一九四七年三月二十五日早上七點多，傳出「和平使者」將被槍殺的消息，陳重光記得他和二姊匆忙趕到警局附近，正好遇到囚車，包括他父親在內的四位參議員，被反手縛緊。父親的目光投射過來，彼時的心情難以形容。

「在人牆的簇擁下，我們聽到槍聲。屍體曝曬著，直到下午。」陳重光說，他母親唯恐送葬時再生變故，留他和弟弟在家，只由家中女眷扶靈到墓地。（中略）

有一位曾當選省議員的醫生太太，平日和他父親交情頗深。他父親死後，這位太太怕受牽連，竟把兩幅他父親的作品，從牆上摘下來燒掉！

· 陳銘城〈在二二八事件中罹難四十五週年　臺灣畫家陳澄波遺作昨起展出〉《自立早報》，1992.2.2，臺北：自立早報社

內容節錄

陳澄波的長子陳重光昨天在展出時表示，這次的展覽系紀念陳澄波逝世四十五周年，他希望二年後舉行更大型的陳澄波百歲作品展時，能商借其他收藏作品，較完整呈現陳澄波的畫作。

· 楊惠芳〈政治陰影下的悲劇畫家　陳澄波作品

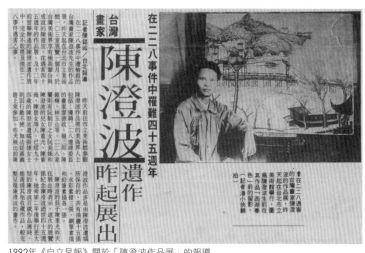

1992年《自立早報》關於「陳澄波作品展」的報導

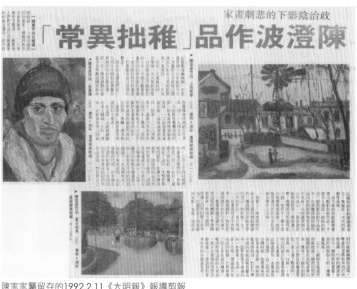

陳家家屬留存的1992.2.11《大明報》報導剪報

「稚拙異常」〉《大明報》第5版／藝術投資，1992.2.11，臺北：大明報社

‧黃寶萍〈美術顯學墾荒初見收成　台灣美術全集出版了　陳澄波專卷昨天發表〉《民生報》第14版／文化新聞，1992.2.24，臺北：民生報社

內容節錄

國策顧問陳奇祿博士、師大美術研究所教授王秀雄在發表會致詞時都指出，過去臺灣對本土美術的熟悉程度反不及西洋美術，而今情況已大為扭轉；陳奇祿並認為，臺灣美術已成為顯學，「臺灣美術全集」的出版勢必引起臺灣美術發展的關懷和熱心。

國立藝術學院教授林惺嶽表示，以陳澄波專卷為第一本，意義重大，這是對他悼念和推崇，同時，這本書的完成多得力戰後出生的新生代，也代表歷史傷痕會由新生代來彌補，這是令人安慰的。

他（林惺嶽）說，9年前有一名英國研究生來臺研究臺灣美術，一年後無功而返，因為找不到資料，

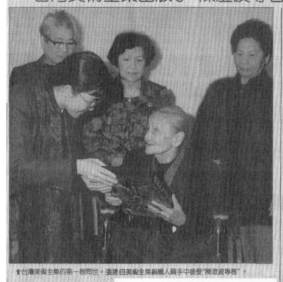

1992年《民生報》關於《臺灣美術全集》出版的報導

他對林惺嶽說，很難相信臺灣的經濟發達，美術資料居然停留於「荒蕪」階段。臺灣美術全集的出版總算跨出第一步。

‧李梅齡〈不是抗議，是紀念　藝術界今年為二二八舉辦兩項活動　（1）北美館舉辦陳澄波紀念展〉《中國時報》第20版／文化新聞，1992.1.19，臺北：中國時報社

‧〈臺灣美術全集新書發表會〉《藝術家雜誌》第34卷第4期，頁232-235，1992.4，臺北市：藝術家雜誌社

陳澄波百年紀念展

日　　期：：**1994.2.26-3.13**
地　　點：嘉義市立文化中心
主辦單位：嘉義市政府、中國時報

　　「陳澄波百年紀念展」是八十三年度全國藝文季一系列活動中的首檔大型展覽，為歷年來介紹陳澄波作品、生平、文物、史料最完整的一次，展出油畫、膠彩、素描、水彩、書法等，計102件。畫展佳評如潮，吸引了近五萬人入場觀賞，包括：李登輝總統、省主席宋楚瑜、林洋港院長、郝柏村資政、衛生署長張博雅等均蒞臨展場。其中，更是首次展出陳澄波遺照，據陳重光先生描述：「當時李登輝總統看到遺照時，不禁啊了幾聲，看了差不多三分鐘之久。」

展出作品

油畫48件；書法、膠彩、淡彩、素描等54件

文宣

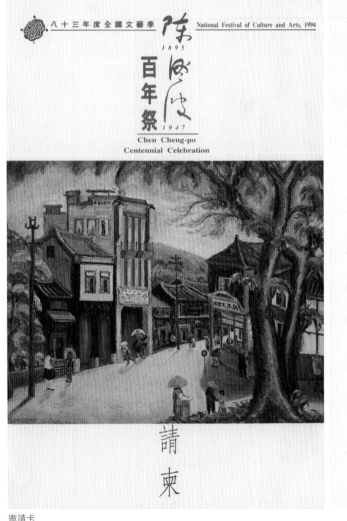

邀請卡

陳澄波百年祭——系列活動

1.
陳澄波紀念舞展——雲門舞集演出
元月二十六、二十七日　19:30~21:30
省嘉工禮堂（已舉行）

2.
管韻競穿音
二月二十日　19:30~21:30
省嘉女中正館

3.
陳澄波雕像奠基典禮
二月二十六日　14:00~15:00
文化中心廣場

4.
陳澄波百年紀念展
二月二十六日至三月十三日　9:00~17:00
文化中心第一展覽室

5.
紀念陳澄波音樂會——歷史的腳步聲
二月二十六日　19:30~21:30
中正公園露天音樂台

6.
美術家陳澄波學術論文研討會
三月二日　8:30~16:00
文化中心演講廳

7.
兒童競圖
三月六日　8:00~12:00
文化中心・中山公園

8.
兒童競圖展覽揭幕及頒獎典禮
三月十三日　10:00~12:00
文化中心

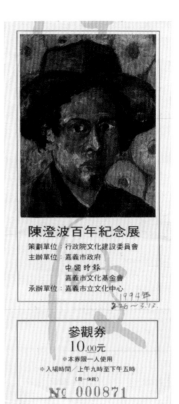

展覽專輯　　　　　　　　　　　　　　　　　　　　　　　　　　　　展覽門票

展場

全國文藝季與陳澄波百年祭展覽的廣告看板　　　　　　　　　全國文藝季與陳澄波百年祭展覽旗幟

1994.3.4李登輝總統與宋楚瑜蒞臨展場，由展覽承辦人黃澄謚（左四）接待。　　　展場一隅

展覽閉幕前場外仍然有大排長龍等待入場的民眾

活動

1994.1.19展覽記者招待會，右起為雲門舞集負責人林懷民、嘉義市文化中心主任賴萬鎮、陳重光。

1994.2.26陳重光先生於展覽開幕致詞，左起為嘉義市長張文英、文建會主委申學庸。

1994.2.26於嘉義市立文化中心廣場，由文建會主委申學庸、陳澄波長子陳重光等人參與陳澄波雕像基座的破土儀式。該雕像的製作基金，來自林懷民率領雲門舞集於嘉義義募款而得，製作則委託陳澄波外孫蒲浩明負責，此為全臺首座設置於公共場所的藝術家雕像，也是國內首座非政治人物的公共塑像。雕像於1995年2月25日揭幕。

1994.3.2於嘉義市立文化中心演講廳舉辦陳澄波學術論文研討會，由臺北故宮書畫處處長林柏廷（照片中間發言者）擔任主持人。

報導

· 張文一〈讓市民一睹千萬名畫 林懷民發起募款〉《臺灣新聞報》第9版／雲嘉南焦點，1994.1.20，高雄：臺灣新聞報社

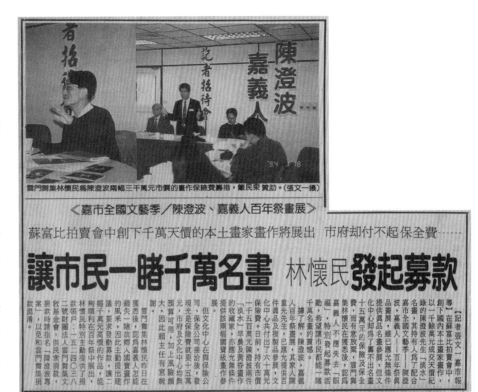

1994年《臺灣新聞報》刊載林懷民先生為展覽發起募款的報導

內容節錄

在蘇富比拍賣會中，創下國內本土畫家畫作，以一千餘萬元成交天價紀錄的陳澄波先生「淡水」名畫，其持有人為了配合嘉市全國文藝季——陳澄波，嘉義人——百年祭真品畫展，雖已應允無條件提供真品名畫參展，但文化中心卻為了籌不出名畫十五萬元的保險及保全費，而有意放棄，雲門舞集林懷民在獲悉後，認為嘉義人不應失去「眼福」，特別發起募款活動，希望讓市民都能一睹千萬名畫的震撼。

· 編輯部〈「嘉義人—陳澄波百年祭」的反思〉《雄獅美術》第276期，頁34，1994.2，臺北：雄獅美術月刊

內容

十三年前，本刊一○六期製作「陳澄波專輯」。

該期編者的話：「雄獅出版一系列美術家專輯，將臺灣畫壇上奮鬥數十年，並且有卓越畫藝的前輩畫家的創作精神及其作品原貌，深入地介紹給讀者，我們必先尊重我們第一代的美術家，然後第二代、第三代才能獲得一致的尊重與認可。臺灣美術的接續與開拓，正是如此一代一代薪火相傳。」

又說：「在臺灣早期美術運動史，陳澄波是個活躍的人物，但逝世三十二年來，他的名字幾乎被畫壇遺忘了，其生平、畫藝更是湮沒不彰。」十三年後的今天，前輩美術家已入臺灣的美術史，作品更是得美術館的珍藏，頗令當年參與美術家專輯製作者欣慰。

一九七九年十二月的「陳澄波專輯」，同時配合策劃的陳澄波遺作展，在臺北春之藝廊展出。這是二二八事件後陳澄波作品首度公開發表與大量評介。當年在高雄美麗島事件的緊張氣氛中，陳澄波受難之悲情往事不克報導，令該期專輯未具完備。這項遺憾，今天本刊藉陳澄波的百年祭來彌補。我們在此特別感謝陳澄波長子陳重光撰寫〈回首竟百年〉，讀來實在感人肺腑。也要感謝詩人李敏勇的文章〈殞落的星——陳澄波〉，給我們若干臺灣美

術的反思。（編按）

- 劉易〈諸羅巨人陳澄波百年紀念大展〉《臺灣新生報》第20版／美的盛宴，1994.1.31，臺北：臺灣新生報業股份有限公司
- 胡永芬〈嘉義市文藝季　推出紀念美術大師的系列活動　陳澄波百年祭26日揭幕〉《中時晚報》1994.2.24，臺北：中時晚報社
- 陳重光〈一腔熱血灑故土〉《中國時報》第46版，1994.2.26，臺北：中國時報社
- 蔣勳〈艱難時代中的美麗畫境〉《中國時報》第46版，1994.2.26，臺北：中國時報社
- 李維菁〈響三聲鑼　陳澄波百年祭活動揭開序幕〉《中國時報》第6版／綜合新聞，1994.2.27，台北：中國時報社
- 陳重光〈回首竟百年——「嘉義人——陳澄波百年祭」紀念展有感〉《雄獅美術》第276期，頁35-43，1994.2，臺北：雄獅美術月刊
- 李敏勇〈殞落的星〉《雄獅美術》第276期，頁46-51，1994.2，臺北：雄獅美術月刊
- 林春元〈李總統林洋港觀賞陳澄波畫展　欣見多幅「淡水風光」畫作　總統暢談當年景物〉《中國時報》，1994.3.5，臺北：中國時報社
- 葉長庚〈陳澄波熱　未減　小朋友參與作畫　頗具薪火相傳意義〉《聯合報》，1994.3.7，臺北：聯合報社
- 〈「陳澄波・嘉義人」系列活動　參觀人潮創紀錄〉《臺灣新聞報》第13版，1994.3.10，高雄：臺灣新聞報社
- 廖素慧〈參觀人數三萬餘　冠蓋雲集　紀念物被搶購一空　陳澄波畫展　嘉市文化中心風光〉《中國時報》，1994.3.13，臺北：中國時報社

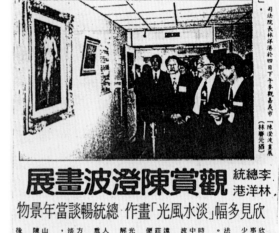

陳家家屬留存的報導剪報，內容述及李登輝總統專程前往參觀此次展覽，以及與陳重光先生的互動。

1994.3.10《臺灣新聞報》的報導特別提及展覽企劃人員的功勞

陳澄波百年紀念展

日　　期：1994.8.6-10.31
地　　點：臺北市立美術館
主辦單位：臺北市立美術館、中國時報

　　1992年臺北市立美術館第一次舉辦了陳澄波的小型畫展，兩年後的1994年正是陳澄波的百歲誕辰，2月在嘉義市立文化中心已先舉辦「陳澄波百年祭」的大型展覽，獲得廣大迴響。臺北市立美術館更以美術史的角度出發，除了全力商借陳澄波留存於臺灣各地的傑出作品，也同時舉辦與陳澄波同一年出生（1895年）的前輩藝術家劉錦堂的百年大展。這兩位藝術家都經歷了文化與民族認同的種種掙扎，但是都各自以自己的方式走出一條藝術的道路。透過此次展覽將兩位藝術家的作品一同呈現，提供觀眾理解臺灣過往一個世紀所走過的各種困苦歷程。

展出作品
油畫、膠彩、粉彩共102件

文宣

展覽圖錄

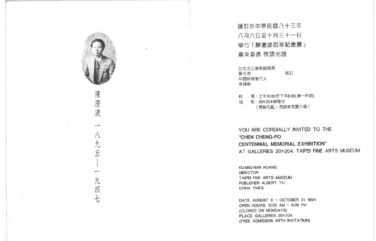

展覽邀請卡

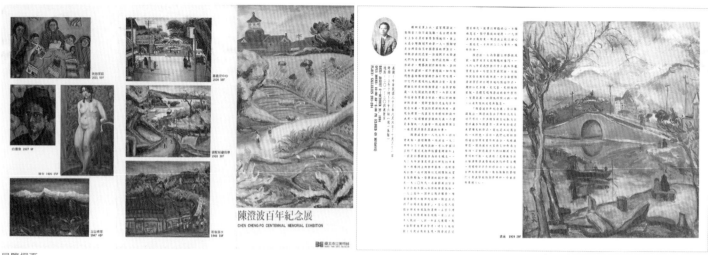

展覽摺頁

展場

展覽現場一景

活動

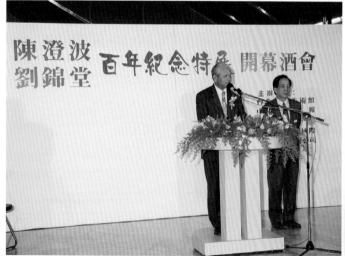

1994.8.5開幕酒會上陳重光先生致詞，右方站立者為北美館館長黃光男。

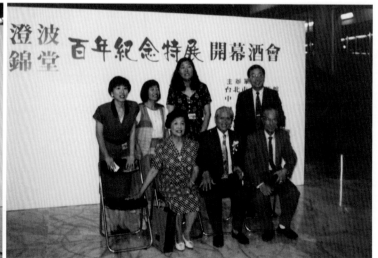

陳澄波家屬與展覽承辦人林育淳（後排左一）合影

報導

・曾麗容〈陳澄波、劉錦堂紀念展今日開幕　臺灣第一代畫家的百年盛事〉《自立早報》第14版／綜藝頻道，1994.8.6，臺北：自立早報社

內容

臺灣社會解嚴之後，最顯著的現象之一是：追逐文化發言權的造勢活動一波波興起，且通常伴隨著市場機制而運作，歧異、多元的文化生態景觀，衝得最快的便是大家有目共睹的「本土熱」。

而反映在臺灣的繪畫市場上，由於八八、八九年的股市狂飆，使金融、投資業的企業新貴一時之間全成了藝術收藏界的聞名「大股」，再加上國際藝術透過主流拍賣機構紛紛進駐臺灣，有效率地把臺灣本土第一代畫家的作品推上解讀臺灣現代美術史的第一座高峰，因此，老畫家的作品個個水漲船高，在拍賣會上也多以「壓軸之寶」的姿態現身。

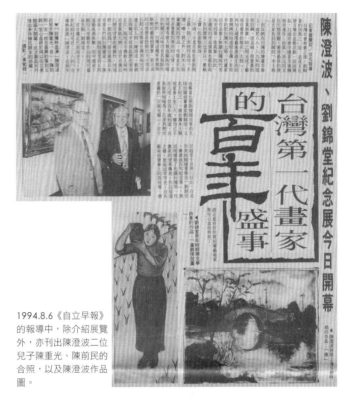

1994.8.6《自立早報》的報導中，除介紹展覽外，亦刊出陳澄波二位兒子陳重光、陳前民的合照，以及陳澄波作品圖。

不過，小老百姓在看新聞之餘，除了常被作品的「天價」嚇一跳之外，對本土前輩畫家的作品，可能並不全然存著愛悅尊崇的心情。這意味著有能力競逐藝術市場的收藏者品味仍有其偏限性。然而，臺灣這幾年來頻頻舉辦的藝術拍賣會，最正面的功勞便是挖掘出不少傑出且都又差點被臺灣美術史所遺忘的人物，陳澄波、劉錦堂俱屬其中經得起歷史重新定位、風格至今猶耐人尋味的重量級大將。由於臺灣近代歷史背景的複雜性，使他們一個成為「首位敲開日本帝展大門的臺灣畫家」（陳澄波），一個則是受到五四運動風潮衝擊，在中國留下醒目人性關照作品的現代藝術先驅（劉錦堂）。

・鄭乃銘〈趕上百年列車　陳澄波油畫　浴火重生〉《自由時報》第28版／藝術文化・影視資訊，1994.8.7，臺北：自由時報企業（股）

內容

民國八十一年二月二十三日本報藝文版一篇「陳澄波專冊重現藝術風華」報導，意外證實兩幅傳遭燒燬的陳澄波油畫確實還留存在人間！使得昨日在北美館揭幕的「陳澄波百年紀念展」更具意義。

當初「陳澄波專冊重現藝術風華」報導裡，記者提及陳澄波的公子陳重光說「在二二八之後的那段日子，人人自危。有位曾當選省議員的醫生太太，平日和父親交情頗深，家中藏有父親作品兩幅，父親死後，她怕受到牽連竟把畫由牆上摘下燒掉」。誰知，當這篇報導輾轉被此醫生家族看到後，家族開始試著去回溯到底陳澄波的這兩幅油畫是否真被燒燬，結果發現這兩幅油畫根本被「保存」下來。

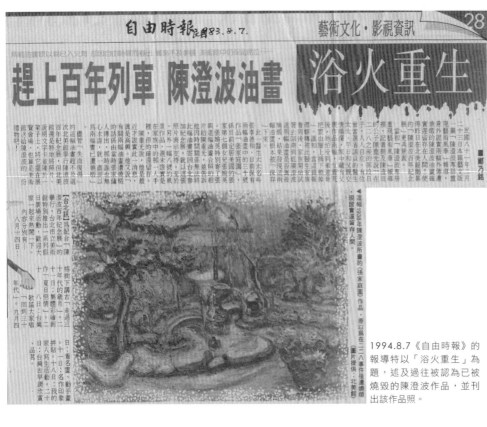

1994.8.7《自由時報》的報導特以「浴火重生」為題，述及過往被認為已被燒毀的陳澄波作品，並刊出該作品照。

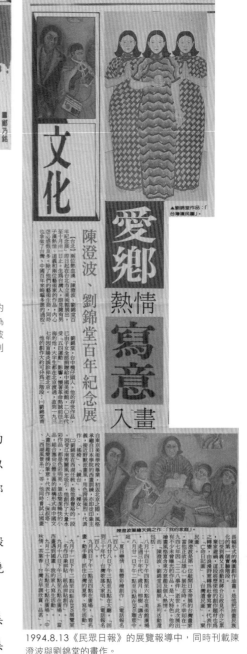

1994.8.13《民眾日報》的展覽報導中，同時刊載陳澄波與劉錦堂的畫作。

此一醫生太太名叫張李德和，目前保有兩幅油畫中的三十號作品「張家庭園」[1]，係目前定居美國的張家第七個女兒張婉英。張婉英特別寄了張與這幅油畫合照的相片給陳重光，並告訴他因時間關係無法將此幅油畫寄回臺北參加紀念展，就以這張照片表示支持。至於，另外一幅八號的風景作品，還未證實是在家族中的那一人手裡，但的確還留存。

陳重光說，他是最近才證實此一消息，真是高興。他又說「有關兩幅油畫遭燒燬的話係由當時張家傭人傳出，那時誰也無心求證，就一直誤以為兩幅畫已遭燒燬」。

儘管「失而復得」的這幅油畫趕不及這次北美館舉行陳澄波百年紀念展，但北美館還是特地將照片、說明文字卡並陳於一架子上，將它擺在展覽會場，也算是美術館送給陳澄波的一份禮物吧！

・李維菁〈陳澄波、劉錦堂百年展　今晚酒會　明天揭幕〉《中國時報》，1994.8.5，臺北：中國時報社
・黃光男〈百年對「畫」・百年省思〉《中國時報》第43版，1994.8.6，臺北：中國時報社
・李維菁〈陳澄波劉錦堂百年紀念畫展今揭幕〉《中國時報》第5版／生活新聞，1994.8.6，臺北：中國時報社
・〈生命如朝露　藝術若磐石　陳澄波、劉錦堂百年　北市美展畫禮讚〉《民生報》第14版／藝術新聞，1994.8.6，臺北：民生報社
・李維菁〈陳澄波、劉錦堂百年展開始〉《中國時報》第33版／藝文焦點，1994.8.7，臺北：中國時報社
・〈愛鄉熱情寫意入畫　陳澄波、劉錦堂百年紀念展〉《民眾日報》第23頁／文化，1994.8.13，高雄：民眾日報社

1. 現名〔琳瑯山閣〕。

東亞油畫的誕生與開展

1999.4.10-5.23／靜岡縣立美術館　　1999.5.29-7.11／兵庫縣立近代美術館

1999.7.17-8.29／德島縣立近代美術館　　1999.9.12-10.20／宇都宮美術館

1999.10.30-12.19／福岡アジア美術館　　2000.6.3-8.27／臺北市立美術館

主辦單位：靜岡縣立美術館、讀賣新聞社、美術館聯絡協議會、靜岡第一電視台、兵庫縣立近代美術館、

德島縣立近代美術館、宇都宮美術館、福岡アジア美術館、臺北市立美術館（按巡迴展順序）

　　日本靜岡縣立美術館籌辦此展六年，旨在探討西洋繪畫對東亞區域的影響與發展歷程，邀請日本、臺灣、韓國、中國重要級畫家參展，臺灣則是由臺北市立美術館統籌規畫，邀集了前輩畫家陳澄波、陳植棋、倪蔣懷、郭柏川、廖繼春、李梅樹、楊三郎、李石樵等人37件作品赴日展出，展覽巡迴靜岡、兵庫、德島、宇都宮、福岡等地，此為戰後陳澄波作品首次赴日展出。展覽原於1999年底結束，但隔年在臺北市立美術館林曼麗館長的努力下，順利接續來臺展出。

展出作品

〔夏日街景〕、〔我的家庭〕、〔嘉義街景〕

文宣

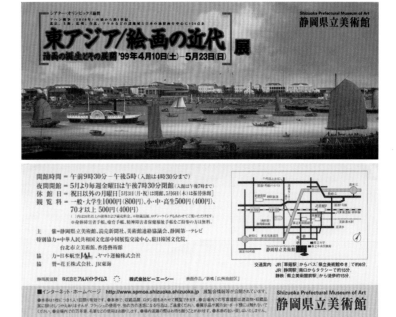

靜岡縣立美術館的展覽邀請函　　　　　　靜岡縣立美術館展覽參觀券

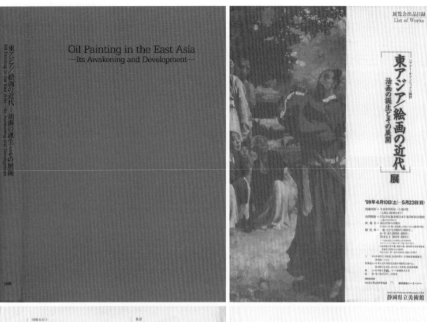

靜岡縣立美術館展覽圖錄，分別是封面、出品目錄。

靜岡縣立美術館展覽海報

宇都宮美術館展覽介紹傳單

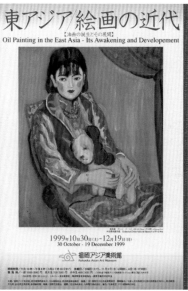

宇都宮美術館展覽摺頁

福岡亞洲美術館展覽海報

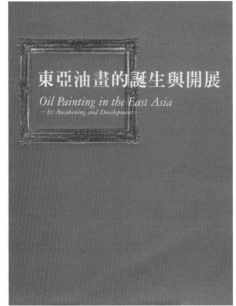

臺北市立美術館展覽圖錄

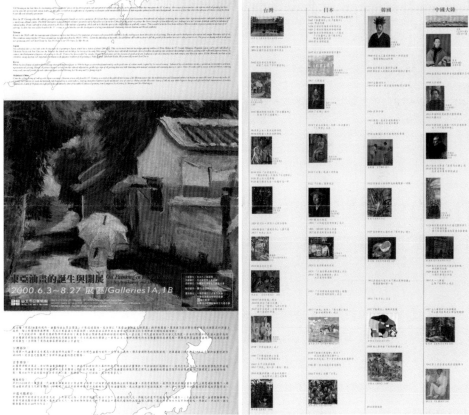

臺北市立美術館展覽摺頁

展場

1999.4.9陳重光夫婦與林曼麗館長於靜岡縣立美術館展出的陳澄波作品前合影

藝術家家屬及貴賓於臺北市立美術館大廳合影

陳重光與友人合影於臺北市立美術館展場

2000年總統陳水扁參觀臺北市立美術館的展覽，陳重光先生為他導覽。

報導

‧許湘欣〈東亞油畫展　臺灣入列〉《台灣日報》第12版，1999.4.8，臺中：台灣日報社

內容節錄

林曼麗指出，「東亞油畫的誕生與開展」，臺灣共有二十二名前輩藝術家，例如張義雄、陳澄波等人的畫作參加，為什麼說別具意義？主要是從文化的角度來看，因為日本過去一直刻意忽略臺灣，所以這次為了探討東亞地區的西洋油畫發展，耗費四、五年期間籌備的「東亞油畫的誕生與開展」，除了日本、大陸、韓國，臺灣並沒有被忽略掉，前輩畫家的畫作，得以在官方合作下，首度在日本不僅一家公家美術館巡迴展出，不但顯得展覽本身的視野更遼闊，也證明臺灣藝術界近幾年努力發展，不得讓日本不正視的成績。

‧鄭乃銘〈東亞前輩畫家的藝氣之爭〉《自由時報》第39版／藝術特區，1999.4.17，臺北：自由時報企業（股）

內容節錄

靜岡縣立美術館自從七年前籌辦過石川欽一郎的專題研究展後，就開始著手規畫這個展覽。據靜岡縣立美術館的館長吉岡健二郎表示，東亞國家，特別是受到漢字影響的幾個國家，都曾經在先後不同時間接受西方藝術的沖激，每個國家的面貌都不一樣。因此，整個大展覽的結構是以十九世紀、二十世紀初期為經緯，將臺灣、中國、韓國、日本這個世代的油畫家一起放在同一個空間中，透過作品仔細觀察箇中的獨立或相對性。（中略）

〈展品介紹〉

難得露面　老畫精彩

臺灣亮眼聚焦　大陸一新耳目

四月十日起，正式對外開放的「東亞油畫的誕生與開展」展覽，靜岡縣立美術館到底商借到什麼「寶貝」？

先以臺灣前輩畫家的作品來說，靜岡縣立美術館委託臺北市立美術館擔任臺灣部分的策展人，臺灣這次「出線」的前輩畫家名單是：倪蔣懷、陳澄波、郭柏川、廖繼春、李梅樹、藍蔭鼎、顏水龍、陳植棋、陳慧坤、李石樵、楊三郎、廖德政等二十二位畫家共三十七件畫作。而陳澄波的公子陳重光、李梅樹的公子李景光、藍蔭鼎的公子藍高津亦專程前往參加揭幕式。

作品方面，陳澄波的〔夏日街景〕、〔我的家庭〕，李梅樹〔黃昏〕難得露臉，藍蔭鼎一九二四年的〔夜店〕水彩畫作，更是十分精彩的畫作，另外，李石樵的〔田

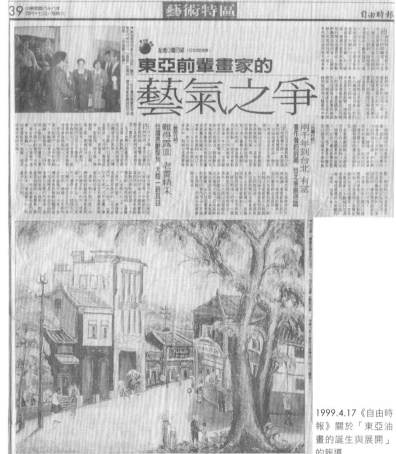

1999.4.17《自由時報》關於「東亞油畫的誕生與展開」的報導

園樂〕油畫、洪瑞麟一九三三年〔日本貧民窟〕油畫，都是現場注意的焦點。

・鄭乃銘〈忘記配音的最佳影片　「東亞油畫的誕生與展開」觀後省思〉《CANS藝術新聞》第21期，頁86，1999.5，臺北：華藝文化事業有限公司

內容節錄

以靜岡縣立美術館的「東亞油畫的誕生與開展」專題展中，為顧及到中國與臺灣政治問題，所以刻意不在展覽現場以國家來做展區的區隔，全部以編號為作為畫作的區隔。這個立意固然是相當體貼，卻因為所有作品都以橫向來作為呈現的思考模式，實在很難從展品中體察各個國家作品在面對外來文化刺激時，從直線所串組下來演變過程，甚或是彼此間的相互影響性。這個面相其實也相當有趣，既然抽取四個國家來作為舉證，那麼可以想見這四個國家一定在某種層界方面，共通性及影響性，絕對是不可避免的。但是，在整個會場裡，只簡單做了兩張時代背景說明卡，相互間的類比性或者影響性，不僅缺乏時空的串聯，更談不上任何形式上的說明。假設，一個全然不知這背景的觀眾進到會場，他（她）又如何能從展覽裡去得知美術館辛苦工作所欲呈顯的論點呢？也就不必提靜岡縣立美術館藉此所欲彰顯的美術館地位、學術研究地位了。

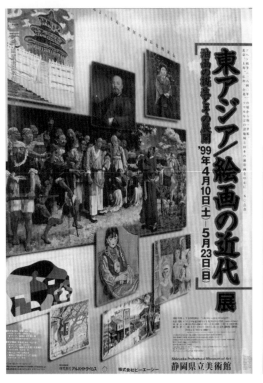

‧〈專訪　靜岡縣立美術館館長　吉岡健二郎〉《CANS藝術新聞》第21期，頁88，1999.5，臺北：華藝文化事業有限公司

內容節錄

問：展覽架構如此龐大，你們是如何來挑選作品？

答：的確！這是一個十分艱困的一項工作。我必須承認，我們對日本方面的藝術比較熟悉，相對之下，對於其他國家的藝術就不見得有深入研究。因此，整個展覽的構成，係採取委託策畫的方式來進行，也就是說，在不同的國家有委託不同的策劃人，大家共同來組合出這個展覽。西方對繪畫所呈現出的語言，不論是在筆法、空間、明暗……等等方面，都和東方有相當程度的距離，我們企圖從這個角度切入，呈現出各個國家在面對西方藝術思潮衝激下的個別性。

‧林曼麗〈臺灣「新美術」的萌芽及其發展　22位臺灣前輩畫家、37件作品赴日本靜岡美術館展出〉《CANS藝術新聞》第21期，頁73-77，1999.5，臺北：華藝事業文化有限公司

內容節錄

陳澄波（1895至1947），是第一位入選日本帝展的臺灣畫家。此次展出的〔夏日街景〕是陳澄波目前存世的第一期代表作品，也是第二次入選帝展的作品。陳澄波與當時的臺灣油畫家有相同的系譜，就讀於臺灣總督府國語學校，受教於石川，初探西洋美術之奧妙，後入東京美術學校接受田邊至指導，更入研究科專攻西畫，課餘更加入岡田三郎助設立之「本鄉繪畫研究所」鑽研素描達五年之久，但陳澄波回臺之後因工作不甚滿意，於1929年轉赴上海發展，任教於新華藝專至1933年返回臺灣。此次展出的三件作品正好代表陳澄波創作生涯的三個時期。入選第八回帝展的〔夏日街景〕（1927）是陳氏留日時期的代表作，〔我的家庭〕（1931）是陳氏赴上海後與家人團圓後完成的特殊意涵的力作，〔嘉義街景〕（1934）是陳氏從上海回臺後，對臺灣風景有新的體認，嘉義街景與淡水風光是此時最重的創作系列，構圖更為精要且節奏豐富，是一生為挖掘臺灣風貌提昇東方文化精髓而奮鬥不懈的畫家。（中略）

此次的展出，含括了22位臺灣畫家的37件作品，這37件作品幾近完整的呈現了1950年代以前臺灣第一代西洋畫家的

専訪 靜岡縣立美術館館長 **吉岡健二郎**

台灣「新美術」的萌芽及其發展
22位台灣前輩畫家、37件作品赴日本靜岡美術館展出

CANS觀點：
廿世紀末亞洲 已不是日本獨強局面
中國、台灣應致力營造華人藝術圈時代來臨

刊載於《CANS藝術新聞》
的靜岡縣立美術館館長專訪
（左）

刊載於《CANS藝術新聞》的
林曼麗館長專文（右）

風格，由於篇幅的關係，無法一一詳細介紹說明。但是臺灣「新美術」的萌芽，臺灣近代美術的啟蒙，透過日本的管道，當時臺灣油畫先驅者因接觸西洋與日本的現代文明，進而反省臺灣的文化體質，終於讓「新美術」在這塊土地上落地生根，也開啟了臺灣近代美術的大門。從第一代臺灣西洋畫家的作品中，可以體驗出，儘管各個畫家有不同的系譜，不同的學習背景，作為一個先驅者共同的特色，就是強韌的生命力與永不屈服的理想性格。雖然在「學院」及「帝展」「臺展」「府展」的強力制約下，在殖民統治的大環境下，臺灣第一代西洋畫家為臺灣美術留下的資產，奠定了臺灣美術邁向現代的基石。

・張伯順〈李梅樹代表作　東瀛借展〉《聯合報》文化藝術版，1999.3.8，臺北：聯合報系

・李維菁〈台灣前輩畫家作品靜岡展出〉《中國時報》，1999.4.17，臺北：中國時報社

・黃寶萍〈東亞油畫　靜岡美術館大展　空前探索　林曼麗發表論文〉《民生報》第19版，1999.9.4，臺北：聯合報系

陳澄波　帝展油畫第一人

2006.2.9-3.26／台灣創價學會斗六景陽藝文中心
2006.4.9-6.23／台灣創價學會臺北錦州藝文中心
主辦單位：台灣創價學會

展出作品

油畫、膠彩、粉彩、素描等

文宣

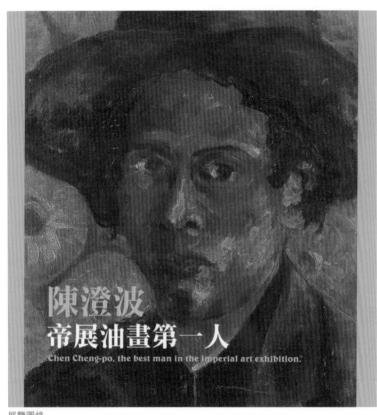

展覽圖錄

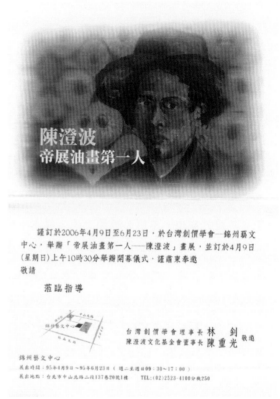

展覽邀請卡

報導

・余雪蘭〈陳澄波畫展　斗六展真品〉《自由時報》B7版／嘉義焦點，2006.2.21，臺北市：自由時報企業（股）

內容節錄

陳澄波是臺灣入選日本最高美術競賽「帝展」的第一人，不幸在228事件中，代表與軍方進行和平談判時遭槍殺，1994年，嘉義市文化中心舉辦陳澄波百年紀念展，嘉義鄉親才得以全面欣賞到這位推動臺灣西畫先驅的油畫大師精彩之作，多達4萬餘人前來參觀，後來移師臺北市立美術館，1個月內更有高達11萬人參觀，之後，陳澄波的油畫作品屢在國際拍賣會上創下華人藝術畫作的新高。

陳澄波的兒子陳重光指出，陳澄波百年紀念展結束之後，所有陳澄波的畫重回到原有收藏人手中，而陳澄波文化館目前所展出的都是複製畫，很多人想欣賞真畫卻無法如願，直到今年初，台灣創價學會推展創造優質人生，決

定贊助，即日起至3月26日止，在雲林縣斗六市北平路的景陽藝文中心展出，並預定4月8日移師到臺北市中山北路錦州藝文中心。

- 段鴻裕〈帝展油畫第一人　陳澄波畫展〉《聯合報》，2006.2.10，臺北市：聯合報系
- 〈推動藝術　為社區注入嶄新活力〉《和樂新聞》第1版／要聞，2006.2.22，臺北市：台灣創價學會
- 〈帝展油畫第一人——陳澄波　創價文化藝術系列臺北錦州藝文中心登場〉《台灣日報》第12版／文化臺灣，2006.4.7，臺中市：台灣報業（股）

嘉義焦點

B7 自由時報 2006年2月21日／星期二

陳澄波畫展　斗六展真品

〔記者余雪蘭／嘉市報導〕陳澄波文教基金會與台灣創價學會在228前夕於雲林縣斗六景陽藝文中心舉辦「帝展油畫第一人—陳澄波」畫展，展出46幅陳澄波的真品，這是繼1994年嘉市文化中心舉辦陳澄波百年紀念展之後，最盛大的展覽。

陳澄波是台灣入選日本最高美術競賽「帝展」的第一人，不幸在228事件中，代表與軍方進行和平談判時遭槍殺，1994年，嘉義市文化中心舉辦陳澄波百年紀念展，嘉義鄉親才得以全面欣賞到這位推動台灣西畫先驅的油畫大師精彩之作，多達4萬餘人前來參觀，後來移師台北市立美術館，1個月內更有高達11萬人參觀，之後，陳澄波的油畫作品屢在國際拍賣會上創下華人藝術畫作的新高。

陳澄波的兒子陳重光指出，陳澄波百年紀念展結束之後，所有陳澄波的畫重回到原有收藏人手中，而陳澄波文化館目前所展出的都是複製畫，很多人想欣賞真畫卻無法如願，直到今年初，台灣創價學會推展創造優質人生，決定贊助，即日起至3月26日止，在雲林縣斗六市北平路的景陽藝文中心展出，並預定4月8日移師到台北市中山北路錦州藝文中心。

2006.2.21《自由時報》關於台灣創價學會於斗六展出陳澄波的報導

帝展油畫第一人　陳澄波座談會

時　間：2006年4月9日

主持人：林釗／台灣創價學會理事長

出席代表：（以發言順序）

陳重光／陳澄波文化基金會董事長

王秀雄／國立臺灣師範大學名譽教授

顏娟英／中研院歷史語言所研究員

李欽賢／美術學者

蒲浩明／文化大學美術系教授

劉永仁／臺北市立美術館助理研究員

講題：

一、陳澄波藝術的一生

二、陳澄波對臺灣美術啟示作用

三、陳澄波與臺陽美協

四、30年代初陳澄波與上海畫壇關係

五、陳澄波與決瀾社

紀錄整理／郭婉玲、曾期星、周之維、孫碧璟、黎玥岑〈帝展油畫第一人　陳澄波座談會〉《創價藝文》第3期，頁94-101，2006.12.10，臺北：正因文化事業有限公司

座談會內容節錄

王秀雄教授：

今天從二項觀點來談：一是日據時期藝術氛圍與陳澄波作品的關係。二是陳澄波作品對臺灣畫壇的啟示。

首先，從陳澄波在日本留學時來作探討。由於當時正值日本大正民主思潮時期，對東京的藝術發展有很大的影響。例如在東京成立了第一座東京市美術館，開始舉辦大型展覽會。「帝展」等大型美展，就在這樣的氛圍下產生。

（中略）一時之間，畫壇百家齊鳴，這些對於美術的新主張，影響到後來的「帝展」與臺灣的「臺展」。

第二、陳澄波對臺灣畫壇的啟示。我從兩方面談起，陳澄波是很有組織力的人，不僅成立「臺陽美術協會」，其作品在日本「帝展」的獲獎，對於臺灣美術界有激勵的作用。（中略）

另一方面是陳澄波對於臺灣藝術界有警戒的作用，因為陳澄波在二二八事件中遭到槍決後，就進入了戒嚴及白色恐怖時期，當時傾向社會寫實、具有批判性的畫家，

就不再畫這方面的題材，改畫一些較不具爭議性的靜物寫生作品。

顏娟英研究員：
陳澄波對臺灣美術有四方面的啟示：首先，陳澄波可說是連接清代保守社會與現代文明社會的象徵。由於陳澄波父親為清末的知識分子，且他在年幼時期受過私塾教育，學習漢學，加上後來留學東京美術學校，這樣的成長與求學經驗，對他造成相當程度的影響，呈現融合傳統與現代文明的特徵。

尤其，陳澄波於上海任教期間，結識當代活躍於上海的畫家，並開始思考亞洲美術的發展，他的國際觀逐漸發芽，擴大了原來僅止於臺灣本土的思維。（中略）

我認為在日據時期，一個畫家並非只有在展覽會上得獎而有名，事實上，他在社會上負起了教導年輕一輩的責任，這樣認真的態度使人感動，因此，擁有崇高的社會地位。（中略）

陳澄波是個極富社會責任的畫家，為了這份正義感，使他捲入了二二八的歷史悲劇。他的犧牲對臺灣畫家而言相當痛心，也因此迫使臺灣第一代畫家提早成熟。他們變得保守，不再恣意表現個人情感於畫作中，甚至撇開個人情感，僅以客觀的態度紀錄風景或是靜物。因此事件對臺灣畫家造成的創傷，經過一段很長的時間才慢慢恢復。等到臺灣的美術再進入另一個發展的巔峰期，已經到了八〇年代。

檔案・顯像・新「視」界——陳澄波文物資料特展暨學術論壇

日　　期：**2011.10.6-11.6**

地　　點：**嘉義市立博物館**

主辦單位：**嘉義市政府文化局、財團法人陳澄波文化基金會**

　　2004年陳澄波先生家屬慷慨捐贈嘉義市政府文化局近三千筆其生前文物資料，此批資料亦成為反映臺灣近代美術或陳澄波個人藝術發展風貌最重要的文件。[1]嘉義市政府文化局為增進社會大眾對陳澄波藝術成就與對地方、臺灣歷史貢獻的了解、活化藏品的教育與研究之價值，特委託國立臺灣師範大學美術系籌畫本特展，以陳澄波個人之書信、相片、收藏書籍及素描草稿為展覽主體，藉由藝術與歷史視野的交揉探討，規劃最新研究議題，按六大主題進行展場規劃。展覽期間，亦舉行為期兩天的學術論壇，將藏品內涵與國際藝術史學研究趨勢相結合，從跨國的視角考察陳澄波文物資料所體現的時代意義，進而喚起國人對本土文化資產的珍視。

特展分六大主題展出：

（一）東瀛書簡／發現新「視」界

（二）純直的目光／理性之超越

（三）三都之間／旅行日課

（四）藝術殿堂／未竟的美術館

（五）浮光／逆旅／記憶—陳澄波先生生平影像紀念攝影展

（六）美術與大眾／社會性的思考

展出作品

素描、畫稿、書畫、明信片收藏、剪報、書信等

文宣

導覽手冊

展覽海報（攝影／王士昇）

展場

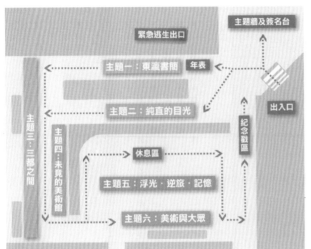

展區平面圖

主視覺展牆（圖／嘉義市文化局提供）

主題一「東瀛書簡」展區

主題二「純直的目光」展區

主題三「三都之間」展區

主題四「未竟的美術館」展區

主題五「浮光・逆旅・記憶」展區

照片為主題五「浮光・逆旅・記憶」展區，左下角一張泛黃的紙張是陳澄波的遺書原件，該文件首次公開展出。

活動

2011.10.6記者會，國立臺灣師範大學美術系白適銘副教授致詞（照片／嘉義市文化局提供）

2011.10.8開幕典禮，陳澄波文化基金會董事長陳重光先生致詞（照片／嘉義市文化局提供）

報導

· 丁偉杰〈陳澄波文物資料特展　開鑼〉《自由時報》第A18版／嘉義焦點，

 2011.10.7，臺北市：自由時報企業（股）

· 廖素慧〈陳澄波文物　嘉市博物館展出〉《中國時報》第C2版／雲嘉南新聞，

 2011.10.7，臺北市：中國時報社

1. 此批資料戰前部分已於2016年轉捐贈給中央研究院臺灣歷史研究所典藏。

學術論壇

時間：2011 .10 .13（四）-14（五）

地點：嘉義市政府文化局演講廳

議程 2011 .10 .13（四）			
時間	活動內容		主持人
09:00-09:30	報到		
09:30-09:50	開幕式		主 持 人：白適銘副教授
			致詞貴賓：嘉義市副市長李錫津、陳重光先生、學者專家
	贈畫儀式		主 持 人：白適銘副教授
			贈畫貴賓：陳重光先生、林柏亭前副院長
09:50-11:00	第一場	講者：吉田千鶴子 教授	林柏亭 前副院長
		講題：陳澄波與東京美術學校的教育	
		翻譯：石垣美幸 小姐	
11:00-11:20	茶敘		
11:20-12:10	第二場	講者：黃冬富 副校長	劉豐榮 副校長
		講題：陳澄波畫風中的華夏美學意識——上海任教時期的發展契機	
12:10-13:30	午餐		
13:30-14:20	第三場	講者：蕭瓊瑞 教授	黃冬富 副校長
		講題：風格的形塑—陳澄波創作的美術史意義	
14:20-15:10	第四場	講者：林育淳 女士	蕭瓊瑞 教授
		講題：尋找桃花源—陳澄波的創作歷程	
15:10-15:30	茶敘		
15:30-16:20	第五場	講者：李淑珠 助理教授	白適銘 副教授
		講題：陳澄波的「言」與「思——從陳澄波文物中的「家書明信片」談起	
16:20-17:00	本日會議小結		白適銘 副教授

學術論壇論文集封面

嘉義市副市長李錫津於研討會上致詞

議程	2011.10.14（五）		
時間		活動內容	主持人
09:00-09:30		報到	
09:30-10:40	第六場	講者：Christina B. Mathison（傅瑋思）女士	楊永源 教授
		講題：Identity and Colonialism: The Paintings of Chen Chengpo	
		翻譯：蔡伊婷 小姐	
10:40-11:00	茶敘		
11:00-11:50	第七場	講者：邱函妮 女士	白適銘 副教授
		講題：陳澄波的嘉義圖像—以〔嘉義街外〕（1926）、〔夏日街景〕（1927）、〔嘉義公園〕（1937）為中心	
11:50-12:00	會議總結		白適銘 副教授

贈畫儀式。右側兩張作品為林玉山早年贈與陳澄波，藉由此次展覽與學術論壇的場合，陳重光先生送回給林玉山之子林柏亭先生。

吉田千鶴子教授（中）演講，林柏亭前副院長（右）主持。

蕭瓊瑞教授演講

林育淳女士演講，蕭瓊瑞教授演講主持。

李淑珠助理教授演講

傅瑋思女士（中）演講，楊永源教授（右）主持。

（以上照片由嘉義市文化局提供）

切切故鄉情：陳澄波紀念展

日　　期：**2011.10.22-2012.2.28**
地　　點：高雄市立美術館一樓104、105展覽室
主辦單位：高雄市立美術館

　　陳澄波（1895-1947）是第一位以繪畫入選日本帝展的臺灣畫家，因其228受難者的形象，使一般人忽略了其在藝術上的成就，本展藉由多重軸線之創作主題，呈現陳澄波的藝術樣貌，展出其油畫、膠彩、淡彩速寫及素描作品約263件，其中百餘件油畫中有近六成是第一次公開展示。此次也是在陳菊市長的主政之下，首次正式由公立美術館主辦的大型回顧展，同時也是第一次陳澄波家屬將陳澄波的作品捐贈給官方的美術館。

展出作品
油畫104件、膠彩5件、淡彩132件、素描22件，總共263件

文宣

展覽圖錄

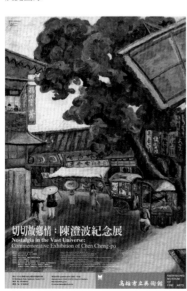

展覽海報

展覽邀請卡

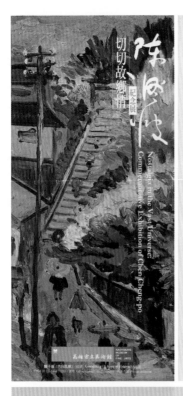

陳澄波
切切故鄉情 紀念展

Nostalgia in the West Universe:
Commemorative Exhibition of Chen Cheng-po

高雄市立美術館

楓子溝〔西向阪道〕 1936 Composing（A piece of scenery）

關於本展覽

福爾摩沙（濤聲） Manheun (Sound of the Waves)
1939 油彩・畫布 Oil on canvas 91×116.5cm(50F) 私人收藏 Private collection

嘉義公園 Chiayi Park
1939 油彩・畫布 Oil on canvas 91×116.5cm(50F) 漢寶德收藏 Collection of J.ECO

西湖 West Huifang
1932 油彩・畫布 Oil on canvas
37×50cm(10F) 私人收藏 Private collection

心之所繫─嘉義景致

Where the Heart Belongs: The Scenery of Chiayi

After the large earthquake in 1906, the Japanese government utilized the opportunity and turned Chiayi into the most modernized city of the time. The young Chen Cheng-po faced the new kinds of civilization and life with his passion and painting brushes. The Japanese colonial government introduced various kinds of exotic trees and rare birds, such as flame trees and red-crested cranes, in order to fill up those recreational parks, considered a symbol of the civilized lifestyle. In addition, the urban infrastructure represented modernization. In rare, the modern street scenes, buildings, utility poles, drainage ditches, street trees, roundabouts, and restaurants all made appearances in Chen's works.

閣（淡江中學）Hill (Tankang High School)
1936 油彩・畫布 Oil on canvas
私人收藏 Private collection

永遠的故鄉─福爾摩沙

Homeland Forever: Formosa

Besides his birthplace Chiayi, Chen also travelled as far as Tamsui in the north, and to Maobitou, Pingtung in the south, in order to paint the sceneries. Particularly, the buildings in Tamsui, which were a mixture of Chinese and Western styles, and its narrow streets provided a substantial test on Chen's skills in composition and depth of field. His work Moon (1936) offered a portrait of the Tamsui Middle School. The era depicted in the painting, and the hint of the figures in the depicted scene, provided the scholars with an important insight as to Chen Cheng-po's rather guarded point of view on the education of assimilation policy. On the other hand, the blue colors he used to depict the seaside scenery of Maobitou helped to reduce the scorching temperature of the tropical coast.

學院傳承─在室琢磨

綠瓶九朵花 Nine Flowers in a Green Vase
1932 油彩・畫布 Oil on canvas
45×36cm(8F) 私人收藏 Private collection

人體 Nude Portrait
1932 油彩・畫布 Oil on canvas
私人收藏 Private collection

Academic Tradition: Studio Training

In an attempt to depart from Chen's usual landscape paintings intended for competition or public display, the exhibition will showcase some rare works, including still lifes and figure paintings painted by Chen in his studio. During those conservative times, Chen Cheng-po had mentioned his mood in regards to the subject of painting female nudes, in Taiwan New People Newspaper (1933): "A certain Taiwanese woman living in Taichung had volunteered to be the model. This means that the women in Taiwan could also understand and appreciate art. I am extremely thankful for their willingness to join our front. However, whether this particular work will be entered in the Taitec (Taiwan Art Exhibition) is still to be decided."

筆法多變─中西融合

Varied Strokes: Mixture of East and West

From March 1929 to May 1933, Chen Cheng-po held a teaching post in Shanghai. After studying the Western painting techniques for a long time, Chen began to pay attention to the Chinese ink and wash style, including Chinese brush techniques to draw lines, as well as the technique of using one brush stroke to produce different densities of ink. The figures in Chen's wash sketches consist of lively and fluent lines, as well as varied and exaggerated facial expressions. This can be proven by a few of the oil paintings and wash sketches on display in the exhibition.

SWP24
新綠 / 鉛筆 Watercolor on paper 26.5×36.5cm

展覽摺頁（局部），不只圖片豐富，文字說明也相當充足，可作為觀者最基本與親切的導覽工具。

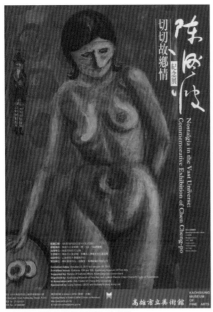

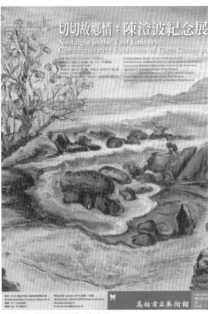

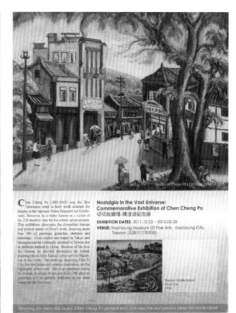

刊登於《當代藝術新聞》的廣告　　　　刊登於《藝術認證》的廣告　　　　2011年11月14日Newsweek該期發行的封底廣告

教育推廣學習單，不只作品更加上地理性的觀點來解說。

展場

展覽場入口處與主視覺牆面（照片／高雄市立美術館提供）

展覽場依照主題分別以不同的顏色牆面來區隔，顏色的挑選不只自展出作品，也搭配每區主題的氛圍，不同性質的展品，則以相應適合的展示方式來呈現。
（照片／高雄市立美術館提供）

活動

2011.10.21陳澄波紀念展開幕盛況（照片／高雄市立美術館提供）

2011.10.21陳澄波長子陳重光先生為陳菊市長導覽（照片／高雄市立美術館提供）

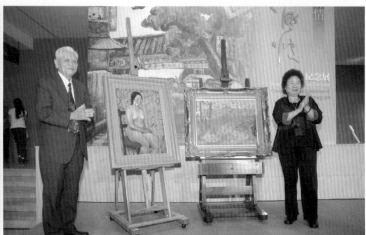

2011.10.21陳氏家屬贈予高雄市立美術館兩幅陳澄波油畫作品（照片／高雄市立美術館提供）

報導

- 曾媚珍〈悠悠天宇曠　切切故鄉情—談陳澄波的人與繪畫歷程〉《藝術認證》第40期，頁16-21，2011.10，高雄市：高雄市立美術館

內容節錄

心之所繫—嘉義街景山林與公園

嘉義市古名「諸羅山」，乾隆五十一年（1786），林爽文反清圍攻諸羅城十個月，城內人民協助清軍有功，清廷乃本「嘉其死守城池之忠義」之旨，隔年十一月三日下詔，改稱「諸羅」為「嘉義」。明治三十九年（1906）嘉義大地震，城垣幾乎全毀。同年，日本殖民政府乘機制定都市計劃並實施市區改名，重建後的嘉義市，成為臺灣全島當時最現代化都市，工商業及交通開始發展，明治四十年（1907）建設通阿里山鐵道。大正九年（1920）改隸臺南州嘉義郡之下開始實施地方自治，嘉義正式成為自治團體的嘉義街，昭和五年（1930）嘉義街改陞為市，嘉義市自此正式誕生。從上所述，1906年至1930年間，嘉義正從大地震斷垣殘壁中，逐步蛻變為現代化的城市，這段時間，也是陳澄波先生在嘉義求學、就業、結婚生子及之後留學日本的美好時光。

陳澄波先生留學日本、旅居上海、租屋臺北淡水，以寫生的方式記錄他所遊歷、所感知的週遭環境，但是家鄉—嘉義仍是他倦鳥歸巢，最終停駐的地方，嘉義公園、街景、工商娛樂、周邊山林都是他一而再、再而三描繪的景致，象徵文明生活的公園遊憩，日本殖民政府引進各式外來樹種及珍禽，如鳳凰木、丹頂鶴等，象徵現代化的都市建設，如現代化街道景觀、建築、電線杆、排水溝、行道樹、圓環、酒樓等都一一進入陳澄波先生的畫作中。我們可以想像，從所居住城市欣欣向榮的氛圍，陳澄波先生即使帶著漢文化的血脈情感，也不得不對殖民帝國懷著進步文明的嚮往。

陳澄波先生現存最早的油畫是1924年的〔北回歸線地標〕，也是他畫嘉義重要地標與景緻的開始。之後的〔夏日街景〕（1927）、〔溫陵媽祖廟〕（1927）、〔嘉義街外〕[1]（1927）、〔嘉義中央噴水池〕（1933）、〔嘉義街中心〕（1934）、〔嘉義街景〕（1934）、〔慶祝日〕（1946）、〔西薈芳〕（年代不詳）[2]都可以看到他對都市建設的禮讚，重要民眾休憩景點，如〔嘉義公園〕（1937、1939）[3]、〔嘉義公園—神社前步道〕，作為阿里山檜木集散地的嘉義，山林更是形塑嘉義成為一個大都會的重要產業，〔阿里山之春〕（1935）、〔阿里山遠眺玉山〕（1935）、〔嘉義郊外〕（1935）、〔雲海〕（1935）、〔玉山積雪〕（1947）等，這些寫生紀錄了當時嘉義城市與山林的風貌，也讓我們看到一個畫家對於家鄉土地的貼近與熱愛。關於城市與休憩的主題，除了嘉義外，陳澄波先生的寫生足跡遍及北臺灣的〔淡水河邊〕（1936）[4]及南臺灣的〔貓鼻頭〕[5]（1939）等地。

- 徐如宜〈陳澄波紀念展　高美館展出〉《聯合報》第B2版／大高雄綜合新聞，2011.10.22，臺北市：聯合報系

內容

高美館舉辦《切切故鄉情—陳澄波紀念展》，總保值超過15億元，其中六成油畫為修復後首度公開展示，除了鮮明的風景繪畫風格，觀眾還可以欣賞到裸女、及淡彩速寫。家屬希望淡化二二八受難者背景，邀大家全新感受「藝術的陳澄波」。展期到明年2月28日。

高美館館長謝佩霓表示，在滿清將臺灣割讓給日本那一年出生的陳澄波，是第1位以繪畫入選日本帝展的臺灣畫家。228受難者的形象，使一般人忽略了他在藝術上的成就。「請不要再把陳澄波視為政治受難者，否則將會讓他變成『藝術受難者』！」

陳澄波的油畫〔淡水〕，在蘇富比拍賣會創下1億4000萬元的天價，作品價值不菲。陳家有感於市長陳菊在民主之路上的努力，昨天由陳重光代表，捐贈父親的兩幅油畫〔阿里山遙望玉山〕與〔裸女坐姿冥想〕，給高美館典藏，初估兩幅畫價值4000多萬元。

· 朱貽安〈珍珠奶茶鳳梨酥　陳澄波的拼貼與重構〉《典藏投資》第51期，頁130-135，2012.1，臺北市：典藏雜誌社

內容節錄

自2011年10月22日開展，高雄市立美術館舉辦的「切切故鄉情：陳澄波紀念展」囊括了藝術家263件作品，包括104件油畫、5件膠彩、132件淡彩與22件素描，其中約有六件作品未曾公開展示，成為此展的特色之一。展期將在2012年2月28日畫下句點，一如高美館館長謝佩霓所言，作為一種明確的宣示，「期望過去以二二八政治受難者的悲劇形象到此為止，從現在開始所談論的陳澄波，是藝術的陳澄波、陳澄波的藝術。」由是，在「心之所繫：嘉義景緻」、「永遠的故鄉：福爾摩沙」、「學院傳承：在室琢磨」、「筆法多變：中西融合」四大主題下，從陳澄波著名的風景、人物，到動物、靜物以及一系列裸女淡彩、素描、膠彩與油畫，我們得以窺見藝術家在藝術探尋之路多樣的長足、學習與挑戰，也再次認識那熱切的藝術靈魂。

· 趙靜瑜〈高美館展陳澄波　紙風車幻化油彩特別演出〉《自由時報》第D8版／文化 · 藝術，2012.2.7，臺北市：自由時報企業（股）

內容節錄

應陳澄波文化基金會之邀，紙風車劇團這次不做兒童劇，創作全新劇本《幻化油彩的唐吉軻德——陳澄波》，讓一般大眾透過戲劇了解陳澄波這位傾其生命與熱情，執著於藝術追求與社會關懷的藝術家。（中略）紙風車劇團表演事務所表示，在

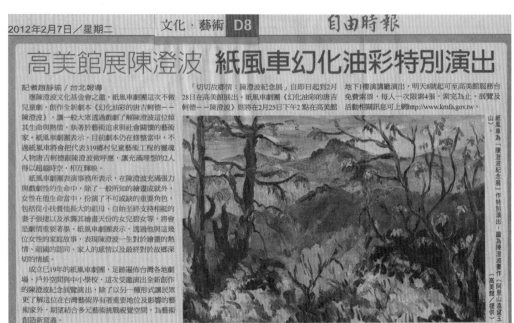

《自由時報》關於紙風車搭配高美館陳澄波紀念展特別演出的報導

陳澄波充滿張力與戲劇性的生命中,除了一般所知的繪畫成就外,女性在他生命當中,扮演了不可或缺的重要角色,包括從小撫養他長大的祖母、自始至終支持相挺的妻子張捷以及承襲其繪畫天分的女兒碧女等,將會是劇情重要著墨。

- 魏斌〈陳澄波畫展裸女圖驚豔〉《蘋果日報》A30／大高雄綜合新聞,2011.10.22,臺北市:壹傳媒
- 葛祐豪、楊菁菁〈陳澄波紀念展 陳菊:最有意義展覽〉《自由時報》AA2／高雄都會生活,2011.10.22,臺北

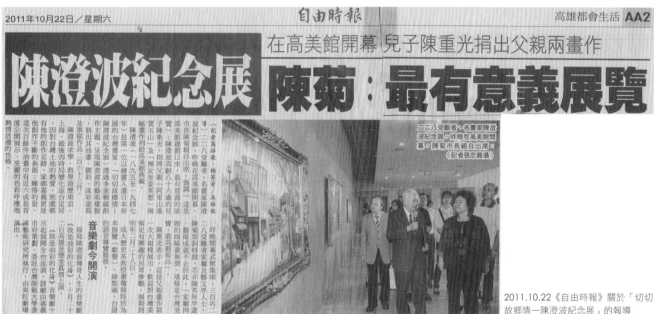

2011.10.22《自由時報》關於「切切故鄉情一陳澄波紀念展」的報導

市:自由時報企業(股)

- 李翰〈陳澄波名畫 贈高美館〉《中國時報》第C2版／高屏澎東新聞,2011.10.22,臺北市:中國時報社
- 徐炳文〈戀戀陳澄波 切切故鄉情〉《民眾日報》第17版,2011.10.22,高雄市:民眾傳播事業(股)
- 潘美岑〈切切故鄉情 陳澄波紀念展揭幕〉《臺灣時報》第11版／大高雄綜合,2011.10.22,高雄市:臺灣時報社
- 〈切切故鄉情一陳澄波紀念展〉《時尚家居》第41期,頁20,2011.11,臺北市:時尚家居
- 吳垠慧〈陳澄波紀念展 六成作品首度曝光〉《中國時報》第A10版／文化新聞,2011.11.14,臺北市:中國時報社
- 〈2011年十大公辦好展覽〉[6],《藝術家》,頁186-187,2012.1,臺北市:藝術家雜誌社

1. 現名〔嘉義街外(二)〕。由於題名為〔嘉義街外〕的陳澄波作品共有四件,遂按創作年代於題名後加入數字,作為區別辨識之用。
2. 作品年代判定依據〔風景速寫(14)-SB09:32.7.27〕,約1932年。
3. 兩幅嘉義公園,一幅現名〔嘉義公園(鳳凰木)〕(1937),另一幅〔嘉義公園〕的年代原寫1939,經原作落款辨識後,為1937年。
4. 2021年為該作品進行高解析度掃描,創作年代確認為1935。
5. 現名〔濤聲〕。
6. 高雄市立美術館「切切故鄉情一陳澄波紀念展」獲選2011年十大公辦好展覽第2名。

再現澄波萬里——陳澄波作品保存修復特展

日　　期：2011.10.28-12.2
地　　點：正修科技大學行政大樓11F藝術展演空間
主辦單位：正修科技大學藝術中心、財團法人陳澄波文化基金會、南區區域教學資源中心

　　陳澄波作品歷經數十年歷史，部分畫作已有劣化跡象，為使作品能再度以原貌呈現，「財團法人陳澄波文化基金會」將家族所收藏之代表性作品，委託正修科技大學執行修復維護作業，並結合畫作與修復過程，辦理「再現澄波萬里——陳澄波作品保存修復特展」，期讓觀者在欣賞作品之餘，進一步由修復過程了解作品保存維護的必要性。內容展出包括油畫9件、紙質作品11件等作品，結合現代科技與修復工法，透過作品紅外線、紫外線、X光等檢視分析及修復過程中重要文件與影像紀錄的呈現，來探討藝術家的創作技法及藝術品的保存維護工作。展覽期間，亦舉辦「澄波萬里——臺灣前輩畫家陳澄波國際學術研討會」，期藉國際專業保存修復技術的交流，推廣藝術品保存維護等專業知識。

展出作品
油畫9件、紙質作品11件

文宣

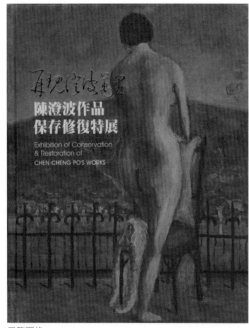

展覽圖錄

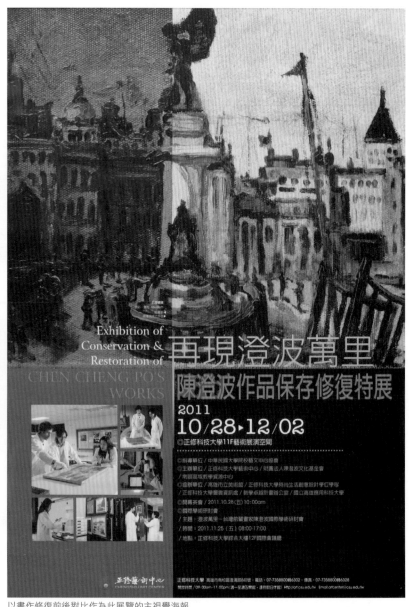

以畫作修復前後對比作為此展覽的主視覺海報

展場

展覽空間照（照片／正修科技大學藝術中心提供）

活動

展覽開幕時正修科大副校長李偉山致詞（照片／正修科技大學藝術中心提供）

展覽開幕與會貴賓合影（照片／正修科技大學藝術中心提供）

修復中心主任李益成導覽（照片／正修科技大學藝術中心提供）

紙質修復師戴君珊導覽（照片／正修科技大學藝術中心提供）

報導

- 黃文政〈正修科大巧手修復　再現澄波萬里〉
 《臺灣時報》第11版，2011.10.29，高雄市：
 臺灣時報社

內容節錄

為讓作品再度以原有面貌完整呈現，「財團法
人陳澄波文化基金會」將家族蒐藏的代表作，
委託正修科技大學執行修復維護，陳重光說，
在臺灣為藝術作品做保存修復的不少，但是技
術都不如正修科大，他也感謝正修科大的修復
團隊及來自西班牙一流的修復師，讓他父親受
損畫作「洗盡容顏，重獲新生」。

再度呈現國寶級畫家陳澄波畫作的情感交錯與生命熱
力，正修藝術科技保存修復中心團隊功不可沒。
（記者黃文政攝）

正修科大巧手修復 再現澄波萬里

（記者黃文政高雄報導）結合現代科技
與修復工法，正修藝術科技保存修復中心
團隊，把國寶級畫家陳澄波老畫，其受損
劣化的畫作洗盡容顏重獲新生，昨天在正修藝術中心登場。副校長李偉山
表示，正修科大投入保存修復工作，為藝
術作品的保存盡一份心力。

「油彩化身」美譽、被譽稱為國寶級
畫家的陳澄波，是台灣日據時期帝展東京第一人，他的兒子「財團法人陳澄波
文化基金會」董事長陳重光說，父親遺留的作品都由母親整理歷經數十年歷
史，受到白蟻的侵蝕及保存環境的影響，產生劣化受損的現象。

「財團法人陳澄波文化基金會」為讓作品再度以原有面貌完整呈現，
把家族蒐藏的代表作，委託正修科技大學執行修復維
護，陳重光說，在台灣為藝術作品保
存修復的不少，但是技術都不如正修科
大，他也感謝正修科大的修復團隊及來自
西班牙一流的修復師，讓他父親受損畫作
「洗盡容顏，重獲新生」。

正修藝術科技保存修復中心昨天以「再現澄波萬
里」為名，包括陳澄波作品保存修復特展，
該校展出包括油畫九件、紙本十一件等修
復作品系列「嘉義街景」再度呈現三、四
十年代社會人文的情感交錯與生命熱力，包
括吳守禮處長陳英梅、藝術家均經來
欣賞難得一見的陳澄波作品保存修復
益成說，許多的受損作品，通常都是因為
收藏者的錯誤觀念或加上正確的保存環境
致使作品受損，再加上正確的保存，便能降低作
品出現劣化或受損。

《臺灣時報》的報導篇幅

· 陳景寶〈陳澄波作品修復　再展風情〉《民眾日報》第16版，2011.10.29，高雄市：民眾傳播事業

內容節錄

正修藝術科技保存修復中心組長李益成說，針對每一件受損的作品，都必須以謹慎態度面對，從受損狀況研究及分析過程，了解作品受損的原因，配合高科技儀器的導入，表面的清潔或美化必須秉持修舊如舊的原則進行，並以最少的介入觀念進行作品的修復。

他強調，一件受損的藝術品或文物修復通常會耗費許多時間，若作品劣化程度嚴重，常需要幾個月來修復，許多的受損作品，通常都是因為收藏者的錯誤保存觀念或是一時的疏忽導致作品受損、劣化，平時若能多注意保存的環境，再加上正確的保存，便能降低作品出現劣化或受損。

· 林秀雯〈正修科大修復展　畫作展新顏〉《台灣大紀元時報》，2011.10.28，臺北市：台灣大紀元時報
· 〈陳澄波入選日本帝展台灣第一人　珍貴作品修復特展重現昔日丰采〉《中央社》，201.10.28，臺北市：財團法人中央通訊社
· 〈陳澄波特展　正修科大展出〉《自由時報》，2011.10.29，臺北市：自由時報企業（股）
· 李鳴盛〈陳澄波作品修復展　重現丰采〉《中國晨報》第8版，2011.10.29，高雄市：真晨報
· 呂鎌顯〈珍貴畫作劣化　科技修補重生〉《民視》民視新聞／下午1點55分，2011.10.29，臺北市：民間全民電視台

澄波萬里—台灣前輩畫家陳澄波國際學術研討會

日期：**2011年11月25日**（星期五）
地點：**正修科技大學國際會議廳**

時間	活動內容	主持人
08：30-09：00	報　到	
09：00-09：20	開幕典禮、開幕致詞	主持人：龔瑞璋（正修科技大學校長）
		貴　賓：陳重光（陳澄波文化基金會董事長）
09：20-10：10	講者：劉長富／專業藝術家	賴萬鎮（嘉義市社區大學校長）
	講題：Explore the Painter Chen Cheng-po "BRUSH STROKES" and "COLOUR APPLICATION"	
	探索畫家陳澄波的「用筆」與「設色」	
10：10-10：30	茶敘	
10：30-11：30	講者：木島隆康（東京藝術大學）	張元鳳（國立臺灣師範大學）
	講題：日本で行った陳澄波作品の修復事例	
	陳澄波作品於日本修復之案例	
11：30-12：20	講者：林煥盛（國立雲林科技大學）	沈明芬（臺南市美術館籌備委員會）
	講題：再現的可能與限制──陳澄波紙絹類繪畫作品的修復理念與處置方式	
12：20-13：20	午休	
13：20-14：20	講者：Ioseba I. Soraluze（正修科技大學）	引言人：曾媚珍（高雄市立美術館）
	講題：Chen Cheng-po: Restaurando Pasado, Construyendo Futuro.（論陳澄波作品：修復過去，建構未來）	
	翻譯：潘永瑢	
14：20-15：10	講者：吳漢鐘（正修科技大學）	吳守哲（正修科技大學）
	講題：畫中有化──陳澄波作品的化學密碼	
15：10-15：30	茶敘	
15：30-16：20	講者：李益成（正修科技大學）	吳守哲（正修科技大學）
	講題：陳澄波作品保存修復特展導覽、藝術科技保存修復組參觀	
16：20-17：10	意見交流	主持人：李益成（正修科技大學）
		與談人：劉長富（專業藝術家） 木島隆康（東京藝術大學） 林煥盛（國立雲林科技大學） Ioseba I. Soraluze（正修科技大學） 吳漢鐘（正修科技大學）

學術研討會手冊

學術研討會宣傳海報

學術研討會會場門口的研討會廣告旗（照片／正修科技大學藝術中心提供）

學術研討會進行中現場（照片／正修科技大學藝術中心提供）

東京藝術大學木島隆康發表油畫作品修復案例
（照片／正修科技大學藝術中心提供）

雲林科技大學林煥盛發表紙絹類的修復（照片／正修科技大學藝術中心提供）

行過江南——陳澄波藝術探索歷程

日　　期：**2012.2.18-5.13**
地　　點：臺北市立美術館
主辦單位：臺北市立美術館、財團法人陳澄波文化基金會

　　本展展出陳澄波1929至1933年旅居上海時期的畫作，共計90多幅油畫、104幅淡彩速寫，以及10多幅素描畫作，內容包括人物、裸女、風景、友人所贈墨寶及相關文件資料，其中有多件首次公開的作品，分為六大主題：「東方風情下的山河湖海」、「戰爭前後江南都會風景」、「從透視平視至俯瞰環視」、「從學院素描至寫意裸女」、「生活紀錄畫像與全家福」以及「上海時期藝術交遊點滴」。期以學術性的角度，深入探討陳澄波在中國江南地區活動的藝術概貌，並藉此探索陳澄波創作發展的重要特色與畫風變化歷程。

展出作品
油畫93件、淡彩104件、素描11件

文宣

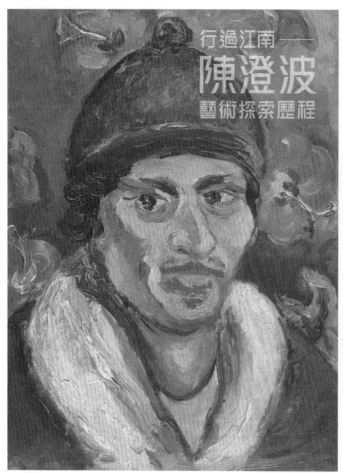

展覽圖錄

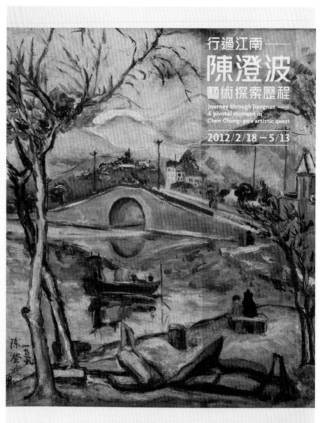

展覽海報

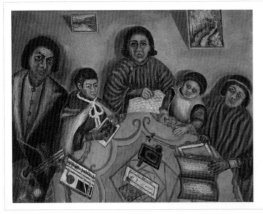

展覽邀請卡

Newsweek2011年11月14日該期發行
的廣告封面

展覽摺頁

展場

展場入口意象與各展間照片（照片／臺北市立美術館提供）

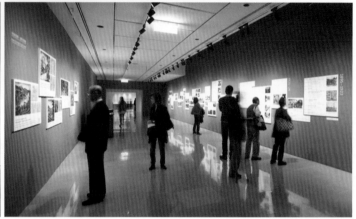

各展間照片（照片／臺北市立美術館提供）

活動

2012.2.14開幕記者會

2012.3.29陳澄波作品捐贈典禮上的貴賓合影，左起分別是：中央研究院臺灣史研究所謝國興、台灣創價學會林釗會長、嘉義市黃敏惠市長、陳重光、馬英九總統、臺北市郝龍斌市長、黃光男先生、臺北市文化局劉維公局長等人。

2012.3.29陳澄波作品捐贈典禮暨《陳澄波全集 第三卷》新書發表會上，《陳澄波全集》出版正式啟動，由陳重光先生代表贈與馬英九總統。（照片／嘉義市政府提供）

報導

・趙靜瑜〈幻化油彩的唐吉軻德　紙風車戲畫陳澄波〉《自由時報》第D8版／文化・藝術版，2012.2.20，臺北市：
自由時報企業（股）

內容節錄

一直想將臺灣藝術教育帶進偏遠鄉鎮，紙風車劇團日前與陳澄波文化基金會合作，推出《幻化油彩的唐吉軻德》，
透過戲劇形式將陳澄波短暫卻饒富意義的一生做深刻的呈現。上周末先在北美館登場，短短1小時的演出濃縮了陳
澄波充滿才情的藝術光芒、臺灣人樸實敦厚的情感以及當時政治氛圍的變化與無奈，形式簡潔，敘事線單純，但足
以讓現場爆滿觀眾眼眶盈淚，感受陳澄波與臺灣共同的命運。

・周美惠〈陳澄波兩油畫　贈北美館〉《聯合報》，2012.3.30，臺北：聯合報系

內容節錄

臺灣近代美術先驅陳澄波的家屬昨天將陳澄
波油畫「戴面具裸女」集「紅與白」捐贈給
臺北市立美術館。前者呈現上海風塵女子神
韻；後者經X光檢測，底下還有另一幅畫。

這場捐贈儀式由臺北市長郝龍斌代表接受陳
澄波長子陳重光贈畫，馬英九總統到場觀
禮。馬總統以「臺灣歷史上的瑰寶」推崇陳
澄波，並以「澄源正本、波瀾壯闊」八個字
相贈。他說自己心情很複雜，既感謝家屬大
公無私贈畫；但一想到陳澄波在二二八事件
中為主持公義而受難，就很傷痛，對家屬很
愧疚。昨天的儀式上同時發表《陳澄波全集
第三卷》，由陳重光致贈馬總統。

・〈首開研究陳澄波上海時期創作面貌先例〉
《當代藝術新聞》，頁88-90，2013.3，臺
北：華藝文化事業有限公司

內容節錄

由臺北市立美術館所規劃，陳澄波文教基金
會、嘉義市文化局及眾多收藏家的熱心參

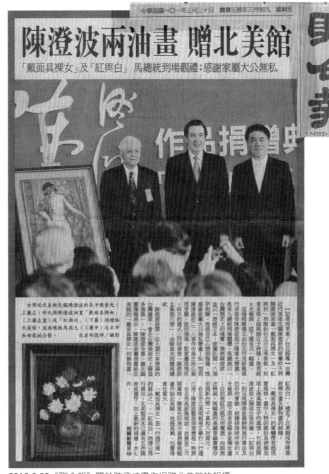

2012.3.30《聯合報》關於陳澄波畫作捐贈北美館的報導

與，從2月18日起所推出的「行過江南—陳澄波藝術探索旅程」展，主要展品為陳澄波於上海時期的創作，特別是
1929年自東京美術學校西畫研究科畢業之後，陳澄波渡海來到上海的新華藝術專科學校、昌明藝術專科學校任教，

開啟融合中國古風、尋求東方精神新體現的藝術探索，在陳澄波的繪畫歷程中，上海時期是其畫風變化的重要轉捩點。展覽內容分為風景與人物兩大主軸，並且抽出另外一條脈絡；以上海藝壇友人所贈之墨寶及陳澄波當時所蒐集的文物資料，更多層次去勾勒1930年代的時空面貌。此外，這次展覽也規劃人體畫專區，具體呈現陳澄波畫風趨向自由奔放的清晰發展脈絡。北美館館藏的〔夏日街景〕、〔蘇州〕[1]及〔新樓〕等三件分別代表著日本時期、上海時期以及返臺時期的藝術精品，也會在展覽當中展出，藉以提點出陳澄波不同時期對於繪畫目標的不同體悟，另也體現藝術家終其一生在畫境中所建構各具特色的理想國度。

北美館這項「行過江南—陳澄波藝術探索旅程」，特別聚焦於學術性的專題，以陳澄波旅居上海畫遍中國江南美景的風格變化關鍵期為中心，期望透過這個研究展能夠更加深入探索藝術家的創作軌跡；並藉由圖像的排比，來論述畫家特殊的生命歷程，及其中所彰顯的時代氛圍與文化意義。此舉，無疑走出美術館研究前輩藝術家另外一種藝術格局與框架，極端鎖定藝術家特定時期的藝術表現，並且因此延伸出藝術家所處的時空背

陳澄波 我的家庭 油彩畫布 91×116.5 cm 1931 私人收藏

首開研究陳澄波上海時期創作面貌先例

旅行，在陳澄波(1895-1947)的生命中佔有重大意義，對發展創作新視野也有相當的影響。他是第一位入選日本帝展的臺灣畫家，也是臺灣近代美術發展先驅。從一個地方到另一個地方的移動，從台灣、日本、中國等各大城市的旅居經驗裡，陳澄波曾經面對許多人生與創作的考驗，也擷煉出許多令人感動的作品。這些畫作不但傳達了他對藝術的看法及當時的創作心境，也相當程度的記錄了時代的軌跡。這位在美術史上已明確定位的重量級藝術家，又能以什麼樣的新角度去理解他並賞析他的作品？

由台北市立美術館所規劃，陳澄波文教基金會、嘉義市文化局及眾多收藏家的熱心參與，從2月18日起所推出的【行過江南—陳澄波藝術探索歷程】展，主要展品為陳澄波於上海任教時期的創作，特別是1929年自東京美術學校西畫研究科畢業之後，陳澄波渡海來到上海的新華藝術專科學校、昌明藝術專科學校任教，開啟融合中國古風、尋求東方精神新體現的藝術探索，在陳澄波的繪畫歷程中，上海時期是其畫風變化的重要轉捩點。展覽內容分為風景與人物兩大主軸，並且抽出另外一條脈絡；以上海藝壇友人所贈之墨寶及陳澄波當時所蒐集的文物資料，更多層次去勾勒1930年代的時空面貌。此外，這次展覽也規劃人體畫專區，具體呈現陳澄波畫風趨向自由奔放的清晰發展脈絡。北美館館藏的〔夏日街景〕、〔蘇州〕及〔新樓〕等三件分別代表著日本時期、上海時期以及返台時期的藝術精品，也會在展覽當中展出，藉以提點出陳澄波不同時期對於繪畫目標的不同體悟，另也體現藝術家終其一生在畫境中所建構各具特色的理想國度。

北美館這項【行過江南：陳澄波藝術探索歷程】，特別聚焦於學術性的專題，以陳澄波旅居上海畫遍中國江南美景的風格變化關鍵期為中心，期望透過這個研究展能夠更加深入探索藝術家的創作軌跡；並藉由圖像的排比，來論述畫家特殊的生命歷程，及其中所彰顯的時代氛圍與文化意義。此舉，無疑走出美術館研究前輩藝術家另外一種藝術格局與框架，極端鎖定藝術家特定時期的藝術表現，並且因此延伸出藝術家所處的時空背景，讓大家能夠深化了解藝術家的藝術，也能為日後美術研究風氣提出新方向。〈當代藝術新聞〉新春主編選展，為你介紹這項值得欣賞的藝術專題展。

《當代藝術新聞》的特選展覽報導

景，讓大家非但能夠深化了解藝術家的藝術，也能為日後美術研究風氣提出新方向。〈當代藝術新聞〉新春主編選展，為您介紹這項值得欣賞的藝術專題展。

· 吳垠慧〈行過江南　陳澄波旅滬作品曝光〉《中國時報》第A16版／文化新聞，2012.2.15，臺北市：中國時報社
· 吳垠慧、汪宜儒〈陳澄波追夢　紙風車戲劇重現〉《中國時報》第A14版／文化新聞，2012.2.19，臺北市：中國時報社

1. 現名〔綢坊之午後〕。

艷陽下的陳澄波

日　　期：2012.3.28-6.16
地　　點：台灣創價學會至善藝文中心
主辦單位：台灣創價學會、財團法人陳澄波文化基金會

　　台灣創價學會繼2006年舉辦「帝展油畫第一人—陳澄波」畫展後，再度以更大規模展出陳澄波先生一生的重要代表作與文物。展覽以「土地之愛」和「人文之愛」為兩大主題，介紹陳澄波先生波瀾萬丈的一生及其生涯目標，展出油畫、水彩畫、膠彩畫及文物等，約200件；其中16件水彩畫為首次公開展出，而修復後首次公開的油畫〔古廟〕，更是本展的重點作品之一。另有一系列活動，包含「繫絆鄉情：陳澄波與台灣近代美術國際學術研討會」、贈畫活動（由基金會贈與台灣創價學會陳澄波作品〔勤讀〕，1928年，72×60cm）等。

　　除此之外，該次展覽能夠成功舉辦，國際創價學會池田大作會長與「日本東京富士美術館」的全力支持更是扮演了重要的推手。加以該展適逢台灣創價學會成立50周年，以及台灣創價學會以「文化尋根—建構臺灣美術百年史」為宗旨，在全臺9個藝文中心舉辦系列展覽的10周年，使得此次展覽和時間點都特別具有意義。

作品清單

油畫、水彩畫、膠彩畫及文物等，約200件

文宣

展覽圖錄

導覽手冊

開幕儀式剪綵貴賓邀請函

2012年4月號《藝術家》雜誌第443期展覽廣告

網路文宣（圖／台灣創價學會提供）

展場

展場規劃圖（照片／台灣創價學會提供）

展場一樓的展間規劃模型（照片／台灣創價學會提供）

展場三樓模型（照片／台灣創價學會提供）

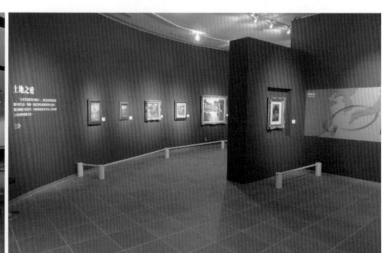

以「土地之愛」為主題的一樓展覽現場（照片／台灣創價學會提供）

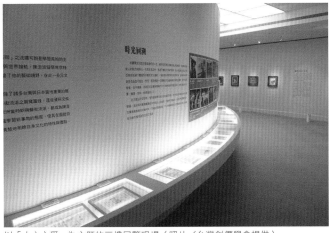
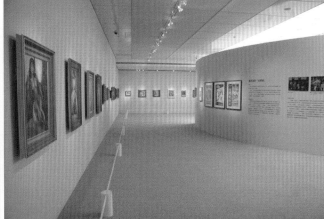

以「人文之愛」為主題的三樓展覽現場（照片／台灣創價學會提供）

至善藝文中心展場外觀（照片／台灣創價學會提供）

活動

2012.4.8展覽開幕剪綵儀式（照片／台灣創價學會提供）

2012.4.8展覽開幕後與會貴賓於展場留影（照片／台灣創價學會提供）　　2012.6.16贈畫儀式上林釗會長與陳重光先生合影　　由台灣創價學會提供給基金會的贈畫〔勤讀〕典藏感謝狀

報導

· 〈李登輝前總統蒞臨至善藝文中心　參觀「豔陽下的陳澄波」展〉《和樂新聞》第1版，2012.4.24，臺北市：台灣創價學會

內容節錄

前總統李登輝、曾文惠伉儷於14日的晴爽天候蒞臨至善藝文中心參觀「豔陽下的陳澄波」展。

熟稔臺灣美術史、熱愛藝術且收藏有陳澄波畫作的李前總統，如數家珍地向夫人介紹展出畫作中的風土民情。此外，看到布置在展場中的池田SGI會長名言：「藉著『與自然交談』可以看清楚真正的自我及人類、生命。透過自然這面鏡子，可以凝視自己的內心、人類的本質，以及生命的浩瀚。」時，李前總統稱讚池田先生是一位令人尊敬的宗教、文化界偉人！

· 凌美雪〈展品高達200件　豔陽下的陳澄波　至善藝文中心展出〉《自由時報》第D8版／文化·藝術版，2012.4.9，臺北市：自由時報企業（股）

內容節錄

李登輝前總統蒞臨至善藝文中心參觀「豔陽下的陳澄波」展覽

為臺灣美術紮根，民間力量不輸官方！台灣創價學會自2003年起，以「文化尋根，建構臺灣美術百年史」為策展主軸，至今已邁入第10年，最新推出「豔陽下的陳澄波」畫展，昨天舉辦開幕儀式，陳澄波之子陳重光親自導覽，《自由時報》董事長吳阿明也出席閱覽這位228受難者在藝術上的成就。

此次展出畫作及文物多達200件，完整呈現臺灣藝壇先驅陳澄波畢生創作精華，最特別之處是，許多畫作及文物都是塵封多年後，首次對外展出。其中，1938年創作的〔古廟〕，是陳澄波參加第一屆「府展」的作品，修復後首次曝光。另有16幅水彩畫作，是陳澄波赴日留學前的作品，也是首次對外展出。

展覽分2大主題呈現，「土地之愛」展出陳澄波描繪嘉義風景為主的畫作，展場大廳重現1930年代的嘉義街景。「人文之愛」則展出陳澄波的裸女、靜物、膠彩及16幅新曝光的水彩畫作。展區內特別規劃，透過陳澄波生前所收集的美術圖片及文物，呈現陳澄波夢想中的「美術館」空間構想。

· 周美惠〈陳澄波古廟　修復後首度曝光〉《聯合報》第A12版／文化，2012.4.9，臺北：聯合報系

內容節錄

由台灣創價學會與陳澄波文化基金會主辦的「豔陽下的陳澄波」畫展，昨天在位於故宮對面的「至善藝文中心」

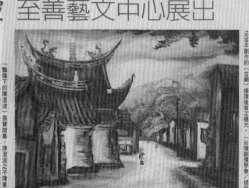

自由時報 2012年4月9日／星期一　文化・藝術 D8

展品高達200件 豔陽下的陳澄波 至善藝文中心展出

記者凌美雪／台北報導

為台灣美術紮根，民間力量不輸官方！台灣創價學會自2003年起，以「文化尋根」建構台灣美術百年史」為策展主軸，至今已邁入第10年，最新推出「豔陽下的陳澄波」畫展，昨天舉辦開幕儀式，陳澄波之子陳重光親自導覽，《自由時報》董事長吳阿明也出席閱覽這位228受難者在藝術上的成就。

協助此次策展者，是國際創價學會池田大作會長創辦的「日本東京富士美術館」。國立台灣美術館、高雄市立美術館，及國內典藏保存陳澄波文物最完整的嘉義市文化局，也都鼎力相助，共寫台日藝壇多個美術館攜手合作的佳話。

此次展出畫作與文物多達200件，完整呈現台灣藝壇先驅陳澄波畢生創作精華，最特別之處是，許多畫作及文物都是塵封多年後，首次對外展出。其中，1938年創作的〈古廟〉，是陳澄波參加第一屆「府展」的作品，修復後首次曝光。另有16幅水彩畫作，是陳澄波赴日留學前的作品，也是首次對外展出。

展覽分2大主題呈現，「土地之愛」展出陳澄波描繪嘉義風景為主的畫作，展場大膽重現1930年代的嘉義街景；「人文之愛」則展出陳澄波的裸女、靜物、膠彩及16幅新曝光的水彩畫

作。展區內特別規劃，透過陳澄波生前所收集的美術圖片及文物，呈現陳澄波夢想中的「美術館」空間構想。即日起，在台灣創價學會台北「至善藝文中心」展出。

「豔陽下的陳澄波」展覽開幕，陳澄波之子陳重光（左）為本報董事長吳阿明（左二）介紹陳澄波畫作。（記者趙世勳攝）

1938年創作的〈古廟〉，修復後首次曝光。（台灣創價學會／提供）

《自由時報》的報導篇幅

聯合報 中華民國一〇一年四月九日　星期一　文化 A12

陳澄波古廟 修復後首度曝光

「豔陽下的陳澄波」展示百件畫作、文物　16幅留日前水彩作 淡淡英國風

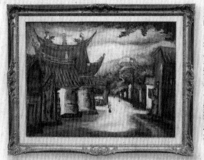

陳澄波於1983年創作的「古廟」是他參加第一屆府展的作品，在修復後首次曝光。　記者陳志曲／翻攝

【記者周美惠／台北報導】台灣近代美術先驅陳澄波創作於一九三八年、曾參展第一屆「府展」的「古廟」，經修復後首度現身。

由台灣創價學會與陳澄波文化基金會主辦的「豔陽下的陳澄波」畫展，昨天在位於故宮對面的「至善藝文中心」開幕。

展覽化為三〇年代陳澄波故鄉嘉義的街景，路邊還特別設置了電線桿的氛圍，讓人彷彿置身陳澄波作畫的場景。高雄市立美術館及台北市立美術館延續陳澄波畫作相繼在高雄市立美術館及台北市立美術館巡展的熱潮，呈現兩百件畫作及文物。以「土地之愛」及「人文之愛」兩大主題，意圖完整呈現陳澄波的創作精華。最受矚目的是，修復後首度曝光的〈古廟〉。

三樓展廳並規劃了彷如雙手包覆的展牆；另以百葉窗概念呈現陳澄波寫給家人及畫友的明信片。展場同時以數位相框呈現陳澄波夢想中的美術館。

陳澄波昔日留學前的水彩作品約完整而透明、明顯呈現法國風，陳澄波早期的水彩作品品迥然而透明、呈現石川欽一郎的「英國畫派」影響。謝佩霓表示，陳澄波在留日時期代表性油畫「二重橋」為標準的「印象派」畫風，以淡彩、令地印象深刻的色調、尺寸雖小但構圖完整而精美，呈現出「反外對陳澄波用色的小靈、令地印象深刻。

此展將在「至善藝文中心」號、尺寸雖小但構圖完整而精美，展至六月十六日。

（北市至善路二段二百五十號）

2012.4.9《聯合報》關於陳澄波作品〔古廟〕首度曝光的報導

開幕。展廳化為三〇年代陳澄波故鄉嘉義的街景，路邊還特別設置了電線桿的氛圍，讓人彷彿置身陳澄波作畫的場景。

三樓展廳並規劃了彷如雙手包覆的展牆；另以百葉窗概念呈現陳澄波寫給家人及畫友的明信片。展場同時以數位相框呈現陳澄波夢想中的美術館。

此展延續陳澄波畫作相繼在高雄市立美術館及臺北市立美術館巡展的熱潮，呈現兩百件畫作及文物。以「土地之愛」及「人文之愛」兩大主題，意圖完整呈現陳澄波的創作精華。最受矚目的是，修復後首度曝光的〔古廟〕；另有十六幅陳澄波赴日留學前的水彩作品，也是首次對外展出。

・〈「豔陽下的陳澄波畫展」將盛大展出　東京富士美術館學藝部長白根敏昭　來臺協助策展〉《和樂新聞》第1版第1002號，2012.2.3，臺北市：台灣創價學會

・〈研究陳澄波的美國學者傅瑋思　蒞臨至善文化會館訪問〉《和樂新聞》第3版／焦點新聞，2012.4.3，臺北市：台灣創價學會

・編輯部〈土地與人文之愛　東京富士美術館學藝部長白根敏昭談「豔陽下的陳澄波」〉《藝術家》第443期，頁292-295，2012.4，臺北：藝術家雜誌

繫絆鄉情：陳澄波與台灣近代美術國際學術研討會

日期：2012年5月5日（星期六）

地點：台灣創價學會 至善文化會館 新世紀廳

「繫絆鄉情：陳澄波與台灣近代美術國際學術研討會」議程表				
08:30~09:00	報 到			
時間	活動內容		主持人	致詞貴賓
09:00~09:30	開幕／來賓致詞		楊永源教授	林釗理事長 陳重光先生 王秀雄教授
時間	發表者及論文主題		主持討論人	
09:30~10:30 （60mins）	專題演講1	講者：山梨繪美子 教授（日本） 講題：陳澄波の裸体画の一特色－日本のアカデミズム絵画と 　　　の比較から （陳澄波裸體畫的特色－與日本學院主義繪畫的比較） 翻譯：石垣美幸 女士	林柏亭 前副院長	
10:30~11:30 （60mins）	專題演講2	講者：立花義彰 先生（日本） 講題：石川欽一郎と台湾美術展 　　　（石川欽一郎與台灣美術展覽會）	黃冬富 副校長／教授	
11:30~12:10 （40mins）	專題演講3	講者：文貞姬 教授（韓國） 講題：陳澄波一九三〇年代繪畫的「現代主義」	林育淳 副研究員	
12:10~13:40	午 餐			
13:40~14:20 （40mins）	專題演講4	講者：白適銘 教授（臺灣） 講題：「寫生」與現代風景之形構—陳澄波早年水彩創作及其 　　　現代繪畫意識探析	賴明珠 副教授	
14:20~15:00 （40mins）	專題演講5	講者：李淑珠 教授（臺灣） 講題：寫意嫵媚之軀—陳澄波淡彩速寫裸女初探	盛鎧 教授	
15:00~15:20	茶敘時間			
15:20~16:20 （60mins）	專題演講6	講者：Christina B. Mathison傅瑋思 博士（美國） 講題：Transnational Cultures, Hybrid Identities 　　　（跨國文化，混雜認同） 翻譯：蔡伊婷 女士	蔣伯欣 教授	
16:20~17:00 （40mins）	專題演講7	講者：江婉綾 女士（臺灣） 講題：借代家園—以陳澄波嘉義地區系列作品論文化地景的模 　　　塑與轉譯	白適銘 教授	
17:00~17:30	綜合座談		主持人	
17:30~17:40	閉 幕		白適銘 教授	

繫絆鄉情學術研討會論文集　　　　　繫絆鄉情學術研討會宣傳海報

繫絆鄉情學術研討會上創價學會林理事長致詞。

繫絆鄉情學術研討會上林柏亭前副院長主持、日本學者山梨繪美子發表論文。

MoNTUE北師美術館序曲展：依然是教育的先鋒・藝術的前衛

日　　期：2012.9.25-2013.1.13

地　　點：國立臺北教育大學MoNTUE北師美術館

主辦單位：國立臺北教育大學MoNTUE北師美術館、國立東京藝術大學大學美術館

展出作品

〔自畫像〕、〔溫陵媽祖廟〕、〔我的家庭〕、〔岡〕、〔北回歸線地標〕、〔裸女靠立椅上紅巾前〕

文宣

展覽圖錄　　　　　　展覽摺頁

展場

展場一隅

蔡明亮導演作品《化生》的展示現場

《化生》藝術創作論述

白

如天堂

如地獄

如恐怖

如無有恐怖

如顛倒夢想

如遠離顛倒夢想

如無一物

如無所失亦無所得

如記憶　浮現

康與媚特寫

固定長拍

化妝　化妝

小康扮陳澄波

貴媚演他畫中女人

他死了

她來看他

夢嗎

他沒闔眼

她像在看他自畫像

最後的

——獻給台灣前輩藝術家們

2012.9.5 威尼斯　蔡明亮

東京 首爾 台北 長春－官展中的東亞近代美術

2014.2.13-3.18／福岡亞洲美術館

2014.5.14-6.8／府中市立美術館

2014.6.14-7.21／兵庫縣立美術館

主辦單位：福岡亞洲美術館、讀賣新聞社、美術館聯絡協議會、FBS福岡放送

展出作品

〔初秋〕、〔新樓〕

文宣

展覽圖錄

展覽圖錄中刊載陳澄波作品的頁面

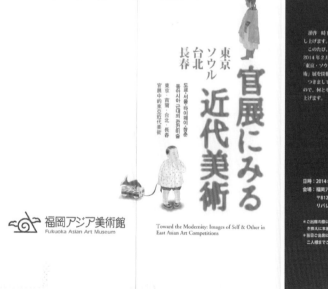

展覽邀請函內頁

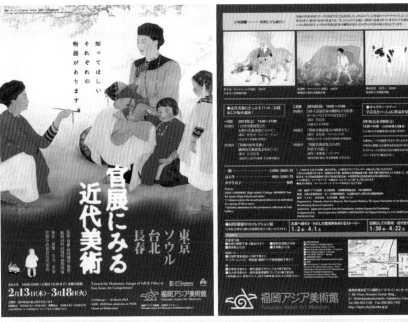

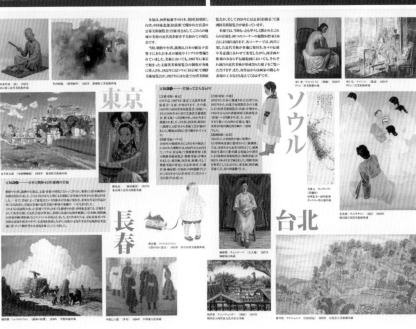

刊登於福岡亞洲美術館Ajibi News雜誌內的展覽訊息

展覽摺頁封面與內頁。此次展覽的主題雖然為日治時期各地（當時的朝鮮、滿州、台灣）的官展作品，但是許多作品已經佚失，因此展出作品的條件調整為「活躍於官展的藝術家的入選作品，或是可以清楚傳達畫家風格的同時期畫作。」

展場

福岡亞洲美術館展場中陳澄波作品的展示狀況

兵庫縣立美術館展場中陳澄波作品的展示狀況

陳澄波百二紀念活動一覽

經過兩甲子的時間，陳澄波還留下了什麼？這個疑問觸發了今年一整個系列活動的開始，財團法人陳澄波文化基金會企圖以陳澄波的創作為素材，透過各種不同方式的結合，創造出不一樣的火花，引發更多面向的討論，不再僅著重於作品的藝術性，而是多了隱合於創作理念中的教育性與社會性。

2014，非常陳澄波的一年。在各個單位、團隊的共同努力下，用展覽、音樂會紀念這位藝術家一百廿歲的冥誕；透過《陳澄波全集》、兒童繪本及圖文書的出版，啟動陳澄波的再研究，承續推動美術教育的意念。◢

項 目	內 容
陳澄波百二誕辰展東亞巡迴大展	**主辦單位：** 台南市政府、中央研究院台灣史研究所、財團法人陳澄波文化基金會 **共同主辦：** 各主要展場為共同主辦 **策展小組：** 白適銘副教授、林曼麗教授、賴香伶副教授、蕭瓊瑞教授、謝國興所長 **展覽地點、檔期：** 1. 名稱：澄海波瀾—陳澄波大展 　地點：台南　台南文化中心／新營文化中心／鄭成功文物館／國立台灣文學館 　時間：2014.1.18～3.30 2. 名稱：南方艷陽—陳澄波特展 　地點：北京　中國美術館3樓 　時間：2014.4.25～5.21 3. 名稱：海上煙波—陳澄波藝術大展 　地點：上海　中華藝術宮 　時間：2014.6.6～7.10 4. 名稱：青春群像—東美畢業的台灣近代美術家們 　地點：東京　東京藝術大學美術館3樓 　時間：2014.9.12～10.26 5. 名稱：綠蔭芳華—陳澄波繪畫修復，國立台灣師範大學、東京藝術大學兩校交流成果展 　地點：東京　東京藝術大學正木紀念館 　時間：2014.9.12～2014.10 6. 名稱：藏鋒—陳澄波特展 　地點：台北　國立故宮博物院本館105、107 　時間：2014.11.28～2015.3.30

項 目	內 容
光影旅行者—陳澄波百二互動展	**主辦單位：** 嘉義市政府、中央研究院台灣史研究所、財團法人陳澄波文化基金會 **協辦單位：** 中央研究院數位文化中心、正修科技大學藝文處文物修護中心 **策展單位：**頑石創意股份有限公司 **主題：** 南方豔陽、時空旅行、探索劇場、修復密碼、玉山積雪 **展覽地點、檔期：** 1. 地點：嘉義　嘉義市博物館 　時間：2014.1.22～4.6 2. 地點：高雄　大東文化藝術中心 　時間：2014.4.26～6.15 3. 地點：台北　國父紀念館（暫定） 　時間：2014.12.24～2015.1.29（暫定）
北回歸線下的油彩—陳澄波畫作與音樂的對話	**主辦單位：** 嘉義市政府、財團法人陳澄波文化基金會 **協辦單位：** 中華民國國樂學會、中華民國樂器學會 **承辦單位：** 卡斯藝術文化有限公司 **演出單位：** 台北正心箏樂團、中華國樂團 **演出地點、檔期：** 1. 地點：嘉義　嘉義市政府文化局音樂廳 　時間：2014.1.25 下午2:30 2. 地點：台北　國家音樂廳 　時間：2014.12（暫定）

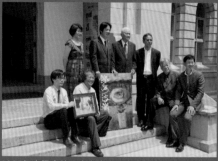

1927年赤陽會第一次在臺南公會堂展出時，陳澄波曾與其他藝術家在此合影。八十八年後（2013.9.13），陳澄波百二誕辰展東亞巡迴大展策展小組於展覽啟動記者會後，也在此合影留念。左起依序為：白適銘、蕭瓊瑞、林曼麗、賴清德、陳重光、謝國興、陳輝東、葉澤山等人。

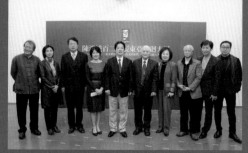

2014.1.9於北師美術館舉辦陳澄波百二誕辰展東亞巡迴大展啟程記者會，臺南、上海、北京、東京、臺北各展點策展人，以及前輩畫家家屬合影。左起依序為：蕭瓊瑞、賴香伶、林曼麗、賴清德、陳重光、陳郁秀、陳前民、葉澤山、陳俊良等人（攝影：薛斐銘）。

澄海波瀾──陳澄波百二誕辰東亞巡迴大展 臺南首展

日　　期：**2014.1.18-3.30**

地　　點：**新營文化中心、臺南文化中心、鄭成功文物館及國立臺灣文學館**（四場館同時展出）

主辦單位：**臺南市政府、中央研究院臺灣史研究所、財團法人陳澄波文化基金會**

　　陳澄波一生歷經臺灣由傳統移民社會進入日人統治之現代化社會等不同時期，其個人豐富的人生閱歷與創作經驗，正可說是一部臺灣近代美術史之縮影。尤其，其足跡遍歷臺灣、日本、中國三地，為實踐其創作理想，透過旅行寫生，記錄、見證了二十世紀東亞近代社會、美術環境的發展變遷。本次大展可謂其生前及1947年去世之後，規模最大、數量最多、展品類別最為全面的展覽；為使這些為數龐大的作品、檔案資料發揮最大的展示作用，證見其作為文獻史料、時代證據之價值，特規劃六大主題，交互呈現，以協助觀眾清楚掌握各主題所欲探討之問題，期能獲致深入淺出之最佳展示效果。

　　除了實體展覽之外，在展覽之前還有啟動記者會、捐贈儀式（捐贈作品總數，包含油畫、膠彩、淡彩、炭筆等20件），而臺南市政府更預先以一整年的時間籌畫，連結22所在地學校來進行推廣教育活動，共同為大展暖身。

文宣

展覽圖錄

導覽手冊

臺南首展展覽海報，以陳澄波畫作中點景人物為主要圖像，
共有24種版本張貼於各場館與宣傳地點。

2014.1.16《自由時報》上的全版展覽廣告

澄海波瀾
陳澄波百二誕辰東亞巡迴大展 臺南首展

展覽日期
2014.1.18-3.30

展覽地點
【現代之眼·美育前線】
新營文化中心｜臺南市新營區中正路23號
【世界座標·巴黎想像】
臺南文化中心｜臺南市東區中華東路三段332號
【東方情緒】
鄭成功文物館｜臺南市中西區開山路152號
【波光瀲灩】
國立臺灣文學館｜臺南市中西區中正路1號

開幕酒會
時間
2014/1/17 晚上7時30分
地點
新營文化中心（臺南市新營區中正路23號）

開幕酒會
時間｜2014/1/17 晚上7時30分
地點｜新營文化中心（730臺南市新營區中正路23號）

《澄海波瀾——藝術饗宴》流程

1/17日（五）
17:20-18:00　高鐵嘉義太保站—新營市區
18:00-19:10　用餐—山海樓廳
19:10-19:30　巡迴開幕會場
19:30-21:00　簡報晚宴
21:00-22:00　餐敘—臺南飯店
22:00　　　　夜宿飯店商意

1/18日（六）
06:30-09:00　早餐
09:00-10:00　澄海波瀾—展場巡禮第一站／國立臺灣文學館
10:00-11:00　澄海波瀾—展場巡禮第二站／鄭成功文物館
11:00-12:00　澄海波瀾—展程巡禮第三站／臺南文化中心
12:00-12:30　路程？
12:30-14:00　午宴—歸真餐廳．嘉南藥理科技大學 蔬素風味餐
14:00　　　　歸程—臺南高鐵站

澄海波瀾
陳澄波百二誕辰東亞巡迴大展 臺南首展

開幕酒會流程

主持人｜民視主播陳貞小姐

19:00-19:30　貴賓蒞臨
19:20-19:40　暖場
19:30-19:32　主持人開場
19:32-19:42　序曲開幕 正心箏樂團
19:42-19:47　獻禮·結草人現代舞創團
19:47-20:10　貴賓致詞
19:50-20:10　開幕儀式
20:15-20:20　貴賓合影
20:15-21:00　劇場典禮·酒會

新營文化中心｜臺南市新營區中正路23號

澄海波瀾 SURGING WAVES

展覽邀請卡。陳澄波〔自畫像（一）〕作為邀卡主視覺，卡片內容則有多項重要開幕活動的資訊，包含開幕酒會流程、受邀貴賓交通食宿、場館參觀時間表等等。

澄海一波瀾

陳澄波百二誕辰東亞巡迴大展 臺南首展
SURGING WAVES—CHEN CHENG-PO'S 120TH BIRTHDAY ANNIVERSARY
TOURING EXHIBITION, TAINAN

澄海波瀾
2014.1.18 - 3.30
首展·臺南市
新營文化中心·國立臺灣文學館

南方豔陽｜2014.4.25-5.21
　上海·中國

海上煙波｜2014.5.29-7.10

青春群像｜2014.9.12-10.26
　東京美術學校

藝魂芳華｜2014.9.12-10.26
　陳澄波順逝紀念展

疏彩｜2014.11.28-2015.3.30

展覽緣起 The Origins of the Exhibition

展覽簡介 Exhibition Overview

現代之眼 Modern Eyes

新營文化中心 XINYING CULTURAL CENTER
美育前線 Art Education

鄭成功文物館 KOXINGA MUSEUM
東方情緒 Oriental Mood

臺南文化中心 TAINAN CULTURAL CENTER
世界座標 World Coordinates

巴黎想像 Parisian Imagination

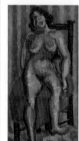

國立臺灣文學館 NATIONAL MUSEUM OF TAIWAN LITERATURE
波光瀲灩 Glittering Waves

導覽摺頁

展場

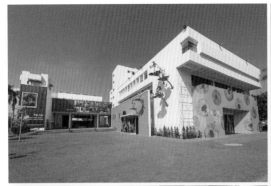

新營文化中心的展場

臺南文化中心的展場

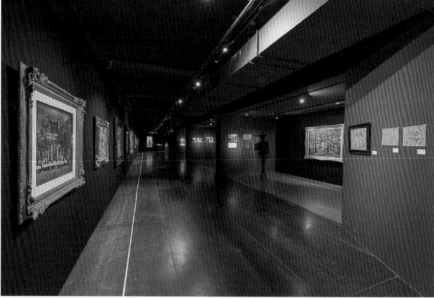

鄭成功文物館的展場

國立臺灣文學館的展場

活動

・校園推廣

為迎接2014年「澄海波瀾——陳澄波百二誕辰東亞巡迴大展 臺南首展」的到來，臺南市政府與財團法人陳澄波文化基金會合作進行為期一年的校園推廣活動。
2013年3月14日特意在臺南神學院巴克禮牧師故居前，舉辦「澄海波瀾—陳澄波大展暨教育推廣記者會」。右邊照片後方高起的臺座，便是巴克禮故居的遺址，也就是左邊照片看板上的圖像〔新樓風景〕作畫地點。

2013.4.9臺南新進國小複製畫展覽推廣活動現場

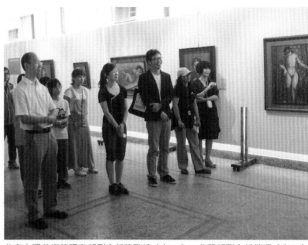

北京中國美術館研究部副主任韓勁松（左一）、典藏部副主任趙輝（左二）為展覽北京站來臺灣考察，2013年5月18日參觀新營高中的複製畫展覽推廣活動。

校園推廣巡迴展導覽學習手冊

教育推廣校園巡迴展中年級學習單

戳章

教育推廣校園巡迴展高年級學習單

·捐贈儀式

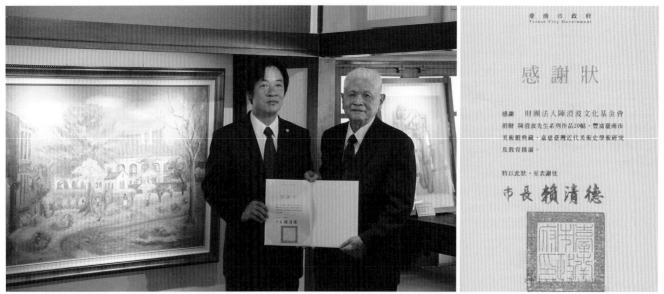

2013.9.13於臺南吳園藝文中心十八卯茶屋舉辦展覽啟動記者會暨畫作捐贈儀式，陳重光先生代表家屬捐贈20件陳澄波油畫、水墨、水彩等作品給籌備中的臺南市美術館典藏，賴清德市長親自受贈並致贈感謝狀給陳重光先生。

·記者會暨開幕晚會

2014.1.17新營文化中心的展覽開幕記者會現場　　　　　　　　於新營文化中心舉辦的開幕酒會

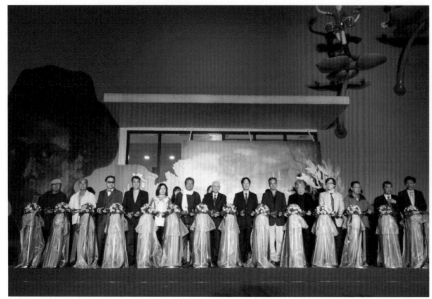

開幕酒會後臺南市長賴清德參觀展覽

開幕酒會來賓剪綵

報導

- 黃微芬〈陳澄波2畫作場景在神學院〉《中華日報》第B6版／臺南新聞，2013.3.15，臺南：中華日報社

內容節錄

陳澄波曾應廖繼春之邀在臺南寫生，留有不少作品，但現已無法在相關地點找尋到類似畫面，文化局經過歷史資料與現場遺址比對，在臺南神學院牧師王貞文的協助下，終於確認陳澄波數件在臺南寫生並題名新樓或是長榮女中的畫作，真正的場景是在臺南神學院，填補神學院在日治時期時的歷史空白，成為文化局此次籌辦大展的一個意外收穫。

陳澄波文化基金會執行長陳立栢表示，陳澄波不只是有「淡水系列」，畫臺南的作品數量不亞於「淡水系列」，只是「淡水系列」曾經在拍賣會中被炒熱，因此較被大家熟知。

- 吳淑玲〈陳澄波複製畫作　校園看得到〉《聯合報》第B2版，2013.3.26，臺北市：聯合報系
- 凌美雪〈陳澄波後人慷慨贈新樓　南美館喜獲鎮館寶〉《自由時報》第D17版，2013.9.18，臺北：自由時報企業（股）
- 洪瑞琴〈陳澄波東亞巡展　18日府城開幕〉《自由時報》第AA2版／體育・都會生活，2014.1.10，臺北：自由時報企業（股）

2013.3.26《聯合報》針對校園推廣活動的報導

2013.9.18《自由時報》關於陳澄波作品捐贈南美館的報導

內容節錄

賴清德表示，巡迴大展可說是陳澄波自一九四七年去世後，規模、數量最大的展覽，臺南首展動用新營文化中心、臺南文化中心、鄭成功文物館及國立臺灣文學館，相關文物將近五百件。

賴清德說，「陳澄波的藝術不僅只是美術館的展覽品，更是全臺灣最寶貴的藝術資產」，因此策畫一系列教育推廣活動，讓藝術從小扎根，這也是辦展最大目的。

陳澄波文化基金會董事長陳重光、執行長陳立栢父子，也期盼系列活動能讓「陳澄波」這個符號，走出二二八事件受難者悲情、走出拍賣市場及學術領域，成為啟蒙臺灣下一代美術教育教材。

啟程記者會選在臺北教育大學,因其日治時期前身是「臺北師範學校」,與東京藝大前身「東京美術學校」兩校先後正是當時陳澄波母校,可說是陳澄波藝術生涯及畢生獻身美術教育的起點。

· 修瑞瑩、喻文玫、周美惠〈陳澄波巡迴展　借畫爆爭議　家屬指責「抬高保費刁難」　國美館:成交行情計價國外常見〉《聯合報》第A14版╱文化,2014.1.17,臺北市:聯合報系

內容節錄

這項大展共展出約兩百廿幅陳澄波的油畫,陳立栢說,上海中華藝術宮、北京中國美術館及東京藝術大學美術館等世界知名三大美術館都出借藏品,臺灣的高美館也出借,唯有國美與北美兩館不肯借。

陳表示,依照國際慣例,公家美術館出借展品是依照典藏價格計算保費,但國美與北美館卻要求依市場拍賣價格計算,無異刁難。

「北美館去年初才以兩千萬元收藏畫作,年底卻要求以六千萬元計價出借」。陳立栢認為,這次是公益性展出,北美館「馬上漲三倍」的態度讓他無法接受,而國美館更是漲五倍。

· 黃微芬〈詩人寫陳澄波　巡迴展增色　臺文館詩畫樂交融　引領民眾進入大師繪畫世界〉《中華日報》第B2版,2014.1.19,臺南:中華日報社

內容節錄

「陳澄波百二誕辰東亞巡迴大展」首波「澄海波瀾—陳澄波大展」十八日登場,四個展館、四個不同主題,引導民眾進入陳澄波的繪畫世界,親近畫家內在的心靈語彙;其中尤以國立臺灣文學館最富浪漫詩意,集合三十四位詩人為陳澄波的畫作寫詩,搭配白色布縵的展場設計,交織成一幅詩與畫的絕美奏鳴曲。

「城門的深處藏有你的語言,用狂熱的油彩訴說不安……」這是詩人向陽為〔城門〕這幅作品所寫的詩句;舊城無語,但詩人以細膩的文筆,寫下了「一九四七年的槍聲,奪走了你的畫布,奪不走你的城門……」來向陳澄波致敬。

· 張淑娟〈陳澄波自畫像、手稿在新營〉《中華日報》第B3版,2014.1.23,臺南:中華日報社

· 陳芳玲〈讓孩子拉著父母逛美術館看展覽　臺南市文化局長葉澤山介紹教育推廣校園巡迴展〉《藝術家》第465期,頁146-149,2014.2,臺北:藝術家雜誌社

內容節錄

由於陳澄波曾任美術教師及其子陳重光的教育背景,讓主辦這項校園巡迴展的臺南市政府文化局與財團法人陳澄波文化基金會建立了「讓學生

《中華日報》的報導剪報

走出教室，創造他們於藝術人文方面的可感受經驗」的共識，臺南市政府文化局局長葉澤山：「以基金會曾於嘉義女中展示數幅陳澄波複製畫的經驗出發，先邀請成大教授蕭瓊瑞來做學校種子教師的培訓，並舉行相關的研習營。在這部分，一開始採徵選方式，讓學校主動提出申請，尤其讓有美術相關課程的學校與美術班有優先權；因為如果是學校主動的話，教育推廣的效益會比由文化局單方面的要求來得更有積極性的意義。同時，執行同仁花了不少時間與校方溝通，聽他們說比較理想的方式。畢竟老師具備了身處教育現場的專業，知道如何引起學生興趣，創造較高接受度的教育模式。之後，再利用一整年的時間，將用『藝術微噴』方式所製作的三組四十幅複製畫，於臺南市各級學校展出，包含小學、國中、高中，以及後來加入的五所大專院校，共計廿一個地點。推廣的效果不僅豐碩，也達到了當初的期待。」（中略）

展場規畫方面，擁有如文化中心、美術館等級的完整空間並不多見，因此文化局的布展人員依四十幅複製品的尺寸訂製展板，利用多數校園備有的禮堂、活動中心，按「澄海波瀾」原初的六項子題組裝展板、吊掛燈光等。葉澤山：「作品進入不同空間後會產生不同的氛圍，縱然學童們每天在該處上課、跑跳，但當有一天換了布置，光影感覺異於往常時，心境也就跟著調整了。我想，這也是美感教育的一部分『環境教育』。」

· 賴韋廷〈傳澄UNEXPECTED INHERITANCE　陳澄波文化基金會執行長陳立栢〉《東西名人》第94期，頁88-91，2014.2，臺北：東西全球文創產業有限公司

內容節錄

2014年《東西名人》專訪陳澄波長孫陳立栢

「陳澄波」曾如某種政治圖騰，他辭世的身影太壯烈，讓後人誤解他致力的方向，近年在學界、藝界協助下，陳家子孫重新理解其理念與作品，這些新理解化為今年將巡迴亞洲五個城市的「陳澄波百二誕辰東亞巡迴大展」，人們不僅能看到歷來規模最大的陳澄波展覽，也能讀出他藏在畫裡的微言大義。

「我（陳澄波長孫陳立栢）覺得傳承是，必須把所乘載的東西整理清楚，然後釐清傳的方向，陳澄波留下的一切到底該怎麼傳承，我們一直到2013年才懂。」

· 程鵬升〈波光激灩　陳澄波畫作與現代詩的交會〉《台灣文學館通訊》第42期，頁22-25，2014.3，臺南：國立臺灣文學館

內容節錄

臺文館獲邀參與臺南首展深感榮幸，但也希望在文學館的展出能與文學結合，因此李瑞騰館長提出詩畫共展的構想，由策展人白適銘教授從諸多畫作中挑選陳澄波先生有關臺灣風土的油畫29幅、水彩4幅，由臺文館邀約33位詩

人以33幅畫作為靈感、為陳澄波的畫作題詩，構想擬定，就開始籌畫與準備。（中略）

陳澄波一生努力的價值除了自身的畫業外，就是美術教育的推廣（中略）因此展覽承辦單位臺南市政府文化局於展覽開始的前一年就開始進行教育推廣校園巡迴展、繪本說故事、進修研習課程等活動，亦委託本館舉辦「澄海波瀾—我的油彩獨白徵文活動」期望使參加者對藝術家有更深的認識與了解。

展場中「陳澄波研究」以數位多媒體的方式呈現，從戰後的研究出發，在10筆碩士學位論文及72筆期刊論文中，可以看到陳澄波的許多面向被討論，涉及藝術、歷史、文物保存維護，多元而豐富，這些討論有如點點波光，形塑出我們認識的陳澄波。

「澄海波瀾—我的油彩獨白徵文活動」得獎專刊

· 連雅琦〈走進陳澄波的畫中世界……——繪本《戴帽子的女孩》寫生活動〉《小典藏artcokids兒童藝術與人文雜誌》第117期，頁42-47，2014.5，臺北：典藏藝術家庭

內容節錄

畫家陳澄波（1895～1947年）筆下常會出現彎來繞去的樹、大大的綠蔭、在街上走動或講話的人們，還有高高低低的房子，這些在《戴帽子的女孩》繪本內可以跟著畫中的小女孩一頁頁的翻閱尋找到。

風和日麗的春天，《小典藏》在臺南鄭成功文物館和臺南市文化中心舉辦了寫生活動，小朋友們隨處選了自己喜歡的地方，爸爸媽媽也跟著畫起來，看看這些小朋友們畫畫的各種姿勢，是不是隨興又自在呢？

· 黃微芬〈陳澄波畫作分身　下月校園巡迴〉《中華日報》第B3版，2013.2.28，臺南：中華日報社

· 莊宗勳〈陳澄波經典畫作　22校巡迴展〉《聯合報》第B2版，2013.3.15，臺北：聯合報系

· 曹婷婷〈陳澄波巡迴展　南市首站〉《中國時報》第C2版，2013.3.15，臺北：中國時報社

· 洪瑞琴〈陳澄波巡迴大展　將從南市出發〉《自由時報》第AA1版／臺南都會新聞，2013.3.15，臺北：自由時報企業（股）

· 楊金城〈陳澄波大展教育推廣　溪北首展〉《自由時報》第AA1版／臺南都會新聞，2013.4.10，臺北：自由時報企業（股）

· 林云南〈陳澄波東亞巡迴展　啟動〉《臺灣時報》，2013.9.14，高雄：臺灣時報社

· 〈百童自畫像　為陳澄波畫展暖身〉《中國時報》第B2版，2013.11.15，臺北：中國時報社

· 顏大堡〈學子自畫像創作活動　向陳澄波的美育精神致敬〉《澎湖時報》第8版，2013.11.15，澎湖：澎湖時報社

· 翁順利〈陳澄波120歲誕辰徵文　32人獲獎〉《中華日報》第B2版，2013.12.15，臺南：中華日報社

· 吳垠慧〈120歲冥誕　東亞5城巡迴　告別悲情　陳澄波經典全紀錄〉《中國時報》第A10版／文化新聞，

第117期《小典藏》的推廣活動報導

2014.1.6，臺北：中國時報社

- 孟慶慈〈淡水夕照增色　陳澄波展明登場〉《自由時報》第A14版／臺南都會焦點，2014.1.17，臺北：自由時報企業（股）
- 孟慶慈、楊金城〈看陳澄波的畫　四館各有千秋〉《自由時報》第A14版／臺南都會焦點，2014.1.19，臺北：自由時報企業（股）
- 賴清德〈從古都出發　陳澄波百二誕辰東亞巡迴大展宣告啟動〉《藝術家》第465期，頁131，2014.2，臺北：藝術家雜誌社
- 李瑞騰〈一頁澄亮的波光　我看當代詩人為陳澄波題畫〉《台灣文學館通訊》第42期，頁26-33，2014.3，臺南：國立臺灣文學館

附記

2014陳澄波專題研究

地點	日期	時間	型態	題目	講者
國立臺灣文學館	1/18	8:00-17:00	工作坊	「陳澄波專題研究」工作坊	
以下為演講&座談					
臺南文化中心	1/19	10:00-	演講&座談	陳澄波的世界座標	傅瑋思博士
新營文化中心	1/19	10:00-	演講&座談	陳澄波與一九二〇年代日本的油畫	吳孟晉研究員
臺灣文學館	1/22	14:00-	演講&座談	波光激灩—我看當代詩人為陳澄波題畫	李瑞騰館長
新營文化中心	1/25	14:00-	演講&座談	社會與藝術—陳澄波的美育理念及其實踐	白適銘副教授
臺南文化中心	1/26	14:00-	演講&座談	陳澄波的文化地圖遙想	林育淳編審
臺南文化中心	2/08	14:00-	演講&座談	土地／歷史／前衛—陳澄波的三維關照	蕭瓊瑞教授
臺南文化中心	2/09	14:00-	演講&座談	陳澄波畫中的現代性與自然性	盛鎧副教授
臺南文化中心	2/15	14:00-	演講&座談	迎向下一道靈光—陳澄波數位人文應用	陳淑君博士
臺南文化中心	2/16	14:00-	演講&座談	陳澄波作品修復計畫—藝術、人文與科技的跨領域結合	張元鳳教授
國立臺灣文學館	2/23	14:00-	演講&座談	青春的先輩們—東京藝大展覽的構思	林曼麗教授

南方豔陽——陳澄波（1895-1947）藝術大展

日　　期：**2014.4.24-5.20**

地　　點：北京中國美術館

主辦單位：北京中國美術館、臺南市文化局、財團法人陳澄波文化基金會

　　出生於1895年的陳澄波，於1929年在結束日本東京美術學校師範科研究生的學業後，便赴上海，除擔任多所美術學校教職外，並與上海新派畫家交遊，更常在江南一帶寫生創作，活躍於當時的上海藝壇。他亦曾想前往北京寫生創作，但因生病而作罷。彼時作品在「中國文化」與「鄉土特色」，乃至「現代意識」的多重交織中，呈顯出極具個人化與時代性的特殊表現，是瞭解臺灣近代藝術發展最具代表性的重要畫家。

　　2014年，適逢陳澄波120歲冥誕，「南方豔陽——陳澄波藝術大展」在北京中國美術館進行學術性的展覽，將在兼顧時代背景、畫家生平與藝術特色的面向下，對這位畫家進行生動且深刻的呈現。期待為兩岸的相互瞭解與交流，作出具體貢獻。

　　本次展覽的結構分成以下幾的主題來呈現：

· 追日少年——從出生諸羅到留學東美（1895-1929）

· 行過江南——從蘇杭風情到上海煙波（1929-1933）

· 前衛先鋒——超越學院規範的現代表現

· 油彩化身——切切故鄉情（1933-1947）

· 超越時空遇大師——作品保存修復展

　　相關活動則有：「南方豔陽——陳澄波藝術大展國際學術研討會」、畫作捐贈儀式，以及策展人蕭瓊瑞教授所親自講授的藝術講堂。其中捐贈的作品共有八件，分別為油畫三幅：〔五里湖〕、〔戰災（商務印書館側）〕、〔裸女靠立椅上紅巾前〕；〔畫室（16）〕以及炭筆素描四幅。

文宣

展覽圖錄

導覽手冊

親子手冊

展覽邀請卡

展場

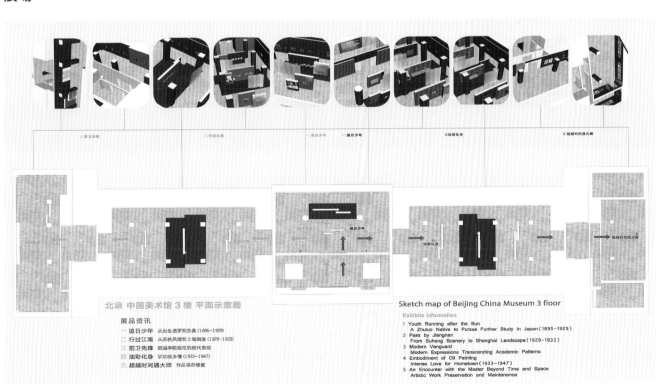

北京 中國美術館 3 樓 平面示意圖

Sketch map of Beijing China Museum 3 floor

展品資訊

Exhibits information

一 追日少年 從出生諸羅到東美（1895—1929）

二 行過江南 從蘇杭風情到上海煙波（1929—1933）

三 前衛先鋒 超越學院規範的現代表現

四 油彩化身 切切故鄉情（1933—1947）

五 超越時間遇大師 作品保存修復

1 Youth Running after the Sun
A Zhuluo Native to Pursue Further Study in Japan（1895–1929）

2 Pass by Jiangnan
From Suhang Scenery to Shanghai Landscape（1929–1933）

3 Modern Vanguard
Modern Expressions Transcending Academic Patterns

4 Embodiment of Oil Painting
Intense Love for Hometown（1933–1947）

5 An Encounter with the Master Beyond Time and Space
Artistic Work Preservation and Maintenance

展覽平面圖

王悅之與陳澄波的展覽宣傳布縵同時吊掛於中國美術館館外兩側

展覽入口的主牆面

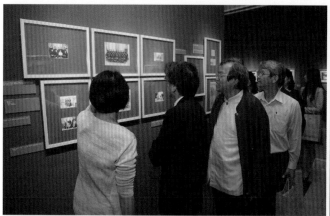

「追日少年」主題展區，可以看到陳澄波留學時的文件、膠彩、人體素描等作品。

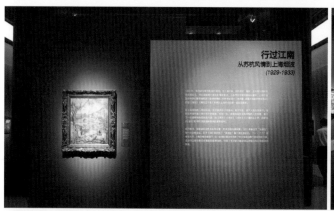
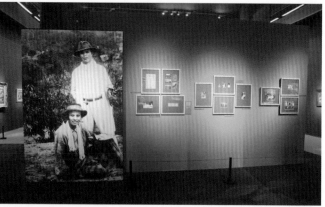
「行過江南」主題展區，展示以蘇杭到上海各地為主題的作品和紀錄。

「前衛先鋒」展區，展示陳澄波超越學院規範、具有現代表現性的作品，包含數件重要的家人畫像也都在此次展出。

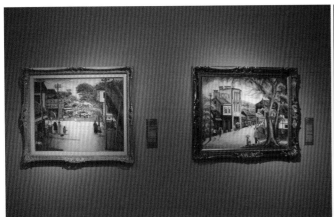

「油彩化身」則是陳澄波返臺後,以臺灣各地風景為主的創作。展場中另規劃一處擺設3D圖卡,讓觀眾體驗觀察畫作的細節(右圖)。

作品保存修復的展區

活動

范迪安館長於記者會前接待與會的臺灣學者、家屬

2014.4.24上午記者會上主辦單位合影

2014.4.24上午中國美術館館長范迪安頒發捐贈贈書給陳澄波文化基金會執行長陳立栢

2014.4.25《北京日報》的展覽報導

2014.4.26下午，中國美術館藝術講堂「南方豔陽——來自臺灣的藝術家　陳澄波（1895—1947）」，由策展人蕭瓊瑞教授主講，並進行現場導覽

報導

· 楊麗娟〈臺灣畫家陳澄波百餘作品首次在京展出　美術館照進一抹「南方艷陽」〉《北京日報》第11版／文化，2014.4.25，北京：北京日報報業集團

內容節錄

「他跨越海峽在大陸和臺灣從事美術創作、教育和社會活動的藝術經歷，留下了許多值得今天兩岸共同研究的歷史。」中國美術館館長范迪安介紹說，陳澄波的作品風格東西融合，無論大陸還是臺灣的創作題材，都具有濃郁的地域風情，但由於種種歷史原因，其作品從未在大陸集中展出過。（中略）

展覽舉辦的同時，陳澄波的親屬還向中國美術館捐贈了畫家的8幅作品，由中國美術館永久收藏。這也是臺灣老一輩油畫家的作品首次捐贈給中國美術館。

· 李健亞〈王悅之「遇上」陳澄波〉《新京報》第C08版／文化新聞藝術圈，2014.4.25，北京：新京報社

內容節錄

20年後，王悅之、陳澄波「同台」

因為臺灣籍的原因，臺灣美術界也會用學術研究及展覽關注王悅之。1994年王悅之誕辰百年時，中國美術館與臺北中國時報基金會達成協議：中國美術館所藏王悅之全部作品，借展至臺北市立美術館展出，這在臺灣美術界引起極大反響，尤其是主辦方還將王悅之展與另一位臺灣畫家陳澄波百年紀念展同時推出。當時臺灣知名畫家、詩

两位现代中国美术开拓者展览相继亮相中国美术馆，展现百年历史

王悦之"遇上"陈澄波

画 者>>

"素人"画"家"：
对"小家"的眷恋 对"大家"的热爱
——记"南方艳阳"陈澄波艺术大展

□ 本报记者 张亚萌

2014.4.25《新京報》關於王悅之與陳澄波亮相中國美術館的報導 2014.5.5《中國藝術報》關於陳澄波及展覽的報導

人與作家蔣勳還曾著文《悲情生雙子 映照百年史》。

陳澄波與王悅之是同時代人，其人生軌跡也是從臺灣至日本，再至上海最後回臺灣。巧合的是，王悅之誕辰120周年紀念展在中國美術館開展之際，「南方豔陽—陳澄波藝術大展」也於昨日亮相中國美術館。展出陳澄波各個時期代表作133福，這批塵封近半個世紀的畫作是首次集體亮相中國美術館。

· 張亞萌〈「素人」畫「家」：對「小家」的眷戀 對「大家」的熱愛〉《中國藝術報》第5版／美術觀點，2014.5.5，北京：中國藝術報社

· 楊子〈南方豔陽——臺灣藝術家陳澄波大展亮相京城〉《人民日報（海外版）》第16版／藝術部落，2014.5.9，北京：人民日報社

內容節錄

中國美術館館長范迪安介紹說，在20世紀中國美術的先賢群體中，臺灣畫家的突出代表陳澄波，受家學蒙養，自

幼便對中國傳統文化進入深入學習，1924年考入日本東京美術學校研習西畫，藝術才華脫穎而出，在學期間就創作了以家鄉風景為題材的〔嘉義街外〕[1]、〔夏日街景〕等作品。1929年畢業後，陳澄波應聘任教於上海新華藝專和昌明藝校，並在江南一代寫生創作。最為重

南方豔陽展刊登於《人民日報（海外版）》上的報導

要的是，他曾參與在20世紀中國美術史上具有先鋒意識的「決瀾社」活動，投身藝術革新的熱潮。1933年他回到家鄉，在以繪畫為職業的同時，也課徒授業，推動美術教育，參與發起臺灣最大的民間美術團體——臺陽美術協會。「正是他跨越海峽在大陸和臺灣從事美術創作、教育和社會活動的藝術經歷，留下了許多值得今天兩岸共同研究的歷史，也使他的名字嵌印在20世紀前半頁的中國美術史冊之中。」

臺灣臺南成功大學美術史教授蕭瓊瑞說，陳澄波1929年曾計畫來北京，但因患病未能成行，「如今的展覽，圓了陳澄波85年的夢」。

- 〈南方豔陽—陳澄波藝術大展〉《藝術ART》第127版／藝海資訊，2014.4.10
- 江粵軍〈「南方艷陽」展再現兩岸交流史〉《廣州日報》第B03版／博雅典藏‧品味，2014.4.20，廣州：廣州日報社
- 王岩〈「南方豔陽——陳澄波藝術大展」開幕　中國美術館首次獲贈臺灣老一輩油畫名家名作〉《北京青年報》第B15版，2014.4.25，北京：北京青年報社
- 林福來〈陳澄波藝術大展　移師北京〉《臺灣時報》第10版／大臺南要聞，2014.4.26，高雄：臺灣時報社
- 馮智軍〈臺灣油畫先賢陳澄波回顧展亮相京城〉《中國文化報》第1版／新聞，2014.4.27，北京：中國文化傳媒集團
- 〈陳澄波藝術大展亮相中國美術館〉《文藝報》第4版／藝術，2014.4.28，北京：文藝報社
- 張碩〈陳澄波留下「南方豔陽」〉《北京晨報》第C04版／全媒體‧看台，2014.4.29，北京：北京日報報業集團
- 范迪安〈南方豔陽：陳澄波〉《中華讀者報》第12版／書評周刊‧藝術，2014.5.7，北京：國家新聞出版署
- 劉洋〈陳澄波作品來京　八十五載圓夢〉《北京商報》第F04版／典藏周刊‧動態，2014.5.7，北京：北京日報報業集團
- 〈陳澄波畫作色彩濃烈〉《大公報》第A20版／文化，2014.5.10，香港：A香港大公文匯傳媒集團
- 〈Retrospective of Taiwan artist〉《中國日報 CHINA DAILY》第19版／life，2014.5.16，北京：人民政協報社
- 〈陳澄波的「南方艷陽」〉《人民政協報》第12版，2014.5.16，北京：中國國務院新聞辦公室

1. 現名〔嘉義街外（一）〕。

「南方豔陽—陳澄波藝術大展」開幕暨研討會行程

日期	時間	內容	備註
4月24	10:00	展覽記者會	由蕭瓊瑞教授、龔瑞璋校長、陳立栢先生出席
	15:00~15:30	展覽開幕式（地點：中國美術館大廳）	范迪安館長、葉澤山局長、陳立栢先生、邵大箴先生致詞
	17:30	晚宴（地點：華僑大廈）	
4月25日	13:30~17:00	研討會（地點：中國美術館7樓學術報告廳）	
4月26日	14:30~17:00	講座：南方豔陽——來自臺灣的藝術家陳澄波 （1895-1947）	主講人：蕭瓊瑞教授，地點：中國美術館7樓學術報告廳

會議議程

研討會時間：2014年4月25日　13:30——17:00

研討會地點：中國美術館7樓學術報告廳

主　持　人：張晴、蕭瓊瑞

開場發言：

范迪安（中國美術館館長、中國美術家協會副主席）

邵大箴（中國美術家協會理論委員會主任、中央美術學院教授、博士生導師）

黃光男（前臺北市立美術館館長、臺灣歷史博物館館長）

論文發言人：蕭瓊瑞（臺灣成功大學歷史系教授、成功大學藝術中心主任）

論 文 題 目：《南方豔陽—臺灣第一代油畫家陳澄波的藝術生命與關照》

論文發言人：尚輝（中國美協理事、《美術》雜誌執行主編）

　　　　　　論文題目：《恬淡的湖光 溫馨的街景—陳澄波本土油畫韻味對於文化與時空的跨越》

論文發言人：黃冬富（臺灣屏東教育大學副校長、視覺藝術系教授）

　　　　　　論文題目：《陳澄波畫風中的華夏美學意識—上海任教時期的發展契機》

論文發言人：李　超（上海大學美術學院教授、博士生導師）

　　　　　　論文題目：《臺灣藏陳澄波上海時期藝術遺產研究—中國近現代美術資源的兩岸複合》

座談：

林曼麗（前臺北市立美術館館長、故宮博物院院長，現為臺北教育大學教授）

安遠遠（中國美術館副館長）

謝國興（臺灣中研院臺灣史研究所所長）

蔡幸真（中研院數位文化中心專案經理）

鄭　工（中國藝術研究院美術研究所副所長、博士生導師）

張　晴（中國美術館研究策劃部主任）

尚　輝（《美術》雜誌執行主編）

吳漢鐘（臺灣成功大學化學博士、正修科技大學藝術修復保存科學研究室主任）

徐　虹（中國美術館研究員）

趙　力（中央美術學院人文學院藝術市場分析中心主任、教授、吳作人國際美術基金會副秘書長）

曹慶輝（中央美術學院人文學院副教授）

嚴長元（《中國文化報》美術週刊主編）

海上煙波──陳澄波藝術大展

日　　期：**2014.6.6-7.6**
地　　點：中華藝術宮
主辦單位：中華藝術宮、臺南市文化局、財團法人陳澄波文化基金會

　　陳澄波居留上海時間前後共五年，正逢三○年代上海風華的全盛時期；而他坦率熱情、交遊廣闊的個性，也使他廣結西畫、國畫兩界人士，交換的作品、書信，保存迄今，更成為三○年代上海地區珍貴的文化史料。後因日軍侵華、上海128事件的爆發，促使陳澄波被迫離滬，返回臺灣。

　　此次「海上煙波──陳澄波藝術大展」，意在展現這位傑出畫家一生的遊蹤，尤其著重上海的部份，並搭配其作品的修復介紹，以凸顯重建近現代美術歷史、加強兩岸文化交流的積極意義。展區總共分成四個主題：

一、從諸羅到東美（1895-1928）：説明陳澄波從其出生地嘉義至日本東京求學習畫的歷程，展現其學院派風格的作品。

二、行過江南（1929-1933）：展出其江南寫生作品，以及積極參與各種類型的美術展覽會以及畫友贈送的作品與書籍。

三、豔陽下的故鄉（1933-1947）：以陳澄波返台後各地寫生的作品。

四、遊蹤圖與作品修復：此區以地圖搭配歷史照片、作品標示陳澄波一生的遊蹤；另外則是多件重要作品修復歷程與成果。

　　除了展覽之外，主辦單位另外也安排了多種形態的活動，包含從講座、導覽員訓練、捐贈儀式，以及藝術家的上海足跡考察。

文宣

展覽圖錄

展覽邀請卡

陳澄波 (1895-1947) 生平簡表 CHEN CHENG-PO'S CHRONOLOGY

展覽/巡迴 Exhibitions and Campaigns

人物/靜物與裸女 Character / Still Life and Nudes

上海/戰跡 Shanghai and War Track

附、艷陽下的故鄉 HOMELAND UNDER THE SEARING SUN (1933-1947)

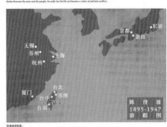

海上煙波
Misty Vapor on the High Seas
陳澄波藝術大展
Chen Cheng-po's Art Exhibition

2014 6/6 — 7/6

中華藝術宮 33 米層 11、13-1、12、13 展廳

展覽緣起 THE ORIGINS OF THE EXHIBITION

壹、從嘉羅到東美 FROM JHULUO TO TOKYO SCHOOL OF FINE ARTS (1895-1929)

蓬萊/雞毫 Penglai / Jinuhao

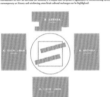

東美/畫程 Japan / Tokyo School of Fine Arts

貳、行過江南—上海時期 JOURNEY THROUGH JIANGNAN - SHANGHAI PERIOD (1929-1933)

江南游踪 Jiangnan Footprints

泰實/化育 Teaching and Learning

展覽摺頁

海上煙波
MISTY VAPOR ON THE HIGH SEAS
陳澄波百二誕辰東亞巡迴大展 上海

上海郊外（鄉村）Shanghai Outskirts (village)
年代不詳 Date unknown・油彩・畫布 Oil on canvas・53×65 cm.

以點景人物為主題的展覽明信片

展場

從展覽平面規劃圖可以看到在同一個樓層中，展覽如何分布在四個展間，以及用假牆所切割出的有機展示空間，讓原本容易流於單調展示形式的方正展間，創造出流動式的觀賞次序和邏輯。

（左圖）館外的羅馬旗，（右圖）館內的展覽廣告版。

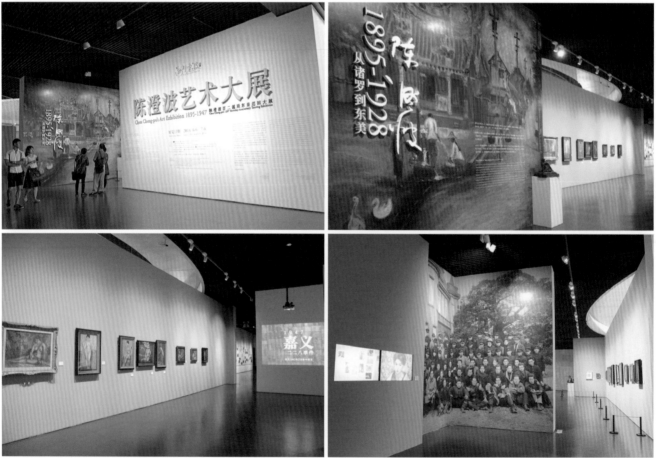

第一展區：從諸羅到東美的展示現場

第二主題區「行過江南」，展出諸多陳澄波於上海的精彩作品以及友人之間的交遊紀錄文件。

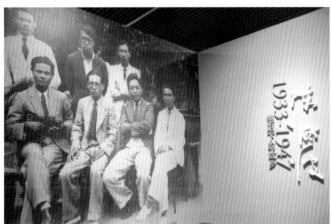

第三區「豔陽下的故鄉」，展示陳澄波返臺後到臺灣各地寫生的作品。

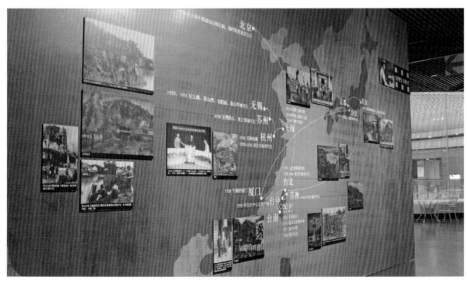

以地圖方式來標示其創作路徑

陳澄波作品修復的歷程和成果

《陳澄波全集》和以陳澄波為主題的各種出版品。

活動

‧講座與志工培訓

2014.5.29於上海大學美術學院所舉辦的專題座談「上海陳澄波藝術大展的策劃經歷」

2014.6.3導覽志工培訓,講授人為策展人蕭瓊瑞、賴香伶

‧開幕暨捐贈儀式

2014.6.6陳重光代表家屬捐贈作品給中華藝術宮,並接受館方頒予的捐贈獎狀。右圖則為此次與會的貴賓。

2014.6.7由上海大學美術學院李超教授及其博士學生帶領，進行陳澄波旅居上海的活動地點踏查。此一照片為明復圖書館，陳澄波曾參加的第二屆藝苑美術展覽會，便是在此地點舉辦。團隊成員在當時的展覽會場合影。

上海美專舊址，校舍建築仍在，現已變成民居。

陳重光先生（左二）於80多年後再度回到當時在上海的居住地，現址已是景物全非。

中華學藝社是決瀾社第一次展覽會的地點，圖為眾人正門前合影。

報導

・徐佳和〈80年前的「海上煙波」再現滬上〉《東方早報》第A14版／文化・動態，2014.6.7，上海：上海東方報業有限公司

內容節錄

陳澄波的作品，是瞭解近代中國1920年代即將跨入1930年代的重要史料，也是探討1930年代中國洋（西）畫運動，尤其是所謂「新派」繪畫，重要的切入點。此次展出的作品中有一件曾經參展1929年首屆「全國美展」的作品〔清流〕，是陳澄波的最愛，「因為參加那屆『全國美展』的作品都是標了價格要出售的，而唯獨這件作品沒已標價。」據陳澄波的家人透露。在〔清流〕的畫面中呈現強烈的油彩中國化的探索，他放棄了單

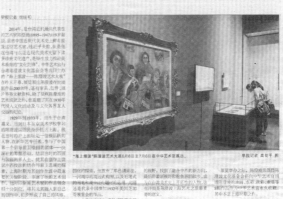

色調畫法，一河兩岸的高遠式構圖，以及毛筆式的用筆和湖中泛舟題材的運用。此畫還是代表中國參加1932年美國芝加哥展覽會的作品。

上海這座城市，帶給了陳澄波嶄新的視野和資源。1920年代末期至1930年代初期的上海，歐美古典學院繪畫、現代繪畫、日本畫以及中國本土傳統藝術悉數匯聚於此，各種新舊美術思潮不斷激盪撞擊給陳澄波寬闊的視野和自由抉擇的權利。

上海大學教授李超認為，陳澄波在臺灣、日本、上海生活創作的獨特經驗，形成了他作品「文化匯流」的特色，開拓了嶄新的視野，找到了融合中西的新方向，最後帶著新視野和抱負返回故鄉，成為在臺灣美術史上開拓性的人物，這也許就是陳澄波上海藝術之旅最重要的意義。

· 徐佳和〈陳澄波上海尋蹤〉《東方早報·藝術評論》第126期，頁4-5，2014.6.11，上海：上海東方報業有限公司

內容節錄

81年前的6月6日，出生於臺灣嘉義市的陳澄波因為「日本僑民」的身份不得不離開正值中國現代繪畫運動高峰中的上海，啟程回到家鄉臺灣。在中華藝術宮舉行的「海上煙波—陳澄波藝術大展」，開幕日子竟然也鬼使神差地定在了6月6日，冥冥中，送一如煙如波飄近海上的畫魂，終究還是要回到上海——這個成為陳澄波畫家生涯中最大的轉折點的城市，也是豐富了陳澄波的創作和人生的城市。

雖然在中國近現代美術史上，鮮見陳澄波這三個字，他就像諸多上世紀二三十年代活躍於滬上畫壇的現代派先鋒一般，失蹤於美術史的故紙堆中，但是他在上海的足跡，從最早活動的林蔭路伊始，濃縮了近現代美術史的發展，我們循序著陳澄波上海時期的活動軌跡，可以梳理出相關的藝術空間路線。

1929年，陳澄波從東京美術學校畢業返華，抵達上海，正如同時代其他諸多知名美術家都曾經在上海居住活躍過一般，在新華藝專（今打浦橋一帶）菜市路（今順昌路）到法國公園（今復興公園）一帶活動，當時這一帶地處法租界與華界的交界位置，一來房租便宜，便於安家，二來，處於華界租界的交界處，管理上有機可乘，辦學校的手續較之別處更為簡單。如此生存的縫隙，讓這一帶成為美術家們集中居住之地，被上海大學教授李超稱之為「盧灣之弧」，這個美術地理現象也成為上海近代美術中的一個研究方向。

· 蕭瓊瑞〈澄波與決瀾：陳澄波與上海1930年代新派洋畫〉《東方早報·藝術評論》第126期，頁6-7，2014.6.11，上海：上海東方報業有限公司

內容節錄

陳澄波（1895-1947）正式受聘上海藝苑、新華藝專、昌明藝專[1]任教的1929年，也正是第一屆全國美術展覽會（簡稱「全國美展」）於上海盛大舉辦的一年。陳澄波以留學日本東京美術學校，且曾經入選日本最高美術競賽殿堂「帝國美術展覽會」（簡稱「帝展」）的資歷，提供三件作品參展，分別是：〔清流〕（1929）、〔網坊之午後〕（1929），和〔早春〕（1929）；同時，另一位也是來自臺灣而居留北京，創辦北平美術學院、自任院長的王悅之（1894-1937），也有四件作品參展，除一件目前下落不明的〔裸體〕外，其他三件分別為：〔灌溉情苗〕（1928-1929）、〔願〕（1928-1929），及〔燕子雙飛〕（1928-1929）。這些作品，幾乎成為首屆全國美展迄今僅

《東方早報・藝術評論》關於陳澄波與上海畫壇的報導

存的少數幾件當代作品，是了解近代中國1920年代即將跨入1930年代的重要史料，也是探討1930年代中國洋（西）畫運動，尤其是所謂「新派」繪畫，重要的切入點；而這些作品，都有一個共同的特點，即是在以油彩為媒材的畫面中，嘗試融入具有中國水墨繪畫特色的用心，也就是對「融合中西」課題的關懷和努力。

· 李超〈陳澄波上海時期的藝術遺產—中國近現代美術兩岸的資源復合〉《東方早報・藝術評論》第126期，頁8-11，2014.6.11，上海：上海東方報業有限公司

內容節錄

陳澄波從上海帶走了離別大陸的藝術遺產，今天又為中國帶來了兩岸復合的藝術資源。

現在，我們倘若對應於陳澄波的上海時期，可以基本明確其中核心的藝術遺產紀錄：5份美展文獻、9份陳氏簡歷、7份作品著錄、35幀歷史照片、12幅鉛筆速寫（有明確上海內容落款）、12幅交遊作品、16份交遊文獻、32幅上海時期油畫等，這些是陳澄波從上海帶走的藝術遺產的重要部分，這些被長期遮蔽的歷史之物和藝術之物，構成了中國近現代美術資源中我們所「看不見」的部分。而恰恰是這部分資源與大陸相關資源，形成了獨特而珍貴的互補關係。因此，對於臺灣所藏陳澄波上海時期藝術遺產的研究，其問題所指正是中國近現代美術資源的兩岸復合。我們需要以文化戰略的意識加以復合，才能真正對應我們依然「不看見」的中國近現代美術；同時我們也需要建立協同合作的機制加以再生，才能將這些藝術遺產轉化為真正的、有效的公共文化資源。

· Wang Jie,"Taiwanese painter's works return to city", *Shanghai Daily*, A13, 2014.6.16, Shanghai : Shanghai Daily

PICK OF THE DAY
Taiwanese painter's works return to city

"Spring in Mountain Ali" by Chen Cheng-Po

Wang Jie

"MISTY Vapor on the High Seas — Chen Cheng-Po's Art Exhibition" is a show that celebrates the 120th birthday of Chen Cheng-Po (1895-1947) and reintroduces the outstanding painter from Taiwan to the public in Shanghai.

Born in 1895, the year Taiwan was ceded by the Qing government to Japan, Chen studied in the graduate program at the Tokyo School of Fine Arts in Japan. But his strong "fatherland consciousness" prompted him to go straight to Shanghai upon his graduation.

In Shanghai, Chen successively took up teaching and administrative posts in a number of art colleges and also held various public service positions in the art sector.

On the strength of his artwork, Chen was recognized as one of "China's Top Twelve Artists," entitling him to represent China in exhibiting his work at the Chicago World Expo.

Chen stayed in Shanghai for five years during its 1920s and 1930s heyday.

In 1933, Chen returned to Taiwan and set up "Tai Yang Art Exhibition," the largest non-official art organization in Taiwan and one that has remained active to this day.

The "228 Incident" broke out in Taiwan in early 1947. Though the artist enthusiastically engaged in resolving clashes between the army and the people, he became a victim of political conflicts and lost his life.

"After half a century, I feel happy that Chen and his paintings return to Shanghai, and his artistic achievement and his conduct are now given new recognition," said Lai Hsiangling, the curator of the exhibition.

Date: Through July 6, 9:30am-5:30pm
Address: 205 Shangnan Rd

1. 1930年才至昌明藝專任教。

臺灣近代美術——留學生的青春群像（1895-1945）

日　　期：**2014.9.12-10.26**

地　　點：東京藝術大學大學美術館

主辦單位：東京藝術大學、國立臺北教育大學北師美術館

協辦單位：財團法人陳澄波文化基金會

　　「臺灣近代美術——留學生的青春群像（1895-1945）」是本次巡迴展中的特別企劃，由國立臺北教育大學及東京藝術大學共同策劃，展出內容除陳澄波部分作品，涵蓋1945年前畢業於東京美術學校（現東京藝術大學美術學部）的劉錦堂、黃土水、陳澄波、張秋海、郭柏川、王白淵、廖繼春、李梅樹、顏水龍、何德來、陳植棋、陳慧坤、李石樵以及黃清埕等14位臺灣前輩藝術家之作品，讓這些當年曾於東京美術學校潛心學習西洋藝術的青青子衿，在超過半個世紀之後重返他們創作的起點。這也是首次在臺灣以外地區以較完整的規模呈現臺灣近代美術的樣貌，不論在規劃內容或是展出形式上，都是東京藝術大學創校以來的首度創舉，不僅是「首次藝大校友返校展出」，更是「首次藝大校友聯展」，在此之前，所有的日本東京藝大校友，從未獲准於母校展出。然而由於東京藝大前身的東京美術學校在歷史上孕育出多位臺灣重要前輩藝術家，有鑒於這些臺灣傑出校友於畢業後對臺灣及亞洲當代藝術發展亦有特殊重要貢獻，東京藝大首度首肯老校友返校聯展，更加突顯巡迴大展的高度及雙邊交流的重大意義。

　　本次共有54件重要作品參加展出，分為「臺灣少年郎東美重逢」、「臺北、東京、巴黎、北京/上海」以及「美麗Formosa」三大主題，依序呈現藝術家們在東京美術學校的養成，對於當時世界美術發展抱持的理想，以及學成返臺後對於鄉土與本土的耕耘及貢獻。此外，舉辦研討會，邀情臺、日、韓、中學者專家進行專題演講，使本次展覽更具教育傳承及學術交流之意義。

文宣

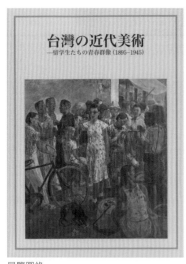

展覽圖錄

展覽邀請卡

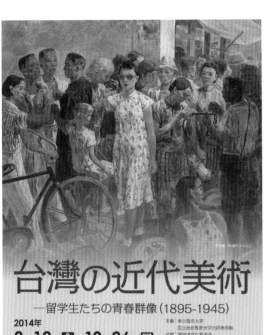

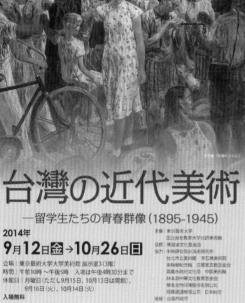

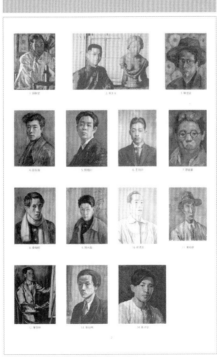

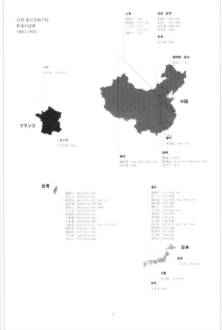

展覽摺頁（部分頁面）

展覽宣傳單

展場

美術館外的展覽廣告看板

東京藝術大學美術館展覽現場

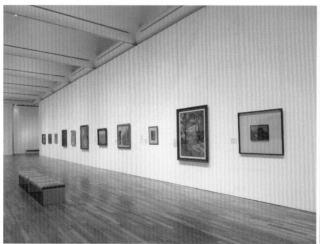

東京藝術大學美術館展覽現場

活動

2014.9.12東京藝術大學宮田亮平校長在開幕式上致詞

2014.9.12陳重光先生於開幕式上致詞

臺南市長賴清德偕日本參議員蓮舫等來賓參觀展出作品　　　　　　　　　　2014.9.12東京藝術大學美術館館長關出致贈捐贈感謝狀給陳重光先生

報導

· 凌美雪〈臺灣前輩畫家9月首度赴
　日聯展〉《自由時報》第D8版，
　2014.1.14，臺北：自由時報社

內容節錄

臺南市政府發起的《陳澄波百二誕
辰東亞巡迴大展》，5大城市的大
規模接力展出，間接促成了日本東
京藝大大學美術館首次舉辦臺灣校
友聯展，國內文創公司歷時2年策
畫製作的陳澄波百二互動展，也即
將於今年發表，2014年儼然成為臺
灣美術的「陳澄波年」。

值得特別一提的是，將於9月赴日展出的「青春群像－東美畢業的臺灣近代美術家們」，成為日本站的聯展主題，
也將是陳澄波東亞巡迴大展唯一一檔不只陳澄波作品的特展，因為陳澄波等日治時期留學日本東京美術學校（現東
京藝術大學）的藝術家們，其實也堪稱是臺灣近代美術奠基很重要的一批人。

· 邱馨慧〈日治時期留學生的青春群像　東京藝大舉辦臺灣近代美術展〉《藝術家》，第473期，頁156-167，
　2014.10，臺北：藝術家雜誌社

內容節錄

陳澄波「百二誕辰東亞巡迴大展」系列的第四站，從臺南、北京、上海來到東京，最後將回到臺北故宮。臺南市
長賴清德出席9月12日開幕典禮，形容此展為「歷史性的一刻」，東京的展覽有別於陳澄波個展的形式，加上其他
十三位前後期同學共同展出「像開同學會一樣熱鬧」。當天學界、藝術界人士雲集，包括參議員蓮舫、眾議員岸信
夫、眾議員上野宏史等政界人士也到場表示對臺日文化交流的支持。在此同時，東京國立博物館正展出臺北故宮文
物，今年11月東京藝術大學大學美術館也將延伸本展精神至當代，推出「日本·臺灣現代美術的現在和未來」展，
顯示現階段日本和臺灣的交流關係相當緊密。（中略）

前輩畫家的藝術與人生

展覽由臺灣前輩畫家東京美術學校時代的自畫像開始。自畫像是學子們觀看自己，認識自己，表達自己的課題。東京藝術大學一直保留著畢業製作畫自畫像的傳統，這規矩是1898年黑田清輝訂下的，從西洋畫科開始，第二年學校開始收藏，最初只收購部分，到1902年才由學校全數購下，其間兩度分別因戰爭和收藏飽和而中斷。經過一百多年，年輕學子群像已經累積超過五千件，成為全世界獨一無二的可觀收藏。然而能被展示的大多是知名藝術家，多數默默無名者的自畫像只能一直被封存。

透過自畫像，這群負笈日本的臺灣青年，神情面容歷歷在目，透露出不同個性和各有所思，反映出對未來的希望或不安。對照他們後來的命運，似乎一切早有預告。陳重光看著父親陳澄波的自畫像：「這張自畫像畫於1928年，1926、1927年連續入選帝展之後畫的，所以這張畫感覺很得意的樣子。他到上海又畫了一張，一生畫了兩張自畫像。」當時臺灣留學生的實力不僅表現在帝展入選，在二科展、春陽展、獨立美術展等也有所發揮。他們回到臺灣，在臺展、府展展現實力，成為臺灣西洋畫的先驅者。畫展的第二部分標題「美麗的福爾摩沙」，作品表現臺灣之美（中略）陳澄波展出著名的〔我的家族〕，〔裸女靜思〕則出現在一張攝於1926年10月10日的照片，是陳澄波首次初次入選帝展，在畫室受訪時手裡拿的畫，也是東京藝大所藏。〔清流〕是他受聘至上海任教時期，代表中華民國參加芝加哥博覽會的作品。

· 野嶋剛〈「台湾近代美術」展　日本統治時代を生き抜いた　台湾留学生画家たちの見た日本、台湾、中國。〉《東京人》，頁104-110，2014.11，東京：都市出版株式会社

· 吳垠慧〈近一世紀前的青春群像　前輩留日畫家　作品回日展出〉《中國時報》第A15版／文化新聞，2014.9.11，臺北：中國時報社

· 渡部惠子〈台湾人留学生の軌跡　東京芸大で企画展〉《讀賣新聞》，2014.9.18，東京：株式會社讀賣新聞集團本社

·〈台湾の近代美術─留學生たちの青春群像〉《新美術新聞》，2014.9.21，東京：美術年鑑社

· 窪田直子〈來日した若者の情感じゐ　「台湾の近代美術」展〉《日本經濟新聞》，2014.10.1，東京：株式會社日本經濟新聞社

· 古田亮〈台湾留學生たちの青春群像〉《東京藝術大學美術學部杜の会会報》第37期，頁17-18，2014.12.17，東京：東京藝術大學美術學部杜の会

野嶋剛刊載於《東京人》雜誌上的展覽報導

臺灣近代美術國際學術研討會

日期：2014年9月13日（星期六）

地點：東京藝術大學美術學部構內 中央棟第3講義室

時間	活動內容	
08:30~09:00	報 到	
時間	活動內容	
09:00~09:20	開幕／來賓致詞：東京藝術大學大學美術館館長　關 出 國立臺北教育大學北師美術館教授　林曼麗 研 討 會 主 持 人：東京藝術大學大學美術館教授　薩摩雅登	
時間	發表者及論文主題	
09:25~10:05	專題演講	講者：東京藝術大學大學美術館副教授　古田 亮 講題：指導臺灣留學生的藝術家們
10:10~10:50	專題演講	講者：國立成功大學歷史系所教授　蕭瓊瑞 講題：福爾摩沙的崛起
10:50~11:05	中場休息	
11:05~11:35	研究發表1	講者：國立臺灣大學歷史學系教授　陳翠蓮 講題：大正民主與留日臺灣藝術家們
11:40~12:10	研究發表2	講者：星岡文化財團 韓國美術研究所研究委員　文貞姬 講題：針對殖民地官展的在野展
12:10~13:30	午餐	
13:30~14:00	研究發表3	講者：東京藝術大學綜合藝術數位典藏中心特別研究員　吉田千鶴子 講題：東京美術學校的臺灣留學生
14:05~14:35	研究發表4	講者：國立臺南藝術大學藝術史與藝術評論研究所助理教授　蔣伯欣 講題：普羅列塔利亞藝術與近代臺灣前衛——以留日學生為中心的考察
14:35~14:55	茶敘時間	
14:55~15:25	研究發表5	講者：國立臺灣師範大學美術學系副教授 白適銘 講題：從臺灣、東洋到世界——留日臺灣畫學生的現代文化啟蒙
15:30~16:00	研究發表6	講者：英國愛丁堡大學藝術史學系副教授 楊佳玲 講題：東洋與現代——陳澄波的審美理想與三○年代上海畫壇
16:05~16:35	研究發表7	講者：中國美術館典藏部副主任 韓勁松 講題：交錯的風景——王悅之、陳澄波藝事考
16:35~16:45	中場休息	
16:45~17:25	綜合座談	
17:25~17:35	閉 幕	

東京藝術大學大學美術館教授薩摩雅登於研討會上擔任主持人

研討會中各場次擔任發表、與談及主持的專家學者們合影

臺灣繪畫的巨匠—陳澄波油彩畫作品修復展

日　　期：2014.9.12-10.2

地　　點：東京藝術大學正木紀念館

主辦單位：東京藝術大學大學院文化財保存學保存修復油畫研究室、國立臺灣師範大學藝術學院文物保存
　　　　　維護研究發展中心、財團法人陳澄波文化基金會

　　東京為「陳澄波百二誕辰東亞巡迴大展」的第四站，除了在東京藝術大學大學美術館舉辦「臺灣近代美術——留學生的青春群像（1895-1945）」展外，同時在東京藝術大學大學院文化財保存學保存修復油畫研究室與國立臺灣師範大學藝術學院文物保存維護研究發展中心的合作下，特於東京藝術大學正木紀念館舉辦「臺灣繪畫的巨匠—陳澄波油彩畫作品修復展」，將近幾年共同調查研究及修復的陳澄波油畫作品成果發表，期望藉此展能推廣美學教育與修復技術，並加深兩校間的學術交流。

文宣

展覽圖錄

展覽邀請卡

本展覧会は、台湾の高名な画家、陳澄波(1895-1947)の油彩画作品を対象に実施した修復事業の共同研究発表です。
本修復事業は、本学文化財保存学保存修復油画研究室と国立台湾師範大学文物保存維護研究発展中心とがプロジェクトを組み、陳澄波のご遺族から依頼された36点の作品を共同で修復をおこないました。その結果それぞれ汚れて損傷していた作品は、修復によって作品本来の魅力を取りもどすことができましたので、その成果を発表いたします。

陳澄波は台湾嘉義に生まれ、総督府国語学校師範科を卒業後、日本に留学し、東京美術学校油画師範科に入学します。留学前に水彩画家石川欽一郎の指導を受け、留学中は、岡田三郎助、あるいは田辺至に学びます。1926年には台湾入初の第7回帝展に入選という快挙をはたします。その後上海に渡り活発な創作活動を行う中、独自の画風を確立します。帰台後、台湾の風土に根ざした画風をより深化させると同時に、台湾文化のリーダーの存在となって活躍した人物です。

陳澄波の作品は、作者の強靭な意志のもと、うねるような力強い筆づかい、スピード感あふれる筆触、さらに原色を組み合わせたコントラストの高い冴え冴えとした色調は、実にたとえようのない魅力を放っています。

両校による本修復事業によってその魅力を存分に蘇らせましたので、みなさま、是非、ご高覧下さい。

This exhibition presents the conservation treatment of works painted by Taiwanese master artist, Chen Cheng-Po (1895-1947), a collaborative effort between the Tokyo University of the Arts, Graduate Department of Conservation, Conservation Course Oil Painting Laboratory and the National Taiwan Normal University, College of Arts, Research Center for Conservation of Cultural Relics, whom together carried out the treatment of a total of thirty-six works of art. After undergoing conservation treatment these previously damaged works of art have once again regained their original charm.

Chen Cheng-Po was born in Chiayi, Taiwan, and upon graduation from the Taiwan Governor-General's National Language School went abroad to Japan to study at the Tokyo Fine Arts School (present-day Tokyo University of the Arts). Prior to his Japanese studies Chen was mentored by watercolorist Ishikawa Kinichiro, and while enrolled at Tokyo Fine Arts School he studied under Okada Saburosuke and Tanabe Itaru. In 1926 Chen was the first-ever Taiwanese artist to be selected to exhibit in the 7th Imperial Fine Arts Academy exhibition (Teiten). After graduating he then travelled to Shanghai, becoming a more active artist and developing his own style. After returning to Taiwan, Chen turned his artistic passion and rooted his style in depicting the local environment, wherein rising to become a leader of Taiwanese culture.

As for Chen Cheng-Po's artwork, a strong will, robust and intentional yet swift brushstroke, and the juxtaposition of pure, muted colors into vibrant, high contrast works bear witness to the appeal of his incomparable style.

This joint university conservation project has revived these paintings to their original beauty and charm, and we look forward to having all enjoy and participate.

展覽傳單正反面

展場

展覽場地正木紀念館入口處

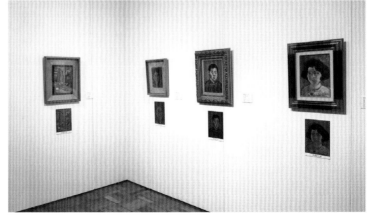

修復成果展示，作品下方另外提供修復前的對照圖。

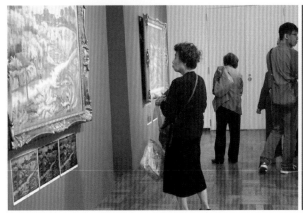

修復後作品與紅外線、紫外線檢、X光檢視照同時展出　　　　　陳澄波年表

報導

・邱馨慧〈東京藝大木島隆康、臺灣師大張元鳳談油畫修復合作　東京藝術大學「臺灣繪畫的巨匠—陳澄波油彩畫作品修復展」〉《藝術家》第473期，頁168-173，2014.10，臺北：藝術家雜誌社

內容節錄

「陳澄波百二年誕辰東亞巡迴大展」第四站到了東京，除了集結同期留學生之作的「臺灣近代美術—留學生的青春群像（1895-1945）」展覽，同時展出陳澄波的母校，東京藝術大學與國立臺灣師範大學共同攜手進行畫作修復的研究發表展。委託修復的財團法人陳澄波文化基金會名譽董事長陳重光表示：「見到作品修復後散發出的自然光輝，感謝修復單位歷經三年以精湛的修復技術高度呈現先父作品及史料文獻。」

主導這項計畫的東京藝術大學教授木島隆康說，財團法人陳澄波文化基金會於2007年委託東京藝術大學大學院文化財保存學保存修復油畫研究室修復〔嘉義街中心〕和描寫淡水中學的〔岡〕二件油畫作品。（中略）進行到2014年，共計修復油畫作品卅六件，紙質作品及史料一千零七件，本次在東京藝大展出其中十九幅油畫作品。（中略）

對於本次修復成果展的意義，張元鳳說首先最主要的目的是要確立保持修復的繪畫材料技法和修復技法。此外師大有很多著名大師，包括廖繼春、李石樵、陳慧坤、陳景容等都畢業於東京藝大，此次希望借助東京藝術大學的力量共同修復師大藏品，整理出臺灣油畫發展的脈絡。

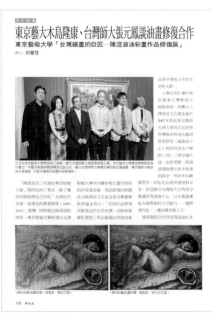
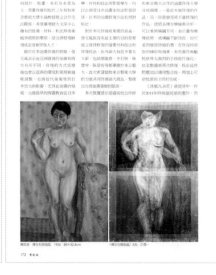
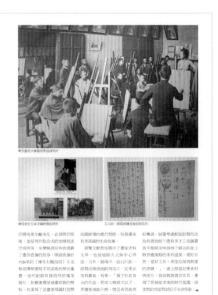

第473期《藝術家》雜誌關於東京修復展的報導

藏鋒——陳澄波特展

日　　期：2014.12.5-2015.3.30

地　　點：國立故宮博物院

主辦單位：國立故宮博物院、中央研究院臺灣史研究所、臺南市政府、財團法人陳澄波文化基金會

　　2014年是臺灣前輩畫家陳澄波先生120歲的誕辰，大型的紀念展從臺南、北京、上海、東京一路巡迴，以臺北故宮作為整個活動的最後總結；取名「藏鋒」，意在凸顯一個深受中國傳統水墨思想影響的傑出藝術家，如何在作品中吸納東方繪畫的特質，在「中西融合」的課題上，作出貢獻。此展同時也是臺北故宮九十周年院慶的首展。

文宣

展覽圖錄

《故宮文物》第381期專題介紹「藏鋒—陳澄波特展」

展覽邀請卡

展覽摺頁

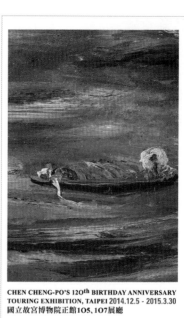

CHEN CHENG-PO'S 120th BIRTHDAY ANNIVERSARY
TOURING EXHIBITION, TAIPEI 2014.12.5 - 2015.3.30
國立故宮博物院正館105、107展廳

展覽海報

臺北故宮外牆九十周年慶展覽宣傳看板

展場

展場規劃圖

展場模型

展場入口走道兩側的意象牆與生平年表

驚蟄1895-1924——從出生到國語學校畢業返鄉任教

初露1924-1929——留日時期成為第一位入選「帝展」的臺灣油畫家

小滿1929-1933——上海時期思考中西融合的現代繪畫

大暑1933-1945——返臺至光復推動臺灣美術運動及留下大批鄉土之作

霜降 1945-1947——從歡慶臺灣光復到228不幸罹難

立春1979-2014——陳澄波重新出土的各項展出、研究成果

活動

‧開幕晚會

2014.12.4陳重光先生於開幕上致詞　　　　2014.12.4主辦單位、展覽團隊和與會來賓於開幕活動上的合影

‧募資推廣

5個社會新鮮人自主發起募資推廣活動，分別於2015年3月15日與3月21日帶偏鄉學童至臺北參觀藏鋒展。

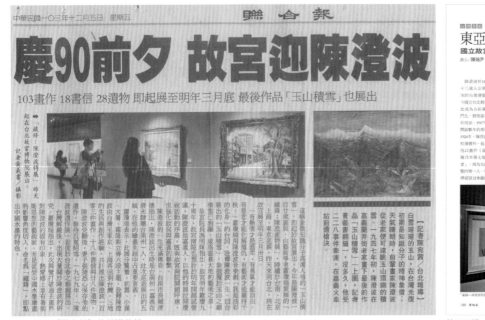

2014.12.5《聯合報》的報導剪報　　　　　　　　　　　第476期《藝術家》關於藏鋒展的報導

報導

· 陳宛茜〈慶90前夕　故宮迎陳澄波〉《聯合報》A14／文化，2014.12.5，臺北：聯合報社

內容節錄

「有熱情才是溫柔、有勇氣才能自由、有慈悲才能化解冤仇、有藝術才能贏得千秋。」蕭瓊瑞用陳澄波音樂劇「我是油彩的化身」的台詞，詮釋陳澄波一生。回臺展出的「玉山積雪」，象徵覆於玉山之巔積雪已消融，成為滋養大地的藝術之泉。

故宮院長馮明珠指出，故宮明年歡慶九十周年，故宮南院也預計於明年開館試營運。陳澄波是嘉義人，以他的特展拉開慶祝活動的序幕，既與故宮南院開館呼應，也強化故宮與嘉義的聯繫。

· 陳琬尹〈東亞巡迴最終站　國立故宮博物院「藏鋒—陳澄波特展」〉《藝術家》第476期，頁188-191，2015.1，臺北：藝術家出版社

內容節錄

策展人蕭瓊瑞提及此次展覽構想時，表示全展以模擬節氣的歷程分為驚蟄、初露、小滿、大暑、霜降、立春等六個部分，以陳澄波生命歷史的順序安排，詮釋其生前的作品與遺物，不僅展出油畫、膠彩、水彩、淡彩速寫、水墨、書法、文件書信等內容，也於「立春」一展區，呈現隨解嚴後陸續出土的相關陳澄波研究專著。

土地·前衛·東方

在提及陳澄波的藝術學習歷程時，策展人蕭瓊瑞特別強調三個重要的面向：「一是對土地的關懷，二是對現代前衛藝術的思考，三是對中國美學的吸納。」其對於土地環境與前衛藝術思潮的關注，於臺南、北京、上海、東京的展覽中已多有著墨，此次於故宮的特展將以陳澄波受到中國美學創作影響的作品為主軸，開展出重新回顧陳澄波創作脈絡的路徑。

· 楊椀茹〈冬日裡的春暉——故宮「藏鋒」特展〉《典藏投資》第87期，頁160-163，2015.1，臺北：典藏雜誌社

內容節錄

陳澄波雖然是第一位以西畫入選日本帝展的臺灣藝術家，但他的能耐與企圖並不僅止於此，透過這檔在故宮的展覽可以清楚地看到，他熟稔地運用西方媒材來創作具有中國意趣的油畫，而且超越了油畫既有的表現形式。老練

刊載於第87期《典藏投資》的展覽報導　　　　　　　　　第268期《典藏今藝術》關於陳澄波文化基金會教育推廣的報導

的用筆技法表現在其線條趣味、擦筆質感，皆能從眾多作品中找到他對於中國傳統繪畫的傳承與吸納。

藏鋒，有濃厚的中國文人謙遜哲思——寧拙勿巧，卻掩蓋不住筆下的自信與熱情。對於陳澄波的藝術成就，不應該僅停留在他受政治事件牽連而驟然殞落就此作結，矮化其對促進臺灣藝文環境發展的發聲與貢獻。「臺灣的歷史應該以文化為主軸，而非由政治書寫。」這也是策展人蕭瓊瑞教授賦與這檔展覽作為本次巡迴大展終站的核心價值與期盼。

· 〈陳澄波文化基金會的教育推廣之路〉《典藏今藝術》第268期，頁116-117，2015.1，臺北：典藏雜誌社

內容節錄

當我們開始推動巡迴展時，組織了一個包括蕭瓊瑞、林曼麗、謝國興、白適銘等人的策展團隊，他們提出許多看法與各地各館的重要性，我（陳立栢）當時只提出一個基金會的目標與原則，就是在這個展覽中必須要把陳澄波所有作品與文件當成「素材」，而不是去展「陳澄波」，推動美術教育則是他當初的理想，也是我們今天應該去做的，整個規畫的原則一直到故宮展都還在。在臺南的四館中，我們刻意挑選了臺灣文學館與鄭成功文物館，前者是因為臺南是許多文人的故鄉，館長李瑞騰當時也號召了一群詩人參與，後者則因為古蹟活化一直是臺南努力的目標。但鄭成功文物館對策展人而言是非常高難度的挑戰，它不只有空間上利用的限制，最初連溫濕度控制、保全系統都沒有，但臺南市政府的意願讓我們很感動，他們說服議會動用預算，入館把基本措施做出來，市長賴清德甚至親自打電話給藏家請託，所以在鄭成功文物館的展覽讓民間借件率達到100%。這裡呈現出的說服力還包括當我們借件的同時，所有步驟就已經在進行中，在開展前第一年我們先做校園的推廣，同時也藉此時間去改善館內的基本設施，讓藏家看到作品除了在殿堂中高規格呈現外，這些遵循著陳澄波當年理想的教育活動也會讓他們覺得應該要投入。

北京中國美術館館長范迪安一直希望有機會展出中國留日畫家聯展，但也許在政治壓力及留日畫家流失嚴重等因素下一直無法達成，而這個動機也促成了「南方艷陽」展當時讓陳澄波、王悅之同時展出。而在上海時我們展出大量文件，希望喚起同時代留歐、留日藝術家史料與作品的對話，這也符合了基金會希望將陳澄波做為「素材」的目的。（中略）東京藝術大學的部分，基金會是帶著很感謝的心情去的，主要方向在於談畢業校友與修復，東京藝術大學一直無間斷的幫陳澄波作品做修復，至今已經15年，唯一的理由就是「陳澄波是我們的校友」，這樣的理由在臺灣從未發生過（中略）。

在修復時我們常會碰到一個嚴重問題，就是這幅畫可能是掉了很大一塊，面積超過15%，修復師在職業道德上是不該去動的，即便要動，也要用教育的意味去動它，讓人去知道這一塊的存在，但是收藏家不會同意公開這一點，

往往會修到和原畫相襯的狀況，這對我而言也未嘗不可，但是這樣的修復，委託方通常不是藏家、後代子孫就是美術館，遇到這種情形美術館必須先出來講話，提出這件作品未來在美術館定位上的目的，例如說是為了把嘉義街景中的陳述串連起來，所以必須執行這樣的修復等等，在這樣的狀況下大家都應該要同意，但今天我們缺了這塊，即便基金會講的也不算，但很多時候這些影響的只是商場上的「價錢」，根本不影響他的藝術「價值」，所以基金會勢必要站出來，堅持要他的藝術價值而非商場價錢。這種修復倫理和現實社會的拿捏會一直跟著我們活動的推動去產生衝擊，而衝擊應該就是我短短一生所應該做的，我們做不到結論，可是我會一直把它掀出來讓大家討論，產生討論就是小小基金會唯一可以盡到力量的範圍。

・吳垠慧〈藏鋒隱智　陳澄波畫中點墨〉《中國時報》第A15版／文化新聞，2014.12.5，臺北：中國時報社
・楊媛婷〈陳澄波百二歲誕辰特展　最後作品化解仇恨〉《自由時報》第D6／文化・藝術，2014.12.8，臺北：自由時報社

附記

波瀾中的典範——陳澄波暨東亞近代美術史國際學術研討會

時間：2015.1.16-17
地點：國立故宮博物院文會堂
主辦單位：中央研究院臺灣史研究所、國立故宮博物院、財團法人陳澄波文化基金會
協辦單位：中央研究院數位文化中心

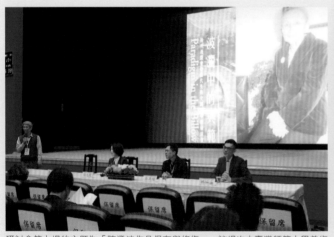

研討會第七場的主題為「陳澄波作品保存與修復」，該場次由臺灣師範大學美術系副教授張元鳳、正修科技大學文物修護中心助理教授吳漢鐘，以及雲科大文化資產維護系助理教授林煥盛等人報告。該場次的簡報投影主視覺則是對陳澄波作品保存最重要的代表人物，即其夫人張捷女士。

研討會與會學者合影，前排左起依序為：鈴木惠可、江婉綾、曾蕾、Julia Andrews、Nuria Rodríguez Ortega、林育淳、張元鳳、傅瑋思、邱函妮。後排左起依序為：陳立栢、吳漢鐘、王耀庭、李超、謝國興、何傳馨、蕭瓊瑞、林煥盛、白適銘。

時　間	2015.1.16（五）活動內容			
8:30-9:00	報　到			
9:00-9:10 開幕式	馮明珠（國立故宮博物院院長） 謝國興（中央研究院臺灣史研究所所長）			
9:10-10:10 專題演講	**主持人**	**發表人**	**題　目**	
	顏娟英（中央研究院歷史語言研究所研究員）	Julia Andrews（美國俄亥俄州立大學藝術史學系教授）	Recent Developments in Modern East Asian Art History in the United States	
10:10-10:30	茶　敘			
10:30-12:00 第一場	**主持人**	**發表人**	**題　目**	**與談人**
	顏娟英（中央研究院歷史語言研究所研究員）	廖新田（國立臺灣藝術大學人文學院院長）	陳澄波藝術中的摩登迷戀	蕭瓊瑞（國立成功大學歷史學系教授）
		蔣伯欣（國立臺南藝術大學藝術史學系暨研究所助理教授）	陳澄波與東亞的歷史前衛：兼論臺灣美術史學史的「現代性」研究	
12:00-14:00	午　餐			
14:00-15:30 第二場	**主持人**	**發表人**	**題　目**	**與談人**
	周芳美（國立中央大學藝術學研究所副教授）	傅瑋思（美國俄亥俄州立大學藝術史學系博士）	An Open Path: Chen Cheng-po at the Crossroads of Taiwan and Europe	廖新田（國立臺灣藝術大學人文學院院長）
		丁平（中國文聯副研究員）	20世紀初期臺灣、大陸與日本東京近代美術社會的文化分析─關於陳澄波美術知識與組織活動的學術史考察	
15:30-15:50	茶　敘			
15:50-17:20 第三場	**主持人**	**發表人**	**題　目**	**與談人**
	謝國興（中央研究院臺灣史研究所所長）	陳淑君（中央研究院臺灣史研究所助研究員） 江婉綾（中央研究院臺灣史研究所研究助理）	探索藝術史的數位研究環境：資訊特徵與功能需求	曾蕾（美國肯特州立大學圖書館資訊學院教授）
		Nuria Rodríguez Ortega（西班牙馬拉加大學藝術史學系教授）	Inquiry on a Paradigm Shift Called Digital Art History	

時　間	2015.1.17（六）活動內容			
8:30-9:00	報　到			
9:00-10:30 第四場	**主持人**	**發表人**	**題　目**	**與談人**
	蕭瓊瑞（國立成功大學歷史學系教授）	李超（上海大學美術學院教授）	陳澄波和上海西洋畫運動──陳澄波上海時期文獻新解	Julia Andrews（美國俄亥俄州立大學藝術史學系教授）
		李淑珠（明志科技大學視覺傳達設計系副教授）	臺灣「新美術」中的「新建築」描寫──以陳澄波為例	
10:30-10:50	茶　敘			
10:50-12:20 第五場	**主持人**	**發表人**	**題　目**	**與談人**
	何傳馨（國立故宮博物院副院長）	林育淳（臺北市立美術館學術編審）	編織文化記憶：再探陳澄波筆下的風土	顏娟英（中央研究院歷史語言研究所研究員）
		邱函妮（日本東京大學博士候選人）	後期印象派與近代臺灣「藝術家認同」之形成──以陳澄波與陳植棋為例	
12:20-13:30	午　餐			
13:30-15:10 第六場	**主持人**	**發表人**	**題　目**	**與談人**
	王耀庭（前國立故宮博物院書畫處處長）	鈴木惠可（日本東京大學博士候選人）	近代雕塑上的「傳統」與「現代性」：黃土水從初期木雕作品到臺灣文化批判之背景	林曼麗（國立臺北教育大學藝術與造形設計學系教授）
		白適銘（國立臺灣師範大學美術系所副教授）	「地方色彩」問題再議：日治時期臺灣美術文化論述中的東亞視域與主體建構	

15:10-15:30	茶　敘			
	主持人	發表人	題　目	與談人
15:30-17:00 第七場	陳立栢（財團法人陳澄波文化基金會董事長）	張元鳳（國立臺灣師範大學美術系所副教授） 木島隆康（日本東京藝術大學大學院美術研究科教授）	陳澄波作品保存修復案──修復美學與文化性的探討	林煥盛（國立雲林科技大學文化資產維護系助理教授）
		吳漢鐘（正修科技大學藝文處文物修護中心秘書兼任助理教授） 李益成（正修科技大學藝文處文物修護中心主任） 陳怡萱（正修科技大學藝文處文物修護中心化學分析助理）	以科學方法檢視不適修復程序對油畫作品的影響	
17:00-17:30 綜合討論	謝國興	引言人： 蕭瓊瑞		
17:30-17:35	閉幕式			

後續回響

2015.2.2陳澄波生日那天，其作品〔淡水夕照〕登上Google首頁。

英國藝術雜誌*The Art Newspaper*於2016年3月31日報導「藏鋒─陳澄波大展」為臺北2015年度參觀人數最多的展覽，並述及陳澄波以及其戰後因228身故的事件。

光影旅行者──陳澄波百二互動展

2014.1.22-4.6／嘉義市立博物館

2014.4.26-6.15／高雄大東文化藝術中心

2014.12.30-2015.2.25／臺北松菸文創園區

主辦單位：中央研究院臺灣史研究所、嘉義市政府、高雄市政府文化局、財團法人陳澄波文化基金會

協辦單位：正修科技大學藝文處文物修護中心

　　2014年適逢陳澄波一百二十歲誕辰，除規劃陳澄波百二東亞巡迴大展外，特別籌畫「光影旅行者──陳澄波百二互動展」。這是臺灣首見本土藝術家最大規模數位互動藝術展，突破傳統靜態的畫作展示，結合人文內涵與科技巧思，將陳澄波各時期的精彩畫作，以互動方式生動展現在觀眾眼前。此展巡迴嘉義市立博物館、大東文化藝術中心、松菸文創園區三地，展覽內容包含五大主題：南方豔陽、時空旅行、探索劇場、修復密碼和玉山積雪；其中於大東文化藝術中心展出時，亦搭配正修科技大學「修古復今修復特展」一起展出，期望藝術品正確的修復及保存觀念得以傳播。

文宣

2014.10中央研究院臺灣史研究所、中央研究院數位文化中心出版的展覽專輯

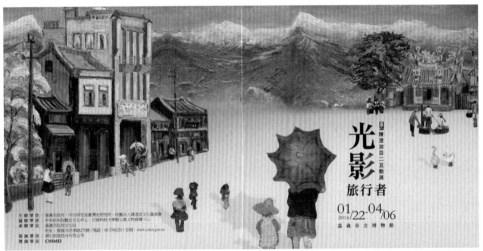

海報（嘉義）

邀請卡（嘉義）

巡迴嘉義、大東、松菸三場館的展覽摺頁，因應展覽空間的不同，展示內容的編排也做了相應的調整。

展場

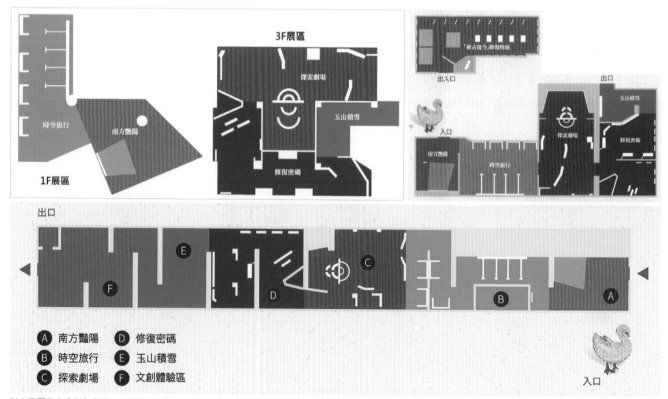

Ⓐ 南方艷陽		Ⓓ 修復密碼		
Ⓑ 時空旅行		Ⓔ 玉山積雪		
Ⓒ 探索劇場		Ⓕ 文創體驗區		

以上三圖依序分別為嘉義、高雄（大東）、台北（松菸）三個展場規劃圖，可看到各個展覽空間的使用方式，其中高雄大東場有一個獨立的修復主題展區。

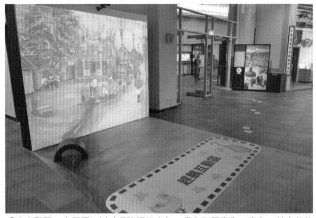

「南方豔陽」主題區，以〔溫陵媽祖廟〕一畫作為展廳入口意象，結合其他嘉義畫作中不同的點景人物做動態呈現，鵝也在街道上漫步，同時融入廟口街道的聲音和鵝的叫聲，讓觀眾彷彿進入畫中。並設置互動感應裝置偵測觀眾的肢體位置，觀眾可以用驅趕的手勢讓畫面中的鵝跑動，與畫作互動。

「時空旅行」，以旅行的概念展示陳澄波嘉義啟蒙、日本學藝、上海教學及返臺奉獻四個不同時期的主題，各主題呈現15幅畫作，感應器會隨著觀眾移動，當觀眾站立在畫作縮圖前方時，畫作就會放大，並呈現畫作相關資訊與史料，以了解陳澄波各時期作品。

「時空旅行」的主題情境，以水上波光、東京物語、上海時光、我的家庭四個主題，製作簡短的介紹影片，串起不同時空下畫家藝術生命中令人動容的故事。陳列上每個主題以小展間方式呈現，利用數位螢幕與相關文物複製品（包括明信片、書信及照片）搭配展出。

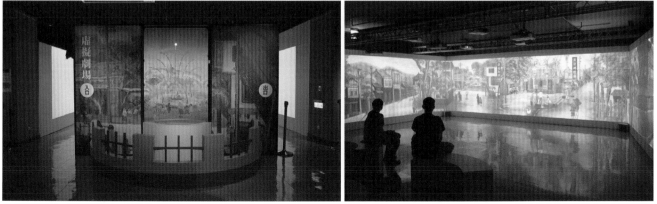

以「虛擬劇場」為題的展區，入口處一座嘉義噴水池小型模型，700吋的多視角環景劇場中投影出嘉義街景或相關畫作的影像，藉由影片裡祖母和小孫女的旅程，同遊畫家筆下1930年代的嘉義，並進行深層的圖像解謎，觀眾可以一同感受畫家對當時臺灣的城鄉變遷、現代化過程的體會和創作成果。

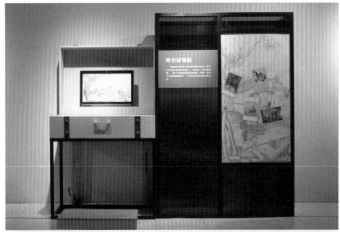

「會說話的自畫像」是「探索劇場」主題中的互動設計，當裝置感應到觀眾戴上畫家自畫像中的帽子，鏡中影像便會慢慢轉化成陳澄波的自畫像，並娓娓道來他的創作理念。

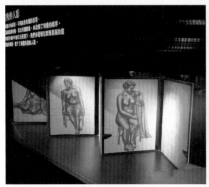

「探索劇場」主題區的時空留聲機有一只結合明信片與影音裝置的皮箱，觀眾可拿起陳澄波收藏的明信片來啟動時空留聲機，便會聽到一段陳澄波後代親友的留言，甚至是陳澄波的留言，聽完留言後觀眾也可以錄下自己的留言，將想對陳澄波說的話穿越時空傳遞給陳澄波。

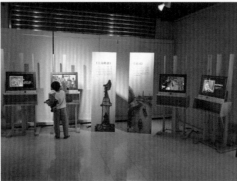

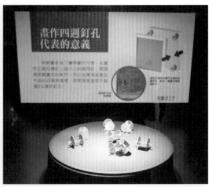

「修復密碼」，展示陳澄波畫作歷經數十年之後所發生的各種損壞狀況，必需進行修復以延續畫作的生命。除了讓觀眾了解修復師如何進行畫作的修復，並藉由影片、圖說，解析修復過程，更有互動學習區，讓觀眾親手操作，了解畫作的修復工作。

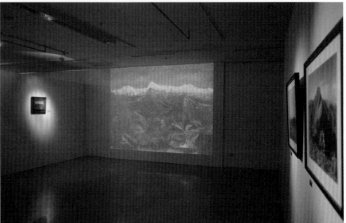

作為各場次展覽的最後一個區塊「玉山積雪」主題，在進入該幅畫作〔玉山積雪〕的影音互動區之前，展覽搭配攝影、歷史地圖等等多角度提供觀眾理解作品的成因和意義。

活動

2014.1.15策展團隊頑石創意於臺北召開的記者會上,向蕭萬長先生及黃敏惠市長介紹此次展場中的互動裝置。

2014.1.23嘉義市立博物館開幕記者會,陳澄波家屬與嘉義市長於展場合影。

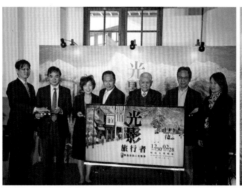

2014.5.3高雄市大東文化藝術中心開幕,陳澄波家屬與高雄市長、文化局長等人於展場合影。

於臺北市松菸文創園區開幕儀式上,陳重光先生代表陳澄波家屬將〔玉山積雪〕的藝術微噴版畫贈予嘉義市政府,由時任嘉義市長涂醒哲代表受贈。

報導

・陳永順〈陳澄波互動畫展　跟著光影趕鵝〉《聯合報》B2╱雲嘉綜合新聞,2014.1.24,臺北:聯合報社

内容節錄

臺灣第一個入選日本美術帝展的嘉義名畫家陳澄波,今年120歲冥誕,昨天起,在嘉義市立博物館舉辦互動展,原本平面的油彩畫

2014.1.24《聯合報》的報導

作融入數位科技變成動畫,現場觀賞可與〔溫陵媽祖廟〕畫作鵝隻互動,市長黃敏惠童心未泯跟著下場趕鵝,笑著直說太有趣了。

「光影旅行者—陳澄波百二互動展」有5大主題,入口意象「南方豔陽」介紹陳澄波生平,以1927年所畫〔溫陵媽祖廟〕故鄉嘉義作品,透過系列嘉義街景數位裝置,開啟旅程感受當時嘉義風土民情。(中略)

「時空旅行」長10公尺超大數位互動畫廊,展現陳澄波的嘉義啟蒙、日本學藝、上海教學、返臺奉獻等4個不同時空,觀眾可與作品對話;「探索劇場」700吋多視角數位創作劇場,轉換陳澄波筆下嘉義公園與街景,觀眾如同穿越時空回到1930年代畫家筆下的嘉義。(中略)

第465期《藝術家》關於以數位科技再現陳澄波藝術生命的報導　　　　　2014.5.4刊載於《聯合報》的數位展報導

曾擔任嘉義市參議員的陳澄波，228事件發生時，與多名地方菁英人士被捕，最後在嘉義火車站前遭槍決，嘉義市政府為表彰他的藝術成就，民國101年起將陳澄波冥誕2月2日訂為「陳澄波日」。

· 張羽芃〈重現陳澄波與他的年代　光影旅行者——陳澄波百二互動展〉《藝術家》第465期，頁150-151，2014.2，臺北：藝術家雜誌社

內容節錄

這次的展出也可視為是臺灣史研究所與數位文化中心長期對於陳澄波畫作文物檔案蒐集、歸納、整理與數位化的一次成果展現，這些珍貴的歷史文物經過檔案數位化的處理後，加快了資料的流通性與普及性，專家學者以至於一般民眾，更能以簡便而有效率的方式查詢資料與進行研究。（中略）

以修復室為發想的「修復密碼」展區，透過互動過程與解說，揭開藝術修復這一行的神祕面紗。展覽以具體的陳澄波畫作修復案例，帶領觀眾認識藝術品修復過程，此外還有簡單的修復體驗，是得以一窺畫作背後許多不為人知故事的難得經驗。展覽的最後，以陳澄波此生最後一幅畫作〔玉山積雪〕做為展覽出口印象，象徵藝術家生命的終點以及藝術創作達到的高峰。

「光影旅行者—陳澄波百二互動展」的策畫從陳澄波繪畫脈絡選取主題，經過數位科技的轉化，創造出一個更為活潑而深具啟發性的觀展經驗；我們得以跨越時空的限制，追隨陳澄波的腳步，與前輩藝術大師來一段虛擬的對話。

· 丁偉杰〈陳澄波畫作　觀眾科幻互動〉《自由時報》第A14版／嘉義焦點，2014.1.24，臺北：自由時報社

· 魯永明〈陳澄波互動展開幕　畫作活了起來　僅除夕休館　春節不打烊〉《聯合報》第B1版／雲嘉綜合新聞，2014.1.26，臺北：聯合報社

· 鄭婷襄〈陳澄波百二數位互動展〉《臺灣時報》第12頁／大高雄生活，2014.5.4，高雄：臺灣時報社

· 梁雅雯〈120歲冥誕大東畫展　跟陳澄波互動來趟數位之旅〉《聯合報》第B2版／大高雄綜合新聞，2014.5.4，臺北：聯合報社

展覽推廣活動

地點	日期	時間	活動型態	題目	講者
大東文化藝術中心	2014.5.11（日）	14:00-16:00	講座	畫作DNA-科學與修復	吳漢鐘博士
	2014.5.18（日）	14:00-16:00	講座	藝術品好好藏	李益成主任
	2014.5.25（日）	14:00-16:00	講座	澄海波瀾	蕭瓊瑞教授
	2014.6.1（日）	14:00-16:00	講座	家傳寶物之收藏與維護	戴君珊修復師
	2014.6.8（日）	14:00-16:00	講座	未來博物館——陳澄波百二互動展	林芳吟總經理
松菸文創園區	2014.12.30（二）	15:00-16:00	活動	修復繪畫作品全色體驗	李益成主任
	2015.1.3（六）	13:00-16:00	活動	紙浮雕DIY課程	杜春香老師
	2015.1.10（六）				
	2015.1.17（六）				
	2015.1.24（六）				
	2015.1.31（六）				
	2015.2.7（六）				
	2015.2.14（六）				
	2015.2.21（六）				
	2015.2.28（六）				
	2015.1.10（六）	11:00-12:00	繪本	繪本說故事	蔡幸珍老師
	2015.2.7（六）				
	2015.1.25（日）	14:00-15:00	繪本	作家面對面－當童詩遇見藝術	林世仁老師
	2015.1.30（五）	14:00-16:00	講座	限量的魅力——談陳澄波數位版畫	陸潔民老師
	2015.2.13（五）				
	2015.1.16（五）	14:00-15:00	講座	金屬文物之收藏與維護	李孟懇修復師
	2015.1.23（五）	14:00-15:00	講座	紙質文物之收藏與維護	戴君珊修復師
	2015.2.6（五）	14:00-15:00	講座	科學檢視分析	吳漢鍾博士
	2015.1.4（日）	10:30-11:00 & 15:30-16:00	活動	尋人啟事——陳澄波畫中的點景人物	
	2015.1.11（日）				
	2015.1.18（日）				
	2015.1.25（日）				
	2015.2.1（日）				
	2015.2.8（日）				
	2015.2.15（日）				
	2015.2.22（日）				

北回歸線下的油彩——陳澄波畫作與音樂的對話

2014.1.25／嘉義市文化局音樂廳

2014.12.10／臺北國家音樂廳

主辦單位：嘉義市政府、財團法人陳澄波文化基金會

協辦單位：中華民國國樂學會、中華民國樂器學會

承辦單位：卡斯藝術文化有限公司

　　紀念陳澄波一百二十歲誕辰的系列活動，除東亞巡迴展和互動展外，分別於嘉義和臺北舉辦兩場音樂會，邀請國樂界九位作曲名家：盧亮輝、吳宗憲、王樂倫、何立仁、李英、蘇文慶、朱雲嵩、劉至軒、魏德棟，以陳澄波生平與畫作為素材，創作全新九首樂曲，由劉至軒先生和蘇文慶先生指揮、臺北正心箏樂團與中華國樂團共同攜手演出、眭澔平先生擔任導聆人。並製作多媒體影像，於演出時搭配樂曲投影，讓畫作與音樂對話，激盪出不同的火花，帶給觀眾聽覺與視覺上的雙重饗宴。

文宣

演 出 曲 目

音樂會導聆：眭澔平

上半場指揮：劉至軒

一、祖母像	台北正心箏樂團	盧亮輝	曲
二、淡水夕照	台北正心箏樂團	吳宗憲	曲
三、沉思	簫／侯廣宇、小樂隊伴奏	王樂倫	曲
四、印象・故鄉	台北正心箏樂團	何立仁	曲
五、清流	台北正心箏樂團	李　英	曲

--------- 中場休息 ----------

下半場指揮：蘇文慶

六、故鄉情	中華國樂團	蘇文慶	曲
七、框外的油彩	中華國樂團	朱雲嵩	曲
八、碧澄	中華國樂團	劉至軒	曲
九、北回歸線		魏德棟 曲　盧亮輝 編曲	

台北正心箏樂團、中華國樂團

演出曲目

北回歸線下的油彩的CD唱片盒封面

音樂會海報

演出現場

2014.1.25晚上於嘉義市文化局音樂廳演
出（照片／卡斯藝術文化有限公司提供）

2014.12.10晚上於國家音樂廳演出（照片／卡斯藝術文化有限公司提供）

報導

· 陳永順〈陳澄波音樂會　嘉市首演〉《聯合報》第B2版／雲嘉綜合新聞，2014.1.3，臺北：聯合報社

· 張羽芃〈北回歸線下的油彩　陳澄波畫作與音樂的對話〉《藝術家》第465期，p.152-153，2014.2，臺北：藝術家雜誌社

內容節錄

籌備期間，九位作曲家受邀至嘉義，實地走訪陳澄波的故鄉，參觀出現在陳澄波繪畫中的許多地點。雖然許多地景事物已與當年的面貌相去甚遠，但是在畫作的輔助下，作曲家們透過陳澄波之眼觀看他的故鄉，最後再進一步把對於陳澄波的理解與作品感受，結合自身經驗，譜出樂曲。

盧亮輝早年於各地遷徙的經驗，對於思鄉情感更能感同身受，陳澄波的〔祖母像〕讓他想起自己的祖母，因而作了樂曲〈祖母像〉表達對祖母的懷念與敬仰。吳宗憲因觀陳澄波的〔淡水夕照〕有感而譜寫同名創作。王樂倫與陳澄波皆於求學過程中受到不同文化的衝擊，陳澄波的作品〔沉思〕透過柔和淡雅的色彩表

聽繪畫與國樂對話⋯

陳澄波音樂會 嘉市首演

【記者陳永順／嘉義報導】繪畫、音樂兩條平行線，交會迸出什麼樣火花？嘉義出身的台灣美術家陳澄波120歲冥誕前，9名作曲家以陳澄波畫作意象創作國樂曲的音樂會（上圖，陳永順攝），1月25日全台首演在嘉義市。

陳澄波1895年2月2日出生，是台灣入選日本帝展油畫第一人，1947年3月受228事件牽連遭槍決身亡，他的油畫〔淡水

夕照〕作品2007年在香港佳士得拍賣會中，以新台幣2億1千多萬元成交，創下台灣畫家油畫拍賣最高價。

嘉義市101年起將每年2月2日訂為「陳澄波日」，今年120歲冥誕，市府文化局1月22日起在博物館舉行「光影旅行者～陳澄波百二互動展」，陳澄波文化基金會1月25日在文化局音樂廳舉行「北回歸線下的油彩～陳澄波畫作與音樂的對話」音

樂會。

「能在嘉義市首演，是嘉義榮幸，也是台灣的榮幸」，陳澄波長子陳重光滿心感動。

音樂會由台北正心箏樂團、中華國樂團總計100多人演出，媒體人眭澔平擔任導聆。票價300到1000元，嘉義縣市民眾6折優惠，65歲以上老人、身心障礙者憑證5折優待，兩廳院售票系統http://www.artsticket.com.tw／。

2014.1.3刊載於《聯合報》的報導

現日本少女情懷，而在〈沉思〉一曲中，王樂倫同樣結合東西方不同的元素，做為對於陳澄波作品的回應。何立仁的〈故鄉·印象〉透過慢板的樂段呈現鄉愁的情緒，再透過快板樂段表現陳澄波在中日戰爭時因身分特殊回到臺灣，在情感與認同上所感受到的衝突感。李英〈清流〉一曲靈感來自陳澄波描繪西湖十景之一「斷橋殘雪」的畫作〔清流〕，以箏樂演奏的慢板樂章形式，對應於陳澄波如何將中國傳統水墨畫中的敘述性空間帶入寫實的油畫畫面。陳澄波的眾多畫作主題都圍繞在「嘉義」上，由蘇文慶作曲的〈故鄉情〉即把幾幅描繪嘉義的代表性畫作轉換成音符，透過曲調旋律以及節奏的快慢變化，把陳澄波對於家鄉之情、土地之愛，以音樂的方式呈現。從小生長於新店的劉至軒，對於陳澄波的〔碧潭〕感觸特別深刻，〈碧澄〉一曲，透過樂器的和聲奏出碧潭水面波

光蕩漾的變化，更以不同樂器之聲描繪潭上的渡船、岸邊戲水的孩童以及在橋上悠閒遊覽美景的旅客。魏德棟以嘉義水上鄉的北回歸線標誌做為陳澄波人生的象徵，以古箏四重奏的曲式與國樂團協奏的形式，譜出陳澄波豐富而多彩的人生經歷。朱雲嵩以〈框外的油彩〉一曲，用音樂的形式展現陳澄波對於藝術的追尋。

· 廖素慧〈陳澄波冥誕　畫作化為樂音〉《中國時報》B2／雲家新聞，2014.1.3，臺北：中國時報社
· 趙靜瑜〈七彩鄉愁　化作國樂飄飄〉《中國時報》A15／文化新聞，2014.12.5，臺北：中國時報社

《藝術家》雜誌關於音樂會的報導

補 遺

Addendum

增補前幾卷出版後才新找出的作品與史料

作品 Works

・水墨 Ink Wash Paintings

陳澄波、張李德和等人合畫
清風亮節　Symbols of Dignity
1942之前　紙本彩墨　153×80cm
臺北市立美術館典藏／圖片提供
※左下之草為陳澄波所畫。

・水彩 Watercolors

通州狼山　Wolf Mountain in Tongzhou
1934　紙本水彩　33×47cm
臺北市立美術館典藏／圖片提供
※原件畫於《筆歌墨舞（墨寶）》畫冊中。

・淡彩 Watercolor Sketches

持傘少女　Girl with Umbrella
1931　紙本淡彩　37×27cm

立姿裸女-32.1（83） Standing Nude-32.1 (83)
1932 紙本淡彩鉛筆 36.5×26cm
文化部典藏／圖片提供：加州順天美術館

臥姿裸女-32.1（85） Lying Nude-32.1 (85)
1932 紙本淡彩鉛筆 27.3×37.1cm

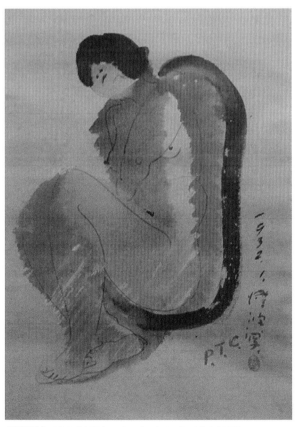

坐姿裸女-32.1（159） Seated Nude-32.1 (159)
1932 紙本淡彩鉛筆 尺寸不詳

坐姿裸女（160） Seated Nude (160)
年代不詳 紙本淡彩鉛筆 31.9×24.8cm

坐姿裸女（161） Seated Nude (161)

年代不詳　紙本淡彩鉛筆　31.7×22.4cm

坐姿裸女（162） Seated Nude (162)

年代不詳　紙本淡彩鉛筆　24.8×31.9cm

坐姿裸女（163） Seated Nude (163)

年代不詳　紙本淡彩鉛筆　29×37cm
文化部典藏／圖片提供：加州順天美術館

立姿裸女（84） Standing Nude (84)

年代不詳　紙本淡彩鉛筆　31.7×22.4cm

人物（38） Figure (38)
年代不詳　紙本淡彩鉛筆　18×22cm
文化部典藏／圖片提供：加州順天美術館

立姿裸女（85）　Standing Nude (85)
年代不詳　紙本淡彩鉛筆　36.5×28cm
圖片提供：佳士得

立姿裸女（86）　Standing Nude (86)
年代不詳　紙本淡彩鉛筆　36.5×26.7cm
圖片提供：蒲秀惠

坐姿裸女（164）　Seated Nude (164)
年代不詳　紙本淡彩鉛筆　37×29cm
圖片提供：蒲秀芳

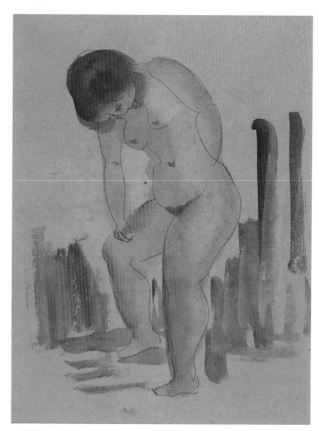

立姿裸女（87） Standing Nude (87)

年代不詳　紙本淡彩鉛筆　37×29cm

圖片提供：景薰樓國際藝術拍賣公司

立姿裸女（88） Standing Nude (88)

年代不詳　紙本淡彩鉛筆　37×28cm

圖片提供：景薰樓國際藝術拍賣公司

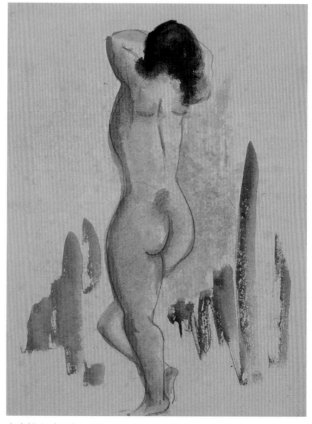

立姿裸女（89） Standing Nude (89)

年代不詳　紙本淡彩鉛筆　37.5×29.5cm

立姿裸女（90） Standing Nude (90)

年代不詳　紙本淡彩鉛筆　37.5×28.5cm

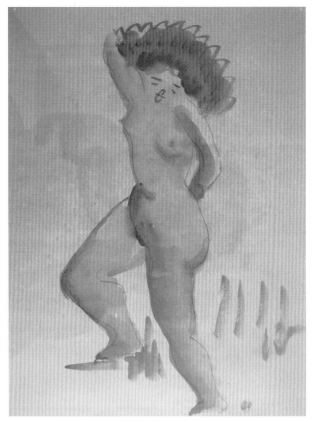

立姿裸女（91） Standing Nude (91)

年代不詳　紙本淡彩鉛筆　37.2×27.7cm

二二八國家紀念館典藏

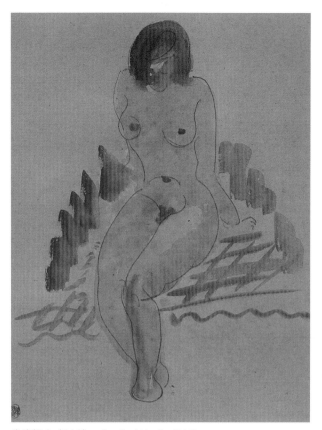

坐姿裸女（165） Seated Nude (165)

年代不詳　紙本淡彩鉛筆　36.5×28cm

立姿裸女（92） Standing Nude (92)

年代不詳　紙本淡彩鉛筆　尺寸不詳

坐姿裸女（166） Seated Nude (166)

年代不詳　紙本淡彩鉛筆　尺寸不詳

頭像速寫-28.10.20（36） Portrait Sketch-28.10.20 (36)

1928 紙本鉛筆 33×24cm

跪姿裸女速寫-29.3.23（26）

Kneeling Female Nude Sketch-29.3.23 (26)

1929 紙本鉛筆 31.2×24.5cm

立姿裸女速寫-31.2.27（368）

Standing Female Nude Sketch-31.2.27 (368)

1931 紙本鉛筆 31.7×23.7cm

女體速寫-31.5.16（31） Female Body Sketch-31.5.16 (31)

1931 紙本鉛筆 38×29cm

從祝山眺望對高岳-35.4.13
Looking from Chushan to Dueigaoyue-35.4.13
1935　紙本鋼筆　32.5×24.2cm

從祝山遠跳-35.4　Outlook from Chushan-35.4
1935　紙本鋼筆　24.5×32.5cm
二二八國家紀念館典藏

臥姿裸女與手部速寫　Reclining Female Nude and Hand Sketch
年代不詳　紙本鉛筆　29×38cm

女體速寫（32）　Female Body Sketch (32)
年代不詳　紙本鉛筆　38×29cm

女體速寫（33）　Female Body Sketch (33)
年代不詳　紙本鉛筆　尺寸不詳

女體速寫（34）　Female Body Sketch (34)
年代不詳　紙本鉛筆　尺寸不詳

・其他 Others

《瑞穗》第11號封面設計（2）　"Ruisui" No. 11 Cover Design (2)
約1936　紙本水彩　23.8×32.4cm

《臺灣民間文學集》封面設計
"Taiwan Folk Literature Collection" Cover Design
1936　紙　20×13.5cm

個人史料 Personal Historical Materials

・個人文件 Personal Documents

證書 Certificates

名片 Business Cards

美術家聯盟會員證 Membership Card of the Artists League
1942.4.1-1943.3.31 尺寸不詳

名片（五） Business Card (5)
1934之後 9.1×5.4cm

・遺物 Personal Relics

畫具 Painting Tools

畫刀（三） Painting Knife (3)
約20世紀前半 木、金屬 21cm

硯台（六） Ink Stone (6)
約20世紀前半 石 1×4.5×7.3cm

・書信 Correspondence

一般書信 General Correspondence

陳澄波致張捷之書信
1926.10.23，現只留存信封影本

・友人贈送及自藏書畫 Calligraphy and Paintings from Friends or Privately Collected

書法 Calligraphy

山水清音　Clear Sound among Mountains and Rivers
莊伯容Chuang Po-jung（1864-1932，嘉義人）
1928　紙本書法　31×83cm
嘉義市立美術館典藏（2020.11陳澄波家屬捐贈）

釋文：
戊辰初春
山明清音
莊伯容
鈐印：
生平最痴（白文）
莊伯容印（白文）
別號逸翁（朱文）

筆歌墨舞　Pictorial Songs of the Brush
蘇孝德Su Hsiao-te（1879-1941，嘉義人）
年代不詳　紙本書法　31×83cm
嘉義市立美術館典藏（2020.11陳澄波家屬捐贈）

釋文：
筆歌墨舞
櫻村
鈐印：
一片冰心（朱文）
櫻村朗晨（白文）
蘇孝德印（朱文）

扇面 Fan Paintings

仕女書法扇　Lady and Calligraphy Fan

筠笙女史Madam Yunsheng（生卒年、籍貫待考）
智泉女史Madam Zhiquan（生卒年、籍貫待考）
1894　紙本設色、書法　53×25cm

釋文：
□元人□意□在
甲午秋月武林筠笙女史寫扵益延館
鈐印：
朱□（白文）

釋文：
（前略）時壬寅首夏智泉女史月如塗
鈐印：
□□（朱文）

樹鳥書法扇　Tree, Bird and Calligraphy Fan

周啟明Chou Chi-ming（生卒年、籍貫待考）
蘇孝德Su Hsiao-te（1879-1941，嘉義人）
年代不詳　紙本水墨、書法　51×23cm
嘉義市立美術館典藏（2020.11陳澄波家屬捐贈）

釋文：
澄波先生大人雅正
周啟明揖禮
鈐印：
周□□（朱文）
□□□□絲（朱文）

釋文：
鑒風
櫻村

・圖片與照片 Pictures and Photos

本人 Personal

約1924-1927陳澄波就讀東京美術學校時期之照片。
國立臺灣歷史博物館典藏（2020.11陳澄波家屬捐贈）

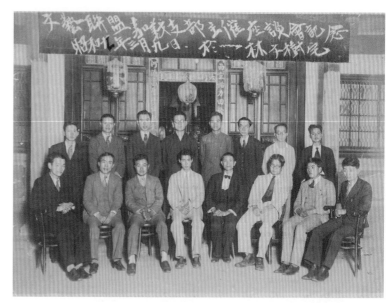

1935.3.9文藝聯盟嘉義支部主催座談會記念於林文樹宅。前排右一為楊逵、右二為郭水潭、左一為李石樵、左二為張星建；後排左二為陳澄波、左三為林玉山、左四為林文樹。國立臺灣文學館典藏／提供。

收藏 Collections

・美術明信片 Art Postcards

官展 Official Exhibitions

陳澄波　街頭
第八回臺灣美術展覽會（1934）
中央研究院臺灣史研究所典藏（2016.12陳澄波家屬捐贈）

陳澄波　古廟
第一回臺灣美術展覽會（府展）（1938）
中央研究院臺灣史研究所典藏（2016.12陳澄波家屬捐贈）

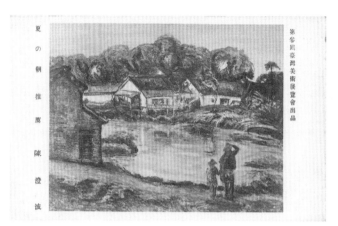

陳澄波　夏之朝
第三回臺灣美術展覽會（府展）（1940）
中央研究院臺灣史研究所典藏（2016.12陳澄波家屬捐贈）

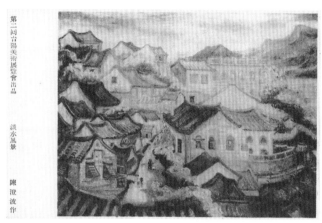

陳澄波　淡水風景
第二回臺陽美術展覽會（1936）
中央研究院臺灣史研究所典藏（2016.12陳澄波家屬捐贈）

陳澄波　辨天池
第四回臺陽美術展覽會（1938）
中央研究院臺灣史研究所典藏（2016.12陳澄波家屬捐贈）

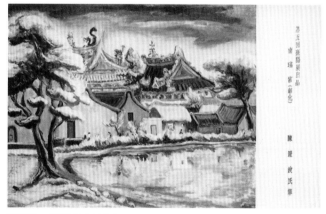

陳澄波　南瑤宮（彰化）
第五回臺陽美術展覽會（1939）
中央研究院臺灣史研究所典藏（2016.12陳澄波家屬捐贈）

·藏書 Book Collections

畫冊和展覽目錄 Picture Albums and Exhibition Catalogs

歷游畫集
矢崎千代二著，1927.2，19.4×13.2cm
中央研究院臺灣史研究所典藏（2016.12陳澄波家屬捐贈）

GOGH
1929.10.20，東京：アトリヱ社發行，25×18.7cm
中央研究院臺灣史研究所典藏（2016.12陳澄波家屬捐贈）

美術相關 Art Related Books

新藝術
吉野作造編　1916.10.25，東京：民友社發行，19×13.3cm
中央研究院臺灣史研究所典藏（2016.12陳澄波家屬捐贈）

油畫的畫法
山本鼎著，1917.11.20三版，東京：書店アルス發行，19.5×13.5cm
中央研究院臺灣史研究所典藏（2016.12陳澄波家屬捐贈）

泰西名畫家傳　提香
Knackfuss, Hermann著、岩崎真澄譯，1921.6.4四版，東京：日本美術學院發行，19.7×14cm
中央研究院臺灣史研究所典藏（2016.12陳澄波家屬捐贈）

泰西名畫家傳　丁多列托
渡邊吉治著，1921.6.30，東京：日本美術學院發行，19.7×14cm
中央研究院臺灣史研究所典藏（2016.12陳澄波家屬捐贈）

泰西名畫家傳　康斯塔伯

石川欽一郎著，1921.9.30，東京：日本美術學院發行，19.7×14cm

中央研究院臺灣史研究所典藏（2016.12陳澄波家屬捐贈）

※左下圖為1925年5月15日夜「太田三郎氏的演講」筆記。中譯詳見《陳澄波全集第十一卷》。

泰西名畫家傳　馬奈
石井柏亭著，1921.11，東京：日本美術學院發行，20×14cm（書盒）
中央研究院臺灣史研究所典藏（2016.12陳澄波家屬捐贈）

自由畫教育
山本鼎著、小學生畫，1921.12.10，東京：合資會社アルス發行，19.8×15cm
中央研究院臺灣史研究所典藏（2016.12陳澄波家屬捐贈）

雷諾瓦名言錄
安藤正輝譯，1923.4.20，東京：日本美術學院發行，20×14cm（書盒）
中央研究院臺灣史研究所典藏（2016.12陳澄波家屬捐贈）

圖畫教育新思潮的批判與最新圖畫教學法
江間常吉著，1923.5，臺北：臺灣子供世界社發行，19.8×13.8cm（書盒）
中央研究院臺灣史研究所典藏（2016.12陳澄波家屬捐贈）

文藝復興時期的先覺 達文西
木村莊八著，1923.5.25，東京：日進堂發行，19.8×14cm（書盒）
中央研究院臺灣史研究所典藏（2016.12陳澄波家屬捐贈）

世界手冊通信（21） 歐洲近代建築的主潮
大內秀一朗著，1923.6.15，東京：世界思潮研究會發行，18.8×12.8cm
中央研究院臺灣史研究所典藏（2016.12陳澄波家屬捐贈）

日本美術史講話

黑田鵬心著，1923.6.20十四版，東京：合資會社三星社出版部發行，19.8×14.3cm（書盒）

中央研究院臺灣史研究所典藏（2016.12陳澄波家屬捐贈）

美學故事

安島健著，1923.7.10，東京：世界思潮研究會發行，19.3×13.3cm（書盒）

中央研究院臺灣史研究所典藏（2016.12陳澄波家屬捐贈）

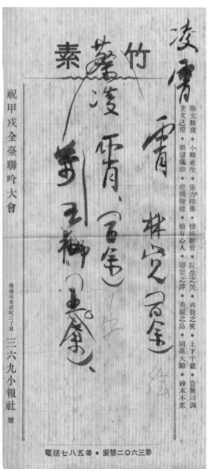

原始時代的宗教和其藝術
井上芳郎著，1924.2.25，東京：厚生閣書店發行，19.1×13.5cm
中央研究院臺灣史研究所典藏（2016.12陳澄波家屬捐贈）

※書中夾紙。

中國美術

S. W. Bushell著、戴嶽譯，1924.4再版，上海：商務印書館發行，19×14cm
中央研究院臺灣史研究所典藏（2016.12陳澄波家屬捐贈）

藝術與社會

北野大吉著，1924.6.1三版，東京：更生閣發行，19.6×13.8cm（書盒）
中央研究院臺灣史研究所典藏（2016.12陳澄波家屬捐贈）

尼金斯基的藝術

Geoffrey Whitworth著、澤柳禮次郎譯，1924.11，東京：イデア書院發行，19.8×13.9cm（書盒）
中央研究院臺灣史研究所典藏（2016.12陳澄波家屬捐贈）

立體派・未來派・表現派

一氏義良著，1925.3.20七版，東京：合資會社アルス發行，19×14.5cm
中央研究院臺灣史研究所典藏（2016.12陳澄波家屬捐贈）

畫的科學

石井柏亭、西村貞著，1925.9.17，東京：中央美術社發行，19.3×14cm

中央研究院臺灣史研究所典藏（2016.12陳澄波家屬捐贈）

中學　美育教典　創作一般　2

美育振興會著，1927.1.3再版，東京：晚成處發行，25.4×19cm

中央研究院臺灣史研究所典藏（2016.12陳澄波家屬捐贈）

文藝雜感

武者小路實篤著，1927.6.10，東京：株式會社春秋社發行，19.8×13.8cm（書盒）
中央研究院臺灣史研究所典藏（2016.12陳澄波家屬捐贈）

世界大思想全集14　勞孔／萊奧帕爾迪集

Gotthold Ephraim Lessing／Giacomo Leopardi著、柳田泉譯，1927.4.25，東京：株式會社春秋社發行，20×14.8cm（書盒）
中央研究院臺灣史研究所典藏（2016.12陳澄波家屬捐贈）

美術故事

坂崎坦、仲田勝之助著，1929.11.1，東京：東京大阪朝日新聞社發行，19.7×14cm（書盒）

中央研究院臺灣史研究所典藏（2016.12陳澄波家屬捐贈）

世界大思想全集67　近世畫家論（一）

John Ruskin著、御木本隆三譯，1932.8.15，東京：合資會社春秋社發行，20×14.8cm（書盒）

中央研究院臺灣史研究所典藏（2016.12陳澄波家屬捐贈）

世界大思想全集68　近世畫家論（二）
John Ruskin著、御木本隆三譯，1932.11.15，東京：合資會社春秋社發行，20×14.8cm（書盒）
中央研究院臺灣史研究所典藏（2016.12陳澄波家屬捐贈）

世界大思想全集69　近世畫家論
John Ruskin著、御木本隆三譯，1933.3.20，東京：合資會社春秋社發行，20×14.8cm（書盒）
中央研究院臺灣史研究所典藏（2016.12陳澄波家屬捐贈）

世界大思想全集81　近世畫家論（四）
John Ruskin著、御木本隆三譯，1933.5.20，東京：合資會社春秋社發行，20×14.8cm（書盒）
中央研究院臺灣史研究所典藏（2016.12陳澄波家屬捐贈）

其他 Others

往東往東
小泉精三著，1908.2.20再版，東京：東京堂書店發行，19.5×13.7cm
中央研究院臺灣史研究所典藏（2016.12陳澄波家屬捐贈）

經史百家簡編

1931.4再版，上海：新文化書社發行，18.6×13cm

中央研究院臺灣史研究所典藏（2016.12陳澄波家屬捐贈）

紅樓夢（一）

1931.5二版，上海：啟智書局發行，18.5×13cm

中央研究院臺灣史研究所典藏（2016.12陳澄波家屬捐贈）

紅樓夢（二）

1931.5二版，上海：啟智書局發行，18.5×13cm

中央研究院臺灣史研究所典藏（2016.12陳澄波家屬捐贈）

紅樓夢（三）
1931.5二版，上海：啟智書局發行，18.5×13cm
中央研究院臺灣史研究所典藏（2016.12陳澄波家屬捐贈）

紅樓夢（四）
1931.5二版，上海：啟智書局發行，18.5×13cm
中央研究院臺灣史研究所典藏（2016.12陳澄波家屬捐贈）

紅樓夢（五）
1931.5二版，上海：啟智書局發行，18.5×13cm
中央研究院臺灣史研究所典藏（2016.12陳澄波家屬捐贈）

紅樓夢（六）
1931.5二版，上海：啟智書局發行，18.5×13cm
中央研究院臺灣史研究所典藏（2016.12陳澄波家屬捐贈）
※含下頁，共5張。

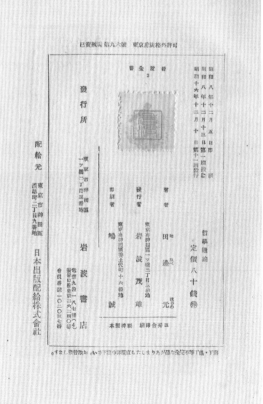

哲學通論

田邊元著，1941.12.10十一版，東京：岩波書店發行，18×12.5cm
中央研究院臺灣史研究所典藏（2016.12陳澄波家屬捐贈）
※含下頁，共10張。

※書內夾紙。
上左、中圖為一張紙的正反面，寫的是胡塞爾現象學中的Noema（所思）和Noesis（能思）；上右圖寫的是萊布尼茲的《單子論》中「Monade（單子）」的定義；下三圖寫的是哲學中「外延、內涵和限定」的概念。三篇筆記的中譯詳見《陳澄波全集第十一卷》。

臺灣省民意機關之建立

1946.11，臺灣省行政長官公署民政處發行，21.2×15.3cm

中央研究院臺灣史研究所典藏（2016.12陳澄波家屬捐贈）

第一回臺陽展海報
1935　紙　80×36cm、16.5×21.2cm（紙條）
中央研究院臺灣史研究所典藏（2016.12陳澄波家屬捐贈）

第四回臺陽展海報
1938　紙　78.3×35.3cm
中央研究院臺灣史研究所典藏（2016.12陳澄波家屬捐贈）

蛔蟲の話（七）

臺北帝國大學教授
醫學博士
理學博士　横川定

七、蛔虫の感染

（本文は日本語縦書きの蛔虫の感染に關する記事）

横川定〔蛔蟲（七）〕

出處不詳　年代不詳
中央研究院臺灣史研究所典藏（2016.12陳澄波家屬捐贈）

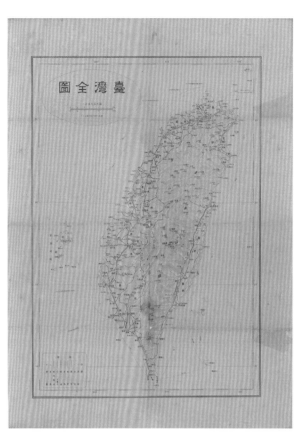

嘉義市街實測圖
1936.3.30　紙　36.3×42.4cm
國立臺灣歷史博物館典藏（2021.1陳澄波家屬捐贈）

臺灣全圖
約1909-1920　紙　54.6×39.4cm
國立臺灣歷史博物館典藏（2021.11陳澄波家屬捐贈）

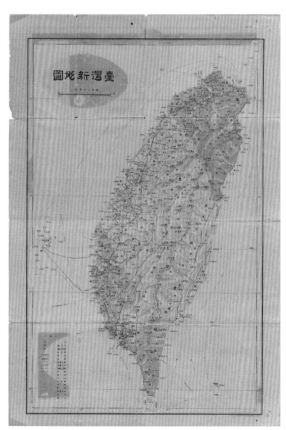

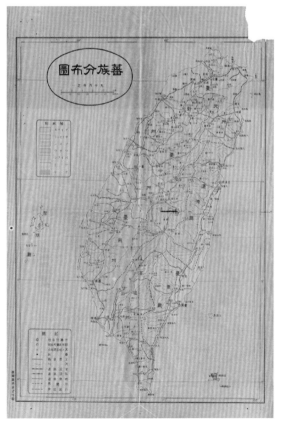

臺灣新地圖
日治時期　紙　67.4×46cm
國立臺灣歷史博物館典藏（2021.11陳澄波家屬捐贈）

蕃族分布圖
日治時期　紙　51×34.5cm
國立臺灣歷史博物館典藏（2021.11陳澄波家屬捐贈）

編後語

本卷內容原規劃收錄陳澄波身後相關文獻資料，即他人對陳氏的研究、介紹、展覽及相關周邊產品等。然而經過多年的資料彙整與收集，累積了相當龐大的資料，在書本篇幅的限制下，勢必無法全部收錄，幾經考量後，遂調整編輯方向，改以收錄「展覽資料」為主軸，內容呈現與展覽相關的文件、報導等資訊，成為一介紹陳澄波展覽的專卷。即便如此，資料量依然不容小覷，因此除了目前收集到的生平展覽全數收錄外，身後展覽則僅選錄重要展覽呈現。此外，因應內容調整，原先設定的大八開圖版畫冊，也改為十六開本，與《全集》的後八卷相同。

本卷的出版具有兩項特殊意義：第一、是以「陳澄波作品的公眾展示紀錄」為角度編撰的專書，內容圍繞著創作和作品，卻不屬於藝術家作品全集（Catalogue Raisonné）的概念，而是接近藝術家年表中展覽資歷的具體化。第二、本卷是以「展覽史」的角度來理解陳澄波，雖然許多藝術拍賣市場的專輯圖錄中，也會以展覽紀錄來討論藝術家或某件作品，但是能像本卷以近百年時間長度，跨越臺灣不同時代的全面史料積累，去探討、整理出一個藝術家的展覽歷程，可能是目前臺灣前輩藝術家相關出版品中所僅見。

以單一藝術家的展覽歷程來編輯成一本專書的難度在於，藝術家對於展覽文件、重要文獻得在每次創作和展覽的當下，都要有意識地保存和記錄，否則日後的追溯與尋找十分困難，即便事後蒐集，成效也會大幅降低。以本卷而言，今日能夠有豐富的資料量，源頭先是有藝術家與家屬對各項展覽歷程的重視，對文件悉心留存，之後又願意投入人力蒐集史料以佐證各項紀錄，才能累積出今日本卷得以篩選和編排的內容。

《陳澄波全集第10卷》對於陳澄波展覽的整理只是一個開端，期待本卷的編輯成果，能夠協助其他的研究者在這個基礎之上，對於陳澄波在藝術生涯上有更多樣的理解和更深刻的探索。

執行編輯

Editor's Afterword

In its original conception, this volume would be a collection of literature and materials pertaining to the passing away of Chen Cheng-po, including the studying and description of his life, work, exhibitions as well as relevant peripheral products. After years of sorting and collecting though, a vast amount of materials have been amassed, so much so that they cannot all be included in a book of limited size. After much deliberation, it is decided that a change in editing direction be made to collect mainly "exhibition materials" so that this volume becomes one dedicated to presenting documents and reporting related to Chen Cheng-po's exhibitions. Even so, the amount of information is enormous. For this, only exhibitions held during the artist's lifetime are included in total; for those held after his death, only important ones are presented. Moreover, with this adjustment in contents, this volume is printed in decimo-sexto (ca. A4) format just like the last eight volumes of Chen Cheng-po Corpus instead of the originally planned octavo (Ca. A3) picture plate format.

The publication of this volume bears special significance in two ways. First, it is a monograph compiled from the angle of "a record of public presentations of Cheng-po's works". As such, its contents revolve around artistic production and works of art but is different from the concept of the catalog raisonné of an artist. Rather, it is more or less an epitomization of the exhibition credentials listed in an artist's chronicle. Second, this volume is an attempt to understand Chen Cheng-po from the angle of "exhibition history". Admittedly, many specially compiled catalogs in various art auction markets would also discuss an artist or a work of art from the related exhibition record. But to examine and sort out the trail of exhibitions of an artist through all the historical materials that cover almost a century and span across different eras in Taiwan is a rare undertaking today for publications related to an early-generation Taiwanese artist.

The difficulty in compiling a book on the exhibition trail of an artist lies in that the artist concerned should consciously save and record all exhibition documents and important reference materials every time an artistic work has been produced or there is participation in an exhibition, or else the tracking and seeking of such documents and materials would be very difficult afterward. Effectiveness would be greatly reduced even if attempts are made to collect them after the event. For the present volume, the existence of the vast amount of information today is attributable first of all to the high priority Chen Cheng-po and his family had given to various exhibition events and had taken care of preserving all relevant documents. Afterward, the fact that the artist's family was also willing to invest in collecting historical materials to substantiate records has made all the contents available for selection and compiling for this volume.

Chen Cheng-po Corpus Volume 10 is only the beginning of the sorting out of the exhibitions Chen Cheng-po had participated in. We hope that the compilation of the present volume would help other researchers in having a more diversified understanding and more profound exploration of Chen Cheng-po's art career.

Executive Editor
Chen Bo-gu

351

國家圖書館出版品預行編目資料

陳澄波全集. 第十卷, 相關研究及史料 = Chen Cheng-Po
corpus. volume 10, related research and historical
materials/蕭瓊瑞總編. -- 初版. -- 臺北市：藝術家出版社
出版：財團法人陳澄波文化基金會, 中央研究院臺灣史研究
所發行, 2022.02
352面；22×28.5公分
ISBN 978-986-282-289-0(精裝)

1.CST: 陳澄波 2.CST: 藝術家 3.CST: 臺灣傳記

909.933 111001208

陳澄波全集
CHEN CHENG-PO CORPUS
第十卷・相關研究及史料
Volume 10・Related Research and Historical Materials

發　　行：財團法人陳澄波文化基金會
　　　　　中央研究院臺灣史研究所
出　　版：藝術家出版社
發 行 人：陳重光、翁啟惠、何政廣
策　　劃：財團法人陳澄波文化基金會
總 策 劃：陳立栢
總 主 編：蕭瓊瑞
編輯顧問：王秀雄、吉田千鶴子、李鴻禧、李賢文、林柏亭、林保堯、林釗、張義雄
　　　　　張炎憲、陳重光、黃才郎、黃光男、潘元石、謝里法、謝國興、顏娟英
編輯委員：文貞姬、白適銘、安溪遊地、李益成、林育淳、邱函妮、邱琳婷、許雪姬
　　　　　陳麗涓、陳水財、陳柏谷、張元鳳、張炎憲、黃冬富、廖瑾瑗、蔡獻友
　　　　　蔡耀慶、蔣伯欣、黃姍姍、謝慧玲、蕭瓊瑞
執行編輯：陳柏谷、何冠儀、賴鈴如
美術編輯：柯美麗
翻　　譯：日文／潘潘（序文）、英文／陳彥名（序文）、盧藹芹

出 版 者：藝術家出版社
　　　　　台北市金山南路（藝術家路）二段165號6樓
　　　　　TEL：（02）23886715
　　　　　FAX：（02）23965708
　　　　　郵政劃撥：50035145 藝術家出版社帳戶

總 經 銷：時報文化出版企業股份有限公司
　　　　　桃園市龜山區萬壽路二段351號
　　　　　TEL：（02）2306-6842

製版印刷：卡樂彩色製版印刷有限公司
初　　版：2022年3月
定　　價：新臺幣2000元

ISBN　978-986-282-289-0（軟皮精裝）